크레모나 바이올린 기행

크레모나 바이올린 기행

헬레나 애틀리 지음
이석호 옮김

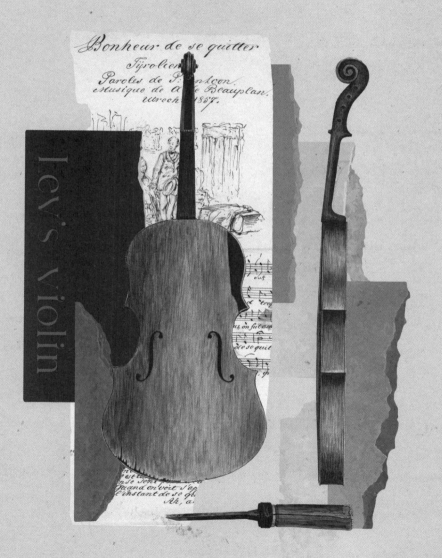

에포크

이 이야기의 시작이자 자극이 되어준
클레즈머 밴드 '모이셔스 베이글Moishe's Bagel'에게.

차례

일러두기
1. 본문의 주는 모두 옮긴이의 것이며, 저자의 주는 숫자를 붙여 본문 끝에 두었다.
2. 독자의 이해를 돕기 위해 이 책의 한국어판에는 본문에서 설명하는 도판을 수록했고, '올드 이탈리안' 바이올린과 크레모나 국제 현악기 제작학교를 살펴볼 수 있도록 QR코드를 넣었으며, 바이올린의 부품과 구조가 명기된 도해를 책 말미에 실었다.

프렐류드

레프의 바이올린을 만나다

지금도 모든 게 기억난다. 포근한 밤이었다. 줄지어 놓인 의자는 사람들로 꽉 차 있었고, 내 자리는 맨 앞줄이었다. 어두워진 공간을 가득 채운 음악은 열린 창문을 통해 번져나가 웨일스의 자그마한 마을 거리로 흘러넘쳤다. 그날 우리를 앉은 자리에서 들썩이게 했던, 그리고 어떤 이를 자리에서 끌어내 그 비좁은 공간에서 춤추게 했던 클레즈머* 음악 선율이 무엇이었는지는 이제 중요치 않다. 바이올린 연주자가 무대 앞으로 두 걸음 성큼 걸어 나오고 아코디언, 피아노, 드럼, 더블베이스 주자들이 모두 연주를 멈춘 바로 그때, 처음으로 바이올린이 말을 한다고 느꼈다. 바이올린의 강력한 소리에 흡사 땀구멍이 열리는 듯했고 관절에서 힘이 스르르 빠져나가는 기분

* 동유럽 유대인 지역사회의 전통 음악.

이 들었다. 그 충격적인 감각에 넋을 놓은 우리는 우리가 알던 것보다 더 크고 거칠고 슬프고 기쁜 감정을 열망하며 바보가 되어버렸다. 박수 소리가 잦아들고 불이 켜지자 내 오랜 친구 로다가 만면에 웃음을 가득 띤 채 말했다. "저 사람, 어쩜 저런 수작을 걸 수가 있지? 우린 다 유부녀데 말이야!"

건물 밖으로 나왔는데 조금 전 무대 위에서 바이올린을 연주했던 남자가 서 있는 모습이 눈에 들어왔다. 나는 곧장 그에게 다가가 로다가 내게 했던 농담을 그대로 전했다. 그러면서 로다가 여든이 넘은, 그야말로 모든 의미에서 '올드'한 친구라는 점을 덧붙였다. 나는 바이올리니스트가 내 말을 가볍게 웃고 넘어갈 거라 예상했는데, 오히려 나를 한쪽으로 잡아끌더니 자신의 바이올린이 가진 "잡종개 같은 역사"를 중얼거리듯 말하는 것이 아닌가. 듣는 이의 마음을 어지럽힐 만큼 매혹적이었던 음악에 대한 해명이나 핑계를 대는 것 같았다.

"18세기 벽두에 이탈리아에서 만들어진 물건이라고 하던데, 나는 이 악기를 러시아에서 입수했어요. 사람들은 녀석을 '레프의 바이올린'이라고 불렀지요. 나에 앞서 이 바이올린을 소유했던 사람의 이름을 따 붙인 거예요."

이탈리아 바이올린인데 이름은 레프라고? 꽤나 믿기 힘든 이야기였다. 남자가 몸을 돌려 내 옆의 벽에 기대어 있는 바이올린 케이스를 가리키며 말했다. "원한다면 한번 보세요." 케이스를 열어 안을 들여다보고서 받은 첫인상은 비바람에 씻기고 깎여 대단히 반질반질해진 물건 같다는 것이었다. 바닷물이 들어왔다 빠져나간 자리에

남은 유목流木이나 닳고 닳은 조약돌, 또는 바다 생물의 매끈한 유해처럼 말이다. 지금껏 바이올린을 볼 기회가 있을 때마다 바이올린의 곡선과 곡선이 만나는 모서리, 상감 세공된 나무의 짙은 색깔이 도드라지는 날렵한 윤곽선 같은 곳만 내 눈에 들어오곤 했다. 그러나 이 떠돌이 악기는 흐르는 세월을 있는 그대로 받아낸 듯 윤곽선은 닳아 없어지고 모서리는 군데군데 파인 나머지 심지어 어떤 곳은 매듭 부분과 나무판 부분이 구분이 가지 않을 정도였다. 파도가 섬약한 해안선을 깎아내듯, 몇 세기 동안 거듭된 음악의 파도가 바이올린의 섬세한 윤곽선을 끝내 무디게 만든 것만 같았다.

케이스 안에 누워 있는 악기는 마치 자그마한 가구같이 생명이 없는 모습이었다. 나는 몸을 숙여 악기를 집어 들었다. 현악기보다 새를 안은 적이 더 많았기에 그랬겠지만 문득 홰에 올라앉은 암탉을 안아 올리는 느낌이 떠올랐다. 언제나 내 생각보다 훨씬 가볍고 늘 생명의 맥동을 전달하던 그 느낌 그대로였다. 암탉은 암탉 냄새가 나지만, 레프의 바이올린은 여러 세대의 음악가들이 흘렸을 끈적한 땀이 만들어낸 체취가 강하게 풍겼다. 그때까지 나는 바이올린을 완벽주의 성향의 악기라고만 생각해왔다. 몸통은 빛을 빨아들인 바니시로 반짝이며, 연주하는 동안에는 남들의 시선을 즐기는 그런 악기 말이다. 그러나 이 바이올린은 뻐길 속셈은 조금도 읽히지 않는 무광 갈색인 데다 세월의 풍파마저 온몸으로 내보이고 있었다. 노인의 얼굴 주름만큼이나 많은 것을 말해주는, 검은 얼룩과 크게 찢긴 자국으로 가득한 노동자의 작업복을 보는 듯했다.

아래를 내려다보고서야 내가 신생아 안듯 바이올린을 안고 있

음을 깨달았다. 한 손으로는 목뒤를 지탱하고 다른 손으로는 몸을 받치는 식으로 말이다. 하지만 신생아라니 가당치도 않다. 이미 몇 세기를 산 바이올린이다. 헤아릴 수 없이 오랜 세월을 열심히 일한 탓에 닳고 닳아 뼈가 드러날 지경에 이른 악기이자, 몇 세대를 거듭하며 음악가의 지척에서 언제나 연주 가능한 긴장 상태를 유지한 채 전 세계를 유랑한 악기다. 악기의 몸통에는 지금까지 자신을 거쳐 간 모든 연주자의 DNA가 깊이 스며들어 있다. 그러니 내 품에 안긴 바이올린이 악기 이상의 물건으로 느껴지지 않을 수 없었다. 레프의 바이올린에는 수많은 연주자들의 손끝 기름에 묻어난 초조함이 베어들었고, 그들이 사용한 활과 서로 다른 운궁 기법, 근육의 힘과 음색에 반응한 세월이 스미어 있었다. 이 악기는 수 세기를 지나오는 동안 새로운 바이올리니스트를 맞이할 때마다 연주자의 별난 점을 수용하고, 시대마다 새롭게 바뀌는 감정과 이상을 품기 위해 스스로 자신의 구조를 미세하게 조정해야 했을 것이다. 그리하여 레프의 바이올린은 그 모든 사람들의 삶과 여정, 그리고 그들이 연주한 음악의 물리적 기록이 되어버렸다.

얼마나 오랫동안 그렇게 서 있었을까, 바이올린 연주자가 한 손에는 맥주를, 다른 한 손에는 말아 피우는 담배를 들고 다시 나타났다.

"실은 크레모나에서 제작된 바이올린입니다. 하지만 감정을 받아보니 가치가 한 푼도 없는 물건이라더군요."

내게는 너무나 충격적인 말이었다. 당시 나는 바이올린에 대해, 바이올린의 가치를 결정하는 방식이나 기준에 대해 아는 게 거의 없었다―강아지나 케이크의 가치를 알아보는 거라면 또 모를까. 그런

나조차도 크레모나라는 이탈리아의 작은 도시가 안토니오 스트라디바리의 고향이자 거점이라는 사실 정도는 알고 있었다. 그리고 세계에서 가장 값진 악기 중 몇 자리는 스트라디바리우스 바이올린의 차지라는 점도. 크레모나산産 바이올린이라면 현악기로서는 최상의 혈통을 보증하는 것이나 다름없는데, 고결한 출신 성분과 기나긴 역사, 멋진 소리를 가진 레프의 바이올린이 무가치한 물건 취급을 받는다 생각하니 괜스레 화가 났다. '크레모나'와 '무가치하다' 두 단어가 한 문장에 나란히 쓰이는 것을 들었을 때 레프의 바이올린이 흠터투성이 낡은 몸통으로 토해내던 힘차고 격정적인 소리를 들었던 순간만큼이나 마음이 어지러워졌다.

만약 그 남자의 악기가 크레모나산이 아니었다면 어땠을까? 바이올린을 내 손에 쥐었을 때 느꼈던 그 기분은 1년쯤 지나면 아마 기억에서 사라졌을 테고, 바이올린의 아름다운 소리 역시 한동안 머릿속으로 흥얼대다가 까맣게 잊어버리고 말았을 것이다. 그런데 실은 이렇다. 나는 사춘기 소녀 시절부터 이탈리아를 사랑해왔고, 어른이 된 후에는 투어 가이드로 일하면서 책 집필과 잡지 기고를 위한 자료 조사차 상당 시간을 이탈리아에서 지냈다. 수년 동안 이탈리아의 이곳저곳을 속속들이 여행했고, 그 시간만큼 이탈리아의 역사 또한 어깨너머로나마 대강 살펴보았다. 그럼에도 그때까지 크레모나에는 가본 적이 없었다. 크레모나라는 고장을 유명하게 한 바이올린에 관해서는 낫 놓고 기역 자도 모르는 수준이었고, 크레모나산 바이올린이 연주하는 음악에 대해서도 마찬가지로 일자무식이었다. 그날 밤, 어둠이 깔린 거리에 선 나는 난생처음으로 이런 것들에 호기심

이 일기 시작했다.

사람들이 인사를 나누며 흩어지고 난 뒤에도 바이올린 연주자는 좀처럼 서둘러 떠나려는 기색이 아니었다. 그가 담배를 마저 피우는 동안 나는 그의 말벗이 되어주었다. 내 머릿속은 여전히 내 품에 안긴 이 얌전한 물건에 암호처럼 새겨져 있을 이야기와 씨름 중이었다. 오랫동안 알았던 나라의 낯선 장소, 이탈리아 역사의 낯익은 풍경에 녹아든 새로운 행선지, 생경한 답사와 발견이 기다리고 있는 지역으로 나를 데려갈 이야기들.

나는 그에게 바이올린을 건넨 뒤 작별 인사를 했다. 그러나 어둠 속으로 들어서자 뭔가 부서지기 쉽고 너무나 소중한 어떤 것을 두고 온 것만 같은 기분이 강하게 들었다. 다시 뒤돌아 뛰어가 그것을 찾고픈 충동을 눌러야 할 정도였다. 설령 돌아갔다 한들 무엇을 찾을 수 있었을까? 그곳에 있는 거라곤 우리가 서서 대화를 나누었던 텅 빈 포장도로, 아니면 기껏해야—나와는 관계없는—소중한 바이올린을 애지중지 곁에 둔 채 여전히 멀거니 서 있을 연주자뿐이었을 텐데.

내가 그해 여름 내내 레프의 바이올린을 생각하고 또 생각하며 보냈다고 말한다면 아마 독자들은 내가 참 어지간히도 한가했나보다 짐작할 게 분명하다. 하지만 사실 그해 여름은 유별나게 바쁜 시기였다. 혹은 내 정신을 산만하게 한 것이 바이올린 그 자체였다기보다 그 악기를 연주한 멋진 외모의 남자와 그가 연주한 격정적인 음악이었나보다 생각할 수도 있으리라. 하지만 그것 또한 사실이 아

니다. 우리의 만남이 있던 그때는 내 인생에서 참으로 슬프고 기묘한 시기였다. 어머니가 돌아가신 직후였고, 나는 어머니 집에 남겨진 유품들을 정리하고 있었다. 내 어릴 적 그곳을 가득 채웠던 물건들이 새로운 주인을 찾을 수 있도록 떠나보내는 일이었다. 모든 유품에는 저마다의 이야기가 있었다. 귀에 못이 박히도록 들어서 알만큼 안다고 생각하는 그런 이야기들 말이다. 그러나 두 분 모두 돌아가시고 난 이제 와 생각해보니 나는 그동안 그 이야기들을 한 번도 제대로 귀 기울여 들은 적이 없었다는 사실을 깨달았고, 결국 어떤 이야기들은 알 수 없는 채로 영영 사라지고 말았다. 그런 생각에 울적해진 탓인지, 레프의 바이올린 주변에 떠도는 이야기들에 더더욱 애절한 호기심이 생겼던 것 같다.

이후로 며칠, 아니 몇 주 동안 겨울 안개가 덮개처럼 내려앉은 크레모나의 너른 광장과 좁은 골목길을 머릿속에 그렸다. 크레모나 출신의 유명 바이올린 제작자에 관한 책들을 읽으며 머릿속 광장과 골목길에 사람들을 채워넣기 시작했다. 나는 바이올린이라는 여린 신생아 같던 악기를 이후 400년 동안 기술적으로 그 어떤 것도 능가하지 못할 빛나는 악기로 탈바꿈시킨 그들만의 방식에 곧 마음을 빼앗기고 말았다. 일이 되려고 운이 따라주었던 건지, 그 무렵 밀라노에서 며칠 머물러야 하는 일을 제안받았다. 밀라노라면 크레모나에서 기차로 금세 닿는 곳이다. 마다할 이유가 없었다. 내 머릿속은 벌써부터 레프의 바이올린이 나고 자란 고향의 세월을 훔칠 계획으로 분주해졌다.

제1악장

바이올린의 탄생

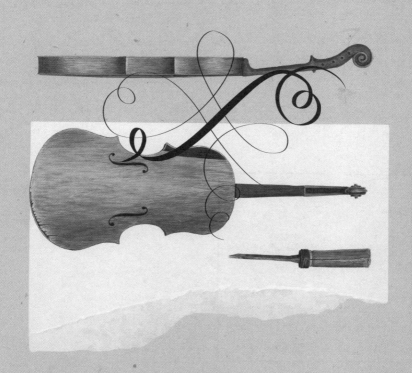

크레모나와 안드레아 아마티

내가 도착한 건 해가 질 무렵이었다. 바는 사람들로 붐볐고, 드 넓은 광장에 마련된 자리에 앉은 손님들은 일몰 빛깔의 아페롤 스프리츠*를 홀짝이고 있었다. 좁은 골목길에 있는 바이올린 제작 공방들은 오늘의 영업을 마치고 문을 닫은 뒤였지만, 창가에 진열된 수많은 악기들은 풍성한 황금빛 바니시를 입고서 태양이 보내는 마지막 햇볕을 쬐고 있었다. 나는 자갈 포장된 거리를 달린 탓에 낡아버린 변변찮은 자전거에 올랐다. 자전거는 크레모나 숙소의 집주인에게 빌린 것으로, 바구니는 부서졌고 자전거 벨은 고장난 데다 변속장치는 무척 헐거웠다. 그러나 안정적인 속도로 도시를 누비기에는

* 와인을 주성분으로 하는 이탈리아 칵테일로, 이탈리아 북동부에서 식전주(食前酒)로 음용된다. '스프리츠 베네치아노'로 불리기도 하고 간단히 '스프리츠'로 줄여 부르기도 한다.

충분한 이동 수단이었다. 게다가 페달을 밟을 때마다 끽끽 소리가 나서 심심하지 않았다. 퇴근길 러시아워 시간, 나는 맹렬한 속도로 페달을 밟는 프란치스코회 탁발 수도사에게 추월당하고, 곤히 잠든 자그마한 스패니얼 강아지를 바구니에 태운 채 달리는 어느 여인에게도 추월당했다.

바이올린 공방이 눈에 띌 때마다 자전거를 멈추고 창 안쪽을 들여다보는 내 모습은 영락없이 바이올린을 구입하러 크레모나에 온 이방인 그 자체였다. 하지만 내가 진지하게 구입을 고려해봄 직한 바이올린이라면, 대성당 근처에 있는 파스티체리아*에서 구경한 바이올린 모양 초콜릿이 유일했다. 나는 새 바이올린이 필요해서가 아니라 어느 낡은 바이올린에 대해 조금 더 알고 싶어서 레프의 바이올린이 삶을 시작한 크레모나에 왔다. 여기 오기 전 나는 바이올린 제작의 역사에 관한 몇 권의 책을 통해 크레모나가 바이올린 제작을 진일보시킨 산실이자, 거친 음악으로 유럽 전역을 채우던 구식 사현금四絃琴을 오늘날 우리가 아는 수준 높은 바이올린으로 진화시킨 현장이라는 사실을 알게 되었다. 실제 자전거로 좁은 골목길을 누비고 다니다보니 크레모나를 단지 레프 바이올린의 이야기가 시작된 곳으로만 봤던 게 얼마나 좁은 시야였는지 깨달았다. 나는 지금까지 제작된 모든 위대한 이탈리아 바이올린이 품은 이야기들의 심장부에 와 있었던 것이다.

'보테가bottegha'라 불리는 현악기 제작 공방은 어디를 봐도 눈에

* 페이스트리와 케이크 등을 만들고 판매하는 가게.

들어왔지만 모든 보테가가 1층에 있는 것은 아니었다. 어떤 곳은 2층 발코니에 바이올린을 매달아둠으로써 공방의 존재를 알렸다. 사람들이 많이 다니는 길 1층에 있는 너무 빤한 공방들만 들러서는 곤란할 것 같다는 생각이 들었다. 나는 자전거 한 무더기가 벽에 기대어 있는 곳에 내 자전거를 대충 세워놓고서 큼지막한 건물 정문 옆에 붙은 황동 명판을 읽어내려갔다. 거기에는 대로변 건물 안에 숨어 있는 바이올린 공방의 이름들이 적혀 있었다. 그런 다음 옆으로 꺾어 들어가 좁은 골목길에 감춰진 공방들의 뿌연 창문에 얼굴을 바짝 붙이고 그 안을 살폈다. 심지어는 술집 뒷문을 통해 들어간 중정中庭 반대편의 이리저리 뒤얽힌 등나무 더미 아래에 교묘히 숨은 공방을 우연히 발견하기도 했다.

지상층에 점포를 낼 정도로 형편이 괜찮은 현악기 제작자들은 쇼윈도 공간을 어떻게 활용하는 게 가장 좋을지에 대해 저마다 무척이나 다른 생각을 가지고 있었다. 어떤 공방은 크레모나 바이올린의 황금기였던 18세기 초반의 응접실을 그대로 가져다놓은 듯한 장식이 돋보였다. 금박을 입힌 의자 위에 놓인 바이올린과 그 뒤 받침대에 노곤하게 늘어앉은 포동포동한 천사들이 함께 대화라도 나누고 있는 것 같았다. 약제상이 쓸 법한 골동품 유리병에 16세기 이후로 크레모나산 바이올린의 바니시로 사용해온 신비로운 재료를 담아 제작 중인 바이올린과 나란히 전시해놓은 공방도 있었다. 어떤 공방은 창가 앞 공간을 악기 부품들로 채우는 선택을 했다. 완제품 바이올린이나 첼로, 비올라 대신 제작 도구와 핼쑥하니 가벼운 톱밥 무더기 사이로 바니시를 먹이지 않은 앞판belly의 창백한 곡선, 아름다

운 스크롤scroll, 혹은 반쯤 다듬다 만 뒤판을 대충 부려놓은 듯한 분위기를 연출했다.

이처럼 각양각색의 공방들이었지만 모두 16세기 중반의 안드레아 아마티(Andrea Amati, 1505?~1577)까지 거슬러 올라가는 현악기 제작 전통의 한 단면을 보여주고 있다는 점에서는 공통적이었다. 모든 현악기의 제작 기술을 가리키는 영어 루테리lutherie, 혹은 이탈리아어 리우테리아liuteria는 현악기 하면 십중팔구 류트lute를 가리키던 시절의 추억을 간직한 단어다. 아주 오래된 기술의 명칭을 그대로 이어받아 새 기술의 명칭으로 사용하는 이탈리아인의 버릇이 나는 항상 마음에 들었다. 이탈리아 사람들은 머리를 자르러 간다고 할 때 "파루키에레에 간다"고 하는데, '파루키에레parruchiere'란 한때 '페루카perucca', 즉 '가발'을 손질하던 사람들을 일컫는 말이다. 자동차에 불미스러운 일이 생겨 차체를 수리하고 나면 '카로치에레carrozziere'에서 청구서가 날아오는데, 이는 '마차'를 의미하는 '카로차carrozza'에 뿌리를 둔 단어다.

크레모나에서의 둘째 날 아침, 일찍 일어나 빌린 자전거를 타고 다시 도시 중심가로 향했다. 도심으로 가는 좁다란 길의 양편에는 세월에 칠이 벗겨진 분홍색과 황토색 건물이 늘어서 있었고, 2층 발코니에서 무심코 흘러내린 재스민 잎이 골목 전체에 진한 향기를 내뿜었다. 크레모나에서 치러지는 결혼식은 이곳에서 태어나 평생을 산 토박이들끼리의 혼인인 경우가 대부분이라는 글을 어디선가 읽은 적이 있는데, 이토록 아름다운 곳을 떠나고 싶어 하지 않는 이유

가 대번 이해되는 아침이었다.[1]

크레모나는 도처에 바이올린 문화가 침투해 있는 곳인 듯했다. 굴리엘모 마르코니 광장에 있는 '무세오 델 비올리노Museo del Violino', 즉 바이올린 박물관은 바이올린이라는 악기가 걸어온 역사에 오롯이 바친 공간이었고, 단풍나무 쐐기나 알프스 가문비나무 같은 재료를 무더기로 쌓아놓고 판매하는 상점도 여럿이었다. 단풍나무 조각을 집어 들자 아침 햇살을 받은 나뭇조각이 매끄러운 호랑이 줄무늬를 뽐냈다. 가문비나무 더미는 색감이 제각각인 금빛을 내뿜고 있었는데, 나무 냄새 가득한 그곳 주인장의 설명에 따르면 잘라낸 가문비나무가 햇볕을 받으면 "우리와 마찬가지로 볕에 그을리기" 때문이라고 한다. 바이올린 재료를 파는 상점들 외에도 제작 도구를 전문으로 파는 가게, 바니시 만드는 재료를 취급하는 가게, 바이올린 역사에 관한 서적과 바이올린 문양을 새긴 행주, 냉장고 자석, 열쇠고리 따위의 소품을 모아둔 가게 등 다양했다. 솔페리노가街에 있는 파스티체리아를 찾은 손님들은 초콜릿 바이올린(바니시를 바른)과 화이트 초콜릿 바이올린(바니시를 바르지 않은)을 나란히 두고 행복한 고민에 빠졌다. 이 정도로는 바이올린 대접이 부족하기라도 하다는 듯 자전거를 타고 다닌 도로에는 안드레아 아마티, 니콜로 아마티, 과르네리 델 제수, 카를로 베르곤치 등 크레모나의 가장 위대한 바이올린 제작자들의 이름을 붙였고, 광장 이름은 스트라디바리의 몫이었다.

바이올린이라는 주제는 그날 저녁까지 계속 내 곁을 따라다녔다. 저녁식사를 한 식당의 이름이 '체루티'였는데, 이 역시 크레모나

바이올린 제작자 중 마지막 세대에 해당하는 인물의 이름을 딴 것이었다. 손님 중에 '마루비니'를 주문한 사람은 나뿐이었다. 마루비니는 크레모나에서 가장 오래된 바이올린만큼이나 오랜 역사를 지닌 파스타의 일종으로, 고기로 속을 채운 파스타를 국물과 함께 내는데 그 시작이 무려 16세기까지 거슬러 올라간다. 그날 저녁 식당에서 먹은 호박과 아마레티 쿠키가 들어간 마루비니는 정말 깜짝 놀랄 만큼 맛있었다.

고古악기에 대한 지식이 조금이라도 있는 사람이라면 레프의 바이올린을 찍은 사진을 크레모나에 가져갔으면 편했을 텐데 생각이 짧았다고 타박할지도 모르겠다. 바이올린은 바니시에 따른 고유한 색깔과 나무를 깎는 방식의 디테일이 달라, 조류학자들이 깃털로 새의 종류를 분별하듯 크레모나의 현악기 제작자들은 대체로 크레모나산 악기를 한눈에 알아볼 수 있다. 그렇지만 나의 관심사는 레프 바이올린의 정체가 아니었다. 나는 그저 레프 바이올린과 관련된 이야기의 뿌리로 돌아가고 싶었을 뿐이다. 바이올린이라는 악기와 포Po강 유역의 작은 마을을 바꿔놓고, 크레모나 지역을 전 세계 음악가와 악기상 들을 끌어당기는 힘을 가진 국제적 전설로 탈바꿈시킨 악기 제작자들에 대해 알고 싶었다.

사람들은 흔히 크레모나를 현대적 바이올린의 '출생지'라고 말한다. 하지만 내가 크레모나 바이올린 박물관을 방문했을 때 큐레이터들은 상당히 외교적인 어조를 취했다. 그들은 바이올린이 안드레아 아마티의 천재성의 산물이자, 여러 장소에서 동시다발적으로 일어난 느릿한 진화 과정의 논리적 귀결이라고 신중하게 표현했다. 아

마티가 크레모나에 공방을 차리던 바로 그 무렵, 크레모나에서 멀지 않은 브레시아, 독일의 퓌센, 그리고 폴란드와 보헤미아 지방의 목공예인들 역시 나름대로 새로운 바이올린 제작 방식을 고민하는 중이었다.

만약 악기도 DNA 추적이 가능하다면 아마티의 바이올린에서는 서로 다른 세 악기의 흔적을 발견할 수 있을 것이다. 우선 옛날식 현악기인 '비올레타violetta'의 흔적이다. 비올레타는 나무 널판에 현 다섯 개를 적당히 묶어 지판 위로 평평하게 편 투박한 악기로, 오로지 화음을 연주하는 데만 쓰였다. 중세 시대 이후 이탈리아 길거리에서도 흔히 들을 수 있었고, 들판이나 곳간, 광장에서 춤판이 벌어질 때면 우렁찬 소리로 박자를 맞추었다. 바이올린의 또 다른 선조로는 서양배 모양을 한 '레벡rebec'과 베이스 현 두 줄이 추가된 '리라 다 브라초Lira da braccio'가 있다. 아마티가 등장하기 훨씬 전부터 이탈리아산 바이올린, 비올라, 첼로에는 이미 이 세 악기의 특징이 하나로 합쳐지고 있었다.

롬바르디아주 사론노에는 아마티가 현업에 뛰어들기 직전 시기의 현악기족族 생김새를 짐작할 수 있는 그림이 한 점 있다. 산타 마리아 데이 미라콜리 성당의 돔에 그려진 프레스코화가 그것이다. 1535년 가우덴치오 페라리가 그린 이 그림은 천사들의 오케스트라를 묘사하고 있는데, 늘상 레벡과 류트를 들었던 올드한 천사들과 달리 현대적 사상에 열린 페라리의 천사들은 첼로와 비올라, 바이올린을 연주하고 있는 모습이다.

페라리는 성당에 모인 신도들이 아득히 높은 천장에 그려진 그

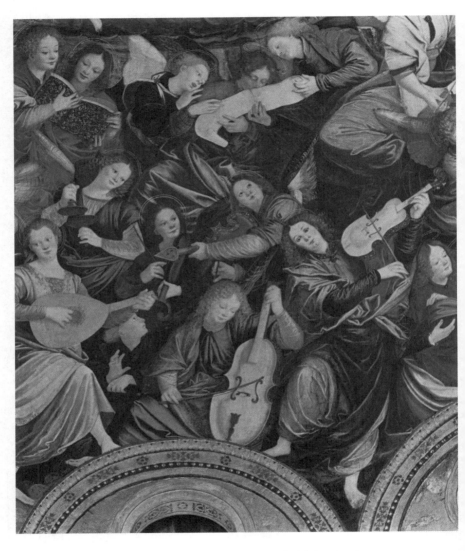

가우덴치오 페라리가 산타마리아 데이 미라콜리 성당의 돔에 그린
음악을 연주하는 천사들.
첼로, 비올라, 바이올린을 연주하는 천사들의 모습을 볼 수 있다.

림을 세세한 부분까지 보지는 못할 거라는 사실을 분명 알았을 것이다. 그럼에도 그가 그린 악기들은 법의학적 정밀성이 엿보인다고 할 수 있을 정도로 꼼꼼한데, 이는 페라리 본인이 현악기 연주자였던 점과 무관하지 않아 보인다. 리라 다 브라초에게서 물려받은 좁다란 허리와 둥글린 앞판, 레벡에게서 차용한 측향側向 줄감개_{peg}를 뽐내는 페라리 그림 속 악기들은 기나긴 진화 과정의 종착 직전 모습을 잘 보여준다. 이미 비올레타보다 만듦새가 훨씬 정교한데 15세기 말엽 이후로 못 대신 아교풀을 사용하여 악기를 제작하는 기술이 정착되었고 그로 인해 악기가 갈라지거나 이음매 부분이 끊어지는 일을 줄일 수 있었기 때문이다. 1530년 무렵부터는 앞판과 뒤판을 잘라내 좀더 얇고 유연한 몸통을 가지면서도, 몸통 내부에 수직 막대를 끼워넣어 악기의 견고성을 더하는 동시에 현의 진동을 한층 효율적으로 전달하는 바이올린이 나타나기 시작했다. 이러한 혁신에 힘입어 바이올린은 연주자의 의도에 더욱 민감하게 반응하게 되었다. 선조 격 악기들의 거칠고 촌스러운 소리와는 사뭇 다른 풍성하고 노래하는 듯한 음색이 가능해진 것이다. 그러나 바이올린이 걸어야 할 여정은 여기서 끝이 아니었다. 페라리가 그린 현악기 가족의 초상화는 크레모나에서 일어날 변화 직전의 모습을 담고 있기 때문이다.

아마티는 크레모나가 스페인의 지배하에 있던 암울한 시기에 공방을 냈다. 스탕달에 따르면 교회가 무소불위의 권력을 휘두르고, 사람들은 "읽는 법을 배우는 일은, 아니 아예 뭐라도 배우겠다고 드는 일은 엄청난 노동력 낭비"라던 수도승의 가르침을 받들어 모시던, 한마디로 롬바르디아의 "가장 어두운 밤"과도 같은 시절이었다.[2]

그럼에도 크레모나는 포강과 그 지류를 교역로로 이용하는 예술가와 기술자와 상인을 자석처럼 끌어당기는 도시였다. 크레모나의 음악 문화는 '아카데미accademie'라 불린 사적인 연주회의 인기를 자양분 삼아 자라났다. 아카데미는 즐거움을 위해서라면 작곡가와 연주자에게 기꺼이 상당한 돈을 지불할 의향이 있던 부잣집 가문들의 저택에서 정기적으로 치러지던 행사였다.

이탈리아의 다른 도시들을 가면 주세페 가리발디나 비토리오 에마누엘레 2세 같은 인물의 동상이 너무나 흔해서 그 밑에 있는 명패를 들여다보는 것도 귀찮을 지경이지만, 크레모나만은 예외다. 크레모나는 재능 있는 연주자와 작곡가의 요람과도 같은 곳이었고, 크레모나의 광장을 수호하는 동상은 이 인재 풀에서 입신한 토박이들의 차지가 되었다. 어디를 가나 볼 수 있는 대표적인 인물이 클라우디오 몬테베르디이다. 1567년에 태어난 몬테베르디는 당대 가장 위대한 작곡가로 인정받았다. 안드레아 아마티가 여전히 현역으로 활동하며 바이올린을 제작하던 시기의 크레모나에서 유년 시절을 보냈으니, 몬테베르디가 자라서 바이올리니스트가 되고 아울러 어릴 적부터 마을의 자랑거리였던 악기를 위한 음악을 작곡한 유럽 최초의 음악가가 된 것은 우연의 일치가 아닌 셈이다.

크레모나 도심은 아마티가 살아 있던 그때나 지금이나 별반 다르지 않을 게 분명하다. 로마네스크풍의 아담한 대성당과 세례당은 12세기부터 있던 건물이고, 팔각형 종탑—아마티 시절에 이미 '토라초Torrazzo'라는 이름으로 불렸다—은 13세기에 지어졌다. 내가 자전거를 타고 덜컹대며 지났던 대부분의 널찍한 광장들 역시 이미 그때

부터 만들어져 사용된 공간이었고, 길을 따라 늘어선 우아한 르네상스풍 건물의 채색된 외벽은 그보다 더 오래된 건물의 풍화된 벽돌이나 빛바랜 대리석과 훌륭한 조화를 이룬다.

　이처럼 바이올린 제작 분야의 위대한 영웅이 살았던 환경은 그대로 보존되어 있지만, 안드레아 아마티라는 인물 자체에 대해서는 알려진 바가 많지 않아 우리로서는 지푸라기라도 잡는 심정이 되지 않을 수 없다. 크레모나의 1526년 인구조사서를 보면 안드레아라는 이름에 "직업: 악기 제작자"인 인물의 기록이 있지만, 이 사람이 실제 안드레아 아마티였다고는 그 누구도 확언하지 못하는 모양이다. 아마티의 풀네임은 1539년 지역 아카이브에 기록되어 있다. 산파우스티노 교구에 있는 집에 세 들어 살 때 남긴 기록인데, 이를 통해 그가 이 집에서 기거하고 일하며 여생을 보냈음을 알 수 있다. 또한 이 후로도 200년 동안 아마티 일가가 이 집을 보유했다고 알려져 있다.

　안드레아 아마티가 어디에서 누구로부터 기술을 배웠는지는 아무도 모른다. 다만 크레모나는 목각사, 소목장이, 가구공의 산실과도 같은 곳이었다. 이는 포강 유역에 자리한 도시의 입지 덕분으로, 알프스 산맥에서 베어낸 목재를 싣고 남하하는 너벅선의 뱃길이 바로 포강이었기 때문이다. 크레모나에서 가장 성공한 목수들은 주로 성당이나 궁전의 내부 장식에 쓰일 정교한 목공을 전문으로 했는데, 이들에게 일감을 맡기는 고객들은 이따금씩 귀족 계층의 아마추어 뮤지션들이 각별히 선호하는 악기인 비올viol을 제작해달라는 부탁을 하기도 했다. 어떤 이들은 아마티 역시 이런 경로를 통해 목공을 시작해 현악기 제작자라는 새로운 직업을 위한 기본적인 기술을

쌓았을 거라 주장한다.[3]

아마티는 동시대에 쓰인 전기도, 남긴 초상화도 없다. 하긴 누가 16세기 이탈리아 공예가처럼 미천한 사람을 그릴 생각을 했겠는가? 화가가 자화상을 그린다면 또 모를까. 게다가 아마티와 동시대인 가운데 과연 그의 삶에 관한 전기적인 세부 사항들을 꼼꼼히 기록할 수고를 자처할 사람이 있었겠는가? 르네상스 시대의 예술가들은 『가장 저명한 화가들, 조각가들, 그리고 건축가들의 일대기_Lives of the Most Eminent Painters, Sculptors and Architects_』*라는 책을 집필한 조르조 바사리 덕분에 그나마 이름을 알릴 수 있었지만, 16세기 현악기 제작자들에게 그런 든든한 후원자가 있었을 리 만무하다.

그렇다 해도 우리가 아마티에 관해 알아야 할 모든 것은 그가 남긴 악기가 말해주고 있는지도 모른다. 옥스퍼드의 애슈몰린 박물관에 전시되어 있는 안드레아 아마티 바이올린을 예로 들어보자. 이 악기는 1563년 프랑스 왕비 카트린 드메디시스가 아들 샤를 9세에게 줄 선물로 주문한 여러 대의 악기 가운데 하나로, 박물관에 붙여놓은 설명에 따르면 현존하는 최고最古의 바이올린이다. 일단 주문자의 신분만으로도 안드레아 아마티가 당시 업계에서 가장 높이 평가받는 제작자였음이 입증된다. 한편 바이올린에 새겨진 제작 일자는 그가 손쉽게 성공을 얻은 것이 아니었음을 말해준다. 이 악기를 제작하던 당시 그는 이미 쉰여덟의 나이였다. 국제적인 인지도를 얻고 세상이 알아주는 악기를 제작하기까지 묵묵히 작업대에서 보낸

* 국내에는 『르네상스 미술가 평전』(전6권, 한길사 2019)으로 출간되어 있다.

끈기의 세월이 짧지 않았던 셈이다.

크레모나로 떠나기 전 사전 준비 과정으로 나는 아마티의 바이올린을 보기 위해 애슈몰린 박물관을 찾았다. 아마티 바이올린은 그곳에 소장된 다른 여러 바이올린과 마찬가지로 W. E. 힐 앤드 선스가 애슈몰린 측에 기증한 컬렉션 중 하나다. W. E. 힐 앤드 선스는 1880년 윌리엄 힐이 런던에 설립하여 독보적인 위치에 오른 바이올린 제작, 복원 및 거래 전문 회사였다. 그러나 윌리엄으로부터 회사를 물려받은 두 아들 아서와 앨프레드는 자기들의 손을 거쳐 수리되어 팔려나가는 아름다운 이탈리아산 고악기들의 안녕이 점차 걱정되기 시작했다. 염려는 이타적인 결정을 위한 영감이 되었다. 애슈몰린 박물관에 희귀 악기 컬렉션을 기증하기로 한 것이다. 이로써 이 악기들은 현직에서 물러나 마땅한 보살핌을 받을 수 있게 되었다. 박물관 측과 논의가 시작된 것이 1936년, 첫 번째 악기의 기증이 이루어진 것이 1939년의 일이다.

자그마하고 깔끔하며 속속들이 현대적인 아마티 바이올린은 우리가 더 이상 듣지 않는 음악을 위해 지어진, 우리가 더 이상 알아보지 못하는 악기들로 가득한 갤러리에서 새 삶을 시작했다. 유령들로 채워진 이 방에서 아마티 바이올린은 후기 르네상스 시대의 최첨단 기술 수준을 보여주는 만듦새 그리고 음향에 대한 이해를 뽐낸다. 비올과 류트, 다른 구식 현악기의 낭랑한 소리에 익숙했을 16세기 사람들은 청각을 자극하는 현대적인 바이올린의 음향에 무척이나 충격을 받았다. 영국의 시인 겸 극작가 존 드라이든은 음악의 힘을 찬양하고 음악의 수호성인을 기리기 위해 쓴 시 「성 체칠리아의

날을 위한 노래A Song for St Cecilia's Day」에서 이 충격적인 소리를 표현한 바 있다. 그는 여러 악기가 내는 소리를 묘사하고 있는데, "요란하게 쨍그랑대는" 트럼펫과 "우레와 같은" 북소리는 있는 그대로 받아들이면서도 "날카로운 바이올린" 소리에 대한 감상은 어딘가 모호하다.

> 시샘하는 듯한 격통과 절망,
> 분노, 제정신을 놓은 듯한 분개,
> 깊은 고통과 높은 열정은,
> 아름답고 콧대 높은 성인을 위한 것.

이와 대략 비슷한 시기에 법률가이자 역사가였던 로저 노스가 남긴 비올 소리에 대한 묘사는 드라이든의 시구와 뚜렷한 대조를 이룬다. 비올의 소리는 한참을 들어왔기에 친숙한 반면 바이올린의 현대적 음향은 그에게 어딘가 불온하게 다가왔다. "조화로운 속삭임처럼" 들리는 비올의 소리를 노스는 음악이라기보다는 "수풀 속에 모인 새들의 뒤섞인 노랫소리"에 가깝다고 했다.[4]

샤를 9세 바이올린의 몸통은 아마티의 트레이드마크인 비스킷 빛깔의 갈색 바니시로 반짝인다. 옆판rib 둘레로는 샤를 9세가 흘림체로 쓴 좌우명이 흔적처럼 남아 있고, 뒤판에는 금색과 검은색으로 된 패턴 그림의 자취가 여전하다. 뼈대가 가늘고 우아한 이 악기의 앞판에는 이른바 '퍼플링purfling', 즉 '꾸밈테'라 불리는 깔끔한 단선單線 마감이 되어 있다. 퍼플링이라는 용어는 현악기 제작자의 세계 바깥에서는 거의 알려지지 않은 단어다. '퍼플한다'는 '장식용 외곽선

으로 무언가를 꾸미다'라는 말로, 바이올린의 경우 퍼플링이란 악기 앞판과 뒤판 가장자리를 검은색-흰색-검은색의 좁은 상감띠로 둘러치는 것을 뜻한다. 아마티의 독창적인 디자인 대부분이 그렇지만 퍼플링 역시 실용성과 미관을 모두 고려한 장치였다.

안드레아 아마티가 1564년 샤를 9세를 위해 제작한 바이올린.

쉴 날 없이 열심히 일하는 바이올린이라면 떨어뜨리거나 부딪히는 사고가 일어나기도 쉬울 텐데, 퍼플링 처리가 된 테두리는 완충재 역할을 하기 때문에 악기 가장자리에 상처가 나더라도 핵심부가 갈라지는 치명상은 모면할 수 있었다.

　만약 여러분이—나처럼—바이올린 소리는 현에서 날 거라고 게으르게 짐작했다면 다시 한번 생각해보기 바란다. 아마티 바이올린에 달린 현은 표면적이 너무 작아서 주변의 공기를 움직여 음파를 만들기에는 터무니없이 부족하다. 아마티가 제작한 최신 악기가 발하는 잊을 수 없는 소리는 현에서 나는 미세한 진동이 악기의 몸통에 의해 증폭될 때 생겨난다. 악기의 몸통은 곧 나무로 만든 공명실이자 공기로 가득 찬 상자다. 진동은 먼저 아마티가 네 줄 현 아래 세워놓은 줄받침bridge을 통과한 다음 바이올린 앞판으로 전달된다. 아마티는 미세한 진동까지 감지할 수 있는 매우 얇고 신축성 있는 앞판을 얻기 위해 정성을 들여 나무를 깎고 다듬었다. 앞판으로 전달된 진동은 아마티가 '아니마anima', 즉 '영혼'이라 부른 자그마한 나뭇조각을 통해 바이올린의 뒤판까지 이어져 증폭된다. 이제 앞판과 뒤판이 함께 진동하고, 가문비나무를 얇게 잘라 앞판 안쪽에 붙인 베

이스바bass bar는 주파수 낮은 진동을 잡아낸다. 그리고 악기 몸통 전체의 진동이 앞판에 난 에프홀f-hole을 통해 소리가 되어 바깥으로 나온다.

아마티가 크레모나에서 일을 시작하던 당시, 다른 지역 공방들에서는 이미 다양한 크기의 바이올린이 제작되고 있었다. 아마티는 크기의 혼란을 정리하기 위해 바이올린을 오로지 두 가지 크기로 제작하는 관행을 확립했다. 하나는 애슈몰린 박물관에 전시되어 있는 바이올린과 꼭 같은 사이즈, 다른 하나는 그보다 아주 조금 큰 사이즈였다. 완벽하게 균형 잡힌 윤곽선을 가진 아마티의 바이올린은 곧 3대에 걸친 아마티 가문 제작자들이 사용하는 견본이 된 것은 물론, 크레모나 소재 모든 공방의 견본이 되었다. 이것만으로도 충분히 놀라운 성취이지만 그게 전부가 아니었다. 안드레아 아마티는 우선 자기 자손들이 물려받을, 그리고 크레모나에 와서 현악기 제작 일을 배울 모든 이들이 따르게 될 바이올린 제작 체계를 완벽의 경지로 끌어올렸다. 심지어 150년의 세월이 흐른 후에 등장하는 안토니오 스트라디바리(Antonio Stradivari, 1644?~1737) 역시 안드레아 아마티가 사용했던 것과 정확히 같은 방법으로 악기를 제작했다.

아마티는 나무판으로 만든 '내부 주형internal mold'을 사용하여 악기를 제작했다. 첫 번째 공정은 내부 주형의 외곽 곡선을 따라 악기의 옆판을 아교로 붙이는 작업이었다. 풀이 다 마르면 주형을 떼어내고 옆판만 남긴 뒤 이걸 바이올린의 앞판과 뒤판을 자를 견본으로 사용했다. 크레모나의 바이올린 제작 전통이 다른 지역의 전통과 구별되는 핵심이 바로 여기에 있다. 일례로 프랑스에서는 '외부 주

형external mold'을 사용한다. 외부 주형은 나무판에 바이올린의 앞판과 뒤판 모양을 따라 그릴 수 있는 틀로, 먼저 나무판에 윤곽선을 그려 놓고 그대로 잘라 사용한다. 외부 주형 방식은 몇 번이고 동일한 결과물을 얻을 수 있는 반면, 아마티의 내부 주형 방식으로 제작된 악기는 만들 때마다 모양이 조금씩 달라질 수밖에 없다. 그래서 오늘날까지도 크레모나에서 제작된 악기는 각자 고유한 형태를 가지고 있다. 완전히 똑같은 크레모나산 바이올린은 존재하지 않는 셈이다. 또한 아마티는 머리 부분인 스크롤의 고전적 형태를 확립하는 또 하나의 성취를 남겼다. 그의 디자인은 모든 각도와 곡선을 하나로 통합하고 있어서 스크롤이 완벽하게 둥글다는 착시를 만들어냈다. 아마티의 스크롤은 전 유럽으로 퍼져 모든 공방에서 사용하는 전형이 되었다.

아마티의 바이올린은 후기 르네상스 시대와 바로크 시대 음악을 연주하는 데 완벽한 디자인을 가지고 있었다. 그러나 18세기 중반 무렵부터 아마티로 연주하는 바이올리니스트들은 당시 유행하던 고전주의 레퍼토리가 요구하는 고음과 음량을 내느라 애를 먹기 시작했다. 만약 아마티가 살아 돌아와 애슈몰린 박물관에 전시된 자신의 악기를 보게 된다면 깜짝 놀랄지도 모르겠다. 새로운 음악 연주가 가능하도록 온갖 종류의 조정과 수선이 가해진 악기를 보게 될 테니 말이다. 그러나 이러한 변화가 없었다면 아무리 아마티의 악기라도 지금은 잊힌 기술을 위한 도구만큼이나 불필요한 물건이 되고 말았을 것이다. 사람들은 그의 바이올린에서 원래의 목neck을 떼어내고 길이가 더 긴 새 목을 달았다. 새 목은 길이만 긴 게 아니라 줄

을 더욱 팽팽하게 할 수 있도록 각도 또한 악기 뒤쪽으로 좀더 누워 있다. 이로써 고전주의 시대 작곡가들이 요구하는 하이 포지션 연주가 수월해졌고, 아울러 현에 더 큰 압력을 가함으로써 소리의 음량과 투사력 또한 개선되었다.

세월이 흘러도 계속 보존할 만한 가치가 있는 바이올린이라면 반드시 이러한 수정 보완 작업을 거치기 마련이라고 해도 좋을 정도인데, 바로 이 점이 현악기와 관련한 흥미로운 사실이기도 하다. 바이올린이나 비올라, 첼로 같은 경우는 아무리 많은 부품이 교체되어도 상관없는 것처럼 보인다. 심지어 몸통 모양이 조금 바뀌더라도 크게 개의치 않는 것 같다. 나의 시어머니가 물려준 모종삽의 손잡이를 몇 번이고 교체한다 해도 여전히 시어머니의 모종삽이라는 고유성을 잃지 않는 것처럼, 몇 차례의 조정과 수선을 견뎌냈다 하더라도 한번 아마티는 영원한 아마티인 것이다.

아마티는 1577년 숨을 거두면서 두 아들 안토니오(Antonio Amati, 1540?~1607)와 지롤라모(Girolamo Amati, 1561~1630)에게 가업을 물려주었다. 안토니오는 아버지가 돌아가시기 20년 전쯤부터 공방에서 일을 배우기 시작했다. 형과 약 스무 살 터울이었던 지롤라모가 공방에 들어왔을 때 안드레아 아마티는 이미 칠순을 바라보는 노구였고 서른다섯 살의 형 안토니오는 풍부한 경험을 지닌 어엿한 제작자가 된 상태였다. 안토니오는 막냇동생을 맡아 가르쳐 일선에 투입시켰고, 아버지가 돌아가신 후 형제가 제작한 악기는 '아마티 형제'라는 레이블을 달고 세상과 만났다. 그러나 10년 남짓한 형제의 파트너십은 안토니오가 인근 지역에 자기 공방을 차려 독립함으로써 막

을 내렸다. 형이 떠나자 슬하에 아들이 없던 지롤라모는 도제를 들일까도 잠깐 생각했던 모양이다. 그러나 가업 유지 가풍이 강했던 아마티 가문의 뜻에 따라 지롤라모는 사위 빈첸초 틸리와 도메니코 모네기니를 데려와 산파우스티노의 공방에서 자신을 보좌하게 했다.

아마티 가문의 공방은 한 세기를 훌쩍 넘는 세월 동안 크레모나에서 가장 성공한 현악기 제작소로 이름을 떨쳤다. 그 과정에서 바이올린이라는 악기는 음악계의 스타로 올라섰고, 지금도 '크레모나 하면 바이올린'이라는 말이 나올 정도로 탄탄한 기술 원칙의 초석을 깔았다. 레프의 바이올린 소리를 처음 들었던 당시의 나는 아마티 가문이나 현악기의 역사에 대해 아는 게 하나도 없었다. 그러나 지금의 나는 자전거를 타고 바이올린족의 전기를 쓰기 위한 자료를 수집하는 사람이 되었다. 나는 바이올린의 혈통을 꼼꼼히 공부한 다음 바이올린의 출생지를 찾아갔다. 그리고 출생지 크레모나에서 아마티의 450년 된 제작 시스템이 여전히 다음 세대로 전수되고 있으며 어둑한 골목의 공방과 눈부신 궁전에서 여전히 사용되고 있음을 발견했다.

바이올린, 음악계의 스타로 떠오르다

크레모나는 내게 음악적인 사실을 가르쳐주었다. 이를테면 바이올린이 어떤 과정을 통해 태어났고 만들어졌는지에 관한 지식 같은 것 말이다. 그런데 도시 바깥으로 나간 바이올린은 과연 어떤 세상과 마주하게 될까? 크레모나 바이올린은 어떤 하루를 보내게 될까? 지금의 나를 사로잡는 것은 이런 종류의 질문이다.

나는 아마티 공방 출신 바이올린이라면 매우 음악적인 세계로 직행할 거라 상상했다. 이탈리아에 관한 닳고 닳은 고정관념 중에서도 가장 끈질긴 생명력을 유지하는 게 바로 이탈리아 사람들은 언제라도 목청껏 노래할 준비가 되어 있다는 것이다. 고정관념이 보통 그렇듯 여기에도 얼마간의 진실이 포함되어 있다. 처음으로 이탈리아 땅을 밟았을 때 어디를 가든 들려오는 음악에 무척이나 놀랐던 기억이 여전히 생생하다. 물론 베네치아 곤돌라 사공이야 당연히 노

래를 부르는 것이려니 했다. 그러나 로마에서 노래하는 택시 운전사를 만날 거라고는, 나폴리에서 오페라 가수처럼 거들먹대는 행상에게 과일을 사게 될 거라고는, 피렌체에서 5월 음악제가 열리는 동안 좁은 뒷골목까지 음악이 연기처럼 떠돌 거라고는 미처 예상하지 못했다.

당시 나는 시에나에 살았는데, 친구들과 함께 차에 구겨 타고 장거리 여행을 떠날 때면 차 안은 언제나 노랫소리로 가득했다. 영국에서 자란 나는 어릴 적부터 노래가 나오면 입을 다물고 있으라고 배웠다. 그런데 놀랍게도 내 이탈리아 친구들은—그중 몇몇은 목소리가 나보다 못했지만—산이나 바다에 도착할 때까지 신명 나게 노래를 불렀다. 내 목구멍을 단단히 움켜쥔 자의식이 느슨해지기까지는 시간이 좀 필요했지만, 머지않아 나 또한 〈로마의 일곱 언덕Le Sette colline de Roma〉〈벨라 차오Bella ciao〉 그리고 '이탈리아의 밥 딜런'이라 불리는 루치오 달라의 노래라면 뭐든지 따라 부르는 정도는 됐다.

이 모든 변화가 나에게는 대단히 인상적이었지만, 450년 전의 이탈리아에 비하면 나의 경험은 아주 묽게 희석된 것일지도 모르겠다. 16세기 후반의 이탈리아는 대단히 음악적인 세계였다. 아마티의 바이올린은 세상에 등장하자마자 그 진가를 알아채고 새로운 소리에 담긴 잠재력을 탐구할 역량을 갖춘 사람들과 만났다. 당시 이탈리아 반도는 외국인이 통치하는 여러 커다란 왕국과 소수의 일가가 통치하는 작은 공국들이 패권을 차지하기 위해 서로 다투는 형국이었다. 불안정한 정세 탓에 이탈리아는 자주 전쟁을 겪었고 이리저리

찢겼다. 그러나 전쟁과 가장 가까운 관계라 할 유혈, 역병, 기근에도 불구하고 이탈리아의 모든 곳이 음악으로 넘쳐났다.

길거리만 나가도 음악은 도처에서 들려왔다. 길모퉁이를 차지한 거지들은 음악을 연주해서 푼돈을 벌었고, 떠돌이 음악가들은 세상 돌아가는 소식을 정리해 거기에 곡을 붙인 다음 돈을 받고 연주하는 일로 근근이 생계를 이어갔다. 장사치들, 공예가들, 용병들이 조직한 밴드는 그들 각각이 직업상 사용하는 도구, 착용하는 유니폼만큼이나 서로 뚜렷이 구별되는 음악을 연주했다. 이러한 음주가와 노동요, 애국심을 고취시키는 노래는 떠들썩한 주점에서 들려오는 왁자한 소리와 성당 종탑에서 들려오는 우렁찬 소리가 버무려진 도시의 소리에 또 한 꺼풀의 소리를 덧입혔다. 도시 바깥 교외 지역의 들판과 헛간과 숲에서는 농부들이 하루의 고단함을 달래기 위해 부르는 가락, 마을의 경사에 분위기를 띄우는 노래, 농사의 중요한 행사를 기념하는 곡조가 울려퍼졌다.

커다란 문 너머의 궁전 안쪽은 바이올린이 제대로 놀 수 있는 판이었다. 1528년에 출판된 발다사레 카스틸리오네의 베스트셀러 『궁정인Il Cortegiano』에 등장하는 불멸의 캐릭터인 완벽한 신사를 자신의 모델로 삼은 남성들이 지배하던 시대였다. 그야말로 팔방미인이었던 카스틸리오네의 책 속 신사는 여러 가지 악기를 다룰 줄 알았고, 바이올린은 곧 기량을 하나라도 더 갖추기 위해 안간힘 쓰는 부잣집 멋쟁이 젊은이들과 자연스러운 연대를 형성했다. 부유한 집안 자제들의 교육과 훈련은 어린 시절부터 시작되는데, 바이올린 역시 음악 수업을 당연히 교육의 일환으로 여긴 집안의 어린이들 손에 들

려지게 되었다. 어떤 지역에서는—예컨대 16세기 베네치아—음악 교육을 글을 읽고 쓰는 교육보다 더 높이 치기도 했다. 당시 부유한 상인 가정 중 책이 한 권이라도 있는 집은 3분의 1밖에 되지 않았지만 사실상 모든 가정이 악기는 적어도 두 대 이상 가지고 있었다고 한다.[5] 그들이 보유한 악기 가운데 하나는 상류층에서 오랫동안 사랑받아온 비올이었을 것이다. 그러나 16세기가 지나면서 다소 둔중하고 앞판이 평평한 이 악기는 최신 유행의 바이올린에게 자리를 내어주게 된다.

아마티 바이올린은 안드레아 아마티가 크레모나에서 최초 모델을 제작한 이후 100년이 넘는 세월 동안 세계 최고 바이올린으로서의 위치를 지켰고, 마치 외교관처럼 이탈리아 여러 지배자들의 궁전을 섭렵했다. 가문의 힘과 위대성magnificenza을 기념하고 승리를 축하하기 위해 마련한 우의寓意적 가장 행렬에서 음악은 빼놓을 수 없는 요소였다. 위대성에 대한 숭배는 이탈리아의 모든 지배 가문 궁정을 사로잡았다. 과시용 행사의 목적은 다양했다. 우선 적국에 세력을 내보이는 기회가 되었고, 신민을 감화시키거나 겁주는 용도로 쓰였으며, 자신의 가문이 행사하는 지배력을 주신 분이 하느님이라는 것을 모든 이들에게 납득시키는 목적도 있었다.

에스테 가문이 1529년 마련한 연회는 위대성이라는 화학 작용에서 음악이 가지는 역할을 특히 잘 보여주는 사례다. 1549년에 출간된 크리스토포로 디 메시스부고의 『모든 종류의 음식 조리법을 가르쳐주는 새로운 책Libro nuovo nel quale s'insegna a far d'ogni sorte di vivanda』에는 에스테 가문 음악 연회에 관한 생생한 묘사가 등장한다. 추기

경 이폴리토 데스테 2세의 집사였던 메시스부고는 추기경의 동생인 에르콜레와 프랑스 루이 12세의 딸 르네 공주의 결혼을 축하하는 성대한 연회를 준비하는 책임을 맡았다. 이름과 직업이 딱 맞아떨어진 궁정 음악가 프란체스코 델라 비올라는 일종의 타펠무지크 Tafelmusik*를 연주한 대가로 추기경의 종자從者만큼이나 두둑한 보수를 받아 챙겼다. 에스테 가문의 연회는 현대 바이올린이 활약하기에는 조금 이른 시기였던 1529년의 일이다. 그러므로 메시스부고의 기록은 안드레아 아마티가 크레모나에서 획기적 발전을 이루기 전까지 흔히 사용되어온 신비로운 현악기 일족을 들여다볼 수 있는 놀라운 통찰의 기회를 제공한다.

연회 테이블은 페라라에 있는 이폴리토 추기경의 궁전 정원에 마련되었다. 나무에는 꽃을 달아 장식했고, 푸른 잎사귀로 꾸민 지붕 아래로 열여섯 명의 음악가가 모였다. 어둠이 깔리자 하인들이 나무 사이사이에 횃불을 켜고 테이블 위에 놓인 초에도 불을 밝혔다. 흰 천으로 덮인 테이블 위에는 반짝이는 은식기, 무늬를 새겨넣은 유리잔, 탐스러운 꽃이 가득한 화병, 설탕으로 만들어 금을 입힌 조각상이 놓였다. 손님들에게 대접할 식사는 열여덟 코스의 정찬이었다. 각각의 코스가 나올 때마다 음식의 풍미와 향취를 돋우기 위해 특별히 선곡한 음악이 연주되었고, 여기에 곡예사와 난쟁이와 댄서 들의 노래와 묘기와 공연이 더해졌다.

트롬본 세 대와 코넷 세 대가 요란한 음악을 연주하는 가운데

* '식탁 음악'이라는 뜻으로 17, 18세기 유럽의 귀족들이 향유했던 사교 음악. 주로 연회나 파티 등에서 전속 음악가들이 연주했다.

에스테 가문의 문장紋章으로 장식한 철갑상어 한 마리가 등장했다. 좌중의 이목을 끈 상어는 곧 첫 번째 코스 요리가 되어 마늘 소스와 함께 손님들의 식탁에 올랐다. 오렌지, 계피, 설탕과 함께 튀긴 다음 푸른빛이 도는 보리지꽃을 덮어 상에 올린 강꼬치고기 내장 요리는 플루트와 오보에의 부드러운 음색이 제격으로 어울렸다. 프렌치 페이스트리, 아티초크, 발효시킨 사과, 오이스터 파이 같은 메뉴는 비올 주자와 세 명의 백파이프, 세 명의 플루트 연주자의 몫이었고, 오징어 튀김 요리, 프렌치 소스와 함께 서빙된 가재 요리, 나폴리풍의 마카로니 같은 코스 요리가 나올 때는 잔디 깎는 농부 차림을 한 가수들의 노래가 입맛을 돋우었다. 이쯤되면 오감이 과부하해 기진맥진했을 게 분명한 손님들 앞에 향수를 뿌린 물이 담긴 그릇이 놓였다. 이제 손을 씻고 후식으로 마지막 열여덟 번째 코스를 들 차례였다. 손님들은 피스타치오, 잣, 멜론 씨를 먹고 싶은 만큼 손으로 퍼 담았고, 그 밖에도 설탕에 조린 오렌지와 레몬 껍질, 아이스크림과 누가가 제공되었다. 이때는 댄스 교사가 제자들에게 스텝을 가르칠 때 사용하던 자그마한 기타 같은 악기인 시턴과 여섯 대의 비올이 줄을 뜯으며 연주하는 음악이 곁들여졌다.

안드레아 아마티의 바이올린이 세상에 나온 것은 에스테 가문의 성대한 음악 연회가 있고도 30년 뒤의 일이다. 바이올린이 처음 등장한 뒤 얼마간은 마치 초보 운전자가 막강한 성능을 갖춘 경주용 자동차 핸들을 잡은 것 같은 형국이 이어졌다. 바이올린을 손에 든 연주자도, 바이올린을 위한 음악을 쓰는 작곡가도 신생 악기의 진정한 잠재력을 헤아리거나 발굴할 기량을 아직 갖추지 못한 상태였기

때문이다. 초기에 바이올린 연주자들은 '오니 소르테 디 스트루멘토 ogni sorte di strumento'라는 지시어가 붙은 작품을 연주했다. 작곡가가 새로운 곡의 악보 상단에 이렇게 써놓으면 연주자는 자기가 선택한 어떤 악기로든 이 곡을 연주할 수 있다는 뜻이었다. 그러나 아마티의 크레모나산 바이올린이 신고식을 마치고 40년이 채 흐르지 않아 작곡가들은 바이올린만을 위한 곡을 쓰기 시작했다.

바이올린의 기술적 가능성을 제대로 탐구한 작품은 1607년 몬테베르디가 작곡한 〈오르페오 우화La favola d'Orfeo〉였다. 만토바의 빈첸초 곤차가 공과 그의 친구들의 여흥을 위해 만든 곡이다. 드라마, 시, 춤, 무대그림, 아름다운 의상에 음악을 섞은 이 극작품의 레시피는 '작품'을 의미하는 이탈리아어 '오페라opera'로 알려졌다. 3막에서 오르페오(오르페우스)는 스틱스강, 즉 삼도천三途川을 건너기 위해 뱃사공 카론을 설득하며 '전능한 정령이여Possente spirito'라는 노래를 부른다. 한번 들으면 좀처럼 잊을 수 없는 이 아리아에 붙은 바이올린 반주는 17세기 초반에 활동한 바이올리니스트들에게 '훌륭한 음악은 이런 것'이라는 일종의 기준이 되었다.

이후 바이올린 연주자들의 기량은 불과 수년 만에 일취월장하여 〈오르페오〉가 요구했던 기술적 난관을 거의 애들 장난처럼 보이게 만들었다. 기폭제가 된 건 역시 몬테베르디의 음악이었다. 그는 〈탄크레디와 클로린다의 전투Il combattimento di Tancredi e Clorinda〉(1624)에서 칼싸움 장면 묘사를 통해 바이올린의 표현력을 깊이 파고들었다. 현을 손가락으로 잡아 뜯는 피치카토 주법으로 탄크레디와 클로린다의 칼이 맞부딪히는 소리를 표현했고, 같은 음을 재빠르게 반복하

여 켜는 트레몰로 주법으로 두 사람의 가쁜 숨소리를 묘사했다. 비극적인 장면의 극적 효과를 강화하는 이 같은 연주 기법은 듣는 이의 감정을 고조시키는 데 있어 그때나 지금이나 여전히 톡톡한 효과를 발휘한다.

이 시기 바이올린이 이탈리아의 음악 문화계를 점령해가는 확산세를 지도로 그린다면 이탈리아 반도의 북부 지역만 새카맣게 칠해질 것이다. 아마티 바이올린이 크레모나에서 다른 지역으로 성큼성큼 뻗어나가는 동안 브레시아, 만토바, 페라라, 베네치아 등 이탈리아 북부의 여타 도시들에서 제작된 바이올린도 진군 대열에 합류하기 시작했다. 오직 바이올린만을 위한 음악도 다량 작곡되면서 진군의 보조를 맞추었다. 특히 베네치아의 확산세가 대단했다. 성업 중인 음악 인쇄소와 출판사를 보유한 도시가 바로 베네치아였기 때문이다. 로마, 밀라노, 나폴리, 피렌체, 페라라 등의 도시도 이미 16세기부터 각자 인쇄소와 출판사를 보유하고 있었지만, 오로지 악보 발간에만 집중하는 회사가 있는 도시는 베네치아가 유일했다. 1530년부터 1560년 사이 베네치아에서 제작된 악보의 양이 같은 기간 온 유럽에서 발간된 양보다 더 많았을 정도였다.[6]

베네치아가 음악 출판의 중심지가 될 수 있었던 유일무이한 조건들은 바이올린에게도 선물이나 다름없었다. 다른 도시들은 고도로 전문화된 기술을 요하는 신사업에 큰돈을 쏟아부을 만한 자금력이 부족했던 반면, 베네치아는 15세기 말엽부터 음악 인쇄 사업에 투자하기 시작했다. 고위험 사업이라도 돈을 묶어둘 의향만 확실히 밝힌다면 공화국이 그에 값하는 보상을 보장하는 법적 울타리를 제

공했기 때문에 베네치아의 거상巨商들은 항상 새로운 투자처를 찾고 있었다.[7] 거상들의 투자는 특수 장비를 장만하고 아울러 악보 인쇄에 필요한 자체字體를 고안하고 제작하는 기술을 가진 숙련공에게 높은 임금을 지급할 수 있는 밑천이 되었다.

속도도 느리고 비용도 많이 드는 이중인쇄 공정으로는 오선보에 맞춰 음표를 정확히 찍어내는 일도 만만치 않은 작업이었다. 악보 인쇄 초창기에는 이중인쇄 외에 다른 방법이 없었다. 이중인쇄란 같은 페이지를 두 번 혹은 경우에 따라서는 세 번 겹쳐 인쇄해야 한다는 뜻이다. 먼저 종이에 빈 오선보를 인쇄하고, 그다음 오선보가 찍힌 종이 위에 음표를 겹쳐 인쇄한 뒤, 마지막으로 가사를 겹쳐 인쇄하는 식이다. 그러나 아마티 바이올린이 세상에 등장할 즈음, 베네치아의 인쇄업자들은 이미 한참 전부터 런던에서 개발된 단일인쇄 기법을 활용하고 있었다. 악보를 다량으로 빠르게 인쇄하면서 전보다 제작비도 줄일 수 있게 되었고, 인쇄업자와 출판업자는 늘어난 이윤을 바탕으로 새로운 시장에 진출할 수 있는 발판을 마련했다. 인쇄기가 뽑아내는 바이올린을 위한 새로운 작품들은 아찔한 기교적 장치로 가득 채워졌다. 악보 보급의 측면에서도 베네치아는 최적의 입지를 누렸다. 일찍이 중세 시대부터 아시아에서 수입한 물품들을 유럽에 중개하는 거점 노릇을 해온 베네치아였다. 이탈리아에서 시작된 바이올린과 바이올린 음악 열풍은 행복 바이러스처럼 이렇게 유럽 각지로 퍼져 나갔다.

아마티가 마술을 부리기 전까지만 해도 바이올린 연주자와 그들이 부리는 악기가 궁전이나 부잣집에 출몰하는 것은 극히 드문 광

경이었다. 지체 높고 품위 있는 분들 중에 바이올린을 탐탁히 여기는 이들은 아무도 없었다. 바이올린 연주자들은 신분이 낮은 자들이며, 바이올린 소리는 너무 시끄럽고 거칠다고 여겼기 때문이다. 그러나 16세기가 저물 무렵에는 모든 상황이 바뀌었다. 바이올린과 바이올리니스트의 사회적 위치가 대폭 상승했고 이탈리아 사회의 각계각층에서 그들을 환영하기 시작했다. 이때는 아마티의 이름이 전 유럽의 현악기 제작자들 사이에서 이미 유명한 상태였고, 크레모나의 업계에서도 확실히 독점적 위치를 차지하고 있었다.

크레모나 곳곳을 누비는 동안 늘상 갖고 다니며 바이올린이 이탈리아에서 밟아온 삶의 궤적—특히 레프 바이올린의—을 기록한 공책의 종잇장이 너덜너덜해지기 시작했다. 아무래도 내가 레프의 바이올린이 지닌 진짜 가치를 증명해낼 수도 있겠다는 판타지를 품기 시작했음을 인정하는 편이 좋을 것 같다.

아마티, 과르네리, 스트라디바리

　매일 저녁 크레모나의 거리는 자전거를 타고 무리 지어 이동하는 학생들로 넘쳐난다. 그들은 자전거에 편안히 몸을 걸친 채로 웃고 떠들며 마치 저공비행하는 새 떼처럼 골목을 누빈다. 어느 날 저녁 나는 그들 무리에 휩쓸렸다. 내 생각에 크레모나만큼 자전거 타는 사람과 보행자와 운전자가 서로 점잖게 공존하는 곳은 없는 것 같다. 도로 표지에는 까막눈이나 다름없는 우리가 포장도로를 오르락내리락하고 보행자 우선 도로를 마음대로 들락날락거리는 동안 그 누구 하나 험한 말 하는 걸 들어본 적이 없다. 목적지가 다르지만 않았더라도 나는 그 무리와 더 오래 동행했을 것이다. 그들은 파티에 가는 길이었던 반면 나는 크레모나에 있는 바이올린 제작의 성지를 방문하고 레프 바이올린의 기나긴 족보를 발견하는 일에 전념해야 할 자전거 위의 순례객이었다.

그래도 허기 앞에 장사 없는 법, 무리에서 떨어진 나는 뭐라도 먹어야겠다는 일념에 자그마한 식당 문을 향해 직진했다. 그러나 식당에 들어서고 문이 닫히는 순간 실수했음을 깨달았다. 내가 발을 들여놓은 곳은 식당이 아니라 어두컴컴한 술집이었다. 바 뒤에 선 남자가 내게 "봉수아" 하고 인사를 건넨 뒤 더더욱 놀랍게도 "브라질 음악의 밤에 잘 오셨습니다"라고 말하는 것이 아닌가. 나는 클럽 내부를 이리저리 헤매다가 햇살이 내리쬐는 중정으로 통하는 문을 찾았다. 그곳에는 올이 풀리기 시작한 철사 공예품을 달아놓은 무화과나무 한 그루가 힘든 몸을 지탱하며 서 있었다. 자리를 잡고 앉으면서 하늘을 올려다보니 칼새 무리가 분주히 하늘을 지나가고 있었다. 프레임드럼과 기타를 챙겨온 뮤지션들이 한 테이블로 모이기 시작했다.

와인 한 잔을 친구 삼아 앉아 있자니 문득 여기 클럽과 이곳을 찾은 사람들이 크레모나의 음악과 바이올린이라는 위대한 고전음악 전통에 반항하고 있는 건가 하는 싱거운 생각이 들었다. 그리고 그 생각의 꼬리는 자연스레 니콜로 아마티(Nicolò Amati, 1596~1684)로 이어졌다. 니콜로 아마티는 크레모나에서 바이올린 제조업을 시작한 안드레아의 손자이자 그 전통을 충실히 계승한 안토니오의 조카이며 지롤라모의 아들이다. 1596년에 태어난 니콜로 역시 어떤 면에서는 반항아였다. 할아버지가 확립한 바이올린 디자인의 청사진을 전면 재검토하여 후일 '그랜드 패턴' 바이올린이라 일컬어질 더 큰 크기의 바이올린을 창조한 최초의 일가붙이였기 때문이다. 그는 또한 가족 공방 방식의 내부지향적 문화를 혁신했는데, 이는 훗날

유럽의 바이올린 제작 행로에 엄청난 영향을 미치게 된다. 이 두 가지 업적만으로는 부족했는지 니콜로는 바이올린 제작 역사상 최초이자 가장 영향력 있는 교사로 기록되어 있기도 하다.

니콜로는 열두 살 즈음 산파우스티노 교구에 있는 아마티 가문의 고택에 딸린 공방에 들어가 아버지 지롤라모 밑에서 도제가 되었다. 지롤라모는 1588년 중형仲兄 안토니오가 독립해 나간 뒤로 두 사위 빈첸초 틸리, 도메니코 모네기니와 함께 공방을 운영하고 있었는데 이제 여기에 아들이 힘을 보태기 시작한 것이다. 열아홉 살이 된 니콜로는 이미 아버지와 어깨를 나란히 할 정도로 성장했다. 안토니오 삼촌이 작고한 1607년 이후로도 지롤라모와 니콜로 부자가 제작한 악기에는 '아마티 형제'라는 레이블이 붙었다. 악기 제작에 어느 정도 자신감이 붙은 니콜로는 가문 대대로 전수되어온 악기의 디자인과 치수, 앞판과 뒤판의 곡률, 모서리의 형태를 조금씩 바꾸며 나름의 실험을 시도하기 시작했다. 그는 또한 악기 뒤판의 목재로 단풍나무를 선택했다. 친척들이 사용하던 전통적인 목재의 수수한 질감에 비해 단풍나무는 이른바 '플레임flame'이라 부르는 뚜렷한 무늬를 가지고 있었다. 1620년 무렵 니콜로는 아마티 공방을 직접 이끌면서 어엿한 바이올린의 장인으로 인정받는다.

아마티 공방을 향한 세상의 신망은 독일의 작곡가 하인리히 쉬츠가 1628년 자신의 고용주 작센 선제후選帝侯에게 보낸 편지에도 여실히 드러난다. 쉬츠는 선제후에게 아마티 공방에서 제작한 바이올린 두 대와 비올라 세 대를 하루라도 서둘러 구입하는 것이 좋겠다고 조언했다. "그런 제작자들이 사라지고 나면 그토록 수준 높은

바이올린은 구할 수 없을 것"이라면서 말이다.[8] 쉬츠의 경고성 예언은 정확하게 들어맞았다. 크레모나 주민들은 이제 곧 전호후랑前虎後狼의 대위기를 겪게 될 참이었다. 1628년과 1629년 사이 크레모나에는 혹독한 기근이 들었다. 설상가상으로 30년전쟁에 참전한 프랑스군이 퍼뜨린 역병이 롬바르디아 지방까지 퍼졌다. 역병이 생물무기처럼 번지자 베네치아 군인들은 전장을 떠나 도망쳤고, 그들과 함께 병균 역시 이탈리아 북부와 중부 지방 전체로 퍼졌다. 롬바르디아 지방만 해도 역병으로 28만 명이 목숨을 잃었고, 이 지역의 또 다른 바이올린 제작 거점인 브레시아는 대규모 발병 사태를 겪은 첫 번째 도시가 되었다. 브레시아의 현악기 장인인 조반니 파올로 마지니가 1630년경 전염병으로 사망하면서 브레시아의 현악기 제작 전통은 명맥이 완전히 끊기고 말았다. 이로써 크레모나는 18세기 중반까지 현악기 제작 분야에서 독점적 지위를 누리게 된다. 그러나 크레모나라고 해서 피해가 없었던 건 아니다. 크레모나의 어느 신부는 이렇게 썼다. "올해[1630년], 우리 주 하느님께서 롬바르디아 지역 전체에 역병을 내리셨다. (…) 크레모나는 1월 초순 첫 환자가 나왔고 4월이 될 때까지 전염병은 계속해서 퍼져 나갔다. 병의 무서운 기세는 6월, 7월, 8월에 최고조에 달했고 사람들은 터전을 버리고 떠났으며 마을은 황무지처럼 피폐해졌다."[9]

역병이 아마티 가문과 공방을 할퀸 상흔 역시 매우 깊었다. 니콜로는 살아남았지만, 1630년 10월 말과 11월 초에 걸친 고작 며칠 사이에 아버지 지롤라모, 어머니 라우라, 두 누이, 매형이자 동업자였던 빈첸초 틸리가 모두 병사하고 말았다. 전염병은 크레모나 성곽

바깥에 있던 음악인들의 목숨도 무더기로 앗아갔다. 수많은 작곡가와 연주자가 비명횡사하면서 남긴 문화적 공백이 다시 메워지는 데는 10년 넘는 세월이 걸렸다.

역병이 수그러든 이후 니콜로는 사실상 혼자서 공방을 이끌어가야 할 처지가 되었다. 몇 년 동안 주문도 거의 들어오지 않았다. 그러나 1640년대 접어들면서 이탈리아는 물론 국외의 여러 궁정과 부유한 고객들 사이에서 아마티 악기에 대한 수요가 늘어나면서 사업은 다시 상승세로 돌아섰다. 아마티 일가는 지금까지 어렵사리 얻은 악기 제작 비법을 절대 외부로 유출하지 않았고 오로지 가문 내에서만 직원을 고용하는 폐쇄적인 운영 방침을 유지해왔다. 그러나 이제 니콜로는 선택하지 않을 수 없었다. 외부에서 도제를 들이지 않으면 가업의 대가 끊길 판이었다. 이후 수년간 그가 정확히 몇 명의 조수를 두었는지는 누구도 정확히 알지 못하지만, 기록상 아마티의 집에서 지냈다는 사람들이 워낙 많은 점으로 미루어보아 분명 그 수가 적지는 않았을 것이다.

기술 전수자로서 니콜로의 역할은 그가 제작한 악기만큼이나 중요한 의미를 지닌다. 아마티 일가가 산파우스티노 인구 조사 응답지에 기록한 젊은이들의 명단을 보면 그 자체로 현악기 제작자 명예의 전당이라 해도 과언이 아니다. 명단에 이름을 올린 자코모 젠나로(Giacomo Gennaro, 1627?~1701)와 안드레아 과르네리(Andrea Guarneri, 1626~1698)는 훗날 어엿한 제작자로서 일가를 이루었고, 바르톨로메오 크리스토포리(Bartolomeo Cristofori, 1655~1731)는 현악기 제작자로 커리어를 시작했다가 방향을 돌려 피아노를 발명하는 위업을 세

웠다. 그 밖에도 스타일의 유사성을 이유로, 혹은 '알룸누스 니콜라우스 아마투스Alumnus Nicolaus Amatus'라는 문구를 넣어 사인한 레이블을 악기 뒤판 안쪽에 붙였다는 이유로 수많은 제작자들이 아마티 공방과 연결점이 있다고 여겨진다. 이를테면 조반니 바티스타 로제리(Giovanni Battista Rogeri, 1642?~1710?)와 프란체스코 루지에리(Francesco Ruggieri, 1628?~1698)가 그런 경우다. 어떤 이들은 안토니오 스트라디바리가 제작한 초창기 바이올린에 '알룸누스 아마투스'라 적혀 있다는 사실을 근거로 스트라디바리 역시 아마티 공방에서 가르침을 받았다고 말하기도 한다. 아마티 공방의 도제 가운데는 독일 출신도 여럿 있었다. 일례로 17세기 오스트리아-독일 계통의 바이올린 제작자들 가운데 스타급이었던 야코프 슈타이너(Jacob Steiner, 1618?~1683)는 니콜로 아마티 문하 출신으로 자주 언급되곤 한다. 이 주장을 뒷받침할 만한 기록은 없지만, 슈타이너가 젊은 시절 제작한 악기와 아마티 공방의 악기 사이에는 상당한 유사성이 있기 때문에 그가 크레모나의 현악기 제작 원리를 고국 오스트리아에 가져왔고 나아가 그의 악기가 판매된 독일과 영국에까지 그 방식을 전파했다고 말해도 큰 무리는 없을 것 같다.

새로운 노동력이 수혈되었음에도 니콜로 아마티가 감당할 수 없을 만큼 주문량이 늘어나면서 그의 도제들이 스승의 문하를 떠나 독립하여 저마다 공방을 차릴 수 있는 조건이 갖추어졌다. 이로써 아마티 일가가 완벽의 경지로 갈고 닦은 뒤 100년 넘는 세월 동안 가문 내에서만 간직해온 제작 기법이 밖으로 퍼져 나갔고, 곧 유럽 전역의 주요 도시와 마을에는 크레모나식 디자인에 맞춰 악기를 제

작하는 공방들이 생겨나게 되었다.[10]

레프 바이올린과의 첫 만남 이후 나는 박물관의 악기 컬렉션을 찾아다니기 시작했다. 처음에는 유리 안에 전시된 바이올린들이 그저 다 똑같아 보였지만, 시간이 지나고 경험이 쌓이다보니 악기별로 각기 다른 디테일이 눈에 들어왔다. 앞판의 에프홀 모양은 어떻게 다르고 위치는 어떠한가? 스크롤은 어떤 스타일이고 조각은 얼마나 섬세한가? 코너의 모양은 어떻고 퍼플링의 패턴은 어떠한가? 바니시는 무슨 색깔이고 앞판과 뒤판의 곡률은 어느 정도인가? 사람의 얼굴이 저마다 다른 것처럼 나는 이런 디테일로 바이올린을 구별할 수 있다는 것을 서서히 배워갔다. 그렇긴 해도 악기 전시실은 슬픈 장소였다. 바이올린을 보고 있으면 동물원 우리에 갇힌 동물을 보는 것 같은 기분이 들었다. 처음부터 끝까지 잘못된 행위처럼 느껴졌다. 바이올린은 제작되는 동안, 그리고 바이올린으로서의 경력을 이어가는 동안, 꾸준히, 가까이, 친밀하게 사람의 손을 타야 하는 물건이다. 유리장 안에 갇힌 바이올린들은 야생동물이 자유를 갈구하듯 인간과의 접촉을 갈망하는 듯 보였다.

비슷한 기분을 레프의 바이올린을 처음 손에 들었을 때도 느꼈다. 레프의 바이올린은 내 손에 딱 맞는 크기였고 낯선 사람의 손길까지도 따뜻이 맞아주는 것 같았다. 그 느낌은—뜻밖에도—내 아버지가 켄트의 들판에서 캐낸 네안데르탈인의 손도끼를 손에 쥐었을 때의 느낌과 비슷했다. 아버지는 언제나 돌화살촉이나 돌칼 따위를 땅에서 찾아내곤 했지만, 커다란 황토색 손도끼는 그중에서도 단연 가장 황홀하고 짜릿한 발견이었다. 손도끼를 박물관에 기부하려던

아버지의 뜻을 박물관 측에서 정중히 사양하는 바람에 이 물건은 우리 형제들의 고사리손이 닿는 우리 집 창턱에 놓였다. 겉으로만 보면 레프의 바이올린과 어느 네안데르탈인의 손도끼는 달라도 그렇게 다를 수가 없다. 레프의 바이올린은 공기처럼 가벼운 데다 악기 몸통을 강하게 누르는 현을 살짝 건드리기만 해도 소리가 났기 때문에 마치 살아 있는 생물처럼 느껴졌다. 반면 돌도끼는 손에 들면 무겁고 차갑기만 한 죽어 있는 덩어리일 뿐이었다. 그럼에도 오랜 세월 사람 손을 타서 반들반들해지고 한쪽 구석이 손잡이처럼 움푹 꺼진 그 돌도끼를 내 작은 손으로 쥐었을 때의 느낌을 나는 지금도 정확히 떠올릴 수 있다. 레프의 바이올린을 처음 손에 잡았을 때와 마찬가지로 나에 앞서 그 도끼를 사용했던 모든 이들의 손길을 느낄 수 있었다. 어린 시절 나는 가끔 돌도끼를 손에 든 채 부주의하게 자신의 도구를 우리 마당에 떨어뜨리고 만 네안데르탈인과 손을 잡는 상상을 하곤 했다.

옥스퍼드 대학 애슈몰린 박물관에 전시된 안드레아 아마티의 아름다운 바이올린 옆자리에는 그의 손자 니콜로 아마티가 1649년에 제작한 악기인 일명 '알라르Alard'가 나란히 놓여 있다. 이혼 가假판결이 나고도 한참 동안이나 유명한 전남편의 성姓을 쓰길 고집하는 이혼녀처럼, 이 바이올린은 '알라르'라는 이름을 19세기 중반 바이올리니스트 장-델팡 알라르와 맺은 관계에서 얻었다. 그렇다고 해서 마음대로 손가락질을 하기도 어려운 게, 알라르는 유명한 바이올리니스트이자 파리음악원의 교수이기도 했지만 거기에 더해 당시 유럽에서 가장 성공적인 현악기 제작자이자 딜러 겸 감정사이던

장-바티스트 비욤(Jean-Baptiste Vuillaume, 1798~1875)의 사위이기도 했기 때문이다.

　유리장 안에 고이 보관된 알라르 바이올린은 그 멋진 곡선미를 보면 첫눈에 반하지 않을 수 없는 악기다. 뒤판의 소재는 단풍나무의 일종인 산겨릅나무다. 물결 플레임이 어찌나 깊고 진한지 표면까지 주름이 잡힌 것만 같다. 네 개의 코너는 유달리 길고 날씬해 악기 전체에 어딘가 섬세한 느낌을 부여한다. 에프홀 역시 어느 한구석도 삐죽이지 않는 완벽한 곡선을 그리고 있다. 이렇게 오래된 바이올린으로서는 이례적이게도 알라르는 최초 제작 당시의 목을 그대로 가지고 있다—다만 목의 길이를 늘이는 보완 작업은 있었다. 색깔은 메이플시럽 색이다. 모르긴 몰라도 케이스에서 꺼내 빛에 비추면 각도에 따라 바니시의 색조가 춤을 추듯 바뀔 것만 같다. 보관 상태가 예외적으로 훌륭하긴 하지만 사람의 손때가 만들어낸 듯한 앞판에 흐르는 윤기는 알라르 바이올린이 이미 한평생을 충실히 살았음을 증언한다. 어떤 이들은 바이올린이 다른 어떤 악기보다 인간의 음성과 가장 가까운 소리를 낸다고 말한다. 유리장 너머에서 입을 다물고 있는 알라르를 바라보면서 이 녀석은 아직 하고 싶은 말이 남은 것 같다는 확신이 들었던 게 기억난다.

1649년 니콜로 아마티가 제작한 알라르 바이올린.

　클럽에서 '브라질 음악의 밤'이 시작되길 기다리며 중정에 앉아 있는데 바텐더가 큼직한 맥주잔을 들고 나타났다. 그다음 예상치 못한 일이 벌어졌는데, 무슨 이유에서인지 그 장면이 나를 니콜로 아마티에 대한

생각으로 되돌려보냈다. 일인즉슨, 바텐더가 내 옆 테이블에 앉은 작은 체구의 여성 옆에 다가와 노란색 냅킨 위에 맥주잔을 내려놓은 뒤 또 다른 냅킨을 한 장 꺼내 여인의 목 뒤쪽을 가볍게 누르더니 그 냅킨을 자기 입술에 가져다 대면서 딱히 누구에게랄 것도 없이 "내가 이 맛에 살지" 하고 중얼거리고는 바의 어두운 출입구 뒤로 사라진 것이었다. 어쩌면 이 남자가 저지른 행위의 대담성 때문에 가문의 성스러운 전통에 조용히 등을 돌리고 '그랜드 패턴 바이올린'으로 알려진 새로운 악기를 제작한 남자가 떠오른 것인지도 모르겠다.

새로운 디자인의 바이올린을 원하는 고객은 비르투오소가 많았다. 그들은 커다란 연주 공간 곳곳까지 소리가 미칠 수 있는, 혹은 합주 협주곡concerto grosso에서 풀 오케스트라의 음향—리피에노—과 겨뤄 밀리지 않을 만큼 강한 음량의 악기를 원했다. 니콜로 아마티의 그랜드 패턴 바이올린은 그때껏 아마티 가족 공방에서 출품한 바이올린에 비해 길이는 약간 더 길고 폭은 꽤 넓은 편이다. 니콜로 아마티의 신모델은 오늘날까지 바이올린의 이상적인 비율로 여겨진다. 니콜로는 고객들이 요구한 음의 깊이와 힘을 만들어낼 수 있도록 앞판과 뒤판의 곡률을 미세하게 변경함으로써 공기가 진동할 수 있는 몸통 내부 공간을 늘렸다.

오십 가까운 나이가 되어서 결혼한 니콜로는 잃어버린 시간을 만회하려는 듯 자식을 아홉이나 두었다. 1684년 니콜로가 사망한 후 공방을 이어받은 건 아들 지롤라모 아마티 2세였다. 그는 직공으로서 썩 훌륭한 기술을 갖추긴 했으나, 아버지 때와 달리 바이올린 제작 기술은 이제 더 이상 아마티 가문만의 비기祕技가 아니었다. 오

히려 지롤라모는 아버지가 가르친 새로운 세대의 장인급 제작자들과 치열하게 경쟁하지 않으면 살아남을 수 없는 처지였다. 고질적인 자금 문제에 시달린 끝에 결국 그는 1697년 크레모나를 떠나 피아첸차로 이주했고, 그곳에서 사실상 가업을 포기했다. 1740년 지롤라모 아마티 2세가 사망하면서 크레모나 최초의 위대한 바이올린 제작 명가의 명맥 또한 끊기고 말았다.

니콜로 아마티에게 배운 도제들 중 가장 중요한 인물은 안드레아 과르네리다. 안드레아 과르네리는 스승 밑에서 약 10년가량 도제로 있으면서 악기 제작법을 배웠을 뿐만 아니라 거의 가족의 일원처럼 함께 지냈다. 스승이 늦은 결혼을 할 때 증인을 섰으며 본인이 결혼한 후에도 한동안 스승의 집에 기거할 정도로 가까웠다. 그는 스승만큼 꼼꼼하고 섬세한 제작 기술을 가지진 못했지만, 그럼에도 그가 제작한 악기는 만듦새가 너무도 훌륭해 간혹 스승의 작품으로 오해받은 경우도 있었다. 과르네리는 크레모나 바이올린 제작의 역사를 써내려갈 차세대 명가의 시조가 되었다.

안드레아 과르네리는 아마티 문하를 떠나 아내의 친정집인 산도메니코 5번지 집으로 들어갔다. 아마티 일가가 그러했듯 과르네리 역시 이곳에서 가정과 공방을 꾸리며 100년 세월을 나게 된다. 산도메니코는 '이솔라'라는 이름으로 알려진 지역의 중심이었고, 이후 과르네리가 도제를 받아들이기 시작하면서 이곳은 가구공, 목수, 조각공, 바이올린 케이스 제작자, 경첩 제작자, 바이올린 바니시용 기름과 송진 가게 등이 함께 자리한 바이올린 제작 공방의 중심지가 된다.

과르네리 가문의 천재는 안드레아의 아들 주세페(Giuseppe Guarneri, 1698~1744)였다. 1730년 무렵부터 그는 '과르네리 델 제수'라는 별명으로 사람들에게 알려졌다. 그가 '예수의del Gesù'라는 별호를 얻게 된 이유는 자신이 제작한 악기 레이블에 인쇄한 작은 휘장 때문이었다. 휘장이 그리스어로 예수를 의미하는 알파벳 줄임말 'IHS' 위에 작은 십자가를 올린 모양이었던 것이다. 요즘은 과르네리 바이올린이 스트라디바리가 제작한 악기만큼이나 값이 나가지만 늘 그랬던 건 아니다. 과르네리 델 제수는 20년 남짓 악기 제작자로 일하면서 부유층 고객도 적당히 상대하긴 했지만 값비싼 악기를 구입할 형편이 되지 않는 동네 농부, 양치기, 거리의 악사 같은 이들을 위한 악기를 훨씬 더 많이 제작했다. 그는 이런 고객들을 위해 재료 비용을 낮추려 애를 썼다. 물론 악기 소리에 가장 큰 영향을 미치는 앞판만큼은 항상 고품질 목재를 사용했지만, 뒤판의 경우 다른 제작자들이 선호하는 물결무늬가 뚜렷한 목재를 피하고 수수한 문양의 단풍나무를 사용했다. 그는 크레모나의 여타 제작자들이 정밀한 악기를 제작하기 위해 꼼꼼히 따르는 규칙에 얽매이지 않았고, 그래서인지 그가 제작한 악기들은 경우에 따라 꽤 거칠게 느껴지기도 한다. 그러나 그는 자신의 본능을 믿었고, 그 결과 오늘날까지도 많은 음악가들이 스트라디바리보다 선호하는 무척 아름다운 소리를 가진 악기를 다수 제작했다.

과르네리 델 제수는 결코 스스로를 스트라디바리의 경쟁자로 여기지 않았을 것이다(주세페가 갓난아기였을 때 스트라디바리는 이미 50대 중반의 나이로, 산도메니코 광장에 면한 집에 20년째 거

주 중이었다). 과르네리가 제작한 바이올린은 그의 생전에는 특별히 인기가 높지 않았다. 그러나 19세기 초 이탈리아 비르투오소 니콜로 파가니니가 주세페 과르네리의 바이올린을 손에 넣으면서 과르네리 바이올린의 새 시대가 열렸다. 전하는 이야기에 따르면 파가니니는 1800년대 초반 본인이 공연하기로 되어 있던 리보르노의 극장장으로부터 과르네리 델 제수를 선물 받았다고 한다.[11] 파가니니는 처음부터 이 악기가 무척 마음에 들었던지 '일 칸노네Il Cannone', 즉 '대포'라는 이름까지 붙이고는 유럽 어디를 가든 가지고 다니며 공연용으로 사용했다. 파가니니와 '대포'의 무대를 접한 음악가들은 경외와 공포가 뒤섞인 감정을 느끼지 않을 수 없었다. 질투심이 발동된 그들은 파가니니가 세계 최고의 바이올린 연주자라는 간단한 사실을 인정하지 못하고 대신 그의 연주가 훌륭한 건 순전히 악기 덕이라고 떠들었다. 결과적으로 1830년대 들어 과르네리 델 제수가 만든 악기를 향한 수요가 급상승해 스트라디바리우스 바이올린의 수요와 맞먹기에 이른다.

스트라디바리의 고택도, 과르네리의 공방도 이제는 답사할 길이 없다. 1930년대에 모두 철거되었기 때문이다. 그러나 가리발디 길이 끝나는 지점에 가면 스트라디바리와 인연이 있는 집이 나온다. 1667년 결혼식을 올린 스트라디바리가 제작자로 첫발을 내디딘 신혼집이다. 현재 이 오래된 건물의 1층에는 주방용품점이 입주해 있다. 가게 주인 내외는 나 같은 순례객의 방문에 이골이 난 듯 보였다. 잠깐 돌아봐도 괜찮겠느냐고 물었더니 흔쾌히 그러라는 답이 돌아왔다. 다만 문 닫을 시간이 가까워졌으니 서두르라고 덧붙였다. 좁

고 긴 공간을 따라 번쩍이는 토스트 기계, 커피 메이커, 신기한 모양의 병따개 등을 구경했지만 바이올린과는 무관한 눈요깃거리였다. 그래도 2층은 조금 나았다. 테라스에는 덮개가 드리워져 있었는데 그 옛날 크레모나의 건축업자들이 빨래 건조라는 실용적 목적을 배려하여 지은 듯 보였다. 안토니오와 프란체스카 스트라디바리 부부에게는 자식이 여섯 있었고, 온 가족이 북적이며 생활하던 이곳에서 스트라디바리는 조금씩 자신의 기예를 다듬어갔다. 크레모나는 물론, 전 세계에서 가장 위대한 현악기 장인이 되어 사망한 지 거의 300년 가까이 지난 지금까지도 유명한 이름으로 남아 있는 안토니오 스트라디바리가 서서히 기지개를 편 곳이 바로 여기였다.

테라스에 무릎을 꿇고 앉자마자 가게 주인이 올라와 이제 폐점할 시간이라고 일렀다. 그는 기도하는 사람에게 하듯 조심스레 내게 다가왔는데 사실 그럴 필요까진 없었다. 나는 그저 궁금한 게 하나 있어 빨랫줄을 살펴보던 중이었다. 프란체스카가 기저귀를 널 공간 말고도 안토니오가 바니시를 칠한 바이올린을 걸어 말릴 공간도 있었는지 말이다.

스트라디바리 일가는 1680년 가리발디길 신혼집에서 이사를 나갔다. 산도메니코 광장길 2번지에 자리한 그들의 새 보금자리는 바이올린 공방이 집중된 지역의 중심이었고, 같은 길 5번지에 위치한 과르네리 공방과는 그야말로 돌 던지면 닿을 만한 가까운 거리였다. 산파우스티노 외곽에 있는 아마티 공방에서도 그리 멀지 않았다. 런던의 저명한 바이올린 중개상이자 복원 전문가인 W. 헨리 힐과 그의 두 아들 앨프리드, 아서가 함께 저술한 스트라디바리의

일생에 대한 책에는 산도메니코 광장길 2번지 집의 선화線畫가 수록되어 있다.[12] 1870년대에 그려진 그림으로, 품격 있는 3층짜리 건물에 1층에는 상점이, 2층에는 발코니가 있는 구조다. 1870년대 당시 1층에는 양복점이 입점해 있었다. 추정컨대 그 뒤편으로는 스트라디바리 생전과 마찬가지로 여전히 주방과 응접실이 있었을 것으로 짐작된다.

스트라디바리는 첫 번째 아내 프란체스카와 두 번째 아내 안토니아 참벨리와의 사이에 열한 명의 자식을 두었는데, 2층 위로는 그 많은 아이들이 쓰던 침실이 있었다. 스트라디바리는 여름철에 세카도우르seccadour를 공방으로 사용했는데 이는 아마도 부산스러울 수밖에 없는 집안 분위기와 무관치 않았을 것이다. 크레모나 특유의 건축 양식인 세카도우르는 지붕은 덮고 옆구리 쪽은 열어놓은 다락 공간으로, 스트라디바리는 3층에서 사다리를 타고 이곳에 올라가 아이들의 웃음소리와 울음소리로 시끄러운 일상에서 벗어나 자신만의 세계에 몰두했던 것 같다.

금방이라도 무너질 듯 위태로운 여기 다락에서 스트라디바리는 다수의 바이올린을 제작했다. 옥스퍼드 애슈몰린 박물관에서 나와 만났던, 장식이 매우 정교하고 자그마한 스트라디바리우스 역시 어쩌면 세카도우르 출신일지도 모른다. 이 바이올린은 스트라디바리가 산도메니코 광장길로 이사한 직후 이탈리아의 명문가 중 명문가인 에스테 가문의 주문을 받아 1683년에 완성한 물건이다. 스크롤과 옆판에는 나뭇잎과 덩굴손 무늬가 섬세하게 상감되어 있고, 퍼플링 부분에는 원꼴과 마름모꼴을 상아로 촘촘히 박아놓았다. 엔드

핀end pin에는 진주층眞珠層*으로 만든 큼직한 별 하나가 반짝이고 있다. 파티용 연미복을 입은 듯 화려한 문양의 이 악기는 니콜로 아마티의 그늘에서 벗어나 크레모나의 인기를 한 몸에 받게 될 완전체 명장의 작품임이 분명해 보였다.

1683년 스트라디바리가 제작한 바이올린. 치프리아니 포터라고도 불린다.

스트라디바리가 산도메니코 광장 쪽으로 이사를 하고서 3년 뒤 그의 유일한 라이벌이던 야코프 슈타이너가 숨을 거두었다. 역시 아마티 공방의 도제 출신이었던 슈타이너는 오스트리아-독일 학파의 가장 중요한 현악기 제작자로 이름을 날렸다. 슈타이너가 사망하고 한 해 뒤에는 스트라디바리의 스승 니콜로 아마티가 유명을 달리했다. 두 명장이 비운 자리를 도약의 발판으로 삼은 스트라디바리는 향후 50년간 성공적으로 제작자의 행보를 이어간다. 이 무렵 스트라디바리의 기술력은 최절정을 찍었다. 완벽한 솜씨로 에프홀을 잘라내고 퍼플링을 더해 넣고 스크롤을 조각하여 정밀하고 아름답게 완성한 스트라디바리의 악기들을 뛰어넘는 명기는 아직 나오지 않았다. 아르칸젤로 코렐리, 토마소 알비노니, 주세페 토렐리 같은 작곡가들이 이전의 그 어떤 작품보다 더 대담하고 까다로운 협주곡들을 써내기 시작했고, 스트라디바리의 바이올린은 이런 작품에 도전하는 비르투오소들을 만족시키기 위해 디자인되었다. 오케스트라 사운드에 맞서 제 목소리를 또렷하게 내는 강한 악기를 손에 넣을

* 조개껍데기 안쪽에 있는 진주광택이 나는 얇은 층.

때까지 스트라디바리는 여러 다른 주형鑄型을 실험하고 꾸준히 디자인의 디테일을 조정했다. 1690년 무렵에는 자신만의 그랜드 패턴 바이올린을 출품하기 시작했지만, 그 이후로도 새로운 모델을 향한 실험은 계속 이어져 1700년에는 음악가들이 다루기 편한 좀더 짧고 날씬한 디자인으로 회귀했다. 그의 길었던 인생에서 만족하게 될 음색과 음향을 가진 모델에 안착한 것은 1704년의 일이었다.

스트라디바리는 첫 번째 결혼에서 얻은 두 아들과 함께 일했다. 장남 프란체스코(Francesco Stradivari, 1671~1743)는 공방에서 아버지를 보좌했고 여섯째 아들 오모보노(Omobono Stradivari, 1679~1742)는 주문 접수와 판매 등의 업무를 도맡았다. 구순九旬을 넘겨 산 스트라디바리는 아들들에게 장수 유전자를 물려주지는 못했는지, 프란체스코와 오모보노는 아버지가 돌아가시고 6년이 되기 전 숨을 거두고 말았다. 프란체스코는 죽기 전, 아버지가 두 번째 결혼에서 얻은 막내아들 파올로(Paolo Stradivari, 1708~1775)에게 공방 일체를 물려주었다. 그 가운데는 거의 100대에 달하는, 일부 미완성작을 포함한 신품 악기들이 포함되어 있었다. 1746년 파올로는 이복 큰형에게서 물려받은 재고들을 판매 가능한 물건으로 만들기 위해 카를로 베르곤치(Carlo Bergonzi, 1683~1747)의 공방을 찾아갔다. 이에 베르곤치는 가족을 모두 데리고 산도메니코 광장의 공방에 들어와 장남 미켈레 안젤로(Michele Angelo Bergonzi, 1722?~1758)와 함께 스크롤을 깎고 줄걸이틀tailpiece, 버팀막대sound post, 줄감개 등을 맞춰 붙이는 일을 했다.

1737년 안토니오 스트라디바리의 죽음은 크레모나 바이올린 제작의 황금시대에 종언을 고하는 사건이었다. 그래도 그때는 이미

이탈리아 곳곳의 도시와 마을에서 바이올린을 생산하고 있었다. 일례로 베네치아는 바이올린 생산량이 상당했음에도 성당과 오페라 하우스, 아마추어 뮤지션, 개인 후원자, 구호원救護院 등의 주문량을 따라가기에는 역부족인 상황이었다.

어둠이 내리고, 뮤지션들은 도통 '브라질 음악의 밤'을 시작할 낌새라곤 없이 내 테이블 근처의 테이블에 모여 앉아 시간만 보내고 있었다. 그들이 머리를 맞대고 뭔가를 들여다보기에 악보인가 싶어 잠시 들떴으나 기대는 여지없이 빗나갔다. 그들이 보고 있던 건 칵테일 메뉴였다. 김이 샌 나는 그냥 일어나기로 했다.

자전거를 타고 숙소로 돌아오는 길, 나는 레프의 바이올린이 퍽 고마워졌다. 레프의 바이올린이 스트라디바리우스라거나 크레모나의 다른 위대한 공방 출신일지도 모른다고 짐작한 건 아니다. 다만 그럭저럭한 공방에서 일한 도제의 솜씨 정도는 되지 않을까 생각했다. 그런 막연한 기대마저 없었다면 크레모나의 여름밤 샛별을 눈에 담으며 어둑한 거리를 자전거로 쏘다니는 수고도 하지 않았을 것이고, 현악기 제작 명가의 먼지투성이 공방에서 대대로 전해져 내려온 유산을 찾아 헤매는 수고도 하지 않았을 것이다. 이런 우쭐한 만족감에도 불구하고 크레모나 바이올린의 이야기가 비롯된 곳에는 아직 발길조차 미치지 못한 상태였다. 공방 한편에 가지런히 쌓인 단풍나무와 가문비나무 톱밥을 보고 있자니 문득 생각이 들었다. 언젠가는 크레모나의 예쁘장한 길거리를 뒤로하고 크레모나 바이올린의 핵심 재료가 자라는 저 먼 곳의 숲속을 직접 찾아가봐야겠다고.

독일가문비나무의 모험

안드레아 아마티 이후로 크레모나의 악기 제작자들은 돌로미티 산맥에서 자라는 독일가문비나무를 앞판 재료로 사용했다. 수백 년의 세월 동안 바이올린 앞판은 파네베조 숲에서 나는 것이 기정사실화되어온 나머지 지역 관광 사무소는 파네베조 숲을 '바이올린의 숲foresta dei violini'이라고 부를 정도다. 마침 여름철 2주 정도는 등산을 하면서 보내겠노라 작정을 하고 있었던 참이어서, 나의 정처 없는 여정은 자연스레 프리미에로 골짜기와 피엠메 골짜기의 경사면 상부에서 자라는 나무들 쪽으로 이어졌다. 이탈리아의 울퉁불퉁한 국경선이 오스트리아와 만나는 곳이요, 양국 간의 경계선이 공식적으로 확립되기 전부터 이미 이탈리아어보다 독일어가 더 많이 들려오던 지역이었다.

베네치아를 출발해 북쪽을 향해 차를 몰았다. 차창으로 들어오

는 바람에는 여름의 후끈한 열기와 수확을 기다리는 작물의 냄새가 섞여 있었다. 그러나 차가 산등성이를 오르자 바깥 온도가 부쩍 내려갔다. 땅거미가 내릴 무렵 자동차는 꼬불꼬불 좁은 길을 따라 산속을 헤집고 있었다. 발치 아래 골짜기에 갇힌 비구름이 만들어낸 우르릉대는 천둥소리가 바위를 타고 전해졌고, 내리던 비는 급류가 되어 길 위를 흘렀다. 이윽고 쉴 새 없이 번개가 치기 시작하자 나는 불안한 마음에 편집증 환자처럼 사이드미러로 뒤쪽을 연신 흘금댔다. 마치 경찰이 모두가 망각한 범죄 혐의를 발견해내고는 나를 따라오기라도 하는 것처럼.

마지막 오르막길을 지나 마침내 트라비뇰로 골짜기와 비오이스 골짜기를 연결하는 발레스 고갯길에 도착했다. 폭풍우 때문에 혼과 기력이 쏙 빠진 나는 차에서 내려 '카파나 파소 발레스'라 불리는 꽤 큰 리푸지오*를 향해 전력 질주했다. 정문에는 노견老犬임이 분명해 보이는, 털이 잔뜩 꼬인 세인트버나드 한 마리가 귀에 거슬리는 코골이 소리를 내며 누워 있었다. 녀석은 내가 문을 열어도 털끝 하나 움직이려 들지 않았고, 나는 잠에 빠진 녀석의 커다란 몸뚱이를 건너 넘다시피 하여 리푸지오에 발을 들였다. 바 뒤편에서 한 중년 여성이 잠을 자러 올라가지 못하고 붙잡혀 손님들에게 독한 그라파 술을 따라주고 있었다. 알프스 지방 특유의 수를 놓은 셔츠와 조끼, 긴 스커트를 입은 그녀의 무심한 옷차림에서 내일도 모레도 계속 같은 옷을 입을 것만 같은 분위기가 느껴졌다.

* 이탈리아 산중에 있는 오두막으로, 등산객들에게 쉼터와 식사, 숙박 등을 제공하는 시설. 숙박용 객실은 보통 다인일실의 기숙사 형태로 되어 있다.

나는 침대에 누워 스스로 지치기 전까지는 도무지 그만둘 것 같지 않은 기세로 세차게 내리는 빗소리를 들으며 모험심 하나로 세계를 누빈 여행가이자 작가인 어밀리아 에드워즈를 생각했다. 마침내 여행 가방에는 그녀의 돌로미티 산맥 여행기가 들어 있었다. 어느 여름 내내 노새를 타고 돌로미티를 유람하는 동안 에드워즈는 아침부터 이른 오후까지는 맑은 햇볕이 내리쬐다가 저녁이 되면 비구름이 몰려와 밤새 비가 내리는 날씨 패턴을 발견했다고 한다. 어떤 날은 천둥과 번개로도 모자라 쉬지 않고 울려대는 종소리 때문에 꼬박 밤을 새웠다며 불평했다. 다음 날 새벽 5시가 되자 마을 사람들이 모두 모여 행진하며 폭우로부터 자신들을 보호해달라고 성모마리아께 간청하는 기도를 올렸다. 비가 그치고 날씨가 좋아졌지만 정오가 되자 마을 사람들은 또다시 기도 행렬을 시작했다. 이번에는 가뭄으로부터 자신들을 보호해달라는 요구였다. 에드워즈는 "카프릴레 마을의 선량한 주민들은 날씨 문제에 관해서만큼은 까다롭다"고 썼다.[13] 매서운 바람이 창을 흔들고 리푸지오의 두꺼운 벽을 때리는 소리를 들으며 이 부분을 읽고 있자니 납득되지 않을 수 없었다. 대대손손 아름다운 음색을 자랑해온 크레모나 바이올린은 역설적이게도 이처럼 요란한 알프스의 악천후 속에서 그 생명을 시작한 셈이다.

내 맞은편 방에는 신축성 좋은 바지와 헬멧 등 장비 일습을 갖춘, 등산에 진심인 사람들이 이미 단잠에 빠져 있었다. 그들은 이른 새벽 등산화 소리를 내며 길을 나섰다. 등산객이 빠져나간 뒤 아침 식당을 찾은 손님은 대부분 노인과 어린아이 들이었다. 늦게 일어난

탓인지 내가 먹고 싶었던 요거트나 약불에 찐 과일 같은 메뉴는 이미 싹 비워져 있었다. 바깥을 내다보니 여름 목초지 가장자리까지 뻗은 파네베조 숲이 한눈에 들어왔다. 독일가문비나무가 완벽한 평행선을 그리며 하늘로 뻗은 모양이 숙련된 화가가 연필로 그린 듯 시원시원했다. 크레모나 바이올린의 출생지는 저 나무 울타리 너머 송진 냄새 가득한 깊고 습한 그늘 속 어디일 것이다. 이끼, 바위, 나무둥치, 숲바닥[林床]이 서로 구분할 수 없이 하나가 되어 마치 털이 긴 카펫처럼 모든 걸 뒤덮고 있는 공간.

바이올린은 여러 가지 다른 종류의 목재로 만들어지지만, 바이올린의 소리에 가장 심대한 영향을 미치는 건 바로 내 눈앞에 펼쳐진 독일가문비나무라 해도 과언이 아니다. 독일가문비나무로 만든 목재는 가볍고 유연하면서도 매우 강하여, 현의 미세한 진동을 전달하는 바이올린 몸통용으로 제격이다. 이런 특징 때문에 독일가문비나무로 만든 목재를 공명 목재legno di risonanza라고 부르기도 한다.

어밀리아 에드워즈는 "수백 년을 자라 키가 25~30미터는 되고 둘레가 어마어마하며 고색창연한 녹회색 이끼가 장식처럼 붙은 태곳적부터 내려온 소나무"의 크기에 경탄했다. 그때나 지금이나 바뀐 것은 거의 없다. 다만 다른 점이라면 에드워즈가 책을 쓰던 당시 독일가문비나무의 소유주가 이 숲을 14세기 중반부터 거느려온 합스부르크 제국이었다는 사실 정도다. 산업혁명기 이전의 유럽에서 통나무는 종류를 불문하고 엄청난 가치를 지닌 물건이었다. 나무가 쓰이지 않는 곳이 없었기 때문이다. 집, 헛간, 선박을 짓고 각종 도구를 만들 재료, 대장간 가마에 불을 댈 숯, 요리와 난방의 땔감이 모두 나

무에서 나왔다. 나무를 태우고 남은 재로는 비누와 유리를 만들었다. 크레모나의 안드레아 아마티가 바이올린을 완벽의 경지로 끌어올리는 데 심혈을 기울이던 16세기에 통나무는 20세기와 21세기의 석유만큼이나 귀중한 자원이었던 셈이다. 그러니 합스부르크 제국의 관리들이 공명 목재를 비롯해 온갖 용도에 쓰이는 통나무의 생산과 수급을 지속가능하게 만들 국유림 관리 체계를 고안하는 데 공을 들인 것도 당연하다.

그들은 삼림 상태를 유지하기 위해 허가받은 벌목꾼들에게만 벌채를 허용했다. 목재상이 되려면 인스브루크에 가서 벌목 면허를 구입해야 했는데, 그 숫자 역시 나라에서 정한 상한선이 있었다. 이와 같은 관리 체계는 세월을 거듭하며 점차 정교해졌고, 19세기 중반이 되면 파네베조 숲은 흡사 거대한 체스판처럼 여러 정사각형 모양의 땅들로 분할되기에 이른다. 정사각형 땅은 '파르티첼레particelle'라 불렸으며, 관리들이 거기서 자라는 나무의 수종樹種과 높이, 둘레 등을 빠짐없이 기록했다. 각각의 파르티첼레는 10년마다 재고량을 조사해 이 자료를 바탕으로 매년 벌목할 나무의 숫자와 종류를 결정했다. 유럽 최초의 삼림 관리 제도인 셈이다. 이 방식은 파네베조 숲은 물론, 한때 오스트리아-헝가리 제국의 일부였던 다른 여러 지역에서도 여전히 쓰이고 있다. 지금도 세계 각지의 바이올린 제작자들이 파네베조산産 공명 목재를 사용하고 있다는 점만 봐도 이 관리 체계가 얼마나 효과적인지 알 수 있다. 과거와 지금의 차이점이라면, 감시관이 발품을 팔면서 나무를 한 그루 한 그루 직접 셈하던 옛날과 달리 요즘은 항공사진이 그 역할을 대신한다는 점 정도다.

옛 크레모나 바이올린 인생의 첫 챕터 집필자는 벌목꾼인 보스키에리boschieri―단수형은 보스키에르boschier―였다. 그들은 그들의 땅에서 나는 모든 나무의 높이와 둘레를 손바닥 보듯 훤히 아는 토박이들이었다. 몸의 흉터를 명예로운 훈장으로 여겼고, 산사태나 눈사태 또는 갑작스런 홍수가 닥치는 위험 지역에서 일하길 마다하지 않은 터프한 사내들이다. 보스키에리는 남들에게는 없는 기술을 가지고 있었음에도 불구하고 너무 가난하여 작업용 도구를 장만할 형편이 안 되는 경우가 다반사여서 고용주인 목재상에게 도끼며 박피기剝皮機, 삽, 곡괭이 등을 빌려 가지고 산으로 나가 일하곤 했다. 어떤 일꾼들은 돈 대신 살라미, 빵, 리코타 치즈, 포도주 따위를 품삯으로 받았으며 신발이나 옷감 등도 목재상에게서 받아 생활했다고 한다.

혹 당신이 캐나다인이라면 이런 벌목꾼들을 '럼버잭lumberjack'이라고 부를지도 모르겠다. 하지만 사실 할 줄 아는 게 너무나 많은 그들을 럼버잭이라는 단어에 가둬둘 수는 없다. 그들은 산비탈에서 농사를 짓고, 이누이트족이 수십 개의 다른 단어로 '눈[雪]'을 표현하듯 '풀'의 다양한 특성을 구별하는 어휘를 구사했다. 보스키에리는 '젖소에게 먹이면 좋은 풀'과 '고기소에게 먹이면 좋은 풀'의 차이점을 알았고, '당나귀 털처럼 뻣뻣한 풀'을 알아보았으며, '어린이가 초콜릿을 좋아하듯 송아지가 좋아하는 부드러운 풀'이 어디에서 나는지, 심지어 '염소를 취하게 만드는 풀'이 어디에서 나는지도 알고 있었다.[14]

목재상들은 이런 다재다능한 일꾼들의 힘을 빌려 공명 목재를 포함한 온갖 종류의 목재 확보 및 판매라는 기나긴 과정의 첫단추를

꿰었다. 보스키에리는 숲속에 들어가 목재상들을 위해 일하는 것보다 자신의 농장에서 일하는 것을 더 선호했으므로 목재상 입장에서는 어느 정도 그들의 비위를 맞추기도 해야 했을 것이다.

프리미에로 골짜기로 통하는 길이 처음 난 건 1873년이었다. 통행로가 생기기 전 이곳을 찾은 어밀리아 에드워즈는 "베네치아처럼 바퀴 달린 탈것으로는 접근 불가능한 곳 (…) 바깥세상으로 통하는 진입로는 모조리 산길로 막혀 있다. 산길은 노새가 다니기에는 문제가 없지만 가벼운 손수레조차 꼼짝 못할 만큼 험하다"고 썼다.[15] 돌로미티 산맥에 있는 여느 고지대 부락과 마찬가지로 이곳 토박이들은 교역로나 운송 수단으로 물길을 활용함으로써 고립의 문제를 해결했다. 중세 시대 이후로 고산지대 삼림에서 벌채한 나무는 바노이강, 치스몬강, 브렌타강에 띄워 베네치아를 비롯한 저지대 도시들로 흘려보냈다. 숲에서 시작된 크레모나 바이올린의 여정을 이어받는 건 8월 무더위에 발가락만 담가도 수영 생각이 싹 사라질 정도로 차갑고 맑은 강물이다.

공명 목재는 크레모나 공방에 도착하기까지 여러 고된 절차를 거치는데, 그중 첫 번째가 바로 돌로미티 산맥의 가파른 경사면에서 자라는 독일가문비나무를 베어 넘어뜨리는 일이었다. 벌목은 엄청난 완력과 고도의 기술을 요하는 작업이었다. 벤 나무를 현장에서 수송 출발지까지 옮기는 것 역시 대단히 고난도의 작업이어서 까다로운 지점에 누운 나무 한 그루를 물가까지 가져오는 데 황소 여덟 마리와 보스키에리 스무 명 정도가 동원되기도 했다.[16]

벌목은 6월 초, 그러니까 지난겨울에 내린 눈이 모두 녹자마자

시작된다. 보스키에리는 먼저 베어 넘어뜨린 나무의 껍질을 벗겨냈다. 나무가 머금은 수액이 모두 마를 때까지 기다리는 건데, 그래야 물가까지 통나무를 옮기는 일이 조금이라도 더 수월해진다. 그들은 양팔을 걷어붙이고 신명을 내며 일을 시작해놓고는 대개 거의 시작과 동시에 숲에서의 일을 중단했다. 젖소들을 데리고 여름 목초지로 이동해야 할 시점이기 때문이다. 소들을 건사하고 돌아온 보스키에리는 재차 바짝 벌목에 열을 올리다가 첫 번째 건초 수확 시점인 7월쯤이 되면 다시 산을 내려갔다. 수확한 건초에 덮개를 씌우고 또다시 산에 올라와 작업을 하다가 8월 24일 성 바르톨로메오 축일이 되면 아랫마을 카날 산 보보에 내려가 마을 축제를 즐겼다. 보스키에리는 이날을 공휴일로 여겼고, 목재상들은 각지에 흩어져 있던 그들이 한데 모이는 이날을 밀린 임금을 지불하는 기회로 삼았다. 보스키에리는 갑자기 들어온 큰돈을 술값에 탕진하기 일쑤였기에 카날 산 보보의 축제 분위기에는 흔히 취객들의 난동과 칼싸움이 섞여들곤 했다.

두 번째 건초 수확 작업까지 마친 보스키에리는 9월이 되어서야 숲으로 돌아왔다. 그러나 그것도 잠시, 곧 그들은 톱을 내던지고 초여름에 방목했던 젖소들이 있는 목초지로 향했다. 겨울 추위가 닥치기 전에 소들을 따뜻한 아랫마을 쪽으로 내려보내기 위해서이다. 그쯤이면 지난 몇 달간 베어 넘어뜨린 나무들을 옮겨야 할 시점이 된다. 보스키에리는 첫눈이 내리기가 무섭게 수송 준비 작업에 들어간다. 가파른 경사면에 위태롭게 누운 나무들을 밧줄과 쇠사슬로 묶은 뒤 푹신하게 내린 눈을 윤활유 삼아 산비탈 아래로 밀고 내려갔

다. 그나마 평평한 곳에 누운 통나무는 썰매에 올려 황소나 말이 끌게 했다.

11월 11일 성 마르티노 축일까지 벌목한 나무들을 수단과 방법을 가리지 않고 숲의 가장자리까지 옮겨 차곡차곡 쌓아두는 것이 보스키에리의 계약상 의무였다. 이제부터 통나무는 콘두토리conduttori—단수형은 콘두토레conduttore—의 손에 맡겨졌다. 이 '콘두토리'라는 단어를 어떻게 옮겨야 할지 참 애매하다. 어쨌거나 그들의 임무는 나무들의 가이드가 되어 나무를 산 아래로 몰아가는 일이다. 어떤 말로 옮기더라도, 험한 산세를 무릅쓰고 수천 톤에 달하는 통나무를 산 아래 강가까지 옮기다보면 만나기 마련인 온갖 장애를 해결할 수 있을 만큼 수완 좋은 사람임에는 분명하다. 수송에 도움이 되는 얼음과 눈을 활용하기 위해 콘두토리는 엄혹한 한겨울 추위에도 야외에서 밤낮없이 일해야 했다. 수 세기에 걸쳐 그들은 여러 전략을 강구하고 다양한 구조물을 개발했다. 어떤 구간은 눈으로 덮인 궤도 위로 통나무를 미끄러뜨려 마치 슬랄럼 스키처럼 내려가게 했다. 통나무가 미끄러지는 속도가 너무 느리면 궤도 위에 물을 뿌려 밤새 얼어붙게 만들었다. 반대로 속도가 과하다 싶으면 눈길 위에 흙을 뿌려 마찰력을 높였다. 쓸 만한 궤도가 없는 구간은 통나무를 길게 잘라 땅에 이어 박아서 나무가 미끄러질 수 있는 트랙을 마련했다. 리시네risine라 불리는 이러한 구조물은 수송 작업이 모두 끝나면 곧장 철거해 나머지 통나무와 함께 내다 팔았다. 버리는 물건이 하나도 없었던 셈이다.

목재상들과 콘두토리는 독일어와 베네치아 사투리, 그리고 라

디노Ladino어—고대 로마인들이 이 지역을 점령하기 전으로 거슬러 올라가는, 라틴어와 게르만어가 뒤섞인 언어다—를 사용하여 의사소통했다. 나 역시 산행 도중 이곳 토박이들이 쓰는 라디노어를 자주 들을 수 있었다. 통나무가 비탈 아래로 굴러 내려가고 있을 때는 분명하고 또렷한 의사소통이 필수였다. 수백 년이 흐르는 동안 언덕바지 요소요소에서 콘두토리가 사용한 언어는 조금씩 살이 붙어 국제적인 작업 용어가 되었다. 외침과 경고, 휘파람과 몸동작으로 이루어진 일종의 특수 어휘 집합으로, 의사소통 상대가 너무 먼 거리에 있거나 주변이 너무 시끄러워 발화發話로는 온전한 의사 전달이 힘들 때 사용하기 좋은 언어였다.

산비탈에서의 작업은 거칠고 위험했다. 통나무가 정신없이 빠른 속도로 언덕 아래를 향해 돌진하다보면 온갖 종류의 사고가 일어나기 마련이다. 통나무를 연달아 리시네 궤도로 내려보내면 궤도 중간에 저희들끼리 공간 싸움을 하다가 한두 녀석이 궤도를 이탈하는 일이 일어나곤 했다. 궤도에서 튕겨져 나온 통나무는 제멋대로 내려가면서 물건이며 사람이며 가릴 것 없이 깔아뭉개기 십상이었다. 18세기 말에도 바로 그런 비극적인 사건이 발생했다. 결혼식 구경을 가려고 학교를 땡땡이친 한 소년이 산을 오르고 있었다. 작업 반장은 통나무를 이동 중이라 몹시 위험하다며 소년의 입산을 허락하지 않았다. 그러나 그런 걱정을 귀담아듣는 젊은이가 과연 어디에 있겠는가. 소년은 경고에도 아랑곳하지 않고 리시네 궤도 측면을 따라 산을 올랐다. 15분도 채 지나지 않아 산 위에서 "초이Zoi! 초이! 초이!" 하는 외침이 들려왔다. 멈추라고 명령하는 콘두토리의 언어가

메아리처럼 이어졌다. 그러고서 몇 분 뒤, 통나무 몇 개가 궤도를 이탈해 산을 오르던 소년을 덮치고 말았다는 비보가 산 아래 반장에게 전해졌다. 자신의 말을 거역한 소년이 괘씸했던 걸까? 작업반장은 사망자가 발생하면 애도의 의미로 하루 작업을 중단하는 상례를 깨고 일꾼 네 명에게 큰 천을 들려 보내면서 "형체를 알 수 없게 된 소년의 시신을 거두어 오라"는 명령을 내리고는 곧장 산 위로 작업 개시 명령을 전달했다고 한다.

가을이 물러가고 겨울이 찾아오면 산비탈은 콘두토리가 작업하기에 좋은 조건으로 변한다. 겨울이 되면 콘두토리는 몇 주고 연달아 밤낮없이 일했다. 베이스캠프 부엌에서 조리한 변변찮은 폴렌타를 먹을 때만 잠시 쉴 수 있었다. 폴렌타는 옥수수 가루로 만든 전병에 짭조름한 치즈 부스러기로 간을 맞춘 이탈리아 요리인데, 나 또한 이탈리아와 오스트리아가 서로 국경을 맞댄 고산지대를 따라 걷다보니 매일 저녁마다 매우 이탈리아적인 요리인 폴렌타와 매우 오스트리아적인 요리인 크뇌델—찐빵 같은 이 요리를 이탈리아 사람들은 카네데를리라고 부른다—사이에서 선택을 강요받곤 했다. 그럴 때면 어느 한 국가에 충성을 맹세하는 것 같은 기분이 들었다. 그러나 콘두토리에게는 그러한 행운이 허락되지 않았다. 그들에게 연료가 되는 음식은 폴렌타가 유일했다. 아무런 멋도 내지 않은 단조로운 끼니로 여섯 시간마다 한 번씩 그저 주린 배를 채울 뿐이었다.

모든 통나무는 눈과 얼음이 녹기 전 강가에 인접한 부지에 안전하게 쌓아둔다. 프리미에로 골짜기에서 난 목재는 일반적으로 바노

이강, 치스몬강, 브렌타강을 통해 내려보내는데, 통나무를 강 하류 쪽으로 흘려보내는 '통나무 몰이'를 시작하려면 우선 눈이 녹고 봄비가 와서 강물이 불어나기를 기다려야 한다. 목재상들은 통나무 몰이가 시작되기 전에 통나무 밑단에 각자의 휘장을 박아넣었다. 흐르는 강물에 띄워 내려보내는 통나무일지라도 다 나름 임자가 있는 물건이다. 이 가운데 크레모나에서 사용할 공명 목재가 될 나무는 극히 일부분에 불과했지만, 16세기 이후로 크레모나 지역은 북이탈리아의 벌채업이라는 중요하고 복잡한 사업을 지탱하는 데 일익을 담당했다.

하류 쪽의 베네치아를 향해 흐르는 통나무를 받아들인 강들은 합스부르크 제국과 베네치아 공화국을 나누는 경계선을 지난다. 강이 옮긴 건 비단 통나무만은 아니었다. 강이 지나는 경계는 유럽 북부와 지중해 세계의 경계이기도 했다. 수로는 산악 지방에서 난 물건들의 교역에 사용되는 수송로인 동시에 두 문화권의 언어와 사상, 새로운 형태의 미술과 음악, 이야기, 조리법, 그리고 기계류를 비롯한 여러 신문물이 교환되는 통로였다.

강둑에 다다른 통나무는 메나다menadà라 불리는 통나무 몰이꾼들에게 인계된다. 메나다는 통나무가 하류 방향으로 원활히 흘러갈 수 있게 하는 위험한 일을 하며 삯을 받는 전문가 집단이었다. 통나무는 소용돌이에 휩쓸리기 쉬운 데다 물길이 꺾이며 좁은 만을 이루는 곳에서는 골이라도 난 듯 속도가 확 떨어지기 일쑤였다. 수심이 일시적으로 얕아지는 곳에서는 아예 멈춰버렸다. 또한 좁은 수로를 만나면 뒤따라오던 통나무들과 한데 몰려 서로 나가겠다고 어깨싸

움을 벌였다. '정체'를 의미하는 단어인 '로그잼logjam'의 실사판인 셈이다. 이런 일이 일어나면 메나다는 수상水上에서 깐닥대며 빙빙 구르는 통나무를 밟고 올라가 징이 박힌 긴 갈고리 안제르anger를 사용하여 물길을 막은 통나무들을 밀고 당겼다. 작업 시 무엇보다 중요한 건 타이밍 감각이었다. 통나무가 다시 움직이기 시작하면 신속하게 진로에서 벗어나야 하기 때문이다. 하지만 숲속이나 산비탈에서처럼 여기서도 사고는 일어나기 마련이어서 속도가 붙은 통나무에 깔리고 치이거나 격류에 휩쓸리는 불상사가 흔했다. 겨우내 내린 눈이 녹아 물이 불어나면 흐름을 예측하기 어려웠고 물의 온도 또한 위험하리만치 차가워졌다. 그러면 메나다는 통나무를 밟고 서는 위험 부담을 감수하는 대신 바위나 나무에 감아 연결한 밧줄에 매달린 채로 통나무들과 씨름하는 쪽을 택했다. 강가 근처 여러 작은 마을의 교회에 성 니콜라우스 그림이 많은 건 우연이 아니다—성 니콜라우스는 물과 관련된 위험에 빠진 사람들을 돕는 수호성인이다.

험난한 여정을 거쳐 산비탈에서 바다에 이른 통나무 가운데 바이올린 제작에 쓰이는 상품上品 목재는 1퍼센트 정도에 불과했다. 강의 수심이 너무 얕아 통나무를 띄울 수 없는 구간이 길어지면 메나다는 사람들을 불러 댐을 건설했다. 댐의 재료는 통나무였고—당연하지 않은가?—통나무 사이의 틈은 진흙과 이끼로 막았다. 수심이 얕은 구간이 너무 길어 댐으로도 마땅한 해결책이 되지 않으면 아예 강 옆에 운하를 지어 해를 거듭해 사용했다. 급류가 심해 통나무가 상할 우려가 있는 곳은 특수 제작한 미끄럼틀 구조물을 사용하여 나무를 내려보냈다.

건축용이건 연료용이건 바이올린의 재료가 되건 간에 통나무는 합스부르크 제국에게 엄청난 세수稅收를 안겨주는 상품이었다. 국경을 지나는 통나무는 강 위에 보洑 형태로 건설된 세관 사무소의 검열을 받았다. 잘츠부르크에서 이곳으로 파견된 제국 관리들은 통나무를 일일이 체크하며 소유주 표시를 확인했고, 이렇게 모은 자료는 각각의 목재상에게 징수할 세금의 근거가 되었다.

하류에 이른 통나무들에게 험준한 산맥은 어느덧 머나먼 기억이 되었고, 강들 역시 여러 마을을 감싸 돌며 유유히 흐르기 시작했다. 치스몬강이 브렌타 운하와 만나는 지점에 있는 치스몬 델 그라파 마을에는 물길을 따라 제재소와 제분소, 제사製絲 공장과 제혁製革 공장 등 가마의 화력으로 돌아가는 온갖 종류의 소규모 작업장이 들어서 있었다. 작업장들 중에는 아예 강에서 곧바로 물을 끌어올 수 있게 따로 작은 물길을 낸 시설을 갖춘 곳도 적지 않았다. 각 작업장의 주인들은 메나다가 마을을 지나는 봄철에 한 해 동안 사용할 나무를 일괄 구입했다. 사람들이 오밀조밀 모여 사는 마을이기에 강을 관통하는 통나무가 제멋대로 물 위를 흐르도록 내버려둘 순 없었고, 바로 이런 이유로 모든 마을의 물가에는 뗏목 제작소가 있었다. 떠내려오던 통나무를 모아 개암나무의 낭창낭창한 가지로 묶어서 뗏목을 뚝딱 만드는 곳이었다. 이제 통나무 몰이꾼들은 직함을 메나다에서 차티에로zattiero, 즉 뗏목꾼으로 바꾸고 근력을 사용하여 하류 방향의 여정을 이어갔다. 그들이 일을 멈추는 건 폴렌타를 만들기 위해 물을 끓일 때뿐이었다. 폴렌타를 고형의 전병으로 만들어 먹은 보스키에리나 콘두토리와 달리, 강에서 일하는 사람들은 폴렌타

를 되직한 죽처럼 만들어 그릇째 먹었다. 뗏목은 통나무를 수송하는 수단인 동시에 다른 물건들을 실어 나르는 수단이 되기도 했다. 차티에로는 장작용 목재, 닭, 치즈, 목각 수저 같은 알프스 산맥에서 난 특산품을 싣고, 남는 공간에는 사람도 태웠다. 모든 마을에는 뗏목을 댈 수 있는 접안 시설이 갖춰져 있었고, 여정을 다한 뗏목은 싣고 온 물건을 부려놓은 뒤 해체해 다시 팔았다.

브렌타 운하가 끝나는 곳에 있는 도시 키오자는 강을 타고 내려온 상품들이 거래되는 주요 시장이었다. 목재는 이곳에서 판매되거나 신新브렌타 운하를 통해 베네치아로 운송되었다. 베네치아에 도착한 가문비나무 둥치들은 폰다멘타 델레 차테레에 부려졌다. 이곳은 뗏목 편으로 당도한 상품들을 내리는 곳으로 사용하기 위해 베네치아시가 1519년에 건설한 하역장이다. 목재 거래소에 도착해 마침내 움직임 없이 쉴 수 있게 된 나무들은 신축 건물의 골조, 들보, 창문과 문 등을 제작할 나무를 구하는, 리냐롤리lignaroli라 불린 목재상들의 꼼꼼한 검사를 받았다. 베네치아 목재상들은 베네치아 공화국 무기고에 범선 돛대를 공급하는 거래선이기도 했는데, 공교롭게도 돛대용 목재가 요구하는 품질이 공명 목재와 무척 유사했다. 양쪽 모두 가볍고 유연해야 하며 옹이나 송진낭囊이 있어선 곤란하다. 하자가 있는 나무를 사용한 돛대는 결함 부위가 취약해질 위험이 있고, 바이올린의 경우 진동을 고르게 전달하지 못하고 왜곡시킬 우려가 있다.

훌륭한 돛대와 훌륭한 공명 목재 사이의 유사성은 크레모나 공방으로서는 반가운 우연의 일치였다. 베네치아의 무기고는 공화국

정부와 수 세기에 걸쳐 확립된 법령의 위력에 힘입어 함대 건조와 유지를 위해 양질의 목재를 꾸준히 공급받을 수 있었다. 무기고는 목재상들과 5년 단위로 계약을 갱신하면서 그들이 공급해야 하는 목재의 수량과 품질을 분명히 명시했다.[17] 수량이나 품질 중 어느 한쪽이라도 기준에 미치지 못하면 목재상들에게 무거운 벌금을 매긴 덕분에 크레모나의 현악기 제작자들은 베네치아에는 언제나 최상급 독일가문비나무 목재가 공급된다는 확신을 가질 수 있었다. 악기 제작자들은 직접 발품을 팔아 재료를 구입하기보다 베네치아 현지의 목재상들에게 구매 및 운송 절차를 일임하는 편이었다. 크레모나의 주문을 받은 목재상들은 공명 목재로 쓸 만한 물건을 골라 사들인 다음 다루기 편한 길이로 잘라 묶어서 키오자를 거쳐 크레모나로 가는 너벅선에 올랐다.

목재상들은 베네치아 석호를 건너 키오자로 이동한 뒤 거기서부터는 운하를 이용해 포강의 어귀까지 갔다. 포강에 이르면 그 지점까지 너벅선을 끌고 온 황소들을 풀어준 뒤 돛을 올리고 바람을 기다렸다. 강둑에 있는 도시들 중에는 통행세를 징수하지 않고 통과시켜주는 곳도 있었지만, 주운수로舟運水路를 열어놓기 위한 준설 작업이나 제방 및 예선로曳船路 유지 보수 작업, 수문 잠금장치 관리 등을 명목으로 통행세를 징수하는 도시도 있었다. 노동자를 진흙 범벅으로 만드는 이러한 작업들은 크레모나를 비롯한 강 양안에 있는 여러 도시의 지역 경제에 포강이 내려준 선물과도 같았다.

강 상류에 있는 크레모나까지의 여정은 대개 무난하고 평탄한 편이었다. 그러나 간혹 눈 녹은 물이 더해져 잔잔했던 강이 불어나

물살이 급격하게 세지기도 했다. 예측할 수 없이 맹렬한 물살이 강둑을 파괴하거나 물의 흐름을 바꾸면 목재를 실은 너벅선도 원래의 경로에서 이탈하여 한 번도 가보지 않은 물길을 따라 모래톱과 진흙 더미를 헤치고 힘겹게 이동해야 했다. 목재상들은 무기를 들고 배를 몰았다. 무기가 있다고 해서 사고를 막을 수 있는 건 아니었지만, 최악의 사태가 일어날 경우—난파된 배를 탈취할 목적으로 강둑 주변을 어슬렁대는 도적 떼들이 많았다—를 대비한 호신용이었다.

포강은 부르키엘리, 베를린게르, 로스코네, 스카울레, 체실리에로 꾸준히 북적였다. 이 낯선 단어들은 배와 너벅선을 가리키는 베네치아 사투리로, 조선소와 운하에서 그리고 이곳에서 일하는 이들이 함께 술잔을 기울이는 허름한 술집에서 생겨난, 물 냄새 물씬 풍기는 단어다. 9세기 이래로 이 소형 선박들은 포강 양쪽의 마을과 도시에 소금, 포도주, 기름, 건어물 등의 생필품을 공급해왔다. 또한 기나긴 바다 항해를 마치고 돌아온 갤리선에서 구한 사치품—후추를 비롯한 이국의 향신료, 비단, 다마스크 천, 금과 은, 유리, 약초와 진귀한 구근 등—도 포함되어 있었다.

베네치아가 바깥세상과 연결된 항구 도시라는 점은 크레모나 공방의 입장에서도 중요했다. 바이올린의 앞판은 알프스 산맥에서 나는 독일가문비나무로 만드는 게 상책이지만, 뒤판의 목재로는 개버즘단풍나무를 사용했다. 초창기의 제작자들은 지역에서 나는 나무로 뒤판을 댔으나, 17세기 들어 자체 공급량이 줄면서 발칸 반도에서 나는 단풍나무를 들여와 사용하기 시작했다. 발칸 반도의 나무를 사용한 이유는 나뭇결을 가로질러 자르면 이른바 '플레임'이라

불리는 아름다운 무늬 패턴이 나왔기 때문이다. 지판fingerboard과 줄걸이틀에는 흑단나무를, 조율용 줄감개에는 자단나무를 썼다. 흑단과 자단 모두 인도에서 나는 나무였지만 베네치아는 이미 중세 시대부터 인도와 무역 관계를 맺어오고 있었기에 문제될 건 없었다.

포강은 내륙 지방이 내다 파는 물건의 통로가 되기도 했다. 상류를 찍고 다시 하류의 베네치아로 뱃머리를 돌린 너벅선에는 크레모나 같은 내륙 마을에서 선적한 아마포, 밀랍, 치즈, 꿀, 가죽 등의 물건들로 가득했다. 너벅선은 화물을 수송하는 기능은 물론이요, 상류의 소식을 하류로, 하류의 소식을 상류로 전달하는 메신저 노릇도 했다. 16세기 중반 크레모나에서 처음으로 제작된 바이올린이라는 새로운 악기가 있는데 그 모양이 정교하고 아름다우며 소리 또한 현대적이고 짜릿하더라,라는 소식이 하류 쪽의 베네치아와 상류 쪽의 알프스 이북에까지 빠르게 전해진 것도 목재상들의 숨은 공로라 할 수 있다.

목재를 실은 너벅선이 마침내 크레모나에 도착하는 광경을 상상해보았다. 이솔라와 포강 나루터 사이를 연결하는 자갈 깔린 길이 손수레와 짐마차로 넘쳐나고, 악기 제작자들과 공예가들이 신선한 목재의 상태를 점검하기 위해 걸음을 재촉한다. 너벅선의 화물칸 해치가 열리는 순간, 톱질한 지 얼마 되지 않은 나무와 송진이 내뿜는 날카로운 향기가 알프스 산맥이 보낸 메시지가 되어 대기를 채운다.

공명 목재가 크레모나에 도달하기까지의 과정은 다양한 종류의 위험으로 가득한 혹독한 고생의 연속이었다. 공방에 도착한 목재는 이미 산비탈의 궤도 노릇을 해봤을 수도, 강 위를 떠다니는 뗏목

의 재료가 되어봤을 수도 있다. 가혹한 임무를 수행하고 이 강 저 강을 다니며 불어난 물에 적셔진 상태로 오랜 시간을 보낸 경험이 나무의 세포 기억 속에 각인되었을지도 모른다. 벌목꾼들의 고생, 통나무 몰이꾼들의 위험천만한 작업 전략, 크레모나 공방 장인들의 더디디 더딘 제작 과정을 떠올리며, 그 누구라도 레프의 바이올린을 두고 무가치한 물건이라고 말할 수 있다 생각하니 새삼스레 몸서리가 쳐졌다.

제2악장

교회로, 궁정으로, 유럽 곳곳으로

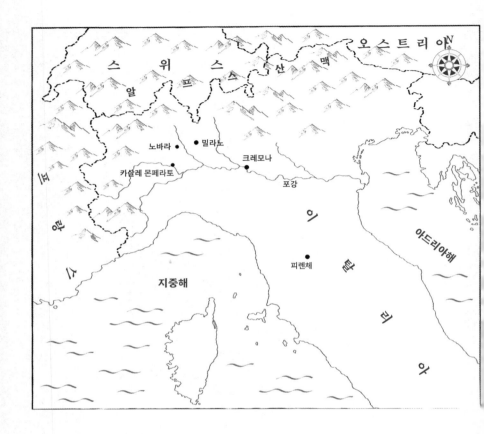

제작자 서명 레이블은 붙이지 마세요

처음 들었던 레프 바이올린에 얽힌 이야기는 초단편 소설처럼 짧았다. 그러나 이제 바이올린 제작 과정과 바이올린이 태어난 세계를 조금이나마 알고 나니 레프의 바이올린에 대해 좀더 상세히 알고 싶은 갈망이 생겼다. 이듬해 여름이 되어서야 비로소 그럴 기회가 찾아왔다. 웨일스 국경지대에서 열린 자그마한 음악제에서 우연히 레프 바이올린의 주인을 다시 만난 것이다. 흔한 여름밤이었다. 깃발, 울퉁불퉁 자란 잔디, 천막, 그리고 그 위로 높이 떠 있는 달 한 조각이 아름다운 분위기를 더했다. 그의 헤어스타일 덕분에 인파 속에 섞여 있는 그를 알아보는 건 전혀 어렵지 않았다. 어깨까지 내려오는 짙고 꼬불꼬불한 머리칼이 그의 얼굴을 이탈리아 프레스코화 속 인물처럼 보이게 했다. 사실 말도 안 되는 생각이었다. 왜냐하면 그가 곧 자신은 더럼주에서 태어났다고 내게 말했기 때문이다.

어둠 속에서 나누기에는 꽤나 복잡한 대화였다. 게다가 우리 뒤쪽 천막에서는 음악 소리가 점점 커지며 사람들의 춤이 시작되고 있었다. 하지만 바이올린 연주자는 아랑곳하지 않고 이야기를 이어갔다. 그의 말투와 행동에서 레프의 바이올린에 관한 이야기를 누군가에게 전할 기회가 생긴 데 대한 기꺼움이 느껴졌다. 그는 자신의 바이올린이 18세기 초 이탈리아의 어느 교회 오케스트라 소속 음악가를 위해 맞춤 제작된 악기라는 말부터 꺼냈다. 17세기 중반부터 이탈리아의 부자 교회들이 자체 오케스트라를 꾸리는 경우가 흔했고, 바이올린 음악은 이미 대단한 인기를 누리고 있어 악기에 대한 수요도 무궁무진했다. 교회의 누군가가 크레모나에 가서 제작자를 직접 만나 대량 발주를 하자는 기발한 아이디어를 내놓았을 것이라는 게 그의 짐작이었다. 종교를 빙자하여 거액의 돈을 흥청망청 뿌릴 기회를 잡은 교회 관리가 제대로 신을 냈겠구나, 하는 생각을 했던 기억이 난다.

바이올린은 보통 뒤판 안쪽에 제작자 서명을 한 레이블을 붙인다. 앞판의 에프홀을 통해 들여다보면 보인다. 그러나 레프의 낡은 바이올린은 아무리 눈에 힘을 주고 에프홀 안쪽을 째려봐도 아무것도 보이지 않았다. 레이블이 떨어졌나보다—종종 있는 일이다—라고 말했더니 그는 애당초 레이블이 붙지 않은 악기라고 했다. 교회 악기는 제작자 서명을 붙이지 않는 게 일반적이었다는 것이다. 이는 교회가 발주한 바이올린의 가치를 억누르기 위한 일종의 책략이었다. 유명 제작자의 서명이 붙은 악기라면 해를 거듭하면서 가치가 올라갈 게 분명한데, 그렇게 되면 교구 사제나 주교, 추기경 같은 이

들이 세계에서 가장 성공적인 바이올린 딜러로 제2의 인생을 열지 말란 법이 없을 테니 말이다. 그러니까 교회로서는 상표를 제거하는 방식으로 악기의 가치를 틀어쥠으로써 교회 관리들의 부정부패라는 난감한 문제를 미연에 방지한 것이다.

그렇지만 크레모나의 솜씨 좋은 장인들이 이처럼 수상쩍은 거래 조건을 받아들인 이유는 무엇일까? 이는 유혹이라면 전문가 집단인 교회가 솜씨를 제대로 발휘한 덕분이다. 교회 내 관리들의 청렴성을 보호하면서 동시에 악기 제작자들에게는 상표를 붙이지 않은 악기를 만들어 척척 공급만 해주면 비과세 소득을 보장하겠다고 꼬드긴 것이다. 레프 바이올린의 주인이 한 말에 따르면 이례적인 이윤 창출의 기회를 주겠다는 유혹에 심지어 유명한 바이올린 제작자들마저 넘어갔다고 한다.

레이블이 붙지 않은 익명의 교회 바이올린들은 가치 체계에서 동떨어져 존재했고 아예 값을 매기는 게 불가능했다. 그럼에도 바이올린족이 이탈리아 문화에 끼친 변화 가운데 가장 극적인 변화—이탈리아 반도 전역에 걸쳐 교회 제례의 형식과 구조를 영원히 바꿔놓을—의 주동자 역시 바로 교회 바이올린이었다. 크레모나산 바이올린의 잠재력에 자극받은 작곡가들이 쓴 새로운 형태의 작품들이 점차 교회 안으로 침투해 들어오던 차였고, 17세기 중반에는 이미 변화의 물결이 거세게 흐르고 있었다. 미사 제례의 노래 부분에 곁들이는 전주곡과 간주곡으로 바이올린 협주곡과 소나타를 삽입하기 시작했고, 때로는 성가 대신 바이올린 음악을 연주했다. 부유한 교회가 집전하는 미사에 참석한 신도들은 제1독서와 제2독서 사이에

는 현악 합주 협주곡을, 사제의 성체 거양擧揚 도중에는 엄숙하고 부드러운 음색의 바이올린 협주곡을, 성체 성사 도중에는 명상적인 바이올린 소나타를 듣는 호사를 누렸다. 이러한 혁신의 상당 부분은 교회 내부에서 비롯되었다. 이탈리아의 주교와 추기경과 교황은 새로운 음악을 가장 전폭적으로 밀어주는 후원자였다.

바이올린 연주자들과 작곡가들은 성당, 순례자의 교회, 수도원, 수녀원 등지에 일자리를 구하기 위해 밀라노, 볼로냐, 베네치아, 로마, 나폴리 같은 도시로 몰려들었다. 오페라 오케스트라의 단원이 되면 급료가 높은 대신 해마다 계약을 갱신해야 했던 반면, 성가대장maestro di cappella이나 교회 오케스트라의 바이올리니스트 자리는 곧 평생직장으로 이어지는 일이 드물지 않았다. 베네치아의 산마르코 성당은 바이올린 주자의 직위를 아들에게 물려주는 것을 허용했다. 일단 채용된 가족에게는 금상첨화의 고용 조건이었겠지만, 외부인들은 비집고 들어갈 틈이 없는 부조리한 상황이기도 했을 것이다.[1] 바이올린 연주자들은 추기경이나 주교 같은 교회 고관대작들의 으리으리한 집에 딸린 오케스트라에 입단하는 것도 가능했다. 이런 식으로 생계를 해결한 바이올리니스트 가운데 가장 중요한 인물이 바로 아르칸젤로 코렐리다. 비르투오소이자 작곡가 겸 교사였던 그는 당대 음악계를 지배한 거물이었고, 바이올린과 바이올린 음악을 향한 온 유럽의 열광에 기름을 부은 장본인이었다.

코렐리는 1653년 북이탈리아의 에밀리아로마냐주의 도시 라벤나에서 멀지 않은 작은 마을에서 태어났다. 당시 대부분의 아이들과 마찬가지로 코렐리 역시 아마도 동네 성당 신부에게서 처음으로

바이올린을 배운 것으로 추정된다. 이후 당시 바이올린 문화의 중심지로 여겨지던 볼로냐에서 계속 수련을 쌓았고, 스물두 살이 되던 해에 로마로 이주해 10년 가까운 세월 동안 프리랜서 바이올리니스트로 활동하며 도시 내 여러 교회 오케스트라들과 함께 오라토리오나 합주 협주곡을 연주하여 이름을 알렸다. 그 과정에서 자기가 연주하는 곡을 쓴 작곡가들을 알아갔고 또한 로마에서 가장 인심 좋은 예술 후원자들의 이목을 끌었다. 1679년에는 퇴위하여 로마에 머물고 있던 스웨덴의 크리스티나 여왕의 궁정 음악가가 되었고, 작곡한 바이올린 소나타들을 음악 아카데미 무대를 통해 공개했다. 1680년대 중반에는 추기경 베네데토 팜필리의 궁정 소속으로 곡을 쓰고 연주하며 음악 행사를 기획했다. 팜필리 추기경이 로마를 떠난 1690년 코렐리는 피에트로 오토보니 추기경이라는 새로운 후원자를 만났다. 교황 알렉산데르 8세의 종손從孫이었던 오토보니 추기경은 코렐리에게 궁정 음악가라는 평생직장과 궁정에 딸린 아파트까지 하사했다.

아마티와 과르네리, 스트라디바리 가문이 거둔 성공에도 불구하고 크레모나의 그 어떤 현악기 제작자도 초상화 모델이 된 적이 없다. 반면 코렐리가 거둔 성공은 차원이 달랐다. 그는 자신의 후원자들과 친구처럼 어울렸고 초상화도 남겼다. 초상화 속 그의 모습은 양미간이 넓고 온화하면서도 유쾌한 표정이다. 하지만 코렐리는 바이올린을 손에 쥐면 딴사람이 되곤 했다. 그는 유럽 곳곳을 다니며 아찔한 연주 기량을 뽐냈다. 프랑스에서 코렐리의 연주회를 접한 역사학자 겸 음악학자 프랑수아 라그네는 그의 연주 스타일에 대단

히 충격을 받고 이렇게 썼다. "저 유명한 아르칸젤로 코렐리처럼 바이올린을 연주하는 도중 격정에 신음하고 어쩔 줄 모르는 이를 나는 달리 보지 못했다. 그의 눈은 때로 화염처럼 붉어진다. 그의 얼굴은 뒤틀리고 눈동자는 고통에 흔들린다. 코렐리는 자신이 하고 있는 바에 너무도 전념한 나머지 전혀 다른 사람처럼 보인다."[2] 코렐리의 연주는 단번에 유럽을 사로잡았고 많은 이들의 눈과 귀를 바이올린이라는 악기에 집중시켰다.

오토보니 추기경의 궁정 음악가로서 코렐리가 한 일은 화려한 동시에 꽤나 현실적이기도 했다. 교회력에 따른 행사용 음악을 작곡하고 선정하는 일은 세인의 주목을 끌었고, 이탈리아 국내는 물론 국외에도 오토보니라는 이름을 알리는 계기가 되었다. 공연에 설 음악가를 물색한 뒤 이동 수단을 마련하여 데려오고, 계약서를 작성하고 급료를 지불하고, 그들과 리허설하고 지휘하고 나란히 서서 바이올린을 연주하는 것까지가 모두 코렐리의 직무였다.[3]

코렐리는 또한 그때껏 존재한 적 없는 대규모 오케스트라를 조직하여 경험해보지 못한 음량으로 로마 시민들을 놀라게 한 것으로도 유명했다. 오토보니 추기경이 이탈리아의 작곡가 알레산드로 스카를라티의 오라토리오 〈성모 승천Il regno di Maria assunta in cielo〉 공연 준비를 명하자 코렐리는 100명이 넘는 음악가를 선발했는데 그중 최소 절반이 바이올리니스트였다. 그는 추기경의 로마 내 거처인 칸첼레리아 궁의 중정에 걸개그림으로 장식한 거대 무대를 마련했다. 오토보니 추기경의 초대를 받아 해 질 무렵에 도착한 손님들을 맞이한 건 횃불과 샹들리에와 색색의 등으로 조합한, 한껏 신비로운 분

위기를 낸 공연장이었다. 손님들이 공연을 관람할 자리는 마차 좌석을 떼어낸 극장의 박스석처럼 배열했다. 공연이 시작되자 바이올리니스트를 비롯한 100명의 음악가들이 연주하는 음악 소리가 궁정을 넘어 길거리까지 흘러넘쳤다—마치 내가 레프의 바이올린을 처음 들었을 때 그랬던 것처럼 말이다. 음악 소리에 홀린 듯 모여든 행인들은 궁정 안쪽에서 벌어지는 공연을 어떻게든 엿보려고 주변을 기웃댔다.[4]

코렐리의 국내 및 국외의 제자들은 향후 한 세대 동안 유럽 음악계를 주름잡았고, 그의 솔로 소나타와 트리오 소나타, 합주 협주곡은 이탈리아 바깥에서 널리 출판되고 어디서나 공연되었다. 이런 형식을 정착시킴으로써 바이올린 음악 좀 쓴다 하는 유럽 전역의 작곡가들에게 전범이 될 원형을 창조한 인물이 바로 코렐리였다.

바이올린의 위상을 높이는 일에 일생을 바친 그의 일대기를 읽던 와중에 나는 집에서 그리 멀지 않은 성당에서 코렐리의 교회용 합주 협주곡을 공연한다는 반가운 소식을 들었다. 코렐리가 쓴 곡을 그가 의도한 환경에서 들을 수 있는 절호의 기회여서 나는 당장 티켓을 구입해 다녀왔다. 공연을 보고 나니 18세기 교회 신도들이 코렐리의 작품에 매료된 이유를 확실히 이해할 수 있을 것 같았다. 코렐리의 음악은 사설이 없이 단도직입적이다. 이미 본격적으로 진행 중인 대화에 끼어드는 것 같은 기분이랄까. 대화 주제가 무엇인지 잊어버리더라도 걱정할 필요가 없다. 조금만 기다리면 바이올린이 다시 주제를 연주할 것이라는 확신을 주는 음악이기 때문이다. 성당의 둥근 돔과 궁륭 천장 아래 거대한 공간의 틈이란 틈은 모두 찾아

서 채울 기세로 분주히 움직이는 바이올린 사운드에는 진정 영묘한 기운이 감돌았다.

17세기 후반이 되자 베네치아, 밀라노, 볼로냐 등 음악이 발달한 도시에 거주하는 부유층 인사들은 마치 오페라 극장을 출입하는 기분으로 성당 미사에 참석하기 시작했다. 제단 위에서 미사를 집전하는 사제를 보좌하는 목적이어야 할 협주곡이 너무 시끄러운 나머지 정작 사제의 목소리가 들리지 않을 정도여도 신도들은 아랑곳하지 않았다. 헌금 봉헌 시간에 연주되는 소나타가 너무 일찍 마무리되어 공백이 생기면 신도들은 으레 오케스트라가 그 빈자리를 메우겠지 하고 기대했다. 반대로 음악이 너무 길어지더라도 신도들은 사제가 참을성 있게 음악이 끝날 때까지 잠자코 기다려줄 거라 기대했다. 그러니까 한마디로 바이올린과 바이올린이 주도하는 음악이 미사라는 전례 그 자체보다도 더 중요하게 취급되는 듯한 장면이 연출되었던 것이다.

당시 유럽에서 가장 수준 높은 바이올린 음악을 들을 수 있던 곳은 베네치아의 여러 구호원에 부속된 성당과 예배당이었다. 베네치아에는 인간에게 닥칠 수 있는 모든 종류의 불운에 대응하는 구호원이 있었다. 불치병에 시달리는 사람들은 차테레에 있는 불치병 구호원을 찾았고, 노숙자들은 산티 조반니 에 파올로 수도원 근처의 부랑자 구호원에 가면 쉴 곳을 찾을 수 있었다. 거리를 떠도는 거지들은 카스텔로 지구에 있는 걸인 구호원으로 보내졌다. 미혼모나 아기를 돌볼 형편이 되지 않는 어머니들은 포대기에 싼 아기를 리바 데이 스키아보니에 있는 피에타 구호원의 벽에 난 회전식 서랍에 두

고 갔다. 그러니 피에타 구호원은 말할 것도 없이 고아원 노릇을 했지만, 다른 구호원들 역시 대부분 고아와 업둥이를 보살피면서 아이들에게 쓸 만한 기술을 가르치는 일을 사명으로 삼았다. 이미 16세기부터 교회와 극장에서 많은 음악가들을 필요로 했기에 이탈리아에서 음악은 핵심 기술로 인식되고 있었고, 이에 구호원들은 음악에 소질을 보이는 여자아이들에게 전문적으로 음악을 가르치기 시작했다. 처음에는 상급생이 하급생을 가르치는 식으로 운영되다가 점차 당대의 유명 연주자들과 작곡가들을 초청해 음악 교사나 성가대장으로 임명하는 구호원이 늘어났다.

안토니오 비발디는 1703년 고작 스물다섯의 나이에 피에타 구호원의 바이올린 교사로 임명되었다. 그는 여자아이들을 가르치는 기본 업무 외에 소녀들로 구성된 오케스트라가 쓸 신품 악기를 확보하는 특별 임무도 맡았다. 또한 머지않아 비올라 교습까지 맡게 되어 봉급이 두 배로 늘어났다.[5] 1716년에 비발디는 피에타 구호원의 음악 감독이자 전 유럽에 이름을 알린 유명인사가 되어 있었다.

피에타 구호원의 고아들이 자기 돈으로 악기를 샀을 리 없을 테니 어쩌면 레프 바이올린의 주인이 설명한 바로 그 방식대로 구호원 담당자가 비과세 수입을 약속하며 최대한 빠른 시간 내에 서명되지 않은 악기를 납품할 제작자를 구했을지도 모르겠다는 생각이 들었다. 그의 이야기는 여기저기 구멍이 너무 많아 거기에 살을 붙이기 위해 나름대로 이리저리 상상의 나래를 펴보았다. 어쩌면 레프의 바이올린은 갓 제작을 마친 몸통에 바른 바니시가 마르자마자 크레모나에서 베네치아로 보낸 물건은 아니었을까? 만약 피에타 구호원

의 어느 고아가 음악 교육을 받기 시작할 때 제공된 악기가 바로 레프의 바이올린이었다면? 끊임없는 연습과 높은 연주 수준을 요하는 음악원 문화에 힘입어 꼬마 소녀는 마침내 교회 오케스트라에 입단하는 데 필요한 실력을 갖추게 되었으리라. 그리고 거기서 손님들을 위한 정기 연주회는 말할 것도 없고 하루 마흔 번의 추도 미사도 거뜬히 소화할 만큼의 기량을 뽐냈으리라. 물론 레프의 바이올린을 손에 들고서.

구호원 오케스트라는 연습 시간이 넉넉한 상시 조직이었고, 이는 그들을 도시 내 다른 오케스트라들과 구별 짓는 특징이 되었다. 비발디는 피에타의 아이들을 전문 음악인 대하듯 훈련시켰고, 점차 유명세를 타던 비발디의 음악은 레프 바이올린 앞판의 무늬 사이에 스며들어 막 피어나려는 소리에 영향을 미쳤을지도 모를 일이다. 그리하여 레프의 바이올린이 뭔가 중요한 할 말이 있는 듯 연주하는 방법을 배웠을지도 모를 일이다. 저녁 기도를 앞두고 제의실祭衣室에 북적북적 모인 여자아이들이 소곤대는 광경을 머릿속에 그려본다. "내 악보 네가 가져갔니?" "아이고, 배고파." "내 발 밟고 있잖아." 모두 공연용 의상인 레이스 칼라가 달린 빨간 드레스를 입고 있다. 아마 예배가 특별히 길어질 예정이라거나 중요한 의식을 앞두고 있다면 저녁식사도 평소보다 든든히 했을 것이다. 비발디가 제의실 문을 열고 나타나면 소녀들은 줄을 지어 촛불을 밝힌 신도석 가운데를 향해 나아간다. 누구도 입을 열지 않은 채로 거동마저 고요하다. 어두운색 유니폼을 입어 거의 보이지도 않는 아이들의 물결이 네 개의 지류로 갈라진다. 합창단은 좁다란 계단을 통해 상층에 올라 둘로

갈라져서는 촛불로 밝힌 공간 너머로 서로를 바라보고 선다. 레프의 바이올린을 손에 든 아이는 오케스트라 무리를 따라 오르간석 옆에 자리를 잡는다.

성당 정문이 열리고 운하가 눈에 들어오는 광경을 상상한다. 하수와 바닷물, 썩은 생선, 맛있는 요리가 뒤섞인 냄새가 저녁 바람에 실려 성당 안으로 들어온다. 신도들이 성악가와 연주자를 보지 못하도록 설치한 검은색 모슬린 천과 성당 내부를 밝힌 촛불이 바람에 흔들린다. 누군가가 나타나 문을 닫는다. 이제 성당 안에 남은 냄새는 타고 있는 향과 밀랍 초 향기뿐이다. 돌연 모슬린 천 너머에서 터져 나와 성당 내부를 채우는 놀랍도록 세속적이고 화려한 음악에 신도들이 숨죽인 탄성을 내지른다. 웅장한 음악은 이 멋진 공간을 채우는 또 하나의 구조물이 되어 실제 미사 의식이 오히려 부수적인 것처럼 느껴지게 한다. 체키니, 리브르, 스쿠디, 굴덴, 플로린, 리라, 소버린 금화, 실링 등 이탈리아를 비롯한 온 유럽 각국의 통화들이 헌금 접시에 떨어지는 소리가 들려온다. 소녀들은 소젖을 짜는 여인이 들통을 채우듯 따뜻한 동전으로 양동이를 채워 장차 결혼지참금이 될 돈을 마련한다.

구호원에 딸린 성당의 예배 의식을 직접 경험한 사람들이 남긴 기록이 적잖이 남아 있다. 어떤 이들은 아예 음악을 들을 작정으로 미사에 참석하기도 했고, 또 어떤 이들은 아름답고 젊은 여인들이 모인 곳이라는 점에 이끌렸던 모양이다. 장 자크 루소가 그랬다. 루소는 "천사들"의 얼굴을 볼 수 없게 가려놓은 커튼과 창살이 애꿎기만 했다. "이처럼 요염하면서도 감동적인 음악—다채로운 연주 기

술, 성악 파트의 섬세한 감수성, 뛰어난 목소리, 완벽한 합주 실력"은 일단 뒷전이었다. 그는 여자아이들을 제대로 보고 싶은 마음에 사로잡혀 있었다.[6] 기어이 루소는 걸인 구호원의 운영진으로 있던 친구를 조르고 졸라 점심식사 자리의 초대장을 받아냈다. 여기서 그는 "무시무시한 외모의" 소피아, "눈이 하나밖에 없는" 카티나, 천연두로 "완전히 흉터투성이가 된" 베티나를 소개받았다. 천사는커녕 눈 뜨고 보기 힘든 아이들이었다. 그럼에도 루소는 아이들이 "지성과 감수성을 갖추지 못했더라면" 그처럼 훌륭한 연주를 하지 못했으리라는 점을 깨달았고, 식사 자리를 떠날 때쯤에는 "이 추한 얼굴들과 거의 사랑에 빠져버렸다."

축축한 이불에 둘둘 싸여 버려진 채로 구호원에 도착한 아기라도 가치를 알 수 없는 교회 바이올린을 들고 몇 년 동안 열심히 노력하면 자신의 사회적 위치를 얼마든지 바꿀 수 있었다. 마달레나 롬바르디니가 좋은 예다. 가난에 찌든 가족의 딸로 태어나 미래를 꿈꾸기 힘든 처지였지만 걸인 구호원을 졸업한 그녀는 세계 최초의 여성 바이올린 비르투오소가 되었다. 이런 식으로 미래가 바뀐 여자아이들이 무척 많았다. 이 같은 사실을 곱씹을 때마다 물건을 만드는 건 사람이지만 때로는 물건이 사람을 만들기도 한다는 생각을 하게 된다.

교회 바이올린의 삶, 교회 바이올린 음악가의 삶

교회 바이올린의 삶은 어떠했을까? 이 질문에 대한 답을 곰곰이 생각하고 있자니 몇 년 전 파도바에서 겪었던 기묘한 경험이 갑자기 떠올랐다. 무더운 여름날 아침이었다. 마차들이 언제나처럼 골목길을 어슬렁대면서 교통경찰의 눈을 피해 손님들을 쏟아내고 있었다. 버스에서 내린 관광객들은 발이 땅에 닿자마자 소대급으로 무리를 지어 성 안토니오 성당 앞 광장을 향해 돌진했다. 아침 햇볕이 거리를 뜨겁게 데우고, 광장에는 성 안토니우스의 얼굴이 새겨진 냉장고 자석이나 엽서 따위를 파는 노점상 주변으로 사람들이 북적였다. 나는 그들에게서 등을 돌려 성당 문을 열고 안으로 들어섰다. 육중한 문이 닫히며 서늘한 침묵이 나를 에워싸던 순간을 아직도 기억한다. 인파에서 벗어나고 싶어 무작정 들어왔을 뿐인데, 향내로 흠뻑 젖은 그 거대한 침묵의 공간에 수백 명의 사람들이 있었다. 그들이 만든

줄이 성당 내부에 횡과 종으로 뻗어 있어 그 줄을 무지르고 안으로 들어갈 가망이 없다는 게 분명해 보였다.

그러고 보니 나는 이탈리아 성당들을 빠끔히 기웃거릴 때마다 줄을 서곤 했다. 줄 끝에 무엇이 있는지 알지 못하는 상태에서도 그랬다. 성 안토니오 성당 전에도 무작정 줄을 섰다가 무척 난처한 일을 겪은 적이 있다. 오래전 베네치아의 산마르코 대성당 부속 예배당을 찾아갔을 때의 일이다. 10대들이 흔히 겪는 짝사랑의 열병 때문에 혼자서 조용히 울 곳이 필요했다. 그런데 그때도 사람들의 줄이 있었고 나는 반사적으로 줄 끝에 가서 섰다. 아마 내 훌쩍이는 소리가 성가셨던 관광객이 있었을지도 모르겠다. 또 언젠가 무심코 줄을 섰다가 가까운 가족들만 초대받은 추도 미사에 참석한 경험은, 그리고 추도 미사에 이어진 가족 행사에서 가까스로 빠져나온 경험은 지금 떠올려도 얼굴이 화끈거린다.

제 버릇 개 못 준다고, 성 안토니오 성당에서도 또 줄을 서고 말았다. 줄 끝에서 나를 기다리는 것이 무엇인지 여전히 알지 못한 채말이다. 고분고분 30분 정도를 기다린 다음에야 줄 끝에 있던 존재의 정체를 파악했다. 나는 성 안토니우스의 혀에 입 맞추기 위해 기다렸던 것이다. 1231년에 숨을 거둔 성 안토니우스가 사람들의 넋을 빼놓을 정도로 설교에 능했던 성인이라는 걸 알게 된 후에야 비로소 이 상황이 납득되었다. 성 안토니우스의 시신은 파도바의 어느 허름한 시골 성당에 묻혔다가 30년 뒤 완공된 신축 성당으로 이장되었다. 사람들이 기적을 목도한 것은 바로 그때였다. 성인의 시신은 예상대로 자연 부패된 상태였지만 설교를 담당했던 성인의 혀만

큼은 살아생전과 마찬가지로 촉촉한 분홍색을 유지하고 있었다. 유리 돔 안에 갇힌 성유물은 끝내 세월의 힘을 이기지 못하고 이제는 혀의 모양만 간신히 유지한 희미한 물체가 되고 말았다. 색깔은 황갈색에 테두리에는 구멍이 촘촘히 나 있어 마치 황금색 바다에 둥둥 뜬 조그마한 땅뙈기 같았다.

마침내 찾아온 내 차례는 불과 몇 초 만에 끝났다. 무릎을 꿇을 수도 있었고 남들처럼 몸을 구부리고 성물에 입을 맞출 수도 있었을 테지만, 나는 그저 성유물함 앞을 터덜터덜 지난 뒤 발걸음을 재촉해 바깥으로 나가 현대의 세상에 다시 합류했다. 지금 와서 생각해보면 아쉬운 마음이 들기도 한다. 성 안토니우스의 성물 앞에 잠시 멈춰 서서 수많은 사람들의 입맞춤 자국이 남은 유리에 나도 입을 맞췄더라면 좋았을걸. 그랬다면 현재와 과거가 만나는 순간을 경험했을지도 모를 일 아닌가. 성 안토니우스와 우리 사이를 가로지르는 750년 세월을 입맞춤 한 번으로 뛰어넘은 다른 사람들이 그랬듯 말이다. 하지만 나의 입맞춤이 성 안토니우스에게 바치는 입맞춤은 아니었을 것이다. 아마 바이올린을 기독교에서 빠질 수 없는 악기로 격상시키고 바이올린에게 변화의 힘을 부여한 과거와의 입맞춤이 아니었을까.

레프의 바이올린이 교회에서 연주한 음악은 거대하고 풍성하며, 다채로우면서도 나른한 숭배 의식의 한 가닥일 뿐이었다. 교회의 전례는 소리와 볼거리, 향기, 아름다운 모양과 색채, 고유한 취향과 텍스처가 뒤섞인 칵테일이 되어 신도들의 오감을 흠뻑 적셨다. 중세 시대 이후 이탈리아에서 행해지는 예배는 이처럼 온전한 경험

이었다. 요즘은 예배가 세속적인 여흥 정도로 여겨지는 분위기지만 몇백 년 전 이탈리아에서는 추상적인 관념을 이해하고 영적 경험을 묘사하고 신성의 이해도를 높이기 위해 모든 감각 기관을 동원하는 일이 종교적으로 무척 의미 있는 행위로 여겨졌다.

레프의 바이올린이 교회에 들어가 도제 노릇을 시작한 18세기 초에는 이런 감각 기관의 역할이 상당 부분 줄어들지 않았을까 추측해볼 수도 있다. 온 유럽에 걸쳐 계몽주의 철학자들이 만물에 대한 이성적이고 과학적인 접근법을 강조하던 시기이니 말이다. 그러나 18세기 초 이탈리아는 그런 시대적 분위기를 전혀 따라가지 못하고 있었다. 역사학자 줄리아노 프로카치가 쓴 것처럼, 고대 유적, 사제와 거지의 무리로 넘쳐나던 로마조차 "18세기 계몽주의자들의 시각에 입각해 이른바 '문명화된' 사회가 마땅히 가지고 있어야 할 모든 것들의 안티테제를 체화한 것처럼 보였다."[7] 바티칸과 교황령마저 시대에 상당히 뒤떨어져 있던 마당에 이탈리아 곳곳의 성당들이 변화에 무감한 건 당연한 일이었다. 그 어떤 낯설고 새로운 철학도 이탈리아를 오랫동안 지배해온 감각적 숭배 양식을 저지하지 못했다.

교회가 종교 예배를 위해 감각을 이끌어내는 유일한 방법은 물질적인 대상을 통해서였다. 바이올린 한 대가 작은 교구의 소박한 앙상블 소유건 거대한 수도원 오케스트라 소관이건 그건 그리 중요하지 않았다—이쪽이건 저쪽이건 수많은 물건들의 일부일 게 분명했기 때문이다. 물론 오케스트라에는 바이올린 외에도 많은 악기가 있었고, 악기들은 미사 전례에 사용되는 정성스레 제작한 귀중한 도구, 제대를 덮거나 제의를 제작하는 데 쓰는 직물, 그림, 조각, 모자

이크, 성서, 기도서, 탁자를 비롯한 가구들과 나란히 보관되었다. 찰스 디킨스가 19세기 중반 베네치아의 산마르코 대성당 내부에 관해 남긴 묘사는 오늘날에도 여전히 유효하다. "[바실리카는] 오래된 모자이크가 금빛으로 반짝인다. 진한 향으로 가득하다. 향을 피운 연기가 자욱하다. 값비싼 돌과 쇠붙이 보화들이 철창 사이로 빛난다. 죽은 성인들의 시신이 성스러움을 더한다. 스테인드글라스 창문은 내부에 무지갯빛 색조를 덧입힌다. 나무 조각상과 색을 입힌 대리석에 어둠이 번진다. 천장은 끝이 어디인지 보이지 않을 정도로 높고 한쪽 벽에서 반대편 벽까지의 거리도 길다. 반짝이는 은빛 램프가 깜빡인다. 비현실적이고 환상적이며 장엄하고 도무지 있을 성 싶지 않은 공간이다."[8]

이와 같은 장엄한 무대 연출을 해야 하는 교회는 따라서 언제나 소비의 큰손이었다. 반종교개혁 시기의 성당은 신도들이 각자 자신의 기도에 개인적인 책임을 져야 한다는 명분으로 신도들마저 소비자가 되게 했다. 기도를 돕는다고 여겨진 묵주, 성물, 기도서, 성화聖畵, 십자가 따위의 물건을 구입하도록 한 것이다. 종교 때문에 물건 사는 데 재미를 들인 사람들은 종교와 무관한 물건을 사는 일에도 유혹을 느끼기 마련이다. 일부 역사학자들은 교회가 최초의 소비자 집단을 창조해냈다면서 서구 세계에 현대식 자본주의의 방아쇠를 당긴 것이 바로 기독교였다고 주장하기도 한다.[9]

피에타 구호원 아이들이 쓸 바이올린을 구하기 위해 비발디가 직접 크레모나까지 발걸음을 했을 거라는 나의 환상을 입증할 만한 증거를 찾아보았지만, 싱겁게도 비발디의 주문 의뢰를 받은 곳은 모

두 베네치아 소재의 공방이었다고 한다. 왜 아니겠는가. 베네치아에도 이미 명망 높은 제작 공방이 차고 넘치는 마당에 저 먼 크레모나까지 가서 거래한다는 건 실용적으로 이치에 닿지 않는 해결책일 터였다.

쇼핑 리스트에 올린 물건을 구하는 문제에 관한 한 교회는 무척 현실적인 접근법을 취했다. 교회는 향, 호박, 초, 바이올린을 구해야 할 때마다 우선 시장이 그들의 수요에 반응할 때까지 차분히 기다렸다. 예를 들어 중세 시대 이탈리아에 밀랍 품귀 현상 때문에 초 제작에 차질을 빚었던 적이 있다. 그때도 교회는 기다리는 쪽을 택했다. 시간이 지나자 돈 벌 기회를 감지한 제노바와 베네치아의 상인들이 인구가 희박한 러시아와 동유럽 지역으로 직접 진출해 남아도는 밀랍을 확보해 돌아왔다.[10] 호박은 묵주와 성유물함, 촛대, 향, 램프를 제작하는 데 쓰이는 재료다. 밀랍과 호박 구입에 있어 교회의 주요 경쟁 상대는 상류층이었다. 상류층은 밀랍으로 만든 초로 집 안을 밝혔고, 호박은 단추와 보석의 재료로 쓰였다. 심지어 호박을 빻아 그 가루로 향수를 만들기도 했다.[11] 베네치아에는 발트해 지방에서 나는 호박을 들여오는 상인들이 있긴 했지만, 유행의 첨단을 걷는 고객들과 교회의 수요를 맞추기에는 물량이 턱없이 부족했다.[12] 역시나 교회의 전략은 인내였다. 발트해 호박이 터무니없는 고가에 거래되는 걸 본 이탈리아 농부들이 머지않아 그들 주변에 쌓인 노다지에 관심을 둘 게 불 보듯 뻔했기 때문이다. 곧 베네치아 시장은 시칠리아 바다에서 난 호박, 볼로냐 인근의 산악 지방에서 난 호박, 움브리아 석회석 안에서 난 호박, 안코나 근방의 들판에서 난 호박으

로 넘쳐날 지경이 되었다.[13]

교회 오케스트라용 바이올린도 수요가 수그러들지 않는 품목 가운데 하나였다. 이번에도 교회는 막강한 경쟁자와 상대해야 했다. 돈줄 튼튼한 오페라 오케스트라가 사용할 악기를 구하던 임프레사리오impresario들이 있었고, 극장 측에서도 자체적으로 악기를 구하고 있었다. 이 문제 역시 결국에는 자연스레 해결되었다. 17세기 들어 만토바, 페라라, 밀라노, 베네치아, 그리고 북이탈리아의 여러 도시에 현악기 제작 공방이 우후죽순으로 생겨난 덕분이다. 누가 또 알겠는가. 교회가 이 도시의 공방들에도 비과세 수입이라는 유인책을 제시했을지.

레프의 바이올린이 연주하는 음악은 밀랍 초, 호박 묵주, 그리고 교회 예배를 형성하고 강화하는 다른 모든 물건들과 한데 어우러져 거대한 공감각적 경험의 일부가 되었다. 그것이 가진 힘은 부분적으로 성聖과 속俗이라는 두 환경 사이의 극명한 대조에 의존하고 있었다. 너무도 뜨겁고 너무도 바쁘던 파도바의 거리를 뒤로하고 성당 문을 열고 들어가 만난 내부의 서늘한 고요를 나는 아직도 기억한다. 바깥의 날씨는 감각 기관을 만족시키거나 괴롭히거나 둘 중 하나를 고집하는 데 반해 성당 내부는 자체의 날씨 체계와 풍경을 가진 듯했다. 육중한 건물의 내벽은 저 먼 곳의 언덕처럼 희미했고, 공기는 언제나 고요했다. 스테인드글라스를 투과한 빛은 색깔을 입고서 분산되었고, 촛불은 어둠이 내리는 걸 막아주었다.

성 안토니오 성당으로 향하는 신도들은 현재 이탈리아 도시에서는 용납할 수 없을 만큼 너무나 강력하고 지나치게 위험하거나

놀랍도록 불쾌한 악취의 흐름을 가로질러 걸어야 했다. 성당 문턱을 넘는다는 건 코를 찌르는 악취가 진동하는 세계를 떠나 밀랍 초의 향기가 가득하고 그 위로는 이국의 송진, 고무진, 향신료로 만들어진 향이 타며 뿜어내는 거룩한 내음이 깔린 세계로 들어가는 것을 의미했다. 그러나 교회 예배가 아우르는 이 모든 감각의 차원에서 가장 중요한 건 소리였다. 레오나르도 다빈치는 소리의 특성을 관찰하여 이렇게 요약했다. "소리는 태어나면서 죽는다. 그것은 순식간에 탄생하며 순식간에 사멸한다." 그 무상함에도 불구하고 레프의 바이올린이 전달한 음악은 종교적 경험에서 가장 중요한 요소 중 하나였다.

16세기 중반 이후 바이올린과 바이올린의 가까운 친척들은 교회 예배 의식에서 갈수록 지배적인 역할을 담당했다. 이탈리아가 유럽 음악의 중심이던 시절, 이탈리아어가 음악의 국제어이던 시절, 이탈리아 교회 음악이 각지의 작곡가들에게 영감이 되던 시절, 바이올린족 악기는 음악 문화의 핵심으로 떠올랐다. 그러나 그 때문에 바이올린은 트렌트 공의회 이후로 들끓어오르던 논쟁의 한가운데 던져지게 되었다. 1545년부터 1563년까지 소집된 트렌트 공의회는 교회 음악의 특징을 면밀히 검토한 뒤 교회 음악에는 "음탕하고" "불순하고" "세속적인" 요소가 조금도 있어선 안 된다고 선언했다.[14] 17세기부터 18세기 초에 걸쳐 이 세 단어가 야기한 혼란은 어마어마했다. 교회로서는 트렌트 공의회의 의결 내용을 지지해야 할 의무가 있었지만, 동시에 신도를 더 많이 모으고 그들에게 하느님의 영광을 느끼게 하여 헌금 접시가 돌 때 선뜻 지갑을 열게 하려면 희

망을 주는 설득력 있는 음악을 연주할 필요가 있었기 때문이다.

교회 음악을 지배하는 목소리가 된 바이올린은 이런 갈등 국면의 중심에 있었다. 새로 임명된 교황들은 예배의 순수성을 보존하기 위해 노력하는 일에 지레 겁을 먹었던 게 분명하다. 17세기 내내 교황들은 일련의 회칙을 발표해 주교들에게 내림으로써 음악의 고삐를 틀어쥐기 위해 최선을 다했다. 회칙은 곧 엄격한 법률과 다름 없어서 이를 위배하는 성가대장은 평생 직업 음악가 노릇을 못하게 되고 상당액의 벌금을 물고(벌금의 일부는 자신을 밀고한 사람에게 포상금으로 돌아갔다) 심한 경우에는 투옥되기도 했다.

오토보니 추기경의 종조부 알렉산데르 8세가 사망한 1691년까지도 상황은 여전했다. 새로운 교황 선출을 위한 콘클라베가 소집되었고, 콘클라베의 일원이 아니었던 오토보니 추기경은 자신의 궁정 음악가 아르칸젤로 코렐리에게 추기경 동료들을 위해 바티칸 성벽 바깥에서 아름다운 세레나데를 연주해달라고 부탁했다. 코렐리는 합창단과 바이올린 연주자 여섯 명, 비올라 연주자 두 명, 비올 연주자 두 명, 류트 연주자 한 명을 데리고 벨베데레 궁전 근처에서 연주를 시작했다. 낯선 음악 소리에 콘클라베의 치안 담당관은 성벽 위로 난 작은 창문으로 고개를 내밀었다. 이후 벌어진 일은 음악이 여전히 사람들에게 모욕감을 줄 수 있음을 보여주는 단적인 사례다. 교황청 코앞에서 속세의 음악을 연주하는 불경함에 격노한 치안 담당관이 저들의 작당을 미리 알았더라면 전부 체포하여 감옥에 처넣었을 거라고 말했다. 다른 추기경들은 창문을 열고 음악가들을 향해 돌을 던졌고, 그 돌에 맞은 음악가 한 명은 부축 없이 걷기 힘들 정도

로 크게 다쳤다고 한다.[15]

18세기까지 이어진 교회 음악과 관련한 의견 충돌은 교황 베네딕토 14세가 한 발 양보하면서 마침내 일단락되었다. 그러나 교황의 칙령에는 음악을 향한 아니꼬운 시선이 여전했다. "[음악은] 그것이 진지하다는 전제하에, 그리고 길이가 너무 길어 저녁 기도나 미사에 참가한 합창단과 제단 위의 집전 신부를 지루하게 하지 않는다는 전제하에 용인될 것이다."[16] 교황은 또한 종교 음악과 세속 음악이 날이 갈수록 유사해지는 불편한 상황을 해결하기 위해 교회 앙상블은 오페라 극장의 오케스트라와는 종류가 명백하게 달라야 할 것이라고 못박았다. 교황은 아울러 몇몇 '호전적'인 악기는 아예 교회에서 배제하라고 명령했다. 바이올린은 단 한 번도 살생부에 이름을 올린 적이 없었다. 한편 교황의 포고문에 쓰인 근대 라틴어로는 최신식 악기들을 제대로 표기하기가 쉽지 않아 교황이 금지하는 악기가 정확히 무엇인지 일선에서 이해하는 데 어려움이 컸다고 하는데, 그래도 확실히 금지된 악기로는 드럼, 호른, 트럼펫이 있었다.[17]

이처럼 뒤숭숭한 시대에 레프의 바이올린이 어떤 길을 걸었을지 추적하기 위해서라면 찰스 버니의 저서만큼 풍성한 자료의 원천은 없을 것이다. 버니는 18세기의 바이올리니스트 겸 음악 교사였고, 영국, 네덜란드, 독일, 프랑스, 이탈리아의 음악을 아우르는 『일반 음악사A General History of Music』라는 훌륭하고 두꺼운 책을 집필한 저술가이기도 하다. 유럽 대륙의 음악에 관해 일반적으로 받아들여지고 있는 지식을 반복하는 데 그친 여타 저술가들과 달리 찰스 버니는 직접 체험한 바를 바탕으로 자신의 견해를 형성하는 데 주안점을

두었다. 1770년 그는 프랑스와 이탈리아 곳곳을 다니며 집필용 자료를 수집했는데, 그의 짐 속에는 식량과 냄비, 간단한 침구, 몇 권의 책, 여러 언어로 번역한 『일반 음악사』 집필 개요서, 칼 한 자루, 권총 두 정, 유명 음악가와 작곡가와 교수 들에게 보여줄 소개장이 한 가득이었다.[18] 이듬해인 1771년 그는 음악 탐방기인 『프랑스와 이탈리아의 음악계 동정 *The Present State of Music in France and Italy*』을 출판했다. 한편 버니의 『일반 음악사』는 1776년부터 1789년까지 총 네 권이 차례차례 출판되었다.

본인이 바이올리니스트이자 교사였던 버니는 이탈리아 바이올리니스트들이 어떤 훈련 과정을 거치는지, 그리고 음악가로서 그들의 삶은 어떠한지에 각별한 흥미를 가졌다. 버니는 유럽에서 가장 유서 깊은 음악 학교라 할 베네치아의 여러 구호원들을 방문했고, 특히 그를 위해 따로 연주회를 준비한 걸인 구호원의 여자아이들에게서 깊은 감명을 받았다. 아이들 중 상당수가 복수의 악기를 다룰 줄 알았고, "모든 면에서 몸가짐이 매우 단정했고 수련이 잘 되어 있는 것 같았다. 감탄하지 않을 수 없는 이 연주자들은 나이는 제각각이었지만 모두 아주 예의 바르게 행동했고 다들 교육을 잘 받은 것 같았다."[19]

베네치아 구호원의 교육 방법은 무척 효과가 좋았고 구호원 출신 음악가들에 대한 수요도 높아, 17세기 중반 나폴리에 있는 네 곳의 고아원이 베네치아의 모범을 따라 소년 음악원으로 변신을 시도하기에 이른다.[20] 그러나 나폴리 소년들의 연주를 직접 본 버니는 고개를 절레절레 저었다. 연주가 형편없었기 때문이다. 그 이유는 성

오노프리오 구호원을 방문하고서야 분명해졌다. 하프시코드를 연습하고 있어야 할 여덟 명의 소년들이 기숙사 침대에서 뒹굴고 있었고,[21] 같은 시간 바이올리니스트들이 연습하는 공간에는 다른 소년들이 모여 숙제를 하고 있었다. 트럼펫 연주자는 바깥 계단에서 "온몸이 시뻘게질 때까지 악기로 비명을 지르고 있었고" 프렌치호른 역시 "비슷한 모양새로 고함만 지르고 있었다." 성 오노프리오 구호원은 학생들이 기교 연마를 위해 집중할 수 있는 환경을 제공하지 못한다는 것이 버니의 결론이었다. 그러니 연주회 수준이 "너저분하고 조악한" 것도 충분히 이해할 수 있는 일이었다.[22] 학생들 중에 카스트라토를 꿈꾸는 아이들은 그나마 사정이 좀 나았다. 그 아이들은 꼭대기 층의 독방을 사용했는데, 혼자 쓰는 방인 만큼 조용한 건 물론이요, "감기에라도 걸리면 가녀린 목소리가 상해 연습이 어려워질뿐더러 영영 목소리를 잃게 될 위험이 있어" 난방도 잘됐기 때문이다.[23]

베네치아의 구호원을 우수한 성적으로 졸업한 바이올린 연주자들 가운데 일부는 졸업 후에도 계속 음악 훈련을 이어나갔다. 마달레나 롬바르디니는 8년 동안 걸인 구호원에서 작곡과 노래와 바이올린을 배운 뒤, 유명 바이올리니스트 겸 작곡가 주세페 타르티니가 1728년 파도바에 설립한 학교에 입학했다. 타르티니의 문하생들은 2년간 작곡과 바이올린을 배웠는데, 이는 바이올린 연주자를 위해 마련된 유럽 최초의 정식 코스 가운데 하나였다. 타르티니에게 배운 롬바르디니는 세계 최초의 여성 비르투오소 중 한 명으로 이름을 알렸다.[24] 타르티니는 40년간 매일 열 시간씩 제자들을 가르쳤고,

엄청난 숫자의 유학생들이 몰려든 그의 사설 음악원은 이윽고 '국제학교'라는 별칭으로 알려지게 되었다.

교육을 마친 직후 교회 오케스트라에 입단하는 바이올린 연주자는 두둑한 보수를 기대하기 어려웠다. 교회 음악가의 봉급은 여러 해 동안 꿈쩍도 하지 않았다. 버니는 이를 오페라 탓으로 돌렸다. 오페라 하우스는 주역급 가수들과 음악가들에게 거액의 급료를 지급했다. 그 결과는? "교회 음악은 악화일로를 걸으며 쇠퇴의 나락으로 떨어졌고 (…) 극장 음악은 특별 상여금까지 더해져 하루가 다르게 개선되어갔다." 버니는 심지어 "작금의 모든 교회 음악가들은 오페라 하우스에서 거절당한 폐물들로 구성되는 형편"이라고까지 했다.[25]

버니가 여행 중에 만난 비르투오소급 연주자들의 삶은 이와는 매우 달랐다. 그들은 연주는 적게 해도 돈은 더 많이 벌었다. 토리노의 왕궁 부속 예배당에서 만난 바이올리니스트 겸 작곡가 가에타노 푸냐니는 1년에 몇 차례 솔로 공연과 "본인이 내킬 때 하는 연주회"에 대한 대가로 80기니를 받는다고 했다. 거액의 급료에도 불구하고 푸냐니는 연주에 큰 공을 들이지 않는 것 같아 보였다. 그러나 놀랄 일도 아니었다. "푸냐니를 고용한 사르데냐 군주도, 그 수많은 왕가의 일족 가운데 어느 누구도 음악에는 별 관심이 없는 듯 보였기 때문이다."[26] 이탈리아의 비르투오소들은 세계를 무대로 활동했다. 푸냐니는 버니를 만나기 직전 런던에서 3년간의 성공적인 활동을 마치고 돌아온 참이었다. 한편 버니가 볼로냐의 아침 미사를 통해 연주를 접한 조반니 피안타니다는 4년 동안 영국에 머무르면서 여

섯 곡의 바이올린 소나타를 출판하고 가끔 헨델과 함께 공연하기도 했다.

이탈리아 전역에 걸쳐 교회 오케스트라의 주류는 현악기였다. 성 안토니오 성당에서는 가장 흔한 전례에도 합창단과 오케스트라를 합쳐 마흔 명의 음악가가 참여했고, 그 가운데 절반은 현악기 연주자였다.[27] 음악가들은 거대한 건물 내부 양쪽 높은 곳에 매달린 오르간석에 나눠 자리했다. 넓게 퍼진 신도석 위로 메아리치듯 음악을 주고받을 수 있는 구조였던 셈이다. 연주 수준은 성당마다 천차만별이었다. 버니는 열이면 열 미사 참례를 마치고 나오기 무섭게 공책을 꺼냈다. 보고 들은 바에 관해 신선하고 정직하며 가감 없는 기록을 남기기 위해서였다. 국경 너머에서는 극찬 일색의 평가를 받는 이탈리아 음악이었지만 모든 이탈리아 음악이 훌륭한 건 아니었다. 버니는 축제나 성인 축일 같은 특별한 날이 아니라면 성당에 가더라도 "지난 200년 동안 이어져온 우리 영국의 교회 음악만큼이나 무거운" 음악을 듣게 될 공산이 크다고 경고했다. 미사에 참석하는 신자들은 "성직자, 장사치, 직공, 마을 광대, 거지"로 구성되어 있었는데, 버니는 이들이 "매우 부주의하고 잠시도 가만 있지 못하는 편이어서 전체 공연이 끝날 때까지 자리를 지킨 이들이 드물었다"고 썼다.

내가 이 신도들 사이에 있었다면 꽤나 동지애를 느꼈을 것 같다. 레프의 바이올린을 처음 들었던 그때의 나는 음악에 대해 아는 게 거의 없었기 때문이다. 우리는 하나같이 각자의 무지에 대한 핑계를 만드는 존재들이고, 나는 내 부족한 음악 지식을 어린 시절의 양육 방식 탓으로 돌렸다. 사람들은 언제나 내 아버지가 음악을 좋

아하는 분이라고 말했지만, 어린 시절 내가 클래식 음악을 들은 건 유달리 일찍 일어나 아버지와 함께 우사牛舍에 갈 때뿐이었다. 거기서 아버지는 젖을 짜며 한쪽 귀는 젖소의 따뜻한 옆구리에 갖다 대고 반대편 귀로는 발치에 놓인 양동이에 젖이 떨어지며 튀기는, 두 가지 다른 소리에 집중했다. 아니, 내 기억이 틀릴 수도 있겠다. 왜냐하면 아버지 머리 위쪽 먼지 쌓인 선반에 놓인 싸구려 플라스틱 라디오에서는 BBC 라디오 3 채널의 음악이 최고 음량으로 터져 나오고 있었기 때문이다. 그래서 나는 지금까지도 클래식 음악 하면 즉각적으로 이른 아침, 코를 싸쥐게 하는 후끈한 악취, 소들의 몸부림, 갓 짠 우유의 톡 쏘는 냄새가 떠오른다.

집에서 듣는 음악은 오빠의 음악이 유일했다. 우리 남매의 방은 벽을 사이에 두고 붙어 있었다. 내가 열 살이고 오빠가 열두 살이던 해, 나는 지미 헨드릭스의 음악을—벽 너머로—처음 들었다. 두 번째로 들은 음악도, 세 번째, 네 번째로 들은 음악도 지미 헨드릭스였다. 밥 딜런의 음악, 그리고 오빠의 초창기 음악적 취향을 형성한 다른 음악들 또한 이러한 간접 감상 방식으로 처음 접했다. 물론 나도 결국에는 내 인생의 사운드트랙을 만들어갔다. 그러나 어린 시절 침대에 누운 채 뭉툭하게 들려오는 벽 너머의 음악에 귀를 기울이며 느꼈던 소외감은 끝내 떨치지 못했다. 그건 마치 내가 절대 가입할 수 없는 회원 전용 클럽에서 새어나오는 음악 소리 같았다.

레프 바이올린의 연주를 처음 들었을 때 그 소리는 매우 개인적인 메시지를 가지고 내게 직접 말을 걸어오는 듯했다. 그리고 나는 이제 코렐리, 조반니 삼마르티니와 발다사레 갈루피, 비발디의 음

악, 버니가 흠모한 위인이었던 주세페 타르티니의 음악, 그리고 버니가 "순수하다" "다채롭다" "상쾌하다"고 묘사했던 작곡가들의 음악으로 하루를 채우기 시작했다. 음악을 들으며 보내는 하루가 한 주가 되고 한 주가 한 달이 되고 한 달이 몇 달이 되면서 나는 그 전까지는 결코 경험하지 못한 방식으로 음악을 듣고 거기에 몰입하며 열중하기 시작했다. 무엇보다 음악에 대해 자신감이 생겼기 때문이라고 짐작하지만, 진짜 이유가 무엇이건 간에 나는 음악 클럽의 문을 열어젖히고 들어가 정식 회원이 되었다. 더 이상 벽 너머의 소리를 동냥하듯 귀 기울이지 않아도 되는 것이다.

피렌체 메디치 가문의 악기 컬렉션

　18세기 이탈리아의 바이올린들은 그야말로 뼈 빠지게 일했다. 레프의 바이올린처럼 교회에 고용된 악기도 있었고, 이탈리아 반도 전역에 분포한 왕국들의 궁정 오케스트라나 앙상블용으로 사용된 악기도 있었다. 크레모나 바이올린은 여전히 세계 최고라는 평가를 받고 있었고, 따라서 왕과 여왕, 소국의 군주에 봉직하는 악기 가운데 상당수가 크레모나산 악기인 것도 당연한 일이었다.

　피렌체를 수백 년간 통치한 메디치 가문이 16세기부터 18세기 사이에 수집한 악기들은 이탈리아에서 가장 훌륭한 악기 컬렉션으로 이름 높다. 이 귀족 가문이 우리에게 남긴 바를 직접 눈으로 확인하고 싶다면 리카솔리가를 따라 걸어가 두오모 방향으로 뱀처럼 이어지는 대기 줄의 끝에 선 다음 아카데미아 미술관에 들어갈 차례가 오길 기다리면 된다. 내가 갔을 때는 가을 가랑비가 내리고 있었

다. 고맙게도 우산을 파는 행상이 있어 몸을 적시진 않았고, 나 같은 안이한 낙천주의자들 덕분에 노날 정도로 장사가 잘되는 식당이 바로 옆에 있어 더더욱 고마웠다. 우리 일행은 아침을 거르고 일찍 서두르면 대기 줄의 앞자리를 차지할 수 있을 거라 예상했지만, 기대는 보기 좋게 빗나갔다. 우리는 플라스틱 컵에 담긴 커피를 홀짝이고 주체할 수 없을 만큼 많은 양의 살구잼으로 가득 찬 코르네토*를 우물대며 한 시간 넘게 기다린 후에야 마침내 미술관 안으로 들어갈 차례가 되었다. 다른 사람들은 티켓을 끊자마자 미켈란젤로의 다비드상이 마치 무기징역을 받은 기결수처럼 평생 보안 요원들에 둘러싸인 채로 살고 있는 전시실로 직행했지만, 나는 그들 무리에서 떨어져 나와 수 세대에 걸친 메디치 가문의 대공들이 수집한 방대한 악기 컬렉션을 모아놓은 전시실을 향해 텅 빈 복도를 따라 걸었다.

메디치 오케스트라에는 당연히 스트라디바리우스도 있었다. 스트라디바리는 크레모나 바이올린을 원하는 고객 중에서도 최고들만을 싹쓸이하다시피 했기 때문이다. 그러지 않을 수가 없었다. 1684년 크레모나의 후작 바르톨로메오 아리베르티는 스트라디바리에게 바이올린 두 대와 첼로 한 대를 주문했다. 토스카나 대군大君 페르디난도 데 메디치에게 진상할 선물이었다. 스트라디바리로서도 반길 만한 의뢰였다. 의욕이라곤 없이 의무감으로 비르투오소 연주자들과 유명 작곡가들을 고용했던 토리노의 사보이 가문과는 달리 메디치 가문의 페르디난도는 음악에 진심이었기 때문이다. 그는

* 크루아상 모양으로 생긴 이탈리아 페이스트리. 크루아상보다 부드럽고 버터 함량이 적다. 속에 커스터드나 살구잼, 초콜릿 크림을 넣는 경우가 흔하다.

노래 솜씨가 훌륭했고, 첼로와 하프시코드를 능숙히 다뤘으며, 결국에는 자신의 후원하에 바르톨로메오 크리스토포리가 발명하게 될 피아노도 칠 줄 알았다. 페르디난도는 음악에 상당히 조예가 깊어 열여섯 살 무렵부터 이미 오페라 〈사랑은 사랑의 힘으로 정복하는 것Colla forza di Amore si vince Amore〉을 계획해 가문의 별장인 프라톨리노 빌라에서 공연할 정도였다.

그의 음악 취향은 결코 편협하지 않았고, 갓 20대가 된 청년 헨델을 피렌체로 초대해 평생 우정을 쌓았다. 헨델은 메디치 궁의 주치의 겸 시인이었던 안토니오 살비의 글을 무척 좋아해 그에게 〈아리오단테Ariodante〉〈로델린다Rodelinda〉〈아르미니오Arminio〉를 포함한 여러 오페라의 대본 작업을 부탁했다. 이로써 페르디난도는 헨델의 오페라 작곡가 이력에서 중요한 위치를 차지하게 된다. 페르디난도 데 메디치는 또한 알레산드로 스카를라티와 편지를 주고받았다. 스카를라티는 페르디난도를 위해 다섯 편의 오페라를 작곡했고 매해 오페라 시즌에 프라톨리노 빌라에 그를 위해 특별히 건설한 극장에서 자신의 작품을 무대에 올렸다. 페르디난도는 오페라의 제작 과정 전반에 직접 관여했다. 대본 작가를 손수 선정했고, 작곡가에게 가사에 정확히 어떤 음악을 붙여야 할지 지시했으며, 이를 노래하고 연주할 가수와 연주자도 직접 선발했다. 공연 관계자들에게는 악몽이 따로 없었을 것이다.

페르디난도는 7월과 8월은 오페라 시즌으로 몹시 바빴고 9월부터 연말까지 기간은 피티 궁에 있는 자신의 아파트에서 연주회를 개최하며 보냈다. 그는 임프레사리오로서 피렌체의 페르골라 극장

에 여러 차례 음악 공연을 기획하여 올렸으며, 또한 피렌체의 거리와 광장에 근사한 여흥거리를 마련하기도 했다. 그리하여 페르디난도 생전의 피렌체는 유럽에서 음악적으로 가장 활기찬 도시 가운데 하나로 여겨졌다. 메디치 가문 악기 컬렉션의 규모는 1620년대에 가장 방대했다. 페르디난도는 음악에 열성인 만큼 악기에도 관심이 매우 높았고, 그의 생애가 크레모나의 니콜로 아마티, 안토니오 스트라디바리의 생애와 겹치는 만큼 메디치의 악기 컬렉션 수준 역시 그때가 정점이었다.

아리베르티의 주문으로 스트라디바리가 제작할 예정이었던 악기는 이처럼 요구하는 바가 많은 특별한 세상과 만나게 될 터였다. 어쩌면 그래서인지 몰라도 스트라디바리가 이 악기를 제작하는 데에는 각별히 오랜 시간이 걸렸다. 아리베르티는 주문을 넣은 지 6년 만에 대군으로부터 진심이 담긴 감사의 편지를 받았다. 아리베르티는 악기를 받아본 메디치 궁정 오케스트라 단원들이 "무척 완벽하다. (…) 이처럼 느낌이 좋은 음색을 가진 첼로는 들어본 적이 없다"며 감탄했다는 반가운 소식을 스트라디바리에게 전하며 추가 주문을 넣었다. "테너 비올라 한 대와 콘트랄토 비올라 한 대를 만들어주셔야겠습니다. 콘체르토를 완성하려면 필요하다는군요."[28]

스트라디바리의 악기들은 세계 방방곡곡을 누비고 다녔기에, 첫 번째 주문으로 제작한 첼로와 두 번째 주문으로 제작한 테너 비올라를 피렌체의 심장과도 같은 곳에서 만나는 감흥은 퍽 특별했다. 섬세한 모양의 에프홀과 빛나는 적갈색 앞판, 아름다운 조각 솜씨가 돋보이는 스크롤을 가지고 있는 테너 비올라는 스트라디바리가 자

신의 기술에 얼마나 정통한 장인이었는지를 영원히 증명하는 보물이다. 이 악기는 아무런 수정 작업이 가해지지 않고 원래의 형태를 그대로 간직한 세계 유일의 스트라디바리우스이기도 하다. 보통 스트라디바리우스는 고전주의 시대 레퍼토리 연주에 필

안토니오 스트라디바리가 1690년 제작한 테너 비올라.

요한 고음을 음역 폭에 포함시키기 위해 대부분의 악기가 지판을 긴 것으로 교체하는 작업이 이루어졌다. 그런데 이 테너 비올라는 그렇지 않아서 진주층으로 화려하게 상감한 메디치 문장紋章을 그대로 간직하고 있다. 역시 원품原品 그대로인 줄걸이틀에는 유쾌한 에로스가 화살을 당기고 있는 문양이 상감되어 있다. 스트라디바리가 이 장식 문양을 펜과 잉크로 그린 그림이 현재도 크레모나에 보존되어 있는데, 그림에는 "토스카나 대군을 위한 악기에 새길 문장 도안"이라는 그의 자필 설명이 첨부되어 있다. 파손되기 쉬운 부품인 줄받침 역시 기적적으로 살아남아 한쪽에는 스트라디바리가 직접 잉크로 그려넣은 꽃과 잎사귀 무늬가, 그 뒤쪽에는 두 거인의 그림이 선명하다.

궁정에서 격한 노동을 담당한 건 비올라, 바이올린, 첼로였다. 그렇게 고된 라이프스타일을 버티려면 고정적인 유지 보수 및 개선 작업이 수반되어야 했다. 이런 일을 담당한 곳이 바로 우피치에 있는 메디치 공방으로, 100명에 달하는 고도로 숙련된 악기 관리인들과 제작자들의 일터였다. 그러나 수리만으로는 충분하지 않은 경우도 있었다. 음악 유행은 항상 바뀌었고, 시대에 뒤처지지 않으려면

궁정 악기들도 크고 작은 수술을 견뎌야 했다. 이리하여 그들의 몸통은 유럽 음악 유행과 새로운 음악이 요구한 기술 혁신의 팔림프세스트palimpsest*가 되었다.

메디치 컬렉션 중에서 연식이 오래된 악기들은 큰 공간에서 연주하거나 풀 오케스트라의 음향에 맞서 충분히 멀리 뻗어나갈 만한 음량을 가지지 못한 경우가 많았다. 이런 악기들이 궁정 내에서 일자리를 보전하려면 대대적인 손질이 꼭 필요했다. 손질 작업은 대충 이런 식이었다. 우선 앞판을 분리해내고 베이스바와 버팀막대를 더 튼튼한 것으로 교체했다. 앞판에 가해지는 압력의 증가분을 견디고 진동을 좀더 효율적으로 전달하기 위한 조치였다. 그런 다음 목의 각도를 높여 현에 가해지는 장력을 늘림으로써 더욱 침투력 높은 소리를 가능케 했다. 더 중한 수술을 받은 악기도 있었다. 1650년산 니콜로 아마티 첼로가 그랬다. 원래 이 악기의 현은 동물 내장으로 만든 줄 두 개를 꼬아서 만들었다. 그러다보니 저현은 두께가 꽤 되고 다소 뻣뻣하다는 흠이 있었다. 게다가 저음을 내기 위한 진동수를 달성하려면 길이도 꽤나 길어야만 했다. 줄의 길이가 길다는 것은 몸통의 길이도 길어져야 한다는 것을 의미한다. 따라서 니콜로 아마티의 아름다운 첼로는 언제나 연주하기가 다소 거북한 악기였다. 그렇지만 17세기 말 무렵이 되면서 현 제작자들은 아주 얇은 은제銀製 껍질을 첼로 줄에 감기 시작했고, 이로써 저음의 품질을 저하하지 않고도 줄을 더 얇고 짧게 만들 수 있었다.[29] 그러면 이미 긴 몸통을

* 원래 기록되어 있는 내용을 갈아내거나 씻어 지운 후에 그 위에 다른 내용을 덮어 기록한 양피지.

가진 구식 첼로들은 어떻게 해야 하느냐고 반문할 수도 있겠다. 그러나 메디치 공방에서 일하는 숙련된 악기 제작자들은 앞판과 뒤판의 허릿살 중앙부를 제거함으로써 아마티 첼로의 길이 자체를 줄여버린 뒤 은으로 감싼 혁명적인 G현을 다시 매달았다.

니콜로 아마티의 첼로에 가해진 손질에 대해 생각할 때면 레온 박스트가 세르게이 디아길레프의 발레뤼스를 위해 제작한 의상들이 떠오른다. 경매에서 팔리기 직전 내 친구네 집 부엌에서 이동식 옷걸이에 걸려 있는 걸 우연히 봤다. 부엌을 호화로운 색채와 역동적 형태로 가득 채운 그 의상들 중에서도 무척 외설적이고 이국적이어서 흡사 인체를 재해석하는 것처럼 보였던, 〈셰에라자드 Scheherazade〉의 하렘이 입었던 의상을 한번 입어볼 용기를 내지 못한 게 앞으로도 영원히 후회가 될 것 같다. 대신 나는 의상들을 하나하나 살펴보며 오랜 세월에 걸쳐 여러 다른 무대에서 수많은 댄서들에게 입히기 위해 전문가가 나서서 옷을 손질하고 수선한 솜씨에 감탄했다. 의상의 가장 은밀한 부분들에는 꿰매고 덧댄 자국이 여실했고, 그럼에도 땀에 젖었다 마른 자국이 뚜렷해 어쩌면 20세기 가장 위대한 발레 댄서들의 DNA가 스며들어 있을 수도 있겠다 싶은 생각마저 들었다. 어떤 스타 댄서들은 심지어 의상 안감에 자신의 이름을 대충 적어놓기도 했다. 부산스러운 분장실에서 일어나기 마련인 실수를 막는 실용적 예방책이었을 것이다.

아카데미아 미술관에 모셔진 악기들이 그렇듯 박스트의 의상 역시 이렇게 정지 상태로 감상하라고 만든 물건이 아니다. 다수의 의상이 한 몸이 되어 소용돌이치며 만드는 색채의 일부로서 기획된

것일 테니 말이다. 그러나 발레뤼스 프로덕션이 부렸던 마술은 모두 사라지고 지금은 댄서들이 입었던 의상만 덩그러니 남았다. 16세기부터 19세기까지 피렌체의 궁정을 가득 채웠던 음악이 모두 사라지고 이제 메디치 악기 컬렉션만 남았듯이. 발레뤼스의 의상들처럼 바이올린, 비올라, 첼로, 더블베이스 역시 새로운 연주자와 레퍼토리에 맞추기 위해 끊임없이 조정되고 갱신되었다. 오늘날 저 악기들은 옆방의 다비드상만큼이나 말이 없지만, 16세기부터 피렌체 궁정 체제가 와해된 1861년까지만 해도 저 악기들은 좀처럼 입을 다물 줄 모르는 존재들이었다. 메디치 가문과 휘하의 신민들, 국내외 경쟁자들 사이의 방대하고 촘촘한 그물망의 중심에 있었던 악기들은 음악이 필요한 곳이라면 어디든 동원되었다. 메디치 가문의 궁정, 교외 빌라와 도심 거처의 정원, 가문의 예배당과 교회, 피렌체의 길거리와 광장까지. 악기들은 이탈리아의 모든 가문 가운데 최고가 되고자 한 메디치 가문의 전투에 동원된 최전방 병사로서 외국의 수반과 외교관을 접대하고 신민들을 현혹하고 경쟁자들을 위협했다.

그들의 음악은 때로는 웅대한 이미지를 투영했고 때로는 재미를 추구하는 모습을 투영했지만, 그 어떤 경우에도 공통된 핵심 요소는 바로 호화로움이었다. 악기들은 피렌체 거리를 누비는 다채로운 행렬에 가담했고 도시 광장에서, 빌라에서, 궁정 부지에서 벌어지는 여흥에 힘을 보탰다. 오라토리오와 축일 미사에서는 독주 악기로 한껏 뽐을 냈고, 연극과 오페라를 찾은 관객들에게는 메디치 치하의 고단함을 잊게 했다. 궁정 담장 너머 일반 민중의 삶은 확실히 고달팠다. 스트라디바리가 페르디난도 대군에게 보낼 악기를 제작

중이던 무렵, 대군의 아버지이자 피렌체의 지배자이던 코시모 3세는 모든 사람들과 물건에 대해 가혹하리만치 무거운 세금을 부과하고 있었다. 1685년 피렌체를 방문한 솔즈베리 주교 길버트 버넷은 사람들이 처한 상황에 큰 충격을 받았다. 도시를 둘러싼 외곽 지역은 "사람들이 대거 떠나 경작할 사람 없이 버려져 있었고 그나마 사람들이 남은 곳은 모두 가난에 찌든 모습이었으며 그들이 사는 집은 처참한 폐허와도 같아서, 도대체 어째서 이렇게 부유한 나라에 이토록 가난한 사람들이 많고 곳곳이 거지로 넘쳐나는지 상황을 이해할 수 없었다."[30]

그럼에도 바이올린 소리는 정치적 협상의 바퀴에 바르는 윤활유이자 상상력 부족한 명문가들끼리의 결혼식에 기쁨의 빛깔을 더하는 착색제였고 그 밖에도 수많은 행사의 분위기를 돋우는 기폭제였다. 그러나 우리에게 남겨진 건 암호처럼 새겨진 소리를 간직한 저 낡디낡은 악기의 몸통들뿐이고, 그들이 연주한 음악은 보존되지 못하고 사라져버렸다.

궁정 내 바이올린 연주자의 역할은 밤낮을 가리지 않고 언제든 호출에 대기해야 했던 하인과 일가의 내밀한 사정에 접근할 수 있었던 최측근 사이의 어디쯤이었다. 강박적으로 부를 과시하곤 했던 코시모 3세 덕분에 음악가들은 피티 궁에서 열리는 공식 만찬 자리에 종종 불려가 연주를 하곤 했다. "피렌체를 방문하는 대공과 대사들 중 호화로운 동양풍 향응을 제공받지 않는 이는 하나도 없었다. 그리고 그들의 귀국길에는 언제나 선물이 한아름 주어졌다. 코시모 3세가 외국 내빈을 위해 마련하는 연회는 아주 대단했다. 테이블은

이국의 음식들로 가득했고, 다양한 민족으로 구성된 하인들이 각자의 민속 의상을 입고 음식을 날랐다. 코시모는 거세하여 잔뜩 살을 찌운 수탉 두 마리를 만찬 자리에서 저울에 올리는 볼거리를 마련하곤 했다. 타펠무지크를 연주하던 바이올린 연주자들도 이때만큼은 연주를 멈추고 숨을 죽였다. 수탉 한 쌍의 무게를 합쳐서 20파운드가 넘지 않으면 코시모가 식사를 들길 거부했기 때문이다. 마치 못난 닭이 그에게는 개인적인 모욕이라도 되는 듯 행동한 것이다."[31]

　　바이올린 연주자들은 메디치 가문의 자녀들이 어머니를 위해 마련한 연극에 곁들이는 간단한 음악을 담당하기도 했고, 혹은 아기가 무사히 탄생하길 기원하는 조촐한 의식에 불려가는 일도 있었다.[32] 병실에서 혹은 심지어 임종을 맞은 병자 옆에서 긴장을 누그러뜨리는 음악을 연주하는 것도 그들의 임무 가운데 하나였다. 연주자들은 완벽한 초대손님처럼 상황에 맞춰 바이올린의 음색을 조절해 연주했다.[33] 이탈리아의 모든 궁정 음악가들이 흔히 이런 일들을 했지만, 아카데미아 미술관의 악기 전시실 벽에 걸려 있는 그림들은 스트라디바리의 악기가 크레모나에서 피렌체로 배송되던 1690년 무렵만 해도 사정이 퍽 달라지던 중이었다는 사실을 알려준다. 세부 묘사와 다채로운 색감이 돋보이는 이 그림들은 1685년부터 1687년 사이에 안토니오 도메니코 가비아니가 그린 것들이다. 전시실 문 옆에 걸린 그림에는 가비아니의 후원자였던 페르디난도 대군이 화폭 너머 감상자를 응시하고 있다. 그림 속 대군은 가수와 작곡가, 연주자로 둘러싸여 있다. 취하고 있는 자세나 표정으로 볼 때 이들은 대군의 하인이 아니라 친구들임이 분명해 보인다. 가비아니는 인물들

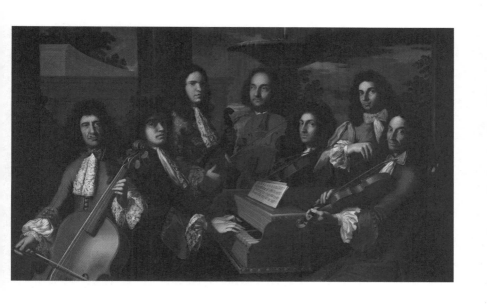

음악가에게 둘러싸인 페르디난도 데 메디치.
안토니오 도메니코 가비아니가 1685년 그린 그림으로
악기 묘사에도 공을 들인 모습이다.

만큼이나 악기 묘사에도 무척 공을 들였다. 첼로 현의 은빛 반짝임은 음악가들의 탐스러운 곱슬머리나 그들의 새틴 재킷에 떨어진 빛의 움직임만큼이나 섬세하다. 모델들의 의표를 찔린 듯한 표정 묘사도 탁월하다. 덕분에 감상자는 연주가 한창이던 연습실 문을 박차고 들어가 모델들의 음악을 향한 깊은 몰입을 방해한 것만 같은 느낌을 받게 된다.

가비아니가 그린 페르디난도의 모습은 비만해지기 전의 대군이 용모 수려한 사내였음을 우리에게 알려준다. 그는 코시모 3세와 마르그리트-루이즈 도를레앙 사이에서 태어났다. 부모의 결혼 생활은 파탄에 가까웠다. 아버지는 잔정이 없이 무뚝뚝했고, 어머니는 언제나 화가 나 있어 결국 아들이 열두 살 되던 해 가족을 저버리고 친정인 파리로 돌아가버렸다. 어떤 면에서 이 그림 속 사내는 돈은 남아돌 만큼 많은데 할 일은 없는 문제 가정의 아이가 자라면 반드시 저렇게 되지 않을까 싶은 모습을 하고 있다. 페르디난도는 향락을 추구하는 친구들과 어울렸고, 피렌체 사람들은 밤늦은 시각까지 시내에서 유흥을 즐기거나 프라톨리노에서 파티를 즐기던 대군의 행각을 오래도록 잊지 않았다.

가비아니의 작품들에는 바이올린과 첼로와 비올라의 모습이 나타나 있어 페르디난도를 친구처럼 여긴 음악계 스타들이 살던 세계를 엿볼 수 있다. 가비아니의 군상화群像畫 두 점에는 바이올리니스트 부자父子 프란체스코 디 니콜로 베라치니와 안토니오 베라치니의 모습이 담겨 있다. 베라치니 가문에서 가장 유명한 음악가가 될 프란체스코 마리아의 조부이자 스승이었던 프란체스코 디 니콜로

베라치니는 가비아니의 모델 가운데 가발을 쓰지 않은 몇 안 되는 인물 중 하나다. 그의 입가에는 미소가 어려 있고, 그의 표정에는 바이올린은 조용한 채로 연주하는 척 활을 쥐고 서 있어야 하는 상황이 우습다는 듯한 기색이 엿보인다. 베라치니 부자는 대체로 오페라 시즌 동안에만 페르디난도 대군을 위해 일했고, 1년 중 나머지 기간은 피렌체 음악계의 거물로 활동했다. 베라치니 일가 중에는 음악가가 무척 많아서 심지어 어느 공연에는 자그마치 일곱 명의 일가붙이가 참여하기도 했다고 한다. 피렌체의 임프레사리오들은 베라치니 부자를 제외한 나머지 가족들은 언제든 서로 교체할 수 있는 대상으로 여겼던 것 같다. 음악가 명단에 그들의 이름 대신 성씨와 숫자만 기록했기 때문이다.

페르디난도 대군은 젊은 남자들을 무척 좋아했다. 가비아니가 그린 그림 중에는 아름다운 얼굴에 귀에는 진주 귀고리를 하고 손목에는 앵무새를 올린 흑인 소년이 배경에 등장하는 것도 있다. 대군은 또한 카스트라토들과 즐겨 어울렸다. 그가 홀딱 반한 페트릴로라는 카스트라토에게 입을 맞추다가 가정교사에게 들킨 일화는 세월이 아무리 흘러도 잊히지 않고 있다. 흑인 소년이 등장하는 그림 속 가수 역시 카스트라토인 프란체스코 데 카스트로이며, 그의 노래에 바이올린으로 반주를 맞추고 있는 인물은 페르디난도 대군이 특별히 아낀 마르티노 비티다.

바이올린과 카스트라토의 목소리는 16세기 말부터 이탈리아 음악계를 서서히 평정하기 시작했다. 카스트라토의 시작은 성당에서였다. 여성이 노래하는 것이 금지되어 있어 합창단의 고음 성부

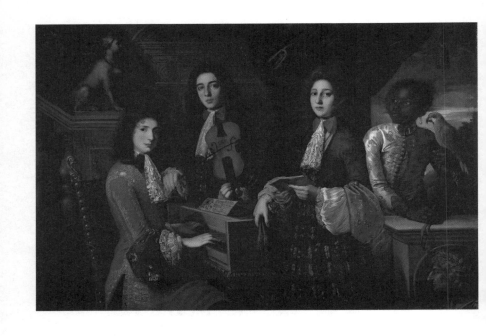

1681년 안토니오 도메니코 가비아니가 그린 메디치 궁의 세 뮤지션.
카스트라토와 즐겨 어울렸던 페르디난도 대군의 모습을 볼 수 있다.

는 언제나 어린 소년이나 가성을 사용하는 남성의 몫으로 남겨졌다. 그러나 1589년 교황 식스투스 5세는 바티칸의 성 베드로 성당 합창단이 카스트라토를 받아들이도록 허용함으로써 오랜 전통을 뒤집었다. 1770년 이탈리아를 방문한 찰스 버니는 "이탈리아 어디를 가나 번듯한 마을에서는" 카스트라토의 노래를 들을 수 있는데 정작 거세 수술이 이루어지는 곳은 어디인지 알려져 있지 않아 이곳저곳을 수소문했다. 그러나 밀라노 사람들은 카스트라토 수술은 베네치아에서 이루어진다고 입을 모았고, 그래서 베네치아로 가니 또 그곳 사람들은 볼로냐로 가보라고 일러주더라는 식이었다고 한다. 버니는 곧 깨달았다. "이탈리아 사람들은 거세 수술을 너무나 부끄럽게 여겨 모든 마을이 화살을 다른 곳으로 돌리고 있다."

버니는 모든 음악원이 거세 수술을 금하고 있을 거라 확신했지만, 사실 아이의 목소리가 가진 잠재력을 판단하는 주체도, 아이가 "이 끔찍한 수술을 받는 것"을 부모가 원한다면 아이를 집에 데려가라고 허락하는 주체도 모두 음악원이었다. 교회는 거세 관행을 승인하지 않았고, 버니의 관찰에 따르면 "거세 수술을 집도하는 이는 누구든 법에 따라 죽음으로 죄를 묻고 수술에 조금이라도 관여하는 이는 누구나 파문을 각오해야 했다." 그럼에도 이탈리아 반도 전역의 교회에서 카스트라토가 노래하는 어불성설의 상황이 이어졌다.[34] 가비아니가 프란체스코 데 카스트로의 초상화를 그린 17세기 말경 카스트라토는 이미 가장 부유하고 인기 많은 당대 최고 기량의 가수이자 오페라 무대의 총아로 그 지위가 격상되어 있었다. 그에 따른 대가가 없는 건 아니었다. 카스트라토들은 후손을 남기지 못했고 거세

의 후유증으로 골다공증을 앓곤 했다. 그리고 무엇보다 낙인이라는 종신형을 안고 살아야 했다.

페르디난도는 1713년에 사망했다. 아버지 코시모 3세보다 10년이나 빠른 죽음이었다. 페르디난도의 부재는 크레모나의 최고 제작자들이 제작한 악기로 구성하여 메디치 궁정을 방문하는 외국 손님들에게 자랑처럼 보여주던 컬렉션이 일단락됨을 의미했다. 1723년 코시모 3세가 사망하자 토스카나 대공의 지위는 페르디난도의 동생 잔 가스토네 데 메디치가 물려받았다. 잔 가스토네가 후사를 두지 않은 채로 1737년에 사망하자 그의 누나 안나 마리아 루이자 데 메디치는 가문의 모든 재산을 로트링겐의 공작 프란츠 1세에게 유증한다는 유언장을 작성했다. 그녀의 유증에는 한 가지 조건이 있었다. 회화, 조각, 서적, 골동품, 진귀한 물건, 과학 기구 등은 절대 피렌체에서 다른 곳으로 옮길 수 없다는 조항이었다. 하지만 이 전제 조항은 웬일인지 악기 컬렉션에는 적용되지 않은 모양이다. 피티 궁에 보관되어온 악기들의 상당수는 안나 마리아가 사망한 1743년 이후 오스트리아 군대가 궁을 점령한 기간 동안 행방불명되었기 때문이다.[35] 남은 악기들은 열악하게 관리되었고 외부 음악가들에게 빌려주었다가 다시 돌려받지 못한 경우도 있었다. 심지어 악기를 연주해야 할 당사자가 악기를 내다 팔아버린 사례도 있었다.

프란츠 1세가 토스카나 대공의 자리를 물려받은 뒤로 메디치 궁의 음악 활동은 서서히 중단되어버렸다. 대공이 피렌체 대신 오스트리아에 머무는 쪽을 선택했기 때문이다. 그러나 1765년 아버지 프란츠 1세의 뒤를 이어 토스카나 대공이 된 레오폴트 2세가 가족

과 함께 피렌체로 옮겨오면서 모든 게 좋은 쪽으로 바뀌었다. 다만 레오폴트 2세는 음악에 관한 한 뼛속까지 오스트리아 사람이어서 바이올린보다는 목관악기와 타악기 소리를 선호했다. 이런 이유로 이 시기에 악기 컬렉션의 현악기들은 완전히 방치되었다. 우피치 공방의 엄격한 관리 체계 덕분에 수백 년 동안 명맥을 이어온 악기들이 이제 여기저기 통증을 호소하기 시작했다. 어떤 바이올린은 그저 절뚝대다가 수명을 다하고 말았고, 또 어떤 악기는 큰 부상을 입고도 수리조차 받지 못하고 내팽개쳐졌다. 1784년에는 메디치 궁정의 제1바이올린 주자가 이러한 분위기를 이용하여 스트라디바리가 제작한 악기 한 대를 아일랜드 음악가에게 팔아넘기는 일마저 있었다.

수효가 줄고 관리 상태도 엉망이었지만 궁정 오케스트라 내 현악기군의 활동은 근근이 이어지다가 이탈리아가 통일되면서 토스카나 대공국을 비롯한 모든 소국들이 지도상에서 사라진 1861년에야 비로소 그 명을 다했다.

아카데미아 미술관을 나와 두오모를 향해 걸어가면서 나는 메디치 컬렉션의 바이올린들이 수 세대에 걸쳐 사람들에게 남긴 감정적 영향에 대해 생각했다. 그러고 보니 이탈리아의 바이올린들은 수백 년 동안 많은 사람들을 쥐고 흔들 정도로 힘센 물건이었다. 사람들의 기분을 규정하고 그들의 상상력에 말을 걸고 생각을 조종해왔다. 그리고 지금 내가 이탈리아 전역을 일주 중인 것도 바로 그 힘 때문이다.

코치오, 세계 최초의 바이올린 수집가 겸 감정가

앞에서 언급했으니 기억하는 독자도 있을 테지만, 레프의 바이올린을 처음 만났던 무렵 나는 돌아가신 어머니가 남긴 집의 물건을 하나하나 처분하며 각각의 의미를 떠올리려 애쓰는 중이었다. 이건 아주 멀리서 묘한 각도로 우리 집을 바라보고 그린 그림인가? 아니면 나의 작은 세계를 어떻게든 표현하기 위해 벽에 색을 칠해대던 어린 시절에 나의 상상을 담았던 그림인가? 이 작은 정사각형 마분지들에 적은 알파벳은 아버지가 내게 읽는 법을 가르치며 사용한 물건인가? 아니면 이미 오래전에 사라져버린 스크래블 게임에서 잃어버린 알파벳 조각 대신 쓰던 물건인가? 소나무로 만든 낡은 귀퉁이 찬장은 노르웨이에 사시던 할머니가 물려주신 물건인가? 아니면 어머니가 동네 경매장에서 거저나 다름없는 돈을 주고 사오신 물건일까? 역사나 지리에 대한 정보를 결여한 이런 물건들은 길 가다 마주

친 이방인처럼 낯설다. 그들의 이야기를 한 번 더 듣고 싶어도, 그들이 간직한 비밀을 알고 싶어도, 이제는 너무 늦어버렸다. 레프의 바이올린도 어쩌면 그렇지 않을까. 바이올린의 주인은 자신의 바이올린이 무가치한 물건이라고 알고 있다고 했지만, 그 악기에 안개처럼 매달려 있는 이야기는 경제적 값어치를 앞지르는 가치를 지닌다고 나는 생각했다.

당시 몇 달간 나는 어머니가 살던 옛집에서 꾸준히 흘러나오는 물건들에 둘러싸여 살았다. 내가 평생 동안 알았던 물건들이 홍수처럼 쏟아져 나왔고 우리는 그걸 하나하나 정리하며 팔 물건과 아닌 물건으로 나누었다. 반짝반짝 윤이 나는 사이드보드*의 서랍과 찬장에는 설명할 수 없는 향신료 냄새가 배어 있었다. 한가운데 보기 좋게 금이 간 식탁은 우리가 칼을 거꾸로 세워 끼우고 신나게 튕기며 놀던 추억이 담긴 물건이었다. 녹이 슨 놋쇠 주걱으로는 집에서 키우던 동물에게 밥을 줬다. 자그마한 찬장에는 크리스마스 때마다 여기저기 이가 빠진 석고상 미니 피규어를 전시해 예수의 탄생 장면을 재연하곤 했다. 그 밖에도 간혹 가지고 놀던 보드게임들, 읽었던 책들, 냄비, 외투, 자전거, 쌍안경 등 어느 누군가의 한평생에 걸쳐 축적된 물건들이 "우리는 모두 고아가 되었어요!" 하고 외치며 목발을 짚고 우리 집으로 밀려들어오려 하고 있었다. 그중 어떤 것을 들이고 어떤 것을 내칠지 고르는 건 점점 불가능한 일처럼 느껴졌다. 내 형제자매들은 아무것도 원하지 않는다면서 나더러 전부 알아

* 식탁 옆에 두고 음식을 올려놓거나 식기를 보관하는 등의 용도로 쓰는 가정용 가구.

서 처리하라고 했다. 그러나 나로서는 아무리 작은 물건과의 이별도 마치 그것이 어머니와의 이별인 양 사무쳤다. 어머니의 물건은 내가 이미 오래전 떠나온 시간과 공간이 남긴 전부나 다름없었다. 그것들은 최악이라 할 만한 향수병을 불러일으켰다.

찌꺼기처럼 남아 새로 정착할 곳을 찾고 있는 물건들에게 나는 손쉬운 먹잇감이었다. 나도 당장은 물건들을 친절하게 맞이했고, 그 결과 우리 집은 밤새 쓰레기 불법 투기라도 당한 것처럼 금세 난장판이 되었다. 나와 물건들은 여벌의 가구가 드리우는 그림자에 갇혀 생활하기 시작했고, 침실로 향할 때면 양쪽 벽을 따라 세워둔 그림이 만든 길을 따라 게걸음을 해야 했다. 이 난장판을 요리조리 피해 다니다보면 문득 레프의 바이올린을 향한 명쾌하고 잔인한 평가—무가치하다—가 떠오르곤 했다. 그리고 어머니의 물건 중 어떤 것은 간직하고 어떤 것은 팔고 또 어떤 것은 나눠주면 좋을지 바이올린을 사고파는 이들이 내게 뭔가 가르쳐줄 수 있진 않을까, 하는 궁금증이 들었다.

현대의 바이올린 매매는 전 세계에 뻗어 있는 거대한 사업이지만, 그 뿌리를 거슬러 올라가보면 크레모나에서 포강 상류 방향으로 150킬로미터 지점에 있는 피에몬테주의 카살레 몬페라토라 불리는 마을에 거주하던 열여덟 살 청년이 등장한다. 이름도 거창한 이 청년은 바로 이냐치오 알레산드로 코치오 디 살라부에(Ignazio Alessandro Cozio di Salabue, 1755~1840)로, 열여덟 살이 되던 해에 아버지가 남긴 막대한 유산을 물려받은 참이었다. 가문의 재산을 관리 감독하는 것 외에 아무런 의무도 짊어지지 않은 코치오는 모르긴 몰

라도 삶의 방향을 잡기 위해 이리저리 궁리를 했던 모양이다. 마침 그의 아버지가 숨을 거두면서 남긴 유품 가운데는 안드레아 아마티가 제작한 바이올린이 한 대 있었고, 코치오가 크레모나에 특별한 흥미를 보인 것도 아마 그래서였던 것 같다.

안토니오 스트라디바리가 숨을 거둔 지 40년도 채 흐르지 않은 시점이었지만, 코치오는 크레모나의 바이올린 제작 전통이 이미 사양길에 접어들었음을 알고 있었다. 혹자는 이것이 스트라디바리의 잘못이라고 이야기한다. 시장을 지배하는 위치에 올라서서 여타 중소 제작자들의 일감을 모두 빼앗아 그들을 다른 지역으로 내보냈기 때문에 초래된 쇠퇴였다는 것이다. 실제로 안토니오 스트라디바리가 사망하고 7년 뒤 과르네리 델 제수까지 사망하자 크레모나에 남은 현악기 제작자는 카를로 베르곤치뿐이었다.

스트라디바리의 아들 프란체스코는 아버지가 두 번째 결혼에서 얻은 이복동생 파올로에게 가족 공방에 남은 물품들을 모두 넘겼고, 1746년 파올로는 카를로 베르곤치를 찾아가 자신이 인수한 물품들을 판매 가능한 상태로 끌어올려달라고 부탁했다. 그러나 그로부터 2년도 못 되어 베르곤치도 불귀의 객이 되어버렸고, 이로써 크레모나의 황금기는 갑작스러운 종말을 맞이하게 됐다. 1795년 크레모나로 행군해 들어온 나폴레옹의 군대는 현악기의 본산에서 과거 명장들의 바이올린을 단 한 대도 입수하지 못했다고 한다. 그걸 어떻게 아느냐고? 나폴레옹 휘하의 장군 한 명이 몰래 진영에서 이탈하여 잠깐 쇼핑을 나간 덕분이다. 아마티우스나 스트라디바리우스를 구하려고 눈에 불을 켜고 온 마을을 뒤졌지만 그는 결국 빈손으

로 부대에 복귀했다.

　크레모나산 바이올린의 전통이 급격하게 쇠락하는 것을 목격한 코치오는 뭔가 깨달은 바가 있었던 듯 사춘기 소년의 모든 열정을 바쳐 그 전통을 보존하는 일에 투신했다. 먼저 그는 크레모나 왕년의 전성기를 기억하고 있는 생존자들을 찾아다니며 크레모나에 관한 지식을 모으기 시작했다. 그리고 크레모나 바이올린과 관련한 참고문헌들을 모조리 입수하기로 결심했다. "이 까다로운 예술의 비밀"을 이해하여 "이탈리아에 다시 보급하기 위해서"였다.[36] 만약 코치오가 이 일을 혼자 힘으로 해내겠다고 작정했더라면 이탈리아 전역의 노회한 제작자들에게 잔뜩 바가지를 썼을 게 분명하다. 그러나 그는 1773년 토리노를 방문한 길에 당대 가장 훌륭한 현악기 제작자 중 한 명인 조반니 바티스타 과다니니(Giovanni Battista Guadagnini, 1711~1786)를 만나는 행운을 잡았다. 다만 과다니니가 코치오에게 오로지 진실만을 말하진 않은 것 같다. 과다니니는 피아첸차에서 아버지로부터 악기 제작에 관해 배웠음에도 불구하고, 어리고 어리숙한 코치오가 자신을 크레모나의 가장 위대한 공방 출신이라 믿도록 호도했기 때문이다. 그렇긴 해도 과다니니는 악기 제작자로서 40년 세월을 살아온 노장이었으며, 업계 사람들을 모두 알았고 업계 사람들도 모두 그를 알고 있었다. 코치오는 크레모나산 고古악기들과 이탈리아 최고 수준의 현업 공방들이 제작한 악기를 매입하는 일을 과다니니에게 일임했다. 또한 과다니니의 공방에서 제작하는 악기도 전부 구입하겠다고 약속했다.

　코치오는 과다니니가 들여온 보물들 하나하나를 흡사 현미경

으로 들여다보듯 정밀하게 관찰함으로써 크레모나 장인들은 물론 동시대 이탈리아에 있는 최고 수준 제작자들의 작업 관행과 스타일을 속속들이 파악했다. 손에 넣은 모든 악기의 역사와 사연을 조사하여 공책에 적어넣었고 악기의 모양과 디자인, 치수를 꼼꼼히 측정하여 기록했다. 덕분에 코치오는 여러 다른 장인들이 제작한 다양한 악기에 관해 본능적인 감각을 키우게 되었고, 바이올린을 비롯한 현악기를 알아보는 진정한 감식안을 갖춘 세계 최초의 전문가가 되기에 이른다.

막대한 유산을 상속받은 코치오는 돈을 벌어야 한다는 절박함이 없었는데도 과다니니를 만나고 나서 1년도 되지 않아 바이올린 거래를 시작했다. 악기가 가진 경제적 가치 때문에 시작한 일은 아니었고, 그의 의도 역시 여전히 이타적이었다. 코치오는 자신의 컬렉션에 추가할 새로운 악기를 발견하기 위한 목적으로 악기 거래를 시작했고, 현악기에 관한 전문성을 높이기 위해 가능한 많은 악기를 거래하려 노력했다. 그는 이탈리아 전역에 퍼진 제작자들의 악기를 매입했지만 여전히 크레모나산 바이올린의 가치를 최상에 두었다. 파올로 스트라디바리가 부친의 공방에 남은 악기들을 헐값에 내놓았다는 소식을 접한 코치오는 매물로 나온 물건을 통째로 사들여 자신의 컬렉션에 추가하고야 말겠다고 작심했다. 더불어 스트라디바리가 사용했던 물건들 역시 전부 다 구입하길 원했다. 이를테면 제작에 사용한 도구, 바이올린과 비올라와 첼로의 본, 고객 명단을 기록해놓은 공책 따위였다.

코치오는 거래 상대인 파올로 스트라디바리와는 얼굴을 맞대

지 않는 쪽을 택했다. 과다니니를 통하거나 서신 왕래로 연락 방법을 국한한 것이다. 조반니 안셀미라 불리는 토리노의 포목상도 도움을 주었고, 밀라노의 제1세대 바이올린 제작 가문인 만테가차가家의 피에트로와 도메니코의 도움도 받았다.[37] 이처럼 서로 전혀 다른 지역적 배경을 가진 사람들을 거간꾼으로 활용함으로써 코치오는 파올로 스트라디바리에게 사고 싶은 물건들의 목록을 계속해서 전달하며 끈질기게 압력을 가했다. 크레모나 시립도서관에 보존된 둘 사이의 편지를 보면 파올로가 협상 과정이 진행되는 2년 동안 점점 짜증이 치밀어올랐음을 알 수 있다. 편지의 어느 대목에서 파올로는 "아버지 소유였던 물건은 단 하나도 크레모나에 남겨두지 않을 테니 염려 마시라"며 잔뜩 앵돌아진 티를 내기도 했다.[38]

파올로 스트라디바리와 코치오 간의 거래는 그야말로 낱낱이 기록되어 오늘날까지 전해오고 있다. 설탕으로 조린 과일과 겨자 향이 나는 기름으로 만든 크레모나 특산품 모스타르다를 담은 병을 함께 보내겠다는 파올로의 약속도, 카살레 몬페라토까지 배를 몰고 올라갈 뱃사공의 이름도 꼼꼼히 기록되어 있다. 그러나 파올로는 거래가 마무리되는 것을 보지 못하고 눈을 감고 말았고, 그의 아들 안토니오 스트라디바리 2세가 아버지의 유업에 마침표를 찍었다.

코치오는 스트라디바리가 사용한 도구와 본뿐만 아니라 악기 몸통에 상감할 패턴을 그린 반투명 종이도 몇 점 구입했고, 바이올린 케이스 도면과 걸쇠, 열쇠구멍, 경첩 따위도 사들였다. 그러나 코치오의 노력에도 불구하고 일부 물건은 배가 카살레 몬페라토에 당도하기 전에 분실되고 말았다. 유실물 가운데 특히 아까웠던 건 "악

기 제작의 논리적 순서에 관한 다양한 기록, 이미 제작된 악기의 목록, 각각의 악기를 구입한 고객들에 관한 설명"이 적혀 있을 것으로 짐작되는 공책들이었다. 스트라디바리가 레이블 제작에 사용한 도장—'AS'라는 알파벳과 십자가를 원으로 둘러싼 디자인이었다—역시 분실되었고, 이 도장으로 제작한 레이블들 또한 오리무중이었다. 오랫동안 물건을 기다렸던 코치오의 실망이 이만저만이 아니었을 것이다.

한 몸처럼 움직이던 코치오와 과다니니의 협업 관계는 스트라디바리 거래 건이 마무리된 1776년에 함께 끝나버렸다. 내 짐작으로는 코치오가 스트라디바리 공방에서 사용하던 본을 과다니니에게 건네며 "스트라디바리우스 같은 바이올린을 만드는 게 어떻겠는가" 하고 제안한 것이 과다니니를 격노케 하지 않았나 싶다.[39] 이후로 코치오는 50년 넘게 현역으로 활동하며 세계 최고 수준의 과르네리와 스트라디바리와 아마티의 바이올린들을 직접 다루었고 이 모두를 빠짐없이 기록으로 남겼다. '카르테조carteggio'라는 이름으로 알려지게 될 이 기록 역시 크레모나 시립도서관에 보관되어 있다. 그 가운데 1816년에 작성된 300쪽 분량의 종이 다발에는 코치오의 손을 거쳐간 모든 악기와 크레모나 옛 공방의 비밀이 적혀 있다.

코치오는 스트라디바리의 악기를 제작에 사용한 본의 종류에 따라 여러 범주로 나눈 최초의 인물이었다. 그는 알아보기 쉬운 글씨나 문법, 구두점, 철자법에는 크게 신경을 쓰지 않았고, 표준 이탈리아어 대신 사투리를 그대로 기록하는 편에 가까웠다. 다시 말해 남들에게 보여주기 위한 기록이 아니라 본인이 알아보면 그만인 기

록이었던 셈인데, 그러다보니 줄을 그어 지운 자국, 행간에 억지로 욱여넣어 적은 문구, 여백에 기록된 메모와 고객 명단들이 군데군데 출현한다. 코치오는 악기별 치수까지 공들여 기록해놓았지만 이 역시 무척 헷갈린다. 측정 체계가 뒤죽박죽이었기 때문이다. 코치오의 카르테조는 이렇게 들쭉날쭉하여 읽기가 참 힘이 들지만, 그럼에도 옛 명장들이 만든 중요 악기들에 관해 상세히 기록한 최초의 문서라는 점에서 의미가 깊다.

코치오가 언제나 오늘날 우리만큼 옛 장인들에게 존경심을 보인 건 아니었다. 현재의 우리는 열이면 열 스트라디바리우스에 어찌 감히 손을 대나 생각할 테지만 코치오는 달랐다. 그는 스트라디바리의 악기들을 완벽을 향한 현재 진행형 여정의 중간 단계로 여겼다. 코치오는 스트라디바리가 남긴 주형을 자신의 잉크 필적으로 뒤덮고도 전혀 개의치 않았고, 바이올린 뒤판이 너무 두껍다고 판단되면 사포로 갈아 얇게 만들었으며, 동시대 레퍼토리를 연주하는 데 필요한 힘을 부여하기 위해 목의 각도를 조정했고, 오리지널 부품 대신 좀더 긴 지판과 새로운 줄받침으로 갈아 끼우기도 했다. 이런 일감들은 밀라노에 있는 피에트로와 도메니코 만테가차 형제의 몫이었다—새 바이올린을 만드는 일에 전력투구 중이던 당시 대부분의 현악기 제작자들과 달리 만테가차 형제는 수리 및 복원 서비스를 제공한 최초의 장인이었다. 형제는 코치오의 자문 역할도 겸하여, 코치오가 새로 입수한 악기들의 출처와 진본 여부 감정을 도왔다.

1796년 나폴레옹이 롬바르디아 지방으로 쳐들어오자 코치오는 최악의 상황을 예방하기 위해 카살레 몬페라토의 자택에 있는 자

신의 악기 컬렉션 전부를 오랜 친구인 카를로 카를리의 밀라노 자택 지하 저장고로 옮겼다. 대부분의 롬바르디아 사람들에게 프랑스의 침공은 대혼란을 의미했지만, 코치오에게는 반드시 그렇지만은 않았다. 진정한 악기상이 된 그에게 나폴레옹의 남하는 프랑스 고객과 거래를 틀 기회이기도 했다. 하지만 돌아가신 어머니의 유품을 정리하던 나의 흥미를 끈 건 딜러와 감정가로서 코치오의 삶이 아니라, 크레모나 바이올린 그 자체만큼이나 크레모나 바이올린에 관한 이야기를 보존하고 널리 알린 전기 작가로서 그의 역할이었다. 내게 뭔가를 가르쳐줄 사람이 있다면 그건 바로 코치오였고, 덕분에 나는 어머니가 남긴 유품과 관련해서 정녕 가장 중요한 건 거기 얽힌 이야기임을 깨달았다. 물건이란 모름지기 그런 것이다.

타리시오, 크레모나 바이올린의 국제 거래가 시작되다

코치오가 세운 거래의 토대 위에서 크레모나 바이올린은 국제적인 상품으로서 전 세계를 누비게 된다. 그러나 코치오는 노년에 접어들면서 악기에 대한 열정이 눈에 띄게 줄어들었다. 70대 중반이 된 코치오는 오로지 공방 가문의 역사와 사연에만 관심을 쏟을 뿐이어서 한때 그가 온 정신을 집중한 대상이었던 바이올린은 뒷전으로 밀려나고 말았다. 바로 그 무렵, 코치오의 뒤를 이어 유럽에서 가장 박식한 딜러 겸 감정가가 될 재목이 기지개를 펴고 있었다. 그의 이름은 루이지 타리시오(Luigi Tarisio, 1796~1854)로, 그 역시 코치오와 마찬가지로 피에몬테 출신이었다. 다만 두 사람의 공통점은 딱 거기까지였다. 코치오의 아버지는 성주城主였지만 타리시오는 소작농의 아들이었다. 코치오는 생계 걱정을 할 필요가 없었던 반면 타리시오는 피에몬테 각지를 떠돌며 고칠 가구를 찾아다니는 목수로

첫 경력을 시작했다. 마을에 도착한 타리시오는 일단 광장으로 가바이올린을 꺼내 길거리 연주를 시작했는데, 이는 수리가 필요한 가구를 가진 손님들을 끌어모으는 광고 수단이었다.

타리시오는 수도원, 성당, 개인 가정 등을 다니며 목공 일을 했다. 마을 광장에서 그의 연주를 들은 손님들이 부서진 가구와 함께 간혹 낡은 바이올린을 꺼내며 수리가 가능하겠느냐고 물어왔다. 몇 세대 동안 잊힌 채 사랑받지 못하고 그저 굴러만 다니던 악기들이 대부분이었다. 타리시오는 숙련공의 예리한 눈으로 흠집과 먼지 이면에 감춰진 악기 자체를 꿰뚫어 보았고, 절품絶品일 경우 열이면 열 그 정교한 솜씨를 알아챘다. 그는 환자를 진찰하는 의사처럼 모든 바이올린을 면밀히 검사하면서 사진 같은 정확한 기억력을 발휘하여 각 악기의 세부를 머릿속에 저장했다. 이런 방식을 통해 타리시오는 과거 명장들의 악기를 감정하는 본능적 감각을 키워갔다. 자신의 손을 거쳐간 모든 악기에 관한 기록을 남긴 코치오와 달리 타리시오는 거의 문맹이나 다름없었기에 자신이 발견한 악기에 관한 기록을 하나도 남기지 않았다.

형편이 넉넉지 않았던 타리시오가 과연 어떠한 경위로 자신의 첫 번째 바이올린을 입수했는지 정확히 아는 사람은 아무도 없다. 다만 거미줄 쳐진 다락방이나 창고에서 발견한 악기들을 자기 것으로 만드는 그만의 엉큼한 방법이 있긴 했던 것 같다. 그는 악기를 돈을 주고 들인 적이 거의 없었다고 한다. 대신 고객의 낡은—그러나 스트라디바리, 과르네리, 아마티가 제작한 아주 값진—악기를 가져다 수리해 돌려주면서 고쳐도 영 시원치 않은데 마침 본인이 가

방 안에 가지고 온 신품 악기—아주 헐값에 입수한—와 교환하지 않겠느냐고 제안했다. 이와 같은 책략에 넘어가는 사람들이 적지 않았던 덕분으로 타리시오는 고가의 바이올린을 하나씩 수집해갈 수 있었다.

타리시오는 창고와 헛간, 다락의 먼지 쌓인 구석들을 뒤지고 다니면서 종종 오리지널 레이블을 단 옛 명장들의 바이올린을 발견하곤 했다. 이로써 그는 진품 레이블을 알아보는 요령을 키웠다. 타리시오는 물론 자신만의 특기를 비밀로 간직했다. 그는 바이올린에 붙은 서명을 조작한 혐의를 받은 최초의 인물이었다. 때로는 레이블에 붙은 날짜를 바꾸거나 아예 레이블을 떼서 다른 악기에 갖다 붙이기도 했다. 말하자면 안드레아 과르네리를 과르네리 델 제수로 바꾸거나 스트라디바리우스 초기 모델을 '황금기'의 문지방을 넘긴 스트라디바리 전성기의 악기로 탈바꿈시킨 것이다. 현재까지 바이올린 거래 판도 언저리에 머물고 있는 미심쩍은 의심, 불확실한 그림자의 토대는 바로 타리시오가 놓았다고 해도 과언이 아니다.

레프 바이올린의 이야기를 따라가기 시작한 초반에 나는 그 이야기가 이탈리아 역사 속 깊은 곳으로 이어지는 모습을 상상했다. 그러나 1827년 타리시오가 여섯 대의 크레모나산 바이올린을 자루에 담아 어깨에 둘러매고 파리로 떠나면서 모든 게 바뀌어버렸다. 지도 위에 떨어뜨린 잉크 한 방울이 힘 좀 쓴다던 나라들로 퍼진 것처럼, 바로 그 순간부터 이탈리아 바이올린의 역사는 진정 세계를 무대로 하는 이야기로 확장되었다. 나는 여기서 발길을 멈출 수도 있었다. 레프의 바이올린이 내 손을 잡아 이끈 곳은 이탈리아였

으니까. 그렇지만 악기들이 큼직한 이야기 꾸러미를 짊어진 채 이탈리아 밖으로 탈출하는 모습을 상상하니 호기심이 일었다. 처음에는 레프의 바이올린이 짊어진 이야기 꾸러미가 레프의 바이올린이 겪은 경험과 그것을 연주한 사람들의 이야기에 그칠 거라고 짐작했지만, 이탈리아산 낡은 바이올린이 모두 그러하듯 레프의 바이올린 역시 이탈리아의 사회와 문화 형성에 기여해온, 바이올린 모양의 훨씬 큼직한 이야기를 담고 있었다. 바이올린의 선조들, 사촌들과 공유하는 이야기를 통해 레프의 바이올린은 최초의 소나타와 협주곡에 영감을 주었고, 교회를 가는 경험의 종류를 영영 바꾸어놓았으며, 이탈리아 전역에 걸쳐 외교 무대와 궁정의 세력 과시 무대에 목소리를 부여했고, 최초의 오케스트라를 배태함으로써 연주회의 성격을 송두리째 바꾸었다.

레프의 바이올린이 내 마음속으로 들어온 과정을 돌이켜본 지금에야 깨닫는 바지만, 레프의 바이올린은 나를 완전히 새로운 음악 경험으로 몰고 갔을 뿐만 아니라 내 삶에도 거대한 변화를 가져왔다. 레프의 바이올린 소리를 처음 들었던 그 순간 이후로 내가 경험했던 일들을 모두 되짚어보니 내가 어떤 기묘한 실험의 대상이 된 것만 같은 느낌이다. 해를 거듭해가며 손에 쥔 하나의 이야기에 온기를 불어넣어 그 이야기가 원하는 방향과 방식으로 펼쳐지도록 하는 여성에게는 과연 어떤 일이 일어날까? 이야기가 주는 영향과 가르침에 전적으로 마음을 열고 그것이 뜻하는 바대로의 기쁨과 실망을 그대로 받아안는 여성의 삶에는 과연 어떤 일이 일어날까? 나는 그런 질문에 대한 답을 알아가는 과정에 있었다.

이제 나의 시선은 알프스 산맥을 힘겹게 넘어가는 타리시오를 향했다. 그는 파리에 도착하면 무엇부터 해야 할지 정확히 알고 있었다. 그건 바로 프랑스 최고의 바이올린 제작자 중 한 명인 장-프랑수아 알드릭(Jean-François Aldric, 1765~1843)의 공방이 있는 뷔시가로 찾아가는 일이었다. 문을 열고 들어오는 타리시오가 신은 부츠에 난 구멍과 누추한 옷차림을 본 알드릭의 인사말에는 파리에 40년간 산 사람만이 보일 수 있는 차가운 경멸이 섞여 있었다. 타리시오는 프랑스어 실력이 형편없어 흥정은 아예 꿈도 꾸지 못했고, 이에 알드릭은 타리시오가 자루에서 꺼낸 보물들을 아주 싼 가격에 넘기도록 그를 압박했다.[40]

알드릭과의 불쾌한 경험은 타리시오에게 파리에서 살아남기 위해 알아야 할 모든 것을 가르쳐주었다. 타리시오는 알드릭과의 두 번째 약속 자리에 멋진 옷을 차려입고 마차까지 빌려 타고 나갔다. 그는 이미 파리의 주요 바이올린 딜러들과 만날 약속을 다 해둔 상태였고, 그 가운데는 전설적인 제작자이자 딜러 겸 감정가였던 장-바티스트 비욤도 포함되어 있었다. 타리시오는 이번에는 실수 없이 매끄럽게 일을 처리했고, 자신이 보유한 악기의 입찰 경쟁을 불러일으키는 데 성공했다.

한편 이탈리아에서는 과거 명장들의 악기조차 헐값에 거래되고 있었다. 심지어 크레모나 주민들조차 바이올린 제작의 황금기를 잊은 듯 보였을 정도니 무슨 말이 더 필요할까. 그러나 이탈리아 악기들을 알프스 이북의 유럽으로 가져가면 이야기가 달라졌다. 해발 고도가 높아지면 높아질수록 악기의 가격도 따라 올라가는 것 같았

다. 이러한 현상을 캐치한 최초의 딜러가 바로 타리시오였다. 그는 곧 파리뿐만 아니라 런던의 주요 딜러들과도 거래를 시작했다. 런던에서 그는 무척 수수께끼 같은 존재로 받아들여졌다. 어떨 때는 부유한 사교가처럼 옷을 빼입고 다니는가 하면, 또 어떨 때는 떠돌이 행상처럼—그게 본인의 정체에 더 가까웠다—궁핍하고 누추한 모습으로 고객의 응접실에 출몰했다.

타리시오는 바이올린을 제외하면 아는 게 거의 없다시피 했지만, 악기에 관한 그의 본능만큼은 초자연적이라는 소리를 들을 만큼 대단했다. 런던의 어느 바이올린 컬렉터가 수집한 악기들을 한 번 보고—심지어 손으로 건드리지도 않고—각각의 메이커와 제작 일자를 모두 알아맞히는 기염을 토하기도 했다.[41] 그의 불가사의한 감식안은 사람들을 불편하게도 한 모양이다. 영국의 수집가 제임스 고딩의 말마따나 타리시오는 "악마가 지옥에 떨어진 영혼의 냄새를 맡듯" 바이올린의 냄새를 맡는 재주를 가지고 있었다.

타리시오는 매년 파리를 다시 찾았고, 방문할 때마다 비욤을 비롯한 모든 딜러들과 음악가들에게 1716년 제작된 아름다운 스트라디바리우스 바이올린에 대해 이야기했다. 이 악기는 파올로가 아버지로부터 물려받은 미완성 악기들 중 코치오가 구입한 물건이었다. 코치오가 사들인 다른 악기들과 달리 이 바이올린은 스트라디바리의 손에 의해 이미 완성된 상태였으면서도 다른 악기들과 마찬가지로 한 번도 연주된 적 없는 완전한 신품이었다. 타리시오는 오랜 세월 이 바이올린을 풍문으로만 들어 알고 있다가 1823년 비로소 코치오에게서 구입했다. 이후로는 자신에게 귀를 빌려주는 누구에게

든 이 악기에 대해 열변을 토했다. 누군가에게 팔아넘기기에는 너무도 아름다운 악기라고, 연주하기에도 아까울 정도로 아름답다고, 어찌나 아름다운지 그 앞에 무릎을 꿇고 싶을 지경이라고 말이다. 섣불리 손을 대기 무서워 파리에는 들고 오지도 못하면서 그 아름다움과 완벽한 상태에 대해 끊임없이 이야기한 것이다. 비욤의 공방에 들른 타리시오가 예의 그 이야기를 입에 올리는 걸 들은 비욤의 사위이자 작곡가 겸 바이올리니스트 장-델팡 알라르는 그의 말허리를 자르고 이렇게 이야기했다. "타리시오 선생. 선생의 악기는 마치 메시아 같군요. 모두가 출현을 기다리고 있지만 절대 모습을 나타내지 않으니 말입니다." 이렇게 뜻하지 않은 경위로 스트라디바리의 악기에는 '메시아'라는 이름이 붙었다.

1839년 타리시오는 밀라노의 카를로 카를리를 찾아가 코치오 컬렉션을 보여줄 수 있겠느냐고 물었다. 그 자리에서는 아무 물건도 구입하지 않고 발길을 돌렸지만, 이듬해 코치오가 숨을 거두자 타리시오는 다시 밀라노로 갔다. 코치오는 백방으로 노력한 끝에 확보한 스트라디바리 공방의 물건들을 딸 마틸다에게 유산으로 남겼는데, 타리시오는 호가보다 한참 낮은 가격으로 바이올린 열세 대와 첼로 한 대를 구입했다.[42] 이렇게 건네받은 악기들 중에는 카를로 베르곤치와 주세페 과르네리, 피에트로 과르네리(Pietro Guarneri, 1695~1762), 프란체스코 루지에리, 조반니 바티스타 과다니니가 만든 악기도 포함되어 있었다. 이런 방식으로 타리시오는 유럽에서 가장 이름 높은 악기들을 수중에 넣었다. 마틸다는 1855년 숨을 거두면서 스트라디바리 공방의 물건들을 사촌인 롤란도 주세페 델라 발레 후작에게 유

증했다. 그 가운데는 파올로 스트라디바리가 마틸다의 아버지에게 보낸 짜증 섞인 답장들도 포함되어 있었다.

코치오는 이탈리아 바이올린이 세계 시장으로 진출할 수 있는 잠정적 교두보를 놓았다. 그러나 고작 몇 명의 프랑스 고객을 유치하는 데 만족했을 뿐인 코치오와 달리 타리시오는 적어도 1년에 한 번 파리를 사업차 방문했고 파리의 가장 중요한 딜러들과 직접 거래했다. 코치오가 자신이 작성한 카탈로그를 영어로 번역해 영국 시장의 맛만 살짝 봤다면, 타리시오는 런던 상류 사회의 단골이었다. 코치오는 엄청난 부를 상속받았던 반면 타리시오는 바이올린 거래로 큰 부를 축적했음에도 밀라노에서 극빈자처럼 생활했다. 타리시오는 1854년 사망하고 며칠 뒤에야 이웃에 의해 발견되었다. 당시 그가 거주하던 공동 주택의 현관문을 부수고 들어가니 바이올린 두 대를 가슴 근처에서 움켜쥔 채로 침대에 누워 죽어 있더라는 것이다. 그의 매트리스 아래 깔려 있던 지폐와 금화 더미는 현재 가치로 거의 100만 파운드에 달하는 금액이었다고 한다.

이 모든 사건이 벌어진 곳은 밀라노였음에도 타리시오가 사망했다는 소식을 가장 먼저 접한 딜러는 다름 아닌 비욤이었다. 비욤은 타리시오가 남긴 보물들을 손에 넣고 싶어 안달이 난 딜러들이 이탈리아와 프랑스만 해도 넘쳐날 거라는 점을 잘 알고 있었고, 따라서 지체하지 않고 행동에 돌입했다. 비욤은 한 시간 만에 당장 확보할 수 있는 현금을 모조리 긁어모은 뒤 파리 역에서 출발하는 롬바르디아행 열차에 몸을 실었다. 노바라 역에 내린 그는 곧장 타리시오가 태어난 작은 마을로 달려가 고인의 누이와 가족이 사는 농

장을 찾았다. 누이는 난데없이 찾아온 손님에게 낡은 궤짝 안에 든 바이올린 여섯 대를 보여주었다. 그중에 전설로만 전해져오던 '메시아' 바이올린도 있었다. 타리시오가 말한 그대로—그리고 그의 말을 들은 모두가 알고 있는 그대로—아름다운 악기였다. 다음 날 아침 비욤은 이 보물들을 모두 싣고 타리시오의 두 조카와 함께 밀라노로 향했다. 타리시오가 지내다 사망한 썰렁한 방에서 그들은 벽쪽에 쌓여 있는 바이올린, 비올라, 첼로 무더기를 발견했다. 비욤은 망설이지 않았다. 그는 타리시오의 낡은 침대 위에 지갑 안의 내용물을 탈탈 털어 올려놓고는 금액을 세기 시작했다. 그는 20만 파운드 가까운 금액을 가져온 참이었다. "이게 내가 가진 돈의 전부라오." 그는 이불 위에 쌓은 지폐 다발과 동전 더미를 두 청년 앞에 들이밀었다.

비욤은 메시아 바이올린을 포함해 농장에서 입수한 여섯 대의 악기, 타리시오의 방에서 발견한 악기 전부와 함께 파리로 돌아왔다. 그렇게 가져온 악기의 숫자가 자그마치 150대였고, 그 가운데 스물네 대가 스트라디바리가 만든 악기였다.[43] 비욤은 파리에 돌아오자마자 이 악기들을 연주회용으로 조정하고 수선하는 일에 착수했다. 심지어 메시아도 예외는 없었다. 비욤은 메시아의 목을 긴 것으로 교체했고, 줄감개와 지판과 버팀막대를 새것으로 바꾸었으며, 줄걸이틀에는 예수의 탄생을 묘사한 조각을 새겼다. 메시아라는 별호에 맞게 재치를 부린 것이다.[44]

몇 년 동안 비욤은 타리시오의 바이올린을 하나씩 하나씩 매각하며 엄청난 이윤을 챙겼지만 메시아만큼은 처분하지 않았다. 비욤

이 저 허름한 농장에서 보물을 발견한 일화는 어느덧 전설이 되어 메시아는 세상에서 가장 유명한 바이올린이 되어 있었다. 마음만 먹으면 부르는 게 값으로 팔 수도 있었을 테지만 비욤은 차마 메시아와 이별할 수 없었다. 그는 이 바이올린을 유리 케이스 안에 고이 넣어 데무르가에 있는 자택에 보관하고는 두고두고 그 모양을 본뜬 악기를 제작하려 했다.[45]

1875년 비욤이 사망하자 메시아는 그의 사위이자 본의 아니게 메시아에 이름을 준 장본인이었던 알라르가 넘겨받았다. 그리고 메시아의 주인은 1890년에 다시 바뀌었다. 런던의 앨프리드 힐이 구입 의사를 밝힌 것이다. 그러나 힐은 2천 파운드밖에 모으지 못해 자금이 넉넉하던 스코틀랜드의 로버트 크로포드의 도움을 받아야 했다. 크로포드는 우선 힐 대신 메시아를 확보한 뒤 합당한 가격에 넘겨주기로 약속했다.[46] 마침내 힐의 손에 들어온 1904년까지 메시아를 연주한 사람의 숫자는 한 손에 꼽을 정도였다. 바니시는 스트라디바리가 바른 다음에 건조하려고 걸어놓은 그때만큼이나 매끈했다.[47]

메시아 바이올린은 마치 스트라디바리가 살아 돌아온 듯한 착각을 불러일으킬 만큼 새것처럼 보였다. 그러나 타리시오가 사망하던 무렵 크레모나의 현악기 제작자들은 거의 잊히고 만 상태였다. 이솔라 구역의 골목길을 가득 채웠던 공방들은 모두 사라진 뒤였고, 스트라디바리의 묘지가 있던 거대한 산도메니코 성당

안토니오 스트라디바리가 1716년 제작한 바이올린 '메시아'.

역시 철거되었으며, 성당을 둘러싼 광장은 '로마 광장'이라는 새로운 이름의 공공 정원으로 바뀌었다. 스트라디바리의 유해를 보존하는 게 좋겠다는 생각은 그 누구도 하지 못했고, 1870년대의 어느날 휴 레지널드 호위스가 크레모나를 찾아왔을 때는 스트라디바리에 대해 기억하고 있는 사람이 아무도 없는 것 같았다.

런던 출신의 성직자, 바이올린 연주자 겸 작가였던 호위스는 현악기의 성지인 크레모나를 찾은 일종의 순례객이었다. 호위스의 저서에는 크레모나 답사를 준비하기까지의 과정에 대한 기록이 나온다. "위대한 스트라디바리우스, 문명화된 국가의 추앙과 경의를 한 몸에 받았던 그가 그토록 한결같은 열의로 사랑하고, 경이로운 기량으로 일하며 93년을 살았던 곳을 가서 보고 싶다." 그러나 정작 스트라디바리의 고향인 크레모나는 사정이 한참 달랐다. 크레모나 기차역에 도착한 호위스는 역 앞에 서 있던 마차에 올라 스트라디바리의 '카사'—집—로 가자고 했다. 그러자 마부는 이렇게 대답했다고 한다. "무슨 카사요? (…) 모르는 이름인데요."[48]

당시 크레모나 사람들이 알던 스트라디바리라는 이름을 쓰는 사람은 지역의 하급 변호사뿐이었다. 호위스는 절망한 나머지 영국 사람이 좀처럼 하지 않는 짓까지 하기에 이르렀다. 로마 광장에 마차를 세우고는 그 위에 올라가 지나가는 사람들에게 스트라디바리가 살았던 집에 대해 아는 이가 있느냐고 무작정 물었던 것이다. 행인 몇이 길을 멈추고 도움을 주려 했지만 소용없었다. 호위스가 들은 말이라곤 "선생이 얘기하는 바이올린 만드는 사람은 이미 죽었다고 하던데요"가 전부였다.

제3악장

바이올린 디아스포라

올드 이탈리안의 가치는 얼마인가

　나는 '올드 이탈리안'이 언제나 좋았다. 젊은 시절의 내게 올드 이탈리안은 딱 한 가지 의미뿐이었다. 이탈리아 도시의 거리를 한가로이 거닐며 한 손에는 에스프레소 잔을, 다른 한 손에는 신문을 든 채로 단골 바를 드나들거나 노점에서 복숭아를 사는 나이 지긋한 남성의 이미지다. 영국의 중장년들에 비교하자면 올드 이탈리안들은 마치 극락조極樂鳥 같았다. 빨간색 스카프를 대충 목에 두르고 보석처럼 밝은색 바지를 입은 그들은 50년은 차이가 나는 어린 나를 그윽한 눈빛으로 바라보곤 했다. 나는 그들이 보내는 무언의 초대에 절대로 응하지 않았지만 올드 이탈리안과 데이트를 한 적은 딱 한 번 있었다. 30대 중반의 나이였으니 아주 올드하진 않았지만 그래도 당시 내게는 충분히 올드해 보였다. 그는 앵글로색슨다운 나의 투박한 테두리를 다듬어 지중해성 성향으로 매끈히 만드는 일에 전력을

다했다. 물론 그가 아무리 노력해도 바뀌지 않는 부분도 있었다. 시칠리아 해변에 아무렇게나 누워 뜨거운 태양을 온몸으로 받고 있던 나를 바라보며 "구릿빛으로 태워야지, 빨갛게 익으라는 게 아니라…" 하고 안타까운 듯 이야기하던 순간 그도 깨달았겠지만.

그럼에도 변화는 무서운 법, 이제 나는 올드 이탈리안을 생각하면 고색창연한 바이올린밖에 떠오르지 않는다. 명품 바이올린을 일컫는 바이올린 업계의 용어가 바로 '올드 이탈리안'이기 때문이다. 레프의 바이올린 역시 크레모나 출신의 이른바 올드 이탈리안이다. 주인은 자신이 소유했던 그 어떤 악기보다 높이 평가한다고 말했어도 어느 딜러로부터 무가치한 물건이라는 감정을 받은 악기. 이러한 모순을 머릿속 한편에 간직하고 있던 어느 날 막내딸 코니가 해준 이야기에 나는 강한 인상을 받았다. 딱히 바이올린과 관련된 이야기는 아니었지만, 같은 물건에 대한 평가가 사람마다 전혀 다를 수 있음을 보여주는 완벽한 예시여서 상통하는 바가 있다고 여겨졌다.

코니가 사는 곳에 친구가 놀러와 주말을 함께 보낸 적이 있었다고 한다. 토요일 아침 이 친구는 쇼핑을 간다면서 집을 나섰다. 전혀 특별할 것 없는 행동이다. 딱 한 가지만 빼고 말이다. 친구는 지갑도 돈도 없이 가방 안에 롤리팝(막대사탕) 하나만 챙겨 넣고는 집을 나섰다. 친구의 괴짜 짓이 실은 전적으로 그녀의 아이디어는 아니었다고 코니는 부연했다. 캐나다의 카일 맥도널드라는 사람이 빨간 페이퍼클립 하나로 시작해 열네 번의 온라인 물물교환을 거친 끝에 결국 집 한 채를 구입한 이야기에 영감을 얻어 자기 나름대로 실험을 한

것이라는 설명이었다.[1] 그렇긴 해도 거래의 물꼬를 틀 물건으로 롤리*를 선택한 그녀의 재치가 나는 마음에 들었다.

스물두 살짜리가 롤리팝을 아무리 좋아한다 한들 아이들만큼 좋아할 순 없을 터, 따라서 두 명의 사내아이가 집 앞에 좌판을 깔아놓고 물건을 사고팔고 있었던 건 코니의 친구에게는 행운이었다. 더 큰 행운은 두 아이 중 하나가 플라스틱으로 만든 자신의 스타워즈 미니 피규어를 그녀 손에 든 먹을 수 있는 현금과 흔쾌히 맞교환하겠다고 한 것이었다. 새로운 통화通貨를 가방에 담은 코니의 친구는 피규어 컬렉터가 운영하는 옷가게로 향했다. 행운은 거기서 그치지 않았다. 옷가게 주인의 스타워즈 피규어 컬렉션에서 이 빠진 단 하나의 피규어가 그녀가 방금 길거리에서 우연히 손에 넣은 바로 그 피규어였던 것이다. 자그마한 플라스틱 장난감이 그의 눈에는 어마어마한 가치를 가진 물건으로 보였다. 옷가게 주인은 가게 물건 중에서 아무것이나 줄 테니 피규어와 바꾸자고 제안했다. 코니의 친구는 이렇게 신상 가죽 바지를 손에 넣었다.

바이올린을 입수하려면 당연히 현금이 있어야 할 테지만, 코니의 경험담과 21세기 바이올린 거래에 작용하는 힘들 사이에는 놀라우리만치 비슷한 점이 많다. 플라스틱으로 만든 스타워즈 캐릭터 장난감과 마찬가지로 올드 이탈리안 역시 수집가가 노리는 아이템이 될 수 있다는 것도 그렇고, 또 희소성에 의해 그 가치가 결정된다는 점도 유사하다. 일례로 스트라디바리는 오랜 세월에 걸쳐 약 1천 대

* 여기서 '롤리'는 '막대사탕'과 '돈'을 모두 가리키는 중의적 용법으로 쓰였다.

의 악기를 제작했다. 그러나 수 세기 동안 전쟁과 사고, 기타 불상사가 닥치는 바람에 그 가운데 약 절반의 악기만이 생존했다. 과르네리 델 제수가 제작한 악기는 상황이 더 좋지 않다. 애초에 그가 만든 악기의 숫자가 적기도 했거니와—다 해서 250대 정도다—그중 지금까지 살아남은 건 고작 150대가 전부다. 코치오가 국제 바이올린 시장의 초석을 놓은 그 순간부터 이 명품 바이올린들을 비롯한 올드 이탈리안을 향한 수요는 언제나 공급을 앞지르게 된다. 그러나 바이올린은 음악가들이 생계를 위해 사용하는 도구이기도 해서 악기의 평가는 그 혈통보다 악기 자체의 기술적 능력과 소리의 수준에 더 큰 영향을 받기 마련이다. 이런 점을 이제는 나도 이해하지만, 그럼에도 업계의 그 누군가가 레프의 바이올린이 무가치하다고 못을 박았다는 생각만 하면 여전히 부아가 치밀었다. 이런 잔인한 판단을 할 수 있는 시장을 이해하고픈 충동에 떠밀려 나는 올드 이탈리안과 관련해 세계에서 가장 존경받는 딜러이자 복원 전문가이며 악기의 가치 평가에 있어 전문가로 통하는 플로리안 레온하르트(Florian Leonhard, 1963~)에게 연락을 취했다.

내가 레온하르트의 런던 사무실에 도착한 건 어느 가을 저녁이었다. 사무실은 바깥에서 보면 햄프스테드에 있는 다른 어여쁜 집들과 다름없는 모양이었고, 응접실 안쪽의 공간은 사무실이라기보다는 가정집 거실에 가까워 보였다. 나는 큼지막한 소파에 앉아 레온하르트가 나오길 기다렸다. 소파 한쪽 끝 바닥에 놓인 태피스트리 쿠션 위에는 요크셔테리어 한 마리가 단잠에 빠져 있었다. 작게 울리는 녀석의 코골이 소리를 들으며 생각을 한데 모아 정리하려 애썼다.

나는 올드 이탈리안이 거래되어온 역사를 그 시초부터 추적해오고 있었고, 레온하르트와의 만남은 내가 여태껏 좇던 이야기를 업데이트해주리라 기대했다. 하지만 그게 다는 아니었다. 레프의 바이올린 소리를 처음 들은 이래로 나는 교회 악기의 존재에 대해 더 많은 걸 알기 위해 노력해왔다. 애초에 나는 사람들이 하는 이야기를 모조리 믿었다. 나처럼 바이올린에 대해 아는 바가 없는 사람이라면 그 누구라도 아마 마찬가지였을 거라 생각한다. 그렇지만 세월아 네월아 도서관의 음악 서적을 찾고 뒤져도, 혹은 제작 공방이나 알프스 숲에서 제아무리 오랜 시간을 보내도, 교회 바이올린에 대해서 그리고 바이올린 연주자들이 이야기한 세제상의 허점에 대해서는 그 어떤 정보도 캐낼 수가 없었다. 내게 이에 대해 말해줄 수 있는 사람이 있다면 그건 레온하르트일 거라고 나는 스스로를 다독였다. 그는 30년이 넘는 세월을 올드 이탈리안의 역사에 몰두해온 장본인이었기 때문이다.

내가 방문한 날 그의 사무실에는 방송국 촬영팀이 먼저 와 있었다. 레온하르트는 촬영 도중 잠시 빠져나와 나를 만나주었다. 말쑥한 정장 차림의 그는 2층에 있는 방으로 나를 데리고 갔다. 방 한쪽 벽에 설치된 좁은 목재 진열장에는 갈색빛으로 반짝이는 목을 내민 열두 대의 바이올린이 있었다. 그 가운데는 분명 세계에서 가장 훌륭한 악기들도 있을 것이다. 레온하르트는 100만 달러가 넘는 악기를 일상적으로 취급하는 극소수의 딜러 중 한 명이니까.

업계를 선도하는 딜러의 사무실 건물 꼭대기 층에서 가치에 관한 우리의 대화가 시작되었다. 레온하르트는 요즘 마구간의 순종 말

이 악기만큼이나 투자 기회로 각광을 받고 있다는 말로 운을 뗐다. 대부분의 투자는 세계정세나 금융위기 등에 영향을 받기 마련이지만, 올드 이탈리안은 어지간한 난기류는 무사히 헤쳐나가며 해를 거듭할수록 가치가 올라간다고 한다. 우리는 당장 숫자에 대해서는 이야기하지 않았지만, 2014년 『뉴스위크』와의 인터뷰에서 레온하르트는 지난 10년간 스트라디바리우스의 평균 시세가 10.9퍼센트 상승했으며 어떤 악기는 20퍼센트 정도 거래 가격이 올라간 경우도 있다고 언급했다. 은행가이자 바이올린 연주자이며 이름난 수집가인 조너선 몰즈는 스트라디바리우스와 과르네리 델 제수를 비롯한 여러 대의 올드 이탈리안을 소장하면서 이 악기를 스타 연주자에게 대여한다. 같은 『뉴스위크』 기사에 따르면 몰즈가 수집한 악기들의 가치는 지난 15년간 자그마치 세 배나 뛰었다.[2]

레온하르트는 안전한 방법으로 포트폴리오를 다양화하길 원하는 헤지펀드 매니저나 은행, 부자들이 만든 기관이나 신디케이트 등이 악기 시장을 투자처로 기웃댄다고 했는데, 듣다보니 그럴 만도 하겠다 싶었다. 이 정도 수준에 오른 악기라면 언제나 음악 공연 performance에 의해 가치가 매겨지겠지만, 투자자 입장에서는 바이올린이 금융 시장에서 얼마나 퍼포먼스performance를 잘하느냐를 더 중요한 척도로 여길 수도 있을 터였다. 그렇다는 말은, 이 엘리트 악기들이 음악가에 의해 다른 악기와 견주어지기보다 주식, 배당, 부동산, 예술품, 골동품, 그 밖의 다른 '수집품'과 '투자 기회' 따위에 비교당하는 일이 잦을 거라는 뜻이었다.

레온하르트의 큰손 고객들 중 상당수는 투자 목적뿐만 아니라

자선 목적으로 악기를 사고판다. 그들은 바이올린을 사들이기가 무섭게 유명 음악가에게 대여하기도 하고 때로는 아예 특정 음악가를 염두에 두고 악기 쇼핑에 나서기도 한다. 고가의 악기를 빌려줄 만큼 마음 씀씀이가 넉넉한 투자자에게는 나름의 보상이 따라온다. 올드 이탈리안의 가치는 비르투오소가 연주하면 할수록 그만큼 더 올라가기 때문이다. 문화적 의미가 깊은 물건과 돈을 맞바꿈으로써 투자자들은 새로운 종류의 사회적 인정을 받게 되고 그로써 자신들의 평판이 올라가는 부수적 효과도 누린다.[3]

레프 바이올린의 주인은 본인이 운이 좋아 몇 년 동안 악기를 빌려 쓰다가 마침내 구입하게 되었다고 내게 말했다. 그러나 성공한 음악가라도 바이올린 대여라는 행운을 누리지 못하는 이들이 적지 않다. 그런 사람들에 의해 형성된 또 다른 악기 시장에서 바이올린은 기술적 자질과 능력에 의해 평가되는 도구라는 본연의 정체성을 회복한다. 그러나 레온하르트는 투자자가 생각하는 가치 체계와 음악가가 생각하는 가치 체계 간의 경계가 퍽 유동적이라고 말했다. 음악가들은 오랜 세월을 거치며 빛나는 이력을 쌓아온 아름다운 악기를 선호하기 마련이고, 투자자들 역시 최고 수준의 연주자들이 사용하기에 적합한, 기술적으로 걸출한 악기를 찾고 있기 때문이다.

훌륭한 성악가가 오해의 여지 없이 개성적인 목소리를 가지고 있는 것처럼 훌륭한 연주자 역시 그렇다. 연주자가 다루는 악기가 무엇이건 상관없이 연주자의 유일무이한 소리는 언제나 거기에 있다. 그럼에도 연주자가 자신과 궁합이 맞는 악기를 손에 넣으면 연주자의 소리 역시 개선된다는 점은 주지의 사실이다. 바이올린을 고

르는 일이 까다롭고 감정적인 일이 되는 이유다. 레온하르트는 여러 바이올린을 놓고 선택의 기로에 선 음악가를 돕는 일이 잠재적 결혼 상대자들을 두고 쉽게 결정하지 못하여 골치를 싸맨 사람을 돕는 것과 비슷하다고 표현했다. 그는 음악가들이 악기의 어떤 면에 가치를 두는지 정확히 알고 있지만, 그들이 무엇을 필요로 하는지 콕 짚어서 일러주는 법은 없다. 환자가 스스로 답을 찾을 수 있도록 도와주는 치료 조무사의 역할에 충실한 셈이다. 그러나 레온하르트는 바이올린을 구하는 연주자에게 악기가 가진 역량을 마음껏 뽐낼 수 있는 레퍼토리를 연주해보라고 권유하긴 한다. "사람들이 필요로 하는 건 결국에는 다 같아요. 진동, 색채, 감응성, 힘 같은 것들이지요." 음악가들이 높은 가치를 부여하는 자질이자 레프의 바이올린이 그 주인에게 넉넉히 제공하던 자질일 것이다.

진열장에 있는 바이올린은 전부 꼼꼼한 검사를 통과한 악기들이었다. 이곳은 레온하르트가 본인이 취급하는 올드 이탈리안들과 기타 훌륭한 악기들의 진품 증명서를 발급하는 곳이기 때문이다. 물론 진품 증명서는 아무나 발급할 수 있다. 하지만 실제로 믿을 만한 전문성과 실적을 가진 엘리트 감정사는 극히 드문데, 레온하르트가 바로 그중 하나다. 그는 35년간의 경험, 그간 촬영한 사진 자료, 그리고 사진처럼 정확한 본인의 기억력을 바탕으로 바이올린을 감정한다. 그럼에도 소거법에 따라 최종 결론에 도달하기까지는 때로 며칠의 시일이 걸릴 수도 있다고 말했다. 레온하르트의 설명을 듣다보니, 레프 바이올린의 가치를 '제로'라고 계산했던 그 딜러는 과연 얼마나 시간을 들여 결론에 도달했을지 문득 궁금해졌다.

코치오나 타리시오처럼 플로리안 레온하르트는 '감정가'라 불리는 신비로운 존재다. 세 사람 모두 수천 종에 달하는 악기를 직접 다룬 다년간의 경험 끝에 바이올린의 출처와 유래에 관한 본능적인 감각을 키웠고, 사진처럼 정확한 기억력 역시 세 사람의 공통점이다. 방대한 기록을 통해 자신의 관찰을 뒷받침했던 코치오처럼 레온하르트 역시 악기에 관해 꼼꼼하게 기록한다. 또한 레온하르트는 본인이 다루는 모든 악기의 구석구석을 사진으로 남김으로써 의학 교과서에서나 볼 법한 일종의 상세 카탈로그를 구축하고 있다. 세부 촬영을 마친 바이올린은 방구석에 있는 초록색 벨벳 의자 위에서 근엄한 포즈를 취한다. 여기서 촬영될 사진은 구속된 피의자의 사진도, 여권용 증명사진도 아니다. 우아한 초록색 의자는 공식적인 초상화 분위기를 연출할 때 쓰이는 스튜디오 조명에 둘러싸여 있다. 코치오와 타리시오의 전문 지식이 오로지 그들이 직접 다룬 악기들에 의해서만 형성되었다면, 레온하르트 같은 요즘 딜러들은 전 세계 수천의 현악기 제작자들이 인터넷에 공유한 사진을 통해 올드 이탈리안의 이미지를 접할 수 있다는 또 하나의 이점을 누린다.

플로리안 레온하르트는 딜러이자 감정가로서 세계의 존경을 받고 있지만, 바이올린 시장이라는 곳은 워낙 심오하고 난해하며 대체로 규제의 감시망이 닿지 않는 까닭에 범죄자들이 기웃거리는 온상이 되기도 한다. 타리시오는 악기의 가치를 높이기 위해서라면 레이블을 바꾸는 일도 마다하지 않았고, 크레모나 바이올린 전문가들 역시 여전히 많은 사람들이 악기에 크레모나산이라는 거짓 혈통을 붙이기 위해 어떤 일도 서슴지 않는다고 내게 일러주었다. 다행히도

레온하르트는 어딘가 어색하게 낡아 있는 종이, 의뭉스러운 서명, 잉크가 바랜 정도, 시대에 맞지 않는 인쇄술 등을 그 자리에서 잡아내는 눈을 갖췄다. 이 정도는 약과다. 보다 복잡한 범죄를 저지르는 사람도 많기 때문이다. 그중에서 특히 고약한 사기를 저지른 이가 바로 디트마르 마홀트였다. 오랜 세월 마홀트는 대단한 영향력을 가진 바이올린 딜러로 활동했고, 특히 17세기와 18세기 이탈리아 악기의 전문가로서 얻은 명성을 바탕으로 세계 최정상급 오케스트라에 악기를 공급하고 스타 뮤지션들에게 악기를 대여해왔다. 그러나 마홀트의 이력은 2011년을 기점으로 일대 전환을 맞았다. 어느 독일 은행에 스트라디바리우스 바이올린 두 대를 담보로 맡기고 560만 유로를 대출받았는데, 담보의 진위를 믿지 못한 은행장이 연륜연대학자를 불러 금고에 보관 중이던 바이올린을 검사해달라고 부탁한 것이다.

연륜연대학—나무의 나이테로 제작 연대를 측정하는 학문—은 오래된 건물에 쓰인 나무나 고古회화의 패널 등의 연대를 측정하기 위해 자주 사용된다. 이 기술을 이용하면 바이올린 앞판의 재료로 쓰인 알프스산 독일가문비나무의 성장 연대뿐만 아니라, 심지어 나무가 자란 장소까지 특정할 수 있다. 마홀트가 담보로 맡긴 두 대의 바이올린을 연륜연대학으로 검사해보니 제작에 사용된 두 종류의 나무는 스트라디바리가 죽은 후에도 한참 뒤에 벤 나무라는 결과가 나왔다. 이는 각각 시가 300만 유로의 가치로 책정되어 담보로 맡겨진 악기의 실제 가치가 2천 유로에 불과하다는 의미였다. 알고 보니 마홀트는 이미 오랫동안 가품假品을 진짜인 것처럼 속여 가격을 뜻

대로 조종하는 복잡한 수작을 성공시키기 위해 올드 이탈리안을 이용해오고 있었다. 그는 고객에게 당신이 맡긴 바이올린을 팔기 위해 모든 노력을 다하고 있다고 말하여 안심시킨 다음, 정작 뒤로는 고객의 바이올린을 담보로 은행 빚을 끌어다 썼다. 이런 저간의 사정을 고려할 때 레온하르트가 자신의 진품 증명서에 연륜연대학 검사 결과를 첨부하는 것도 당연한 일이다. 자신이 내린 결론을 뒷받침하는 과학적 증거를 고객들에게 제공할 수 있기 때문이다.

이 정도까지 듣고 나니 이 무법의 업계에 대해 감이 좀 잡히는 느낌이 들었고, 바이올린의 가치를 매기는 데 사용하는 체계도 딜러와 투자자 사이에 큰 차이가 날 수 있음을 알게 되었다. 그러나 나에게는 플로리안 레온하르트에게 물어보고 싶은 한 가지 질문이 남아 있었다. 핵심을 찌른 질문이었다.

"레온하르트 씨, 교회 바이올린에 대해 들어본 적 있나요?"

그는 조심조심 단어를 골라가며 대답을 했고, 이중부정으로 가득한 그의 말은 마치 엉킨 실타래 같았다. 그는 교회 바이올린의 존재에 대해 들어보지 않은 건 아니라고 했다. 다시 말해 교회 바이올린이 존재한 적 없는 물건은 아니라는 것이다. 존재하긴 했을 거란다. 그렇지만 올드 이탈리안을 다루고 연구하며 보낸 30년 넘는 세월 동안 교회 바이올린은 단 한 대도 보지 못했다고 했다. 레온하르트는 "어쩌면 제가 가르침을 구해야겠는데요?"라며 점잖게 공을 넘겼다. 그럴 수만 있다면야 얼마나 좋을까.

레온하르트와의 만남을 마치고 거리로 나오니 밖은 이미 어두워졌고 강한 바람마저 불고 있었다. 지하철역을 향해 걸어가면서 나

는 바보가 된 것만 같았다. 레온하르트로부터 교회 바이올린에 대한 이야기를 잔뜩 들을 수 있으리라 기대했는데 그조차도 만난 적 없는 물건이라니, 과연 교회 바이올린이 존재하긴 했던 걸까 의구심이 들기 시작했다. 만약 교회 바이올린이라는 게 존재한 적 없는 물건이라면, 레프의 바이올린에 얽힌 이야기 중 진실이 아닌 것으로 드러날 이야기가 또 있는 건 아닐까?

유럽의 오페라 열풍과 바이올린 대이동

다음 날 아침 나는 레프 바이올린의 주인을 찾아가 그것이 교회 악기라는 이야기를 누구로부터 들었는지 알아내기로 작정했다. 받아둔 연락처도 없고 웨일스의 여름 페스티벌에서 우연히 만난 것도 벌써 몇 달 전 일이 되었지만, 다행히 인터넷 덕분에 그와 연락할 방법을 어렵지 않게 찾을 수 있었다. 그의 이름은 그레그다. 나는 그를 레프의 바이올린으로 클레즈머 음악을 연주하는 뮤지션 정도로만 여겼는데, 알고 보니 그레그는 영국에서 가장 유명한 교향악단의 풀타임 단원이었다.

만났으면 한다는 이메일을 적당히 써서 보내는 건 전혀 어려운 일이 아니었지만, 그다음 벌어진 일은 코니가 어린 시절 편지를 넣은 병을 강에 흘려보낸 옛일을 떠오르게 했다. 하류 쪽으로 몇 마일 아래 강둑까지 떠내려간 병을 발견한 사람이 쓴 답장을 코니가 받기

까지는 무려 8년이 걸렸다. 거기에는 "내 답장을 받고 놀라겠구나"라고 쓰여 있었다. 정말 그랬다. 게다가 그 남자가 자신을 넵튠*이라는 이름으로 소개해서 더더욱 그랬다.

그 옛날 코니가 병에 담아 강에 흘려보낸 메시지처럼 그레그에게 보낸 나의 메시지 역시 소용돌이와 역류에 휩쓸려 이도 저도 아닌 어중간한 상태에 머물렀고, 그의 답장을 받기까지 나는 꽤 긴 시간을 기다려야 했다. 이제부터 우리 사이의 연락은 대개 이런 식이 될 터였다. 내가 연락을 취해도 그는 오케스트라 리허설이 한창이거나, 녹음 스튜디오에 갇혀 있거나, 스코틀랜드 외딴섬에서 열리는 페스티벌에 참가 중이거나, 신곡 작곡 마감을 지키기 위해 어느 외진 오두막에서 열심히 곡을 쓰고 있을 터였기 때문이다. 코니가 그랬던 것처럼 미지의 세계로 보낸 메시지는 빨리 잊어버리는 게 속 편하다는 점을 나는 곧 깨우치게 되었다. 그래도 결국 우리는 항상 서로 연락을 주고받을 수 있었다. 그레그는 더 이상 바랄 수 없을 정도로 친절했고, 도움을 아끼지 않았고, 말도 무지하게 많았다.

우리는 글래스고 한복판에서 만나 카페로 향했다. "내 할아버지는 이야기꾼이었어요." 그레그가 뜬금없이 말했다. 그는 창밖을 보며 말을 이어갔다. "만약 할아버지가 저 바깥에 있는 개들을 보셨더라면,"―그의 말에 나도 창밖을 바라보니 작은 스패니얼 강아지가 허스키와 친구가 되려 하고 있었다―"집에 돌아와서 이렇게 말씀하셨을 거예요. 글래스고 한복판에서 진짜 늑대에 목줄을 매고 산책하

* 로마 신화에서 바다, 강, 샘을 지배하는 신. 그리스 신화의 포세이돈에 해당한다.

는 남자를 봤다고." 두 마리의 개들은 꼬리를 흔들며 서로 코를 맞대고 있었다. "할아버지의 얘기가 끝날 때쯤이면 늑대가 모든 사람들이 보는 앞에서 다른 개를 잡아먹었을 가능성이 높지요." 이 창의적인 유전자가 내 질문에 대한 그의 대답에 어떤 영향을 미칠지 문득 궁금해졌다.

그레그는 자신의 바이올린이 교회 악기라는 사실을 어떻게 알게 되었을까? 그레그의 대답은 그가 레프로부터 바이올린을 빌리던 시절로 거슬러 올라갔다. 당시 그는 이미 몇 년째 레프의 바이올린을 사용해오고 있었고, 마침내 이 악기를 자신의 것으로 만들기 위해 정식 절차를 밟기로 마음먹었다. 물론 그러기 위해서는 팔려는 사람과 사려는 사람 모두 악기의 가치에 대해 알아야 했다. 그레그는 크레모나에서 유학한 바이올린 제작자, 딜러 겸 경매 전문가이자 두루두루 평판이 좋고 일평생 경험을 쌓은 감정가에게 레프의 바이올린을 가져가 감정을 부탁했다. 그레그가 스토리텔링 재능을 물려받은 건 의심의 여지가 없어 보였다. 덕분에 나는 그가 딜러에게 악기를 건넨 그 순간부터 딜러가 악기를 양손으로 빙글빙글 돌리는 모습, 낡은 악기를 대충 훑어보고는 두꺼운 안경 너머로 그레그를 쳐다보며 가치가 하나도 없는 물건이라고 평결하는 모습을 마치 내가 그 현장에 있었던 것처럼 생생하게 머릿속에 그릴 수 있었다. 아마도 적당한 수준의 가액을 기대하고 있던 그레그는 터무니없는 평가에 크게 기분이 상했던 모양이고, 이야기를 듣는 내 기분 역시 언짢아졌다.

"가치가 없는 악기라니요? 이렇게 아름다운 소리를 갖고 있는

데요?"

그레그는 내가 감정이입을 제대로 할 수 있도록 딜러의 목소리를 흉내 내기 시작했다. 어깨를 으쓱하는 딜러의 동작을 따라 하는 모습은 뉴욕 출신 할아버지로부터 물려받은 유전자를 모조리 끌어낸 것처럼 생동감 있었다. 딜러는 그레그로부터 몸을 돌리고는 빈 방을 끌어안을 것처럼 팔을 앞으로 펼치며 "소리가 아름답다고요?"라고 반문했다. 그레그는 딜러의 물음에 대구하는 대신 레프의 바이올린을 들고 자신이 생각할 수 있는 가장 아름다운 선율을 온 힘을 다해 연주하기 시작했다. 마치 그렇게 하면 딜러의 마음을 돌릴 수 있을 거라는 듯이. 연주가 끝나자 딜러는 다시 가상의 관객을 향해 몸을 돌리고는 "그래요, 소리는 아름답군요. 하지만 아무리 그래도 여전히 무가치한 물건이에요"라고 재차 못을 박았다.

딜러는 이어서 본인의 치명적인 판결에 조미료를 첨가하듯 레프의 바이올린이 크레모나산이라고 말하며 아마도 교회 악기로 쓰이던 물건인 것 같다고 덧붙였다. 그리고 크레모나산 교회 바이올린이 어떻게 제작되곤 했는지 그 경위를 설명했다. 거래되는 물건을 막론하고 뭔가를 팔아넘기려는 딜러의 말은 일단 무턱대고 믿어선 안 된다는 것이 세상의 통념이지만, 그는 레프의 바이올린을 파는 사람이 아니었다. 자신이 팔 물건이 아님에도 그는 악기가 아주 하품下品이니 사지 않는 게 좋겠다고 강한 언사를 동원해 조언했다. 그러니 그레그로서는 믿지 않을 이유가 없었을 것이다.

나는 그레그에게 레프 바이올린의 과거사에 대해 더 아는 게 있는지 물었다. 그는 레프의 바이올린이 러시아에 사는 레프라는 유대

인 음악가와 함께 살았다고 했다. 레프로부터 바이올린을 빌려 쓰다가 결국 돈을 주고 구입했다는 것이다. 18세기 가톨릭 이탈리아와 20세기 소비에트 러시아 사이에는 엄청난 시간적, 공간적 거리가 가로지르고 있음에도, 그레그는 이 아찔한 협곡에 대해서는 아무런 언급도 하지 않고 넘어갔다. 나는 나중에 지도를 펴보고는 레프의 바이올린이 답파한 엄청난 거리에 아연실색했다. 산을 넘고 유장한 강을 건너 러시아의 깊고 깊은 남부 지방까지 가버린 바이올린이라니.

레프에게 이 바이올린을 판 인물은 로스토프나도누에 사는 어느 집시 바이올리니스트였다고 한다. 로스토프나도누는 우크라이나와의 경계에서 멀지 않고 아조프해에서 약 30킬로미터 정도 내륙으로 들어가면 나오는 도시다. 나도 이제 악기 거래에 대해 알 만큼 알아서, 악기가 여러 번 주인을 바꿔가며 크레모나에서 러시아를 향해 천천히 그러나 단호하게 동쪽으로 이동해 가는 게 전혀 불가능한 일이 아니라는 점 정도는 이해할 수 있다. 그러나 바이올린이 이탈리아산 수출품이었던 것만큼 바이올린 음악 또한 이탈리아가 자랑하는 수출품이었다. 바이올린이 이탈리아 반도를 휩쓰는 동안 바이올린 음악 역시 이탈리아 국경을 넘어 유럽 전역으로 밀려들어갔고, 17세기 말엽에는 이탈리아 출신 연주자들이 한 손에는 바이올린을 다른 한 손에는 이탈리아 레퍼토리를 들고 유럽 대륙 곳곳을 자기 집 뒷마당처럼 드나들게 되었다. 그레그는 레프의 바이올린이 교회 악기로 살았던 초창기 삶에 관해서는 아무런 이야기도 해주지 않았다. 그 역시—나와 마찬가지로—이야기를 전달하는 입장이었기

에 아는 게 없었을 테다. 다만 레프의 바이올린이 1980년에는 이미 러시아에 도착해 있었다는 점 하나는 확실히 알게 되었다. 그렇지만 대체 어떤 경위로 러시아까지 흘러오게 된 것일까? 18세기 내내 바이올린을 들고 유럽 대륙을 가로지른 이탈리아 출신 이민자들의 삶을 파헤치기 시작하던 무렵 내 뇌리를 떠나지 않은 물음이다.

당시 이동 물결을 이룬 바이올린과 바이올린 연주자들 사이에는 계층 구분이 뚜렷했다. 제일 꼭대기는 올드 이탈리안의 차지였다. 런던, 마드리드, 빈, 파리, 프라하, 상트페테르부르크 같은 대도시와 독일의 명망 있는 궁정들을 위풍당당하게 오고 간 악기들이다. 올드 이탈리안은 이탈리아 음악을 이곳저곳에 전파한 것은 물론이거니와 모든 곳에서 관객들의 감탄을 자아내는 연주를 선보였다. 찰스 버니는 좀처럼 감명을 주기 힘든 사람이었지만, 그런 그조차도 1770년 조반니 피안타니다의 연주를 듣고 "진정 경악했다"고 털어놓았다. 버니의 기록으로 판단하건대 이탈리아 비르투오소들의 연주를 결정짓는 특징은 무엇보다 열정이었던 것 같다. 코렐리가 17세기에 유럽의 관객들에게 충격을 준 것과 마찬가지였던 것이다. 피안타니다는 "예순이 넘은 나이"에도 불구하고 "젊음의 불꽃과 훌륭한 음색, 현대적 취향을 모두" 보여주었다.[4]

비르투오소들은 돈을 벌기 위해 투어에 나섰고 일정을 마치자마자 곧장 집으로 돌아갔다. 한편 18세기 초 유럽의 거의 모든 궁정에는 직속 오케스트라가 있었기에 부와 권력이 집중된 환경에서 평생직장을 잡고 정착하기를 원하는 많은 이탈리아 바이올리니스트들이 외국으로 향했다. 물론 이탈리아 음악이라면 곳곳에서 출판,

유통되고 있던 터라 자국 음악가들에게 연주를 맡겨도 문제될 것은 없었지만, 지체 높으신 고객 중에는 이 정도로 만족하지 못하는 이들도 있었다. 그들은 아예 자신의 궁정에 이탈리아인들이 상주하길 원했다. 진짜배기 이탈리아 오페라와 오라토리오, 칸타타와 소나타를 뼛속에 새긴 이탈리아 음악가들 말이다. 그들은 요리사, 화가, 용병을 고용하듯 유럽 대륙 반대편에 있는 이탈리아 음악가들을 고용해 불러들였다. 자신이 원하는 음악에 적임인 연주자들을 발견하고 선별하는 것은 퍽 고단한 작업이 될 수도 있었기에 고용주들은 이탈리아에 파견 나간 대사에게 이 일을 일임하곤 했다. 대사가 너무 바쁘거나 너무 거물이어서 일을 맡기기가 곤란한 경우에는 대사의 비서에게 부탁하거나 대리인을 찾거나, 아니면 이런 종류의 기회를 찾아 전 유럽을 배회하던 이탈리아 임프레사리오들과 접촉하기도 했다.[5]

연주자의 하위 계층은 일거리를 찾아 이탈리아를 떠난 이름 없는 바이올린 연주자들로 북적였다. 대개 일할 곳도 정하지 않은 채 국경 너머에는 뭔가 있겠지 하는 막연한 낙관만을 품고 고향을 떠난 이들이었다. 이탈리아인과 이탈리아 음악은 어디를 가나 환영받는다는 걸 알고 있었기에 부릴 수 있는 배짱이었으리라. 국내외를 막론하고 오페라의 인기는 그야말로 난공불락이었고, 덕분에 수많은 바이올린 연주자들이 유랑 오페라 극단에 몸을 의탁했다. 이탈리아 음악은 곧 어디서든 들려오게 되었고, 심지어 어떤 이들은 유럽 사람들이 문화적 일체감을 느끼기 시작한 계기가 바로 이탈리아 출신 음악가들의 영향이 커졌기 때문이라고 진단하기도 한다.[6] 1774년

어느 누군가가 "유럽에서는 아무리 벽촌을 가더라도 이탈리아 가수와 연주자를 몇 명쯤은 만나게 된다"고 기록했을 정도였다.[7] 그 벽촌에는 러시아도 포함되어 있었다. 이미 러시아로 가는 길이 반반하게 닦여 있기도 했고 말이다. 1730년 희가극을 전문으로 하는 한 이탈리아 극단이 바르샤바를 경유해 모스크바까지 이동했다는 기록이 있다. 그 여정은 과연 어떠했을까? 극단의 프리마 돈나에 따르자면 썩 나쁘지 않았다고 한다. 그런데 그녀는 키이우 근처의 습지나 늑대가 출몰하는 숲을 우회하느라 여정이 원래 계획보다 자그마치 6주나 더 소요된 데 대해서는 일언반구도 하지 않고 다만 초콜릿이 부족하다는 불평만 했다.[8]

바이올린과 바이올린 주인들은 정기적으로 이와 비슷한 여행길에 올랐다. 4년 뒤인 1734년 나폴리의 바이올리니스트 피에트로 미라와 작곡가 루이지 마도니스는 러시아의 안나 이바노브나 여제 휘하 궁정에서 일하기 위해 상트페테르부르크로 향했다. 일행이 러시아에 도착하자마자 여제는 미라를 다시 이탈리아로 돌려보냈다. 돈은 얼마가 들어도 상관없으니 최고의 오페라 극단과 희극 배우, 오케스트라를 함께 데리고 오라는 주문과 함께 말이다. 미라는 1년 동안 도합 2,600킬로미터를 동분서주한 끝에 다시 상트페테르부르크로 돌아왔다. 서른 명이 넘는 이탈리아 출신의 뛰어난 바이올린 연주자 및 기타 음악가, 가수와 댄서, 배우, 무대 디자이너와 기술자, 그리고 나폴리 출신 작곡가 프란체스코 아라야와 함께였다.

안나 여제가 궁정 악장으로 임명한 아라야는 러시아 제국 궁정을 이탈리아 음악으로 채웠다. 여제는 국가 행사가 있을 때마다 신

작 오페라를 주문했고, 매주 금요일에는 궁정 극장에서 새로운 막 간극을 공연하라고 명했다. 이밖에도 여제는 라디오 프로그램에 신 청곡을 접수하듯 신작 발레를 주문했고 자신의 생일이나 대관식 기 념일에 공연할 장대한 여흥을 기획하라는 주문도 잊지 않았는데, 이 모든 임무를 아라야는 훌륭히 수행했다. 안나 여제는 임프레사리오 로서 미라의 실적에 무척 만족하여 1736년 그를 '궁정 광대'에 임명 했다. '광대'라니 지금으로 보자면 모욕으로 들릴 수도 있는 칭찬 같 지만, 당시에 궁정 광대는 작곡가나 바이올린 연주자보다 오히려 더 높이 쳐주는 직위였다고 한다. 미라는 9년간 상트페테르부르크에서 활동했고, 루이지 마도니스는 30년 넘게 러시아 궁정의 바이올린 독주자로 봉직했다. 1738년 마도니스가 여제에게 헌정한 바이올린 과 베이스를 위한 소나타집은 러시아에서 최초로 인쇄된 악보 중 하 나였다.[9]

이탈리아 바이올린 연주자들이 러시아에 가건, 프랑스에 가건, 오스트리아에 가건 그건 중요하지 않았다. 그들의 목적지가 어디이 건 그곳에는 '리틀 이탈리아'가 형성되었기 때문이다. 그들은 모여 살면서 이탈리아 음악만 연주했고, 자기들끼리 만나 먹고 이야기했 다. 1724년부터 1734년 사이 프라하에도 이런 공동체가 융성했다 고 하는데, 다만 프라하의 리틀 이탈리아는 베네치아 오페라계의 영 향력이 지배적이라는 점에서 다른 리틀 이탈리아들과 구별되었다. 프라하 내 리틀 이탈리아의 바이올린 연주자, 프리마 돈나, 세트 디 자이너와 대본작가 들 사이의 가십거리는 오로지 베네치아의 음악 과 음악가들에 대한 이야기뿐이었고, 10년 동안 두 도시의 음악가

들은 750킬로미터 여정이 쾌적한 산책일 뿐인 양 자주 내왕했다.

만약 레프 바이올린의 동향행東向行이 이렇게 시작되었다면 거대한 무리에 섞여 베네치아를 떠나지 않았을까 상상해본다. 가수와 바이올리니스트, 그 밖의 악기 연주자, 텍스트에 곡을 붙일 작곡가와 사보가, 세트 디자이너, 의상 제작자가 함께 한 행렬이었으리라. 행렬은 안토니오 덴치오의 오디션 및 인터뷰 과정을 통과한 사람만 오를 수 있었다. 북이탈리아의 여러 극장에서 오랜 경험을 쌓은 프로 테너였던 덴치오는 프라하에서 최초로 오페라 공연을 제작할 권리를 획득한 베네치아 임프레사리오 안토니오 마리아 페루치의 지시를 받아 움직이고 있었다.[10]

동진 행렬에는 아기와 어린이, 남편과 아내, 미혼 여성의 어머니와 누이 등 많은 이들이 함께했다. 레프의 바이올린은 다른 악기들 그리고 짐들과 함께 수레에 실렸을 것이다. 어린이들은 미리 채색해 놓은 무대 장치 더미 위에 대충 앉았고, 아기들은 의상을 뭉친 짐짝을 침대 삼아 눕혔다. 일행은 베네치아를 출발해 베로나를 경유하여 브렌네르 고개를 넘었다. 보름 남짓 지나 린츠에 도착했을 때 덴치오는 페루치가 보낸 편지를 받았다. 여름이 되면 귀족들이 모두 프라하를 떠나기 때문에 잠재적 오페라 관객이 하나도 없을 거라는 사실을 깜빡하고 미처 알려주지 못했다면서 양해를 구하는 내용이었다. 프라하는 베네치아에서 이미 750킬로미터나 떨어진 곳이었지만 페루치는 그들에게 프라하를 지나 북동쪽으로 150킬로미터 이상 더 올라와달라고 부탁했다. 프란츠 안톤 폰 슈포르크 백작이 시골 저택에서 여러분을 기다리고 있다면서 말이다.

18세기 유럽에 살던 대부분의 사람들이 이탈리아 오페라에 미쳐 있던 게 당시 분위기였지만 폰 슈포르크 백작은 오페라 열풍과는 무관한 사람이었다. 말할 것도 없이 기진맥진한 상태로 저택에 도착한 일행이 백작이 오페라에 심드렁하다는 사실을 알게 됐을 때 힘이 더 빠지지 않았을까. 백작이 그들에게 원한 건 빈의 궁정에 영향력 있는 남편을 둔 공주가 방문한 자리에서 공주에게 좋은 인상을 심어줄 수 있는 공연뿐이었다. 그러나 극단이 장기간의 여행에 먼지를 잔뜩 뒤집어쓰고 헝클어진 모습으로 간신히 도착하기도 전에 공주는 이미 일정을 마치고 떠나고 말았다. 그럼에도 베네치아 오페라 극단의 서비스를 받는다는 건 18세기 유럽에서 큰 사회적 성취로 여겨졌던 만큼, 폰 슈포르크 백작은 흔쾌히 그들을 맞아들인 다음 근처의 영주들이나 프라하 혹은 슐레지엔 지방에서 찾아온 손님들을 대접하게 했다. 만약 레프의 바이올린이 페루치가 인솔하는 극단의 일부였다면 남은 여름 동안 휴가 분위기에 들뜬 각국의 관객 앞에서 매주 세 차례 오페라를 공연하고, 또 폰 슈포르크 백작이 개최한 연회의 타펠무지크나 여름 무도회에서 왈츠 선율을 연주하는 일에 동원되었을 것이다.

여름이 끝나고 극단은 10년간 눈독을 들여온 프라하로 향했다. 페루치는 돈 없는 금융업자이자 관리 능력 없는 매니저였지만 끊임없이 프라하 무대를 기웃거렸다. 페루치와 덴치오 두 사람은 페루치가 초안을 잡았으나 결코 이행할 수 없었던 거래 관계로 묶여 있었다. 페루치는 덴치오에게 줘야 할 돈을 주지 못했고, 그러면서도 두 사람은 누가 어떤 공연의 연출을 맡을지, 어떤 원작에 음악을 붙일

지 같은 문제를 두고 걸핏하면 다투었다. 페루치는 폰 슈포르크 백작과 사이가 틀어져버렸고 게다가 지역 유지에게 험한 말을 하는 바람에 구설수에 오르기까지 했다. 덴치오는 이런 페루치를 제치고 극단의 주도권을 차지했지만 이미 극단의 재정 상태는 내리막으로 치닫던 중이었다. 폰 슈포르크 백작의 지원마저 끊기자 덴치오의 커리어는 채무자 감옥에서 마감되고 말았다. 덴치오의 일화는 오페라로 상업적 성공을 거두고자 하는 이탈리아 임프레사리오들의 희망을 꺾는 이야기로 여전히 회자되고 있다.

이런 식으로 극단이 망하고 나면―유럽 전역에 걸쳐 드물지 않게 일어나는 일이었다―바이올린 연주자들과 그들의 악기는 새로운 삶을 찾아 떠났다. 어디에서건 이탈리아 바이올린은 고국에서만큼이나 또렷한 목소리를 낼 수 있었는데 그건 바로 이탈리아 음악이 이미 만국 공통어가 된 덕분이었다. 충복忠僕처럼 다시 고국으로 돌아온 바이올린도 일부 있었을 테지만, 어떤 악기들은 외국으로 팔려가거나 파손되고 버려졌으며 도난당하거나 빚 대신 넘겨지기도 했다. 이로써 이탈리아 음악가들이 각지로 퍼져 나간 것처럼 이탈리아산 바이올린의 대이동이 이어졌다. 어쩌면 레프의 바이올린 역시 러시아로 향한 음악 이주자들이 빵 부스러기처럼 흘린 이동 경로의 일부였는지도 모른다.

임프레사리오와 극단의 실패는 이어졌을지언정 오페라의 인기는 커져만 갔고, 이윽고 19세기 초 조아치노 로시니 같은 작곡가는 유럽 어디를 가든 슈퍼스타 대접을 받기에 이른다. 스탕달이 집필한 로시니 전기에는 그의 인기를 짐작할 수 있는 문장이 나온다. "나

폴레옹은 죽었다. 그러나 새로운 지배자가 이미 세상에 모습을 드러냈다. 모스크바에서 나폴리까지, 런던에서 빈까지, 파리에서 캘커타까지 그의 이름이 모든 인구에 회자되고 있다." 오페라는 스탕달의 소설 소재로도 쓰였다. 스탕달은 『파르마의 수도원The Charterhouse of Parma』에서 극 전개의 중요한 분기점이 되는 만남이 밀라노의 라 스칼라 극장에서 이루어지는 것으로 묘사했다. 피에트라네라 백작부인도, 모스카 백작도 상영되고 있는 오페라가 무엇인지에는 크게 관심을 두지 않는다. 극장 반대편에 있는 서로의 모습을 관찰하느라, "친구의 박스를 찾는 것이 허락되는 정시가 다가오고 있음을 관객에게 알려주기 위해 정시 5분 전에 울리는" 극장 시계를 확인하느라, 그리고 동행과 끊임없이 수다를 떠느라 여념이 없어서.[11]

몇 년 전 나폴리의 산카를로 극장을 찾았을 때 스탕달이 그린 이 장면이 바로 내 머릿속에 떠올랐다. 사전 준비 없이 방문한 터라 용케 티켓을 구했다고 생각했는데 막상 극장 안에 들어가보니 주중이라 그런지 빈자리가 아주 많았다. 공연에 관해 뭐라도 말할 수 있었으면 좋겠는데 지금 기억나는 건 모피코트를 입은 노부인의 모습이 전부다. 로비에도 객석에도 우리를 내려다보는 곳에 설치된 금색 박스석에도 오로지 노부인들뿐이었다. 그들은 멀리 있는 동족을 알아본 새들이 울음소리를 내듯 그 거대한 공간 반대편에 있는 친구들에게 인사를 건넸다. 노부인들을 보고 있으니 이것이 정녕 스탕달이 묘사한 저녁 광경만큼이나 그야말로 사교의 장이로구나, 하는 깨달음이 찾아왔다. 막이 오르고 무대가 드러난 다음까지 대화의 흐름이 끊이지 않는 걸 보고 스탕달이 묘사한 것과 같은 종류의 드라마가

당장 내 눈앞에서 펼쳐지고 있음을 확신하게 되었다.

그러나 지금 나를 이탈리아로 이끈 것은 오페라가 아니라 수많은 이탈리아 바이올린이 있던 오페라를 둘러싼 문화였다. 나폴리를 다시 찾을 수도 있었고, 라 스칼라나 베네치아의 라 페니체 극장 같은 유명한 오페라 궁전을 찾아가볼 수도 있었을 테지만, 나로서는 레프의 바이올린이 소박하고 좀더 평등한 작은 마을의 극장이나 오케스트라의 무대를 주름잡았을 거라고 상상하는 쪽이 더 즐거웠다. 로시니의 고향 페사로는 아드리아해에 면한 마르케주의 일부였고, 이 지역의 작은 해안가 마을 모두가 저마다 오페라 극장을 보유하고 있었다. 마을 중앙 광장에 나란히 선 교회와 시청과 오페라 극장 건물은 자그마한 동네 주민들의 삶에서 핵심적 부분을 차지한 성삼위 일체와도 같은 존재였다. 원래 마르케 지방의 오페라 하우스들은 거의 투박한 목재 건물이었으나 화재로 소실되면서—거의 항상 그렇게 되기 마련이었다—그 자리에 신고전주의 기둥과 말끔한 회반죽 장식, 아름답게 채색한 목재 강당을 갖춘 웅장한 건축물이 들어섰다. 덕분에 마르케 지방은 이탈리아 반도에서 가장 오지임에도 불구하고 중부 이탈리아에서 가장 빼어난 극장 건물을 여럿 보유한 지역이 되었다.[12]

이런 마을의 바이올리니스트들이 일자리를 얻고 못 얻고는 오로지 개인 투자자에게 달려 있었다. 그들이 거금을 쾌척하여 신축 오페라 하우스나 극장 건물을 지어줘야 일터가 생기기 때문이다. 마르케주의 경우 땅에서 얻은 수익을 재투자하는 방법을 강구하기 위해 모인 지주들의 컨소시엄을 통해 투자 자본금이 형성되었다. 극장

이 전적으로 믿을 만한 투자처라고 보긴 힘들었지만 그럼에도 계산 빠른 사업가들은 최소한 오페라 시즌 중에는 일정 정도 투자금 회수를 노릴 수 있을 거라 기대했다. 공사 비용의 상당 부분은 건물이 완공되기도 전에 박스석을 판매함으로써 충당했다. 박스석은―마을 내 다른 부동산과 마찬가지로―사고파는 것은 물론 융자하거나 심지어 임대할 수도 있는 개인 재산으로 여겨졌다. 부잣집이 소유한 박스석 출입문 열쇠는 도시 궁정과 시골 별장의 열쇠와 마찬가지로 대대손손 물려주는 물건이었다.

　건설 작업이 마무리되고 새 극장이 완성되면 페사로를 포함한 마르케주 해안가 마을 주민들은 기대에 들떴다. 사육제 기간이나 성인 기념일, 혹은 '피에라 프랑카fiera franca'―전국에서 수많은 인파가 몰려드는 마르케주 세니갈리아 마을의 면세 박람회―같은 기회가 찾아올 때마다 새로운 세트와 의상을 갖춘 새로운 오페라 공연을 만날 수 있었기 때문이다. 오페라는 돈이 많이 드는 사업이었지만 대부분의 위험 부담은 임프레사리오가 떠안았다. 임프레사리오는 대본과 음악, 가수들, 바이올리니스트들과 다른 연주자들을 한데 모으는 역할을 책임졌다. 작은 극장에서는 지역 내 아마추어 뮤지션들과 경험 많은 외부 음악가들을 적당히 섞어 매년 오케스트라를 새로 구성하다시피 해야 했다. 북부와 중부 이탈리아, 나폴리, 카타니아, 시칠리아의 팔레르모까지 묶어서 반도 전체를 순회하는 프리랜서 현악 연주자들도 많았다.[13] 낯익은 지역 주민들이 힘을 보탠 오케스트라였으니, 일터에서 입던 가죽 앞치마를 그대로 입고 무대에 오른 구두 수선공이 더블베이스를 잡는 종류의 일이 허다했다.[14] 마르케

주의 임프레사리오들은 인근에 주둔한 부대 군악대에서 음악가를 데려와 비용 절감을 도모하기도 했다. 군악대원들은 숙식만 해결해 주면 따로 급료를 지급하지 않아도 됐기 때문이다.[15]

오페라를 향한 인기는 전염병처럼 퍼져 이탈리아 반도를 뒤덮었다. 심지어 스탕달은 이 전염병에 "멜로마니아", 즉 "음악을 향한 과도한 감성"이라는 진단명까지 붙이고는, 이 병에 걸린 희생자들을 묘사했다. 어떤 이는 공연 도중 "순수한 기쁨"에 휘몰려 대뜸 신발을 벗었다. 신발이야 벗을 수도 있지, 할 수도 있지만 정도가 심했다. "몹시 훌륭한 악절에 깊이 감동한" 그가 양쪽 신발을 모두 벗어 어깨너머 관객에게 던져버렸기 때문이다. 볼로냐의 어느 고약한 수전노는 "음악에 의해 존재의 본질이 휘둘리는 감동을 받고는" 평생의 버릇을 뒤집어 주머니에 가진 돈을 모두 꺼내 바닥에 내팽개쳤다.[16] 로시니의 〈탄크레디Tancredi〉 초연 무대가 대성공을 거둔 직후인 1813년 베네치아를 찾은 스탕달은 도시 전체가 멜로마니아에 도취되어 있는 것을 목격했다. 사람들이 도처에서 〈탄크레디〉의 인기 아리아 소절을 불러댔고, 베네치아의 한 판사는 '나는 그대를 다시 보게 될 것이고 그대는 나를 다시 보게 될 것이네'를 부르는 방청객들을 향해 당장 조용하지 않으면 모두 퇴정시키겠다고 으름장을 놓기도 했다고 한다.[17] 멜로마니아의 증상 가운데는 심각한 것도 있어서, 나폴리의 어느 의사는 〈이집트의 모세Mosé in Egitto〉를 보고 온 젊은 숙녀들 중 "뇌염 혹은 격렬한 신경 발작"을 일으킨 사례가 마흔 건 이상 있었다며 로시니 탓을 했다.

주세페 토마시 디 람페두사―소설 『표범Il Gattopardo』의 저자―는

이탈리아의 오페라 중독을 나폴레옹전쟁 직후 발병해 "커다란 보폭으로" 쭉쭉 뻗어나간 전염병 혹은 심지어 암 같은 질병으로 봤다. 람페두사는 예술을 향한 이탈리아의 에너지를 오페라가 모조리 빨아들였다면서, 20세기 초 오페라 열풍이 수그러들고 난 뒤 이탈리아의 창작혼이 "메뚜기 떼가 100년을 유린하고 떠나버린 들판처럼" 황량해졌다고 썼다.[18]

　어느 해 10월 나는 이 비범한 현상을 찾아 페사로 향했다. 내가 도착한 날은 바람이 많이 불고 하늘은 잿빛으로 잔뜩 찌푸린 날씨였다. 바다가 보인다는 말을 듣고 구도심에서 도보 30분 거리에 있는 호텔을 잡았다. 틀린 말은 아니었다. 비스킷처럼 작은 발코니에 나가 서서 고개를 오른쪽으로 최대한 바짝 꺾어 돌리면, 짜잔, 바로 거기에 신선한 바람에 철썩이는 아드리아해 한 가닥이 간신히 눈에 들어왔다. 저녁식사 시간이 되자 바다에서 불어오는 바람이 거세졌다. 해안가 식당들은 대부분 겨울이 오기 전에 문을 닫은 듯했고, 호텔 프런트의 직원은 독한 감기에 걸린 모습이 너무도 역력해서 나로서는 그녀의 행동반경에서 최대한 빨리 벗어나고 싶은 마음뿐이었다. 아직 영업 중인 작은 레스토랑으로 가는 길만 알아낸 뒤 잽싸게 빠져나왔다. 식당의 창문 밖으로 넓게 트인 바닷가를 때리는 성난 파도가 내려다보였다. 종업원은 나를 격리된 테이블에 앉혔다. 식당마다 혼자 밥 먹는 사람들을 위해 따로 마련해둔 테이블이었다. 반대편에 있는 커플석에 앉고 싶었지만 커플들은 내가 자기들 밀담을 엿들을까 봐 걱정이라도 하는 모양이었고 사실 그럴 마음이 아예 없는 것도 아니었다. 종업원은 커플석 대신 바닷바람이 벽을 때리

는, 바다에 가까운 깊숙한 구석자리를 내어주었다. 딱 하나 남은 다른 테이블은 러시아 출신 기술자들이 차지했다.

나는 혼자 밥 먹는 걸 즐겨본 적이 한 번도 없지만, 업무차 여행을 다니는 사람이 으레 그러하듯 나 역시 혼밥 시간을 활용하는 몇 가지 방법을 발견했다. 그날 저녁에는 공책을 꺼내 집을 떠나기 전에 기록한 메모들을 다시 읽어내려갔다. 어느 페이지 상단에 '로시니, 1792년 페사로 태생'이라고 적혀 있었다. 로시니는 여덟 살 때 고향을 떠났다고 하는데, 그의 인자한 얼굴을 나는 버스 옆면에서도, 마을 곳곳의 상점과 식당 창문에서도 보았다. 로시니를 보면 영국 작가 겸 코미디언 스티븐 프라이가 떠오른다.

로시니가 태어난 3층짜리 건물은 현재 박물관이 되었고, 팔라초 모스카 시립박물관에는 그의 서거 150주기를 기념하는 전시회가 열리고 있었다. 페사로에서는 매년 여름 오페라 페스티벌이 개최되고, 로시니의 유언에 따라 건립된 음악원도 있다. 심지어 내 앞에 놓인 메뉴판에도 그의 이름이 적혀 있다. 로시니는 미식가로도 널리 알려져 있고 고기가 넉넉히 들어간 요리를 몇 가지 개발한 장본인이기도 했으니 당연하다면 당연한 일이었다. 프랑스식 정찬이 당겼더라면 로시니가 이탈리아를 떠나 파리에 정착한 뒤인 1824년에 레시피를 개발했다고 알려진 '토우르네도스 로시니'라는 요리를 주문할 수도 있었을 것이다. 부드러운 소고기 허릿살과 푸아그라, 송로버섯이 들어가는 저 퇴폐적인 조합은 마치 호화판 오페라의 완벽한 비유인 것처럼 다가왔다. 하지만 내 입맛에 맞는 요리는 아니었다.

페사로에 와서 발견한 세계의 한가운데에서 공책에 적은 내용

을 다시 읽으며 몰두하려는 찰나, 러시아 기술자들 때문에 정신이 산란해져버렸다. 그들은 아무래도 될 대로 되라 식으로 주문을 했던 것 같다. 테이블에 접시를 놓을 자리가 없을 정도로 많은 요리가 꼬리에 꼬리를 물고 이어졌다. 웨이트리스가 새로 가져오는 요리마다 최선을 다해 설명을 덧붙였지만 러시아인들은 그때마다 뜻밖이라는 듯 놀란 표정을 지었다. 그들은 그날 저녁 생선 요리를 먹겠다고 결정했던 모양인데, 농어를 설명하는 웨이트리스의 손짓 발짓만 보고 메뉴를 결정해야 하는 형편이었더라면 나도 저들만큼 혼돈에 빠졌을 게 분명하다.

다음 날은 눈부실 정도로 햇살이 빛났지만 발칸 반도 지방에서 시작된 잔인한 바람만은 여전히 거셌다. 내 이탈리아 친구들이 호텔 프런트 직원이 증거라며 "위험하다"고 말했던 종류의 조합이었다. 나는 바닷모래에 뒤덮인 도심을 향해 걸었다. 페인트가 군데군데 벗겨진 호텔과 방갈로의 출입문은 모두 판자로 막혀 있었고, 여기저기 널브러진 장난감을 긁어모아 만든 더미는 어딘가 쓸쓸해 보였다. 인명구조대가 사용하는 붉은 카누는 배를 까뒤집고 있었고, 방파제는 갈매기 떼와 낚시꾼들의 차지였다.

내 목적지 로시니 극장은 마르케주의 많은 극장과 마찬가지로 낡은 건물을 부수고 그 자리에 다시 지었다. 로시니 극장의 전신은 1637년 오래된 마구간 블록에 뚝딱뚝딱 지은 태양 극장이다. 로시니 극장의 내부는 태양 극장의 투박한 분위기와 세월의 때가 묻은 대들보를 그대로 유지했다고 한다. 소박한 프레스코 그림 몇 점이 장식으로 곁들여졌고 교황 사절단을 위한 전용 의자와 고관대작의

부인들을 위한 객석도 따로 마련되어 있었다. 그러나 19세기 초가 되자 페사로의 지역 유지들은 뭔가 특별한 것을 원하기 시작했다. 나는 1818년에 현재의 모습으로 굳어진 새 극장을 지도 없이도 수월하게 찾을 수 있었다. 해변을 뒤로하고 로시니 길을 따라 똑바로 걸어 시민 광장을 지나 마을 반대편으로 직진만 하면 되었으니 말이다. 길거리에는 학교 가는 아이들로 북적였고, 그날 아침 페사로는 거창한 공간의 때 묻은 복잡함을 물로 말끔히 씻어낸 것 같은 깨끗한 기운이 감돌았다.

로시니 극장처럼 19세기 전반기 동안 신축되거나 리모델링된 이탈리아의 극장은 적어도 600개에 달한다. 그 가운데 절반 이상이 오페라 프로덕션을 수용할 수 있을 정도의 규모를 갖추고 있었다.[19] 17세기 이래로 오페라는 언제나 경제 현상의 중심적 위치에 놓여 있었다. 오페라는 건축업 종사자들의 일자리를 창출했으며, 이탈리아 전역에 있는 마을과 도시의 경제 활동 및 자금 흐름을 촉진했다. 또한 국내외 관광객을 유치하는 수단이 되기도 했고, 바이올리니스트를 비롯한 연주자, 오페라 가수, 합창단원, 프롬프터, 안무가, 무대 디자이너와 의상 디자이너, 재봉사, 무대 장치 담당자 등 그야말로 수천 명의 사람들을 위한 일자리를 만들었다.[20]

사암砂巖으로 지은 정사각형 형태의 로시니 극장에는 태양 극장으로부터 물려받은 마구간 문짝이 변함없이 그대로 달려 있었다. 세월의 상처를 고스란히 드러낸 육중한 문은 굳게 닫혀 있었지만, 극장 감독은 건물을 돌아 무대 출입구 쪽으로 오면 번갯불에 콩 볶는 식으로라도 극장 내부를 구경시켜주겠다고 이미 나와 약속한 상태

였다. 그녀는 리허설 시작 시각이 임박하여 시간이 많지 않다고 양해를 구하며 계단을 올라가는 걸음을 재촉했다. 작은 문을 지나 대기실과 탈의실이 이어진 퀴퀴한 복도로 들어섰다. 나는 감독의 안내를 따라 무대 위를 가로질렀다. 무대에는 출연진이 삼삼오오 모여들고 있었다. 그녀와 함께 무대에서 뛰어내려 객석 쪽으로 향했다. 그러자 금세 1818년 개관 이후로 거의 변화가 없었을 극장 분위기에 깊이 빠져들었다. 바이올린 연주자들을 비롯한 악단원들은 무대와 객석 사이 어딘가에 자리를 잡았을 것이다. 객석이라고 해봤자 벤치 몇 개가 전부였을 공간이다. 운 좋은 사람들은 벤치에 자리를 잡고 앉았겠지만 나머지 사람들은 그저 서서 혹은 이리저리 돌아다니며 공연을 감상했을 것이다.

화려한 금박을 두른 박스석들은 네 개 층으로 켜켜이 쌓여 있어 아래에서 올려다보자니 마치 거대한 벌집의 한가운데에 있는 것만 같은 기분이 들었다. 극장 주주들은 대개 2층 박스석 중앙 부분에 자기 영역을 구축했다. 오페라 시즌 동안 2층 박스석은 일주일에 4~5일은 주주들의 개인 응접실 내지는 다이닝룸이 되었다. 그럴 때면 박스석은 빛나는 액자로 감싼, 페사로에서 가장 부유한 가문들의 초상화처럼 보이기도 했을 것이다. 계단을 올라갈수록 관객의 위신은 내려가 위세가 약한 가문의 사람들은 3층이나 4층 좌석에 앉았다. 꼭대기 층인 5층에 올라가자 탁 트인 갤러리석이 나타났다. 갤러리석은 페사로의 귀족층 가운데 주머니 사정이 넉넉하지 못한 이들과 중산층 관객이 혼재하던 공간이다. 5층에 앉은 관객은 아래서 올려다보면 보이지도 않았지만 대신 그들에게는 극장 무대를 한눈에

담을 수 있는 보상이 주어졌다.

로시니 극장에는 760개의 좌석이 있지만 19세기 중반에 찍은 사진들을 보면 박스석은 대체로 관객으로 꽉꽉 차 있고 박스석에 매달리다시피 한 사람들까지 있는 것으로 보아 공연당 1천 명 이상이 몰린 경우도 자주 있었으리라 짐작된다. 같은 오페라를 연이어 공연하면 관객 숫자가 점점 줄지 않았을까 싶지만 전혀 그렇지 않았다. 시즌 중에는 오페라 극장 말고는 갈 데가 딱히 없었기 때문이다. 오페라 시즌이 진행됨에 따라 지각을 하거나 일찍 자리를 뜨는 관객이 많아질 수는 있어도 단골들은 절대 하루도 빠지지 않고 극장을 찾았다. 그들은 저녁 내내 극장에 머물며 자유롭게 대화를 나누고 식사를 하거나 술을 마셨고 심지어는 카드놀이를 하거나 잠을 자는 이들도 있었다. 그러나 아무리 딴짓을 하다가도 좋아하는 아리아가 끝나면 어찌나 큰 소리로 앙코르를 연호하는지 가수들은 관객의 요구에 응하지 않을 도리가 없었다. 아무도 음악에 귀를 기울이지 않는 것처럼 보일 때조차도 거대한 감정의 파도가 객석을 휩쓸었고 때로는 모두 하나가 되어 내쉬는 한숨이나 가수를 격려하는 외침이 음악 소리를 뒤덮기도 했다.

바이올린은 19세기 이탈리아 오페라라는, 여러 사람이 힘을 모은 거대한 기계를 구성하는 하나의 톱니일 뿐이었다. 그들의 노동 현장에는 연주자와 가수, 객석을 가득 메운 관객의 후끈한 땀내, 그리고 박스석에서 퍼져 나오는 값비싼 향수 냄새가 뒤섞여 있었다. 인터미션 중에는 동물 내장 요리를 실은 수레가 극장 안을 돌면서 땀내와 향수 냄새에 도축장 냄새를 더했다. 사정이 더 심각한 오페

라 하우스도 있었는데, 이를테면 극장 복도의 어두운 구석이나 후미진 계단 같은 곳에서 풍겨오는 소변(과 심지어는 대변)의 악취와 극장 내 통로, 출입구, 복도에서 귀족 집안의 하인들이 자그마한 화로 위에 윗전들 드실 식사를 올려놓고 데우는 매캐한 냄새가 뒤죽박죽으로 섞이기도 했다. 하지만 로시니 극장은 19세기 극장이고 페사로의 관객은 19세기에 걸맞은 기준을 가지고 있었으니 더 말해 무엇하랴.

오페라 시즌이 되면 마르케주 전역의 작은 극장들에서 이와 같은 일들이 일상처럼 되풀이되었다. 파노에 있는 운명 극장은 관람석 외부의 로비와 통로는 물론 그 밖에 공용 공간의 크기가 엄청났다. 18, 19세기 극장들은 이런 공간에 카드 테이블을 갖춰놓고 일종의 카지노 노릇을 하며 간편히 부수입을 올렸다. 오페라는 뒷전이고 딱 여기까지만 들어갈 수 있는 티켓을 구입해 즐기는 사람도 많았다. 중간 휴식 시간에 판매하는 음식을 사 먹고 카드놀이를 하러 온 사람들이었다. 여기까지 들어왔다가 마음이 바뀌어 공연을 보고 싶으면 추가로 티켓을 구입해야만 했다.

나는 페사로를 떠나기 전까지 레프의 바이올린이 이른바 '무시카 콜타musica colta', 즉 '교양 있는 음악'으로 알려진 도회지 식자층 엘리트들의 음악을 연주했을지도 모르는 오페라 하우스와 웅장한 교회, 걸출한 궁정 등을 둘러보는 데 많은 시간을 보냈다. 내 친구 하나는 "상류층 바이올린 놀음 좀 작작 해" 하고 핀잔을 주기도 했는데, 어쩌면 친구 말이 맞겠다 싶기도 했다. 나는 레프의 바이올린이 살았을지도 모르는 또 하나의 삶에 대해 생각해보고 싶었고, 곧 '무

시카 포폴라레musica popolare', 즉 '민속 음악'을 노래하는 레프의 바이올린을 상상하기 시작했다. 이탈리아 시골의 들판과 먼지투성이 마을, 그리고 마을과 도시 속 노동자 계층의 생활 공간에서 언젠가 메아리쳤을 그 소리를 말이다.

옥시타니아 음악, 롬 음악

이탈리아는 모든 지역이 저마다의 민속 음악을 가지고 있었다. 가족을 잃은 슬픔, 이별의 회한, 좌절된 사랑의 상처, 구애의 설렘, 사육제와 성탄절의 기쁨을 담은 가락이었다. 음악은 노동하는 삶의 리듬을 연주하고, 다양한 업종과 직업의 정체성을 말해주는 필수 요소였다. 시칠리아섬의 유황 광산에서 일하는 인부들에게는 그들만의 음악이 있었고, 시칠리아섬의 참치잡이 어부들에게는 또 다른 그들만의 음악이 있었다. 제노바 부두에서 일하는 노동자들은 노동요를 불렀고, 전국의 목동들은 각자의 가락을 연주했으며, 소작농들은 농사철에 따라 각각의 작업에 대응되는 노래를 구분해 불렀다. 파종할 때 부르는 노래, 수확할 때 부르는 노래가 따로 있었고, 과일을 딸 때 부르는 노래와 올리브를 딸 때 부르는 노래가 달랐다. 이런 작업들 대부분이 현재는 기계화되어 이제는 노래가 설 자리가 없어지긴

했어도 마침 오렌지 수확 철에 시칠리아에 들를 일이 있다면 세상에는 결코 바뀌지 않는 일도 있는 법이라는 진리를 깨닫게 될 것이다. 아침이 밝으면 일꾼들은 오렌지밭의 자기 자리를 찾아가 사다리를 던지듯 나무에다 걸쳐 세운다. 무성한 잎사귀에 가려 그들의 손도 털모자의 꼭지도 보이지 않지만, 온종일 이 나무에서 저 나무로 옮겨 다니며 부르는 노랫소리로 작업의 진행 정도를 알 수 있다.

이탈리아의 작은 마을들 사이에도 음악은 엄청나게 달라지곤 했다. 빵 굽는 레시피, 올리브 오일의 맛, 지역 주민들의 사투리가 다 제각각이었던 것처럼 말이다. 남부 나폴리 거리의 노래와 북부 산간 마을의 노래 사이에는 너무도 현격한 차이가 있어서 이것이 과연 한 나라에서 난 음악이 맞나 싶을 정도다. 그러나 따지자면 이탈리아는 19세기 중반 통일을 이루기 전까지는 정치적 의미에서 단일 국가였던 적이 단 한 번도 없었다. 덕분에 통일 전까지 이탈리아 국내를 여행한다는 건 걸핏하면 남루한 세관 초소에 붙들려 탐욕스러운 관리들에게 여행 서류를 보여주고 짐 검사를 받아야 함을 의미했다. 설상가상으로 역병이 돌던 지역을 통과했다면 격리된 채로 몇 주간 암울한 시간을 보내며 자신의 불운을 탓할 수밖에 없었다.

여행자들은 정치적 분할뿐만 아니라 이탈리아 반도의 타고난 등고선 때문에 또 다른 어려움을 겪었다. 이탈리아의 한가운데를 종단하는 아펜니노 산맥이 인체의 척추처럼 반도를 둘로 나누고 있기 때문이다. 그래서 지금도 동쪽에서 서쪽으로, 혹은 서쪽에서 동쪽으로 이동하는 일이 예상 밖으로 복잡해지곤 한다. 가령 로마에서 출발해 동쪽 해안에 있는 페사로로 가려면 일단 북쪽으로 올라가 볼로

냐까지 간 뒤 거기서 열차를 갈아타고 방향을 남쪽으로 꺾어 동쪽 해안으로 접근해야 한다.

이런 사정 탓에 지역 간의 이동은 힘들었지만, 덕분에 고립된 개별 지역사회의 독자적인 '민속 문화cultura popolare'를 보존하는 데는 큰 도움이 되었다. 음악, 노래, 춤에 녹아 있는 민속 문화는 사람들이 연주한 악기, 그들이 사용한 고유한 사투리와 단어, 그들이 입던 의복, 농지와 작업장에서 사용한 도구, 그리고 그들의 경험에 대한 이해를 돕는 의식과 속담 등을 폭넓게 아우르는 개념이었다. 이 모든 요소가 지역마다 천차만별이어서 때로는 나란히 어깨를 맞댄 이웃 지역 주민들끼리도 서로를 이해하는 데 어려움을 겪곤 했다.

'무시카 콜타'는 이 모든 변주를 넘어서는 것처럼 보이는 단일 문화였다. 각자의 사투리를 사용하는 음악가들이라도 어쨌거나 모두 고전적 음악 언어라는 동일 언어를 사용했기 때문이다. 과연 레프의 바이올린이 이탈리아의 이 거대한 문화적 장벽의 어느 쪽에 둥지를 틀었을지를 입증할 만한 단서는 아무것도 없다. 오늘날 레프의 바이올린이 영국에서 하루는 스코틀랜드 민속 음악을 연주하고 그 다음 날에는 로열 앨버트 홀에서 시벨리우스를 연주하며 지내는 것처럼 아마 과거에도 무시카 콜타와 무시카 포폴라레의 경계를 무시로 넘나들었을 것이다. 나는 지금까지 레프의 바이올린을 생각할 때마다 여러 장소에서 무시카 콜타를 연주하는 모습만을 머릿속에 그려왔다. 그래서 기울어진 밸런스를 맞추기 위해서 바이올린 소리가 여전히 무시카 포폴라레의 필수 구성 요소로 여겨지는 장소를 향해 떠나기로 결정했다. 이탈리아와 프랑스 사이 접경 지역에 있는 알프

스 계곡 말이다. 그곳의 고립된 마을이 수 세기 동안 사용해온 휴대용 풍금, 취구 조절 마개가 달린 세로피리[縱笛], 구금口琴, 그리고 양치기들이 양이나 염소의 가죽으로 만든 일종의 백파이프에 바이올린이라는 신문물을 더한 것은 19세기 들어서의 일이었다.

11세기에 음유시인의 음악, 시와 함께 프랑스 남쪽 국경을 넘어온 오크어*의 입장에서 보면, 피에몬트의 열네 개 산골짜기가 오크어를 보존하는 깊고 깊은 냉동 저장고 같은 역할을 했다. 수 세기 동안 억압받고 무시당하고 다른 언어로 대체되어왔음에도 불구하고 오크어는 끝내 살아남아 현재까지도 이곳 산골짜기 지방 인구의 대략 절반 정도가 그 수많은 사투리 가운데 하나를 사용하고 있다. 옥시타니아 음악 또한 무척 유명하여 현재 이탈리아에는 옥시타니아 음악만을 전문으로 연주하는 밴드가 약 60팀에 이른다.

옥시타니아 주민들은 조국이라고 부를 만한 나라를 단 한 번도 가진 적이 없다. 그래도 그곳에 가는 방법은 아주 간단하다. 쿠네오역 앞에 서 있는 버스들 중에서 북서쪽에 있는 마이라 계곡으로 가는 걸 타기만 하면 된다. 내가 쿠네오 역 앞에서 버스에 오른 계절은 가을이었다. 알프스 산맥의 낮은 언덕 자락은 바이올린 바니시 같은 색깔의 나무들을 보드라운 이불처럼 덮고 한층 부드러워져 있었다. 버스가 달리는 도로 양쪽으로는 베어낸 옥수수밭과 아직 베어내지 않은 옥수수밭이 번갈아 나타나며 노란색과 빛바랜 초록색이 얼

* 프랑스의 루아르강 남부에서 사용되는 언어. 이탈리아의 알프스 산맥 계곡 지역, 스페인의 아란 계곡 지역에서도 쓰인다. 오크어를 쓰는 지역을 보통 '옥시타니아'라고 부른다.

기설기 뒤섞인 조각보 같은 광경을 선사했다. 마을을 하나씩 통과할수록 차츰 옥수수밭이 사라지고 사과 과수원과 개암나무밭이 이어등장했다. 심지어 이 조각보에 풀썩 떨어진 것 같은 작은 공장 단지들마저 농산물을 소출하는 곳인 양 짐짓 풍경에 녹아들었다. 그 가운데 한 곳은 공장 앞마당에 녹색 크레인이 오밀조밀 모여 있었는데 그 광경이 마치 거대한 사육용 조류들이 우리 안에 갇혀 있는 모습을 연상시켰다.

나는 마이라 계곡 초입에 있는 마을인 드로네로Dronero—오크어로는 드라오니어Draonier라고 부른다—에서 내렸다. 남의 눈 신경 쓸 것 없다는 듯 고고하고 고색창연한 멋이 있고, 겨울에 내리는 눈에 관해 빠삭하게 알고 있을 것만 같은 분위기를 풍기는 곳이었다. 마을 중심가의 양편은 상점들로 빼곡했다. 상점 앞으로 이어지는 아치형 통로가 만든 어둑한 동굴 뒤로는 노부인을 위한 카디건을 파는 가게, 밤 굽는 냄비를 파는 가게, 펜나이프를 전문으로 취급하는 가게, 도끼 가게, 다운재킷을 그램 단위로 파는 가게 등이 숨어 있었다. 마을 아래로는 마이라강이 시원한 소리를 내며 흐르고, 강 위로는 흉벽胸壁에 브이 자 모양 총안銃眼이 뚫린 중세 시대의 멋진 건축물인 '악마의 다리Ponte Diavolo'가 놓여 있었다.

요즘이야 드로네로를 공격할 적이 있는 건 아닐 테다. 오히려 드로네로는 친구가 너무 많아 문제다. 이 친구들은 매년 여름이면 등산의 출발점이 되는 드로네로로 모여들고 겨울이면 스키를 타기 위해 다시 돌아온다. 내가 드로네로를 방문한 때는 비성수기여서 문을 연 호텔이 딱 한 군데뿐이었다. 나는 호텔로 걸어가는 동안 길에

붙은 영화나 연주회 홍보 포스터, 당일치기 산행 코스 안내판 등을 살펴보느라 자주 걸음을 멈추었지만, 모두 지난여름의 행사를 알리는 벽보들뿐이었다. 드로네로는 9월 말 이후의 오락거리는 깨끗이 포기한 곳인 것만 같았다. 호텔에 체크인한 뒤 호텔 지배인에게 마을 지도를 부탁했다. 그러나 그는 지도가 동난 지 오래라며, 가을에 이곳을 찾는 관광객에게 할 말이라고는 "길을 잃으셨습니까?"밖에 없는데 굳이 마을 지도를 다시 쟁여놔야 할 필요를 못 느낀다고 했다.

호텔은 어두운 방, 어두운 색깔의 가구, 어두운 색조의 그림으로 가득했다. 매니저는 내게 방을 안내하며 "혹시 외출하실 거면 열쇠는 가지고 가세요. 저는 곧 퇴근하니까요. 열쇠가 없으면 방에 못 들어갑니다" 하고 말했다. 열쇠는 거대한 골동품 같았고, 18세기에 제작된 내 방문의 커다란 열쇠 구멍은 긁힌 자국투성이였다. 창밖으로는 작은 광장이 눈에 들어왔다. 딱 알맞은 양의 덩굴나무로 가려진 건물도 한 채 보였다. 덩굴의 잎사귀는 이미 붉은색으로 물들었고, 사방을 둘러싼 산은 눈으로 덮여 있었다. 그러나 나는 다른 관광객처럼 계절을 타는 입장이 아니니 이래도 좋고 저래도 좋을 풍경이었다.

내가 여기 온 목적은 마을 어귀에 있는 일종의 옥시타니아 문화센터이자 도서관 겸 박물관인 '에스파치 오치탄'의 학술부장 로셀라 펠레리노를 만나기 위해서였다. 로셀라는 어린 시절 학교에서는 이탈리아어를, 외가 식구들과는 오크어를, 친가 식구들과는 피에몬트 사투리를 쓰면서 성장했다. 그랬던 그녀가 언어학자의 길을 선택한 건 어쩌면 당연한 일이었다. 로셀라는 이곳 골짜기 지역의 음악, 언

어, 문화를 연구하고 있으며, 그녀의 친구 가운데는 옥시타니아 음악을 연주하는 바이올리니스트와 오랫동안 옥시타니아 음악을 수집하고 연구해온 음악학자가 많다고 했다.

로셀라는 에스파치 오치탄의 도서관에 자리를 잡고 앉아 그녀가 사랑하는 음악을 생겨나게 한 삶에 대해 하나도 빠짐없이 내게 이야기하기 시작했다. 그녀가 묘사하는 19세기 드로네로 사람들은 고된 노동과 척박한 생활 여건에도 불구하고 신나게 즐길 줄 아는, 흥이 넘치는 이들이었다. 마을 사람들은 저마다 악기 하나쯤은 다룰 줄 알았고 노래나 춤도 그들의 장기였다. 로셀라의 말에 따르면 드로네로 사람들은 언제나 장소를 옮겨가며 음악을 연주해서 오늘의 관객이 내일의 연주자가 되는 일이 다반사였다고 한다.

지금까지 나는 이탈리아 음악을 오로지 수출품으로만 생각해왔다. 하지만 로셀라는 일거리를 찾아 마을을 떠나 먼 곳까지 나갔던 드로네로의 사람들이 고향에 돌아오면서 새로운 선율과 춤 동작을 가져왔다고 했다. 이것이 퇴적암처럼 몇 세기에 걸쳐 쌓이면서 골짜기 마을의 전통 레퍼토리를 더욱 풍요롭고 다채롭게 하는 촉매가 되었다는 설명이었다. 마을 주민의 일부는 여름마다 해발고도가 낮은 저지대 도시로 내려가 치즈, 달걀, 채소, 포도주 술통, 겨우내 깎아 만든 밤나무 사발과 숟가락 등을 팔았다. 만약 레프 바이올린이 이런 생활의 동반자였다면 태양빛 강한 광장에서 거리 연주를 하며 여름을 보냈을지도 모르겠다. 만약 레프 바이올린의 동반자가 목동이었다면 여름마다 양 떼나 소 떼와 함께 풀이 많은 고지대에서 지냈을 것이다. 목동에게 바이올린 음악은 아무도 없는 공간에서 유

일한 벗이었을지도 모른다. 음악 소리만으로는 적적함을 달래기에 부족했던 일부 목동들은 마르모트를 훈련시켜 데리고 다니며 반려동물로 삼기도 했다고 한다. 로셀라는 반려동물이라 보기에는 참으로 낯선—기니피그와 테리어 사이의 어정쩡한 타협안 같은—마르모트를 어깨에 걸친 드로네로 어린이들의 사진을 내게 보여주었다.

비교적 근거리에 있는 타지에 머물다 돌아온 이들은 몇 가지 새로운 노래를 배워오는 게 고작이었을 것이다. 더 먼 곳까지 갔다 돌아온 이들은 달랐다. 이를테면 북이탈리아 대도시에 나가 광장에서 우산을 고치거나 칼을 갈아준 사람들, 파리나 런던까지 올라간 설거지 일꾼들, 프로방스 지방에 가서 라벤더꽃을 따거나 올리브를 수확한 사람들이 그랬다. 이런 이주 노동자 중에는 바이올린 연주자 혹은 다른 악기를 다룰 줄 아는 사람들이 몇은 꼭 끼어 있었다. 이 중 어떤 이는 지금까지도 이곳 골짜기 마을에서 이름이 회자될 정도다. 조반니 콘테—본명보다 '브리가'라는 별명으로 더 유명했던—는 매년 겨울마다 프랑스와 스페인으로 도보 여행을 떠났고, 때로는 몇 년간 집에 돌아오지 않을 때도 있었다고 한다. 브리가는 원맨밴드였다. 양손으로는 휴대용 풍금을 연주하고, 어깨에 멘 북은 끈에 연결한 채를 발목으로 조종해 두드렸으며, 머리를 흔들 때마다 모자에 달린 종이 딸랑대며 박자를 짚었고, 입으로는 골짜기 지방에서 채집한 노래들을 불렀다.

자신이 나고 자란 골짜기 마을의 옥시타니아 음악에 관해 로셀라가 들려준 모든 이야기는 잔피에로 보스케로라는 인물이 없었다면 그저 아득한 기억에 그치고 말았을 것이다. 로셀라와 만나던 날

오후 나는 로셀라의 부탁으로 에스파치 오치탄까지 걸음해준 보스케로를 직접 만나 이야기를 들을 수 있었다. 짧지 않은 이야기였지만 말하는 솜씨가 무척 간결하고 명확했다. 그가 살루초에서 변호사로 일하다가 최근에야 은퇴했다는 얘기를 듣고 어쩐지 하고 생각했다. 그의 이야기는 바라이타 계곡의 고지에 위치한 산마우리치오 디프라시노 마을에서 여름을 보내기 시작한 1970년대부터 시작되었다.

"첫 번째 여름, 나는 스무 살이었어요. 대학에서 법학을 전공하고 있었지. 당시 마을에는 나와 나이가 같거나 조금 어린 청년들이 많았고, 프로방스나 파리에서 건너온 이민 가족의 아이들도 있었지요."

해가 긴 여름날 저녁 모든 이들이 춤을 추며 시간을 보냈다는데 보스케로와 그의 몇몇 친구는 금세 싫증이 났다고 한다. 마을 전체를 통틀어 유일한 연주자인 늙수그레한 노인이 연주할 수 있는 음악이라고는 하모니카로 부는 한두 자락이 전부여서 같은 춤을 몇 번이고 반복해 추는 게 진력이 났기 때문이다. 곧 보스케로 일당은 마을의 노인들을 찾아다니며 옥시타니아 전통 춤을 가르쳐달라고 조르기 시작했다. "아무 때고 이웃을 찾아가 댄스 스텝을 보여달라고 했어요. 그런 다음 제대로 될 때까지 몇 번이고 연습했지요." 보스케로는 자신이 배운 춤과 음악, 노래가 마을 노인들이 숨을 거둔 뒤에도 살아남게 하기 위해 어떻게든 기록을 남겨야겠다고 마음먹었다. 그리고 1971년부터 1975년까지 매주 일요일마다 산마우리치오와 주변 마을의 가가호호를 방문하며 음악과 노래를 녹음하고 춤을 영상으로 기록했다. "문을 두드리고 오크어로 인사를 건네면 모두가 흔쾌히 문을 열어줬어요. 생면부지의 사람들인데도 다들 나를 가족처

럼 대해주었지."

보스케로는 민족음악학자는 아니었지만 자신이 대학에서 법률 공부에 바친 것과 같은 종류의 학구적 엄밀성을 동원하여 음악을 카세트 레코더에 담았다고 한다. 시간이 흐른 뒤 그는 음악을 듣고 악보로 옮겨 적을 수 있는 친구에게 녹음테이프를 가져갔다. 보스케로는 정식으로 음악 교육을 받은 적이 없었지만 악보에 틀리게 적힌 음표를 기막히게 잡아냈다. 그의 말마따나 "음악이 내 안에 있었기 때문"이었다.

세월을 거듭하는 동안 보스케로는 약 스물네 개의 춤사위와 지역별로 변주된 무수히 많은 춤사위를 수집했다. "나는 춤을 직접 배우면서 동시에 내 친구들에게 가르쳤어요. 그래야 춤을 살릴 수 있다고 생각했으니까. 그렇지 않으면 박물관에 가야만 볼 수 있는 춤이 되고 말 테니까요." 보스케로와 그의 친구들이 매년 찾아와 춤을 추는 걸 본 마을의 젊은이들도 뭔가 깨닫기 시작했다. 그전까지는 외부인 앞에서 마을의 오랜 전통을 보여주는 걸 낯 뜨겁게 여겼지만 이제 그들도 직접 보스케로가 추는 춤을 함께하기 시작했다. 이렇게 보스케로의 프로젝트는 본인조차 상상하지 못한 방식으로 골짜기 마을의 음악과 무용 문화에 서서히 새로운 생기를 불어넣었다.

"우리는 뭔가를 되살릴 작정을 한 전문 무용단이 아니었어요. 특별한 의상 같은 것도 없었고 말이지요. 그저 우리가 편한 대로 춤을 춘 겁니다. 우리가 하는 게 공연이라고 생각한 적도 없고요. 이런 식으로 우리에게서 처음으로 춤을 배워 간 노인 양반도 사실 춤에 대단한 소질이 있다고는 못할 분이었어요. 하지만 다음에 오는 사람

들은 조금 나았지. 왜냐하면 할아버지 할머니에게 조금씩이라도 배운 다음에 온 사람들이었으니까. 요즘은 40대 장년층들이 자식들을 가르쳐요. 이렇게 전통이 이어지는 거겠지요. 최근에는 휴대용 풍금과 아코디언을 배우는 아이들도 부쩍 늘었다더군요. 동네에 바이올린 제작 공방들도 많아졌고, 제노바부터 토리노까지 학교에서 옥시타니아 춤을 가르치는 댄스 교사들도 늘었어요."

보스케로는 옥시타니아 산골짜기의 유명 바이올리니스트 유체프 다 루스와 함께 몇 장의 음반을 제작하기도 했다. 그러나 루스의 바이올린에 관한 보스케로의 설명을 듣고 나는 실망하지 않을 수 없었다. 그의 말에 따르면 레프의 바이올린이 옥시타니아의 악기였을 가능성이 현저히 줄어들기 때문이었다. 피에몬테 계곡 출신이 많이들 그러하듯 루스와 그의 아내 역시 파리에서 일하며 보낸 세월이 길었다. 파리에 있는 동안 루스는 바이올린을 한 대 구입해 평생 사용했다고 한다. 숨을 거두며 아내에게 남긴 유언마저도 바이올린에 관한 내용이었다. 자신이 죽은 뒤에도 바이올린을 잘 돌봐달라는 코끝 찡한 당부였는데, 그의 말을 그대로 옮기자면 손주들이 "개처럼 줄에 묶어 집 안에서 이리저리 끌고 다니지 못하게" 해달라는 것이었다. 보스케로는 이곳 골짜기 마을에서 허다하게 많은 바이올린을 봐왔지만 대부분이 프랑스제라고 했다. 레프의 바이올린이 낭만적인 알프스 산골짜기 마을을 거쳤을지도 모른다는 내 희망 사항은 그쯤에서 접어야만 했다. 로셀라는 마을에서 산을 내려가는 비탈길도 프랑스 쪽 방향이 이탈리아 쪽 방향보다 훨씬 수월하다면서 그것이 옥시타니아의 바이올리니스트들이 악기를 구하러 프랑스로 향한

또 하나의 이유였을 거라고 부연했다.

　루스는 전통주의자였다. 그는 80대 노구가 되어서까지 바이올린을 놓지 않으며 19세기 노래와 춤을 보존하는 일에 앞장섰다. 루스가 숨을 거둔 1980년 이후 보스케로의 프로젝트는 젊은 바이올리니스트들과 다른 음악가들로 하여금 전통 음악을 새로운 방향에서 접근하도록 영감을 불어넣었다. 이에 따라 사람들의 관심도 폭발적으로 증가해 이제는 제노바와 토리노, 심지어 밀라노에서도 옥시타니아 음악에 맞춰 춤을 추는 대규모 군중을 찾을 수 있고 여름철에는 산악 지방에서 음악제가 열린다. 혹 당신이 그날 오후 나와 함께 에스파치 오치탄에 있었다면 보스케로와 로셀라가 도서관을 누비며 진지하게 춤추는 장면을 볼 수 있었을 것이다.

　레프는 러시아의 어느 늙은 롬인* 음악가로부터 바이올린을 구입했다고 했다. 그래서 이탈리아를 떠나기 전 이곳의 롬인들이 어떤 음악을 연주했는지 알아보는 일정을 나의 기묘한 순례길에 포함시켰다. 이 일정은 산티노 스피넬리를 만나는 일부터 시작했다. 롬인인 그는 자신의 민족에 대해 연구하는 학자이자 저술가이며, 본인이 속한 공동체 집단의 권익 보장을 위해 운동하는 활동가이자 무엇보다 아코디언 연주자다. 그러나 활동 반경이 넓고 바쁜 사람이라 그런지 내가 보낸 이메일에 답장을 주는 법이 없었다. 대신 그의 아내가 내게 보낸 친절한 메시지를 통해 스피넬리가 이끌고 있는 밴드인 알렉시안 그룹의 향후 이탈리아 국내외 공연 일정을 확인할 수 있었

* 흔히 비하의 뉘앙스를 담아 '집시'라고 부르는 유랑 민족.

다. 서로 일정을 맞춰보니 내가 그를 만날 수 있는 날은 딱 하루뿐이었다. 그 말은 곧, 내가 스피넬리를 만날 장소는 그의 고향이자 이탈리아 반도의 후덕한 허리와 날씬한 다리 사이를 연결하는 요충지인 아브루초주가 될 것임을 의미했다.

나를 태운 기차는 볼로냐와 메초조르노 지역(이탈리아 남부)을 연결하기 위해 무솔리니가 건설한 동해안 선로를 따라 천천히 남하했다. 파시스트 기술자들이 바닷가에서 수영과 일광욕을 즐기는 사람들을 조금이라도 시샘했더라면 산비탈 쪽에 터널을 뚫어 길을 냈을지도 모르겠다. 그러나 다행히 그러지는 않았던 모양이다. 덕분에 우리는 표백한 목재로 지은 해변가 쉼터를 지척에 둔 철로 위로 여행할 수 있게 되었다. 여름이 지나 방치된 쉼터들은 흡사 이전 문명의 잔해처럼 보였다. 내륙 지방은 이미 가을이었다. 해바라기가 모두 시들어 고개를 숙였고, 수확의 쟁깃날이 지나간 들판 위로는 철새 떼가 갈 길을 재촉했다.

지금부터 나는 아브루초에 도착한 다음 일어난 일을 하나도 빼놓지 않고 이야기하려 한다. 사건 사이사이의 틈들을 일일이 쓰지 않고 적당히 넘어가면 정작 할 이야기가 남지 않을 것만 같은 경험을 했기 때문이다. 스피넬리와 만나기 전 준비 삼아 읽은 그의 책에 따르면, 일단 아브루초라는 환경에 정착한 롬인들은 이후로 유랑을 멈추고 그곳에 머물러 지금에 이르고 있다고 한다. 예컨대 키에티의 유서 깊은 마을 리파 테아티나에 가면 비아 델로 친가로Via dello Zingaro, 즉 '집시의 길'이 있고, 살리타 델로 친가로Salita dello Zingaro, 즉 '집시 언덕'이 있으며, 라르고 델로 친가로Largo dello Zingaro, 즉 '집시 광

장'이 있다.[21] 아브루초 땅을 처음으로 밟은 롬인들은 아마도 오토만 제국의 침입을 피해 오랫동안 고향으로 삼고 살았던 비잔틴 제국을 등진 이들이었던 것으로 추정된다. 그들은 오늘날 구舊유고슬라비아라고 부르는 지역을 건너 합스부르크 제국에 잠시 정주한 뒤 국경을 넘어 프리울리베네치아줄리아주로 들어와서는 남진南進하여 아브루초까지 왔다.[22] 아브루초 롬인의 언어에 남아 있는 독일어와 세르보-크로아트어에서 파생된 단어들이 그들이 유럽을 횡단해 이곳에 왔음을 보여준다.[23] 롬인은 그들만의 고유하고 독자적인 음악 레퍼토리를 간직하고 있고, 이탈리아 내 여러 롬인 공동체에서 연주되는 음악에는 미묘한 차이가 존재한다. 그러나 세계 각지에 정착한 롬인들의 음악과 마찬가지로 이탈리아 내 롬인의 음악 역시 '무시카 콜타'와 '무시카 포폴라레' 간의 경계를 모호하게 하는, 가변적인 선율과 복잡한 리듬을 적극 수용한 형태로 지금까지 이어지고 있다. 그러니 조아치노 로시니와 주세페 베르디, 가에타노 도니체티 같은 작곡가들이 롬인의 음악에서 영감을 얻은 것도 어찌 보면 당연한 일이었다.[24]

나는 페스카라에서 기차를 내려 차를 빌린 뒤 란차노를 향해 남쪽으로 달렸다. 란차노는 아주 어여쁜 마을이었지만 깎아지른 언덕 사이에 위치하고 있어 1단 기어로 길을 올랐다가 내려올 때는 아예 눈을 반쯤은 감아야 했다. 란차노가 명소가 된 건 8세기의 어느 수도승 덕분이다. 기적을 믿지 않던 그가 이곳에 와서 미사를 보던 도중 성체 성사에서 사용한 포도주와 빵이 실제 피와 살로 바뀌는 광경을 목격하고 신앙심을 되살렸다고 한다. 초물질적인 과거의 전

설 때문에 유명세를 탄 란차노지만 요즘은 퍽 물질적인 이유로 또 한 번 이름을 알리고 있다. 산티노 스피넬리는 자신의 고향 란차노를 이탈리아 내에서 유일하게 롬인이 환영받는 지역으로 만들기 위해 노력해왔고, 여기에 마을 의회의 선구적 협력이 더해졌다. 훗날의 일이지만 어느 누군가는 "달콤한 바람이 란차노를 통과해 불고 있으며, 언젠가는 이탈리아 전역에 그와 같은 바람이 불기를 기대할 뿐"이라고 내게 말하기도 했다.

다음 날 아침 나는 아우토스트라다(고속도로)를 타고 제2차 세계 대전 도중 있었던, 그러나 지금은 많은 이들의 뇌리에서 잊힌 롬인과 신티인 학살을 주제로 한 회의 장소로 향했다.* 키에티 대학의 대형 강의실은 이미 그 지역 중고등학생들로 발 디딜 틈이 없었다. 행사의 시작은 알렉시안 그룹의 몫으로 배정되어 있었다. 나는 강의실 뒤쪽에 자리를 잡았다. 앞에 앉은 인솔 교사들 뒤로 말썽꾸러기 아이들이 끊임없이 재잘대며 이리저리 왔다 갔다 했다. 그러나 스피넬리의 밴드가 연주를 시작하자 부산스러운 아이들마저도 넋을 놓고 음악에 빠져들었다. 아직 오전 10시밖에 안 된 시간이었음에도 불구하고 음악은 첫 음부터 마지막 음까지 세차고 맹렬히 내달렸다. 기쁨과 갈망, 미친 듯한 에너지와 활기, 깊은 슬픔이 뒤섞인 열정을 자극하는 음악이었다. 스피넬리는 아코디언을 들고 밴드를 이끌며 음악을 클라이맥스로 몰아갔다. 그의 아들은 심장이 멎을 듯 아찔한 바이올린 연주를 보여주었고, 그의 두 딸은 각각 더블베이스와 하프

* 신티인은 서부 및 중부 유럽에 살고 있는 집시 소수 민족, 롬인은 동부 및 남부 유럽의 집시를 가리킨다.

를 맡아 리듬을 탔다. "헙, 헙, 헙" 하며 스피넬리가 소리치자 곧 우리 모두는 박자에 맞춰 박수를 쳤고 어떤 아이들은 강의실 의자 사이의 통로로 나와 춤을 추었다.

아쉽게도 연주는 너무 짧았다. 곧 전쟁이 남긴 비극을 다룬 듣기 힘든 강의가 오전 내내 이어졌다. 나치와 파시스트 도당에 의해 몰살된 100만의 롬인과 신티인에 관한, 지금까지 우리가 외면해온 이야기였다. 롬인들은 이 비극을 '사무다리펜samudaripen'이라 부르는데, 이 단어를 문자 그대로 번역하면 '모두가 죽었다'라는 뜻이다. 이탈리아 정부는 지금까지도 이 집단 학살을 인정하지 않고 있고, 죽은 이들을 추모하는 비석도 전 유럽을 통틀어 딱 하나뿐인 실정이다. 하지만 이러한 안타까운 현실은 조금씩 바뀌어가고 있었다.

강의가 끝나고 나는 스피넬리를 만나기 위해 강의실 앞으로 뛰어 내려갔다. 나는 강단에 올라 그의 손을 덥석 잡고는 "산티노, 저예요. 당신과 이야기를 나누고 싶어서 영국에서부터 왔어요!" 하고 대뜸 외쳤다. 나 말고도 그랬던 사람이 많았으리라. 그가 관여한 조직의 행사 규모를 미리 알았더라면 하필 그 주를 골라 방문하진 않았을 것이다. 그러나 그는 나의 손을 맞잡고는 "오늘 밤 란차노에서 식사라도 같이 하시지요" 하고 대답했다. "어디에서요?" 하고 내가 물었고, 강의실을 가득 채웠던 인파가 우리 사이를 갈라놓는 와중에 스피넬리는 "페나롤리 극장으로 오세요!" 하고 외쳤다.

페나롤리 극장은 19세기에 지어진 땅딸막한 건물로, 란차노의 플레베시토 광장으로 이어지는 골목 안쪽에 구겨지듯 들어가 있었다. 옆 건물에는 200명을 수용할 수 있는 크기의 뷔페식당이 있었

다. 스피넬리를 찾는 건 어렵지 않았다. 인파 속에서 그가 입은 하얀색 재킷이 번득번득 보였기 때문이다. 이탈리아 내 롬인의 바이올린 음악 역사보다 훨씬 시급한 문제를 그와 논의하기 위해 모인 사람들일 게 분명했다. 나는 뷔페식당에서 덜어온 미니어처 라자냐를 작은 나무 포크로 깨작이며 프로세코 스파클링 와인 잔을 손에 든 채 나와 대화를 나눌 의향을 보이는 사람들에게 말을 붙였다. 그러나 이들은 모두 가슴 한구석에 큰 슬픔을 간직한 사람들이었다. 선조와 가족을 앗아간 참사라는 거대한 공동空洞을 공유하는 이들에게 음악에 관한 나의 질문은 너무도 하찮아 입에 담기조차 어려웠다. 나는 회의의 연사로 나섰던 진중하고 박학다식한 롬인 남성 두 명과 같은 테이블에 앉아 내가 여기에 온 이유를 설명했다. 나는 둘 중 한 명에게 "선생님은 학자이시죠" 하고 말을 붙였다. 그는 정말로 학자였다. 그는 그날 아침 나치가 롬인 아이들에게 행한 의학적 잔혹 행위에 대해 연구한 내용을 발표했다.

"저는 롬인의 바이올린 음악에 대한 글을 써보려 하는데요. 조언을 부탁드려도 될까요?"

"아주아주 신중하게 글을 쓰시길 바랍니다. 나도 어떨 때는 문장 하나를 쓰는 데 석 달이 걸리곤 합니다. 글은 평생을 갑니다. 만약 글에 오류가 있다면 그 오류 또한 영원히 지워지지 않는다는 점을 명심하세요."

평소 같았으면 "그럼 홀가분한 마음으로 쓰면 되겠군요" 하고 농담으로 받았겠지만, 그날은 그럴 수 없었다.

저녁식사를 마치고 우리는 모두 옆쪽 극장 건물로 자리를 옮겨

아미코 롬Amico Rom—롬인들의 친구—예술 대회 시상식에 참석했다. 스피넬리가 기획해 지난 25년간 이어져온 이벤트였다. 스피넬리가 직접 선정한 심사위원단이 유럽 각지의 롬인들 및 신티인들의 공동체에서 활동하고 있는 예술가, 작가, 배우, 음악가, 영화감독 가운데 특출한 활동을 보인 이들을 기념하는 행사였다. 가제Gage—'비非롬인'을 뜻하는 롬인들의 표현이다—공동체의 일원 가운데 롬인의 권리를 보호하고 그들의 문화를 옹호하는 일에 헌신한 공로가 있는 사람에게도 상이 주어졌다. 스피넬리는 그날 밤 시상식의 사회를 맡았고, 개별 시상은 세계적으로 유명한 롬인 명사들이 담당했다.

지역 교향악단의 제1바이올린 주자에게 돌아간 상의 시상은 암스테르담에서 송출되는 범유럽 롬인 라디오 방송국의 창립자 오르한 갈류스가 맡았다. 나는 앞서 갈류스와 잠시 대화를 나누었는데, 그랬던 그가 이제는 민첩한 걸음으로 무대 위로 올라가 트로피를 손에 쥐고 수상자에게 다가갔다. 바이올린 연주자 앞에 선 그는 "우리 바꿉시다. 상을 줄 테니 당신의 바이올린을 내게 주시오" 하고 농담했다. 스피넬리는 반색하며 마이크에 입을 갖다 대고 우렁찬 목소리로 말했다. "오, 오르한! 그거 좋겠군요. 우리를 위해 연주를 해주시겠소?" 갈류스는 얼떨떨해하는 수상자로부터 바이올린과 활을 받아들고 관객을 향해 몸을 돌린 뒤 연주를 할 것처럼 손을 번쩍 치켜들었다. 그러고는 눈으로 객석을 한 번 죽 훑었다. 그의 행동이 왠지 내 얼굴을 찾으려는 것 같았다. 그런 뒤 갈류스는 "나는 롬인이긴 하지만 롬인이라고 해서 반드시 바이올린을 켤 줄 아는 건 아닙니다" 하고 말했다. 그것이 과연 나를 향한 메시지였는지는 영영 알 길이 없

겠지만 내 귀에는 어쨌든 나를 두고 하는 말처럼 들렸다.

바이올린에 대한 글을 쓰면서 롬인의 음악이 등장하는 것은 너무도 틀에 박힌 이야기 전개이겠지만, 그럼에도 바이올린이 이탈리아 반도의 다른 모든 음악 전통에 침투했듯 롬인들의 음악 속으로 파고든 것은 부인할 수 없는 사실이다. 음악과 노래에 관한 위대한 역사가인 스피넬리는 자신의 저서 『롬인, 자유로운 인간들Rom, genti libere』에서 가족과 공동체 내의 정체성을 구축하고 유지하는 수단으로서 자자손손 대물림된 음악에 대해 쓰고 있다. 스피넬리는 진짜배기 음악은 가족 안에 존재한다고 주장한다. 가족은 음악이 "영혼의 표현"이 되는 공간이자, 기억과 전통과 감정을 보존하고 전달하는 수단이 되는 공간인 것이다.[25]

이 모든 행사의 클라이맥스는 다음 날 아침에 있었다. 란차노 가장자리에 있는 한 공원에서 제2차 세계대전 중에 집단 학살된 유럽 내 롬인들과 신티인들을 기념하는 추모비 제막식이 열렸다. 마을 밴드가 연주를 맡았고 참석자들은 부슬비를 맞으며 추모비 앞에 서서 세계 각지에서 온 연사들의 연설을 들었다. 그들의 연설이 다시 한번 모든 이의 마음을 울렸다. 마침내 추모비를 덮고 있던 천이 벗겨졌다. 추모비는 롬 여인의 모습을 하고 있었다. 여인의 품 안에는 아이가 안겨 있고, 그녀가 입은 긴 치맛자락이 철조망에 걸려 있었다. 나는 내 주변을 둘러싼 모든 사람들의 얼굴에 담긴 깊은 슬픔을 차마 똑바로 바라볼 수 없어 고개를 돌렸다.

일정을 마치고 페스카라에서 다시 기차에 올라 북쪽의 피렌체로 향했다. 그곳에서 나는 줄리아 볼턴 홀로웨이 수녀님을 만날 약

속을 해둔 상태였다. 줄리아 수녀님을 처음 만난 건 피렌체의 신교도 공동묘지 관리인을 자처한 수녀님을 인터뷰하면서였다. 수입이라고는 소액의 연금이 전부인 수녀님이 무보수로 하는 일이었다. 돌쪼시, 금속공, 정원사 등 몇 세대에 걸쳐 가업으로 대물림해온 전통적 기술을 갖춘 롬인들에게 공동묘지 관리 일을 맡기고 지출하는 돈역시 모두 수녀님의 주머니에서 나왔다. 줄리아 수녀님은 공동묘지에서 운영하는 글자 공부 수업을 찾는 여성 수강생들에게도—그들의 목적은 아이들에게 읽고 쓰는 법을 가르치는 것이었다—얼마간의 돈을 쥐어주었다. 그런 수녀님이었기에 필시 연이 닿는 롬인 음악가가 있지 않겠는가, 하고 나는 생각했다.

나는 10대 시절 피렌체에 산 적이 있다. 피렌체의 물에서는 여전히 오래되고 어두운 냄새가 난다. 지금도 그곳에 가서 수돗물을틀면 처음으로 영국을 떠나 그 아름다운 도시에 도착했을 때의 설렘이 생생히 기억난다. 나와 만난 줄리아 수녀님은 당신께서 알고 있는 롬인 가족들은 모두 기능공이나 기술자들이지 음악가는 없다고잘라 말했다. 항상 그런 식이었다. 이탈리아의 롬 음악을 찾으려는시도는 매번 뜻한 대로 흘러가는 법이 없었다. 어릴 적 내 기억에 두오모의 계단에서는 언제나 떠돌이 음악가들이 연주를 하고 있었고최근까지만 해도 그랬던 것 같은데, 정작 그날 피렌체 거리에서는단 한 명의 롬인 음악가도 찾을 수 없었다.

피렌체의 롬 음악을 찾는 일은 포기하기로 하고 대신 줄리아 수녀님의 롬인 친구들을 만나 오늘날 이탈리아에서 그들이 어떤 삶을살고 있는지에 관해 들었다. 수녀님은 일요일 아침 나를 노숙자를

위한 미사에 데려갔다. 성당 뒤편에는 구호 물품으로 보이는 배낭이 잔뜩 쌓여 있었다. 미사가 끝난 후에 모든 참석자에게 제공될 아침식사였다. 우리는 제대에서 가까운 앞쪽 자리에 앉았고 우리 뒤의 신도석은 금세 노숙인들로 가득 들어찼다. 그들 가운데는 긴 치마를 입은 롬 여인들도 흩뿌린 것처럼 섞여 있었다. 사랑을 주제로 한 강론 말씀이 끝나고 성체 성사 차례가 되었다. 뜻밖의 광경이 펼쳐져 나는 수녀님께 속삭이듯 여쭈었다. "왜 롬 여인들은 아무도 제대 앞으로 나가지 않는 거죠?" 그러자 수녀님은 아예 모두가 들으랍시고 크게 대답했다. "왜냐하면 롬인들에게 성체 주는 걸 반대하는 교구 사람들이 있거든!" 나는 오랫동안 피렌체를 사랑해왔지만, 그날은 도시의 숨겨진 이면을 본 것만 같은 기분에 내가 과연 이곳을 제대로 알고 있긴 했던 건가 싶어 뒷맛이 씁쓸했다.

제4악장

현대의 바이올린

제2차 세계대전 중 바이올린의 운명

　나에게는 오래된 자동차를 좋아하는 친구가 하나 있다. 빈티지 올드카도, 스포츠카도 아닌, 그저 낡고 망가진 차를 좋아하는 친구다. 그는 주말이면 차고에 틀어박혀 낡은 차에 빛이 나고 엔진이 가르랑댈 때까지 기계를 만지작거리고 찢어진 시트를 꿰매고 차체를 복원하는 일에 매달린다. 나는 레프 바이올린의 일대기를 부드럽게 잇는 방법을 찾는 일을 멈출 수 없었고, 시간이 흐를수록 그런 내가 이 폐자동차 마니아 친구와 얼마간은 닮지 않았나 하는 생각이 들었다. 다양한 종류의 떠돌이 음악가들 이야기를 취재하며 일대기의 커다란 구멍은 얼추 메운 다음이었다. 이제는 레프의 바이올린이 제2차 세계대전 도중 약탈당한 수천의 악기 가운데 끼어 유럽 대륙을 건너 러시아로 흘러들었을 어두운 가능성에 대해 고려해봐야 할 시점이라고 느꼈다. 이 여정을 따라가다보면 분명 전쟁의 가장 추악하

고 타락한 일면들과 마주해야 할 터인데, 바이올린 한 대를 엉성한 구실 삼아 그 모든 아픔과 괴로움 속으로 뛰어든다는 게 영 불편하게 느껴져서 며칠을 고민했다. 그러나 내가 어떤 결정을 내리건 길은 그쪽으로 나 있었다. 그 길의 끝에 레프의 바이올린이 러시아에서 거쳐왔을 역사가 사실적이고 입증 가능한 형태로 남아 있을 수도 있다.

제2차 세계대전을 생각하며 당장 바이올린부터 떠올리는 사람은 거의 없을 것이다. 그러나 정작 살펴보기 시작하니 전쟁과 관련된 모든 이야기에 바이올린이 있었다. 약탈군의 장물에 포함되어 있기도 했고, 강제 집단 수용소의 기차역 앞에 무더기로 내버려진 수용자들의 소지품 더미에도 바이올린 케이스가 끼어 있었다. 단지 물건으로서의 바이올린뿐만이 아니었다. 그들의 목소리와 그들의 음악 역시 나치 독일의 역사와 그들이 일으킨 전쟁의 역사에 한자리를 차지하고 있었다.

1933년 히틀러가 총통에 오르자마자 바이올린의 문화적 중요성이 뚜렷이 부각되기 시작했다. 취임 직후 히틀러는 유대인들의 공공 부문 취직을 금지하는 법안을 통과시켰다. 이는 곧 국비로 운영되는 시립 오케스트라, 극장, 오페라 하우스의 유대인 음악가들을 즉각 파면해야 한다는 의미였다. 그 즉시 독일 전역의 오케스트라 현악군에는 막대한 피해가 초래되었다. 모두가 알다시피 현악기 연주자들 가운데 유대인의 비중이 비정상적으로 높았기 때문이다. 나치는 이 발가벗겨진 오케스트라들이 연주하는 레퍼토리로도 관심의 화살을 돌려, 콘서트 프로그램과 라디오 방송에 유대인 작곡가의

작품을 올리지 못하게 금지했다. 이 역시 바이올린에 재갈을 물리는 또 하나의 방식이었다. 멘델스존이나 쇤베르크의 협주곡 같은 바이올린 걸작이 금지곡 목록에 포함되었다.

반유대주의라는 강박에 의해 모든 것을 결정하던 왜곡된 세계에서는 심지어 헨델과 모차르트 같은 작곡가조차 재평가의 대상이 되었다. 헨델은 구약성서의 텍스트를 가지고 오라토리오를 썼다는 이유로 나치의 눈 밖에 났다. 나치는 헨델의 '과오'를 바로잡기 위해 〈유다스 마카베우스Judas Maccabeus〉는 〈나사우의 빌헬름William of Nassau〉으로, 〈이집트의 이스라엘인Israel in Egypt〉은 〈몽고인의 격노Mongol Fury〉로 제목을 고쳐 공연하게 했다. 모차르트는 유대인 대본작가 로렌초 다폰테와 함께 세 편의 오페라 〈코시 판 투테Così fan tutte〉〈피가로의 결혼Le nozze di Figaro〉〈돈 조반니Don Giovanni〉를 작업한 게 문제였다. 나치는 이 오페라를 독일어로 공연함으로써 다폰테의 자취를 지웠다. 다만 한 가지 유감스러운 걸림돌이 있었다. 이미 너무나 인기 있던 이 오페라의 대본을 독일어로 옮긴 사람이 유대인 지휘자 헤르만 레비였다는 점이다.[1]

반유대주의가 퍼져 나가고 일상화됨에 따라 독일과 오스트리아 내 유대인이 보유한 재산의 약탈 행위 역시 풍토병처럼 번져나갔다. 유대인은 이 기회를 틈타 이웃들과 행인들이 벌이는 절도 행위에 시달렸고, 게슈타포는 아예 조직 내부에 '가구 행동대Möbel-Aktion'라는 비밀 전담반을 가동하며 정부 차원의 약탈을 자행했다. 유대인들은 삶의 터전을 버리고 떠나거나 추방당했고 혹은 투옥되거나 살해당했다. 1938년 조직된 가구 행동대는 이렇게 주인 없는 빈집

이 된 공간에 쳐들어가 살림살이를 닥치는 대로 쓸어 담았다. 참으로 추잡했던 그들의 노략질은 아주 개인적인 물건에까지 미쳤다. 가족의 추억을 간직한 물건들이 약탈꾼들의 손에 들어갔고 그 가운데는 바이올린도 포함되어 있었다. 식기와 아이들의 장난감, 보석류, 냄비, 그림과 장식품 등 가족을 이루고 산 여러 세대들의 좋았던 기억과 지극히 소소한 사건들을 사연으로 간직한 물건들이었다. 가족이 이곳저곳으로 이사 다니고 정착하며 때를 묻힌 물건들이었고, 그들의 행운과 액운, 염원과 열광, 취향과 신념이 드러나는 물건들이기도 했다. 유대인 가족들의 소지품 중에서 발견된 바이올린은 여러 세대 동안 유대인의 성인식인 바르미츠바, 가족과 친척의 결혼식과 장례식에서 사용된 물건일 수도 있었다. 한마디로 세월이 켜켜이 쌓이는 동안 가족의 추억을 한가득 간직한 물건이었던 것이다. 그러나 앞뒤 맥락을 잘라내면 아무런 의미 없는 악기일 뿐이었다.

바이올린을 비롯해 가구 행동대가 노략한 모든 물건들은 나치가 파리 중심부에 마련한 창고로 보내져 분류, 수리, 재포장되었다. 이 기묘하고도 서글픈 일을 담당한 건 파리 외곽 수용소의 유대인들이었다. 매일 그들 앞에 수천 개의 상자가 일감으로 떨어졌다. 반쯤 쓰다 만 편지, 심지어는 음식 찌꺼기가 묻은 접시들도 왕왕 나오곤 했다고 한다.[2]

가구 더미에 섞인, 주인을 알 수 없는 바이올린들은 전쟁 물자 마련을 위해 적당히 외부로 팔아넘겨 현금화하거나 혹은 연합군의 폭격에 악기를 잃은 아리안족 학생에게 무상으로 제공되었다. 그러나 올드 이탈리안 같은 우수한 바이올린들은 특별 취급을 받았다.

히틀러는 1938년 피렌체, 로마, 나폴리의 박물관을 시찰한 뒤 오스트리아 린츠에 퓌러무제움Führermuseum, 즉 '총통 박물관'을 건설하겠다는 계획을 세운다. 전 유럽에서 약탈한 온갖 종류의 걸작품을 전시할 공간을 염두에 둔 것인데, 그 가운데는 일류 중에서도 일류로 평가받는 고古바이올린도 포함되어 있었다. 총통 박물관은 자신의 고향인 린츠를 독일 문화의 새로운 중심지로 격상시키려는 히틀러의 과대망상적 비전의 핵심이었다. 그는 린츠에 새로운 대학교, 오페라 하우스, 음악원까지 세우려 들었다. 그것만으로 부족했는지 베를린과 빈의 오케스트라에 견줄 만한 새로운 오케스트라와 국립 방송 교향악단을 설립하려 했으며, 바이로이트가 바그너를 기념하듯 안톤 브루크너를 기리는 연례 음악제를 기획하기도 했다.[3]

나치 도당에는 올드 이탈리안만을 겨냥한 특수부대가 있었다. 존데르슈타프 무지크Sonderstab Musik, 즉 '특별 음악국'은 히틀러가 총통 박물관에 전시하고자 염원했던 세계 최상급 악기를 수집하는 임무를 수행했다. 음악학자, 교수, 악기 감정가 등으로 구성된 파렴치한 전문가 집단이었던 특별 음악국은 나치 군인들이 휩쓸고 지나간 프랑스, 네덜란드, 벨기에에 파견되어 값진 악기들과 오리지널 악보, 서적과 녹음 등을 쓸어 담았다. 이들은 노략질한 바이올린을 면밀히 감정하고 평가한 뒤 자세한 기록을 남긴 다음 상자에 담아 베를린행 화물 열차에 실었다. 그들이 남긴 물품 목록은 전쟁이 끝나면서 모두 파기되었지만 딱 한 부만은 화를 면했다. 그것은 바로 타자기로 작성한 아홉 쪽짜리 문서로, 점령지 파리에 보관된 장물 악기 목록이었다. 거기 기록된 보물들에는 아마티 한 대, 스트라디바

리우스 두 대, 그리고 과르네리 델 제수 한 대가 포함되어 있었다.[4]

1942년까지 프랑스와 네덜란드와 벨기에에서만 거의 7만 가구에 달하는 유대인 가정이 파괴되고 유형의 재화와 무형의 문화를 빼앗겼다. 훔친 물건을 팔아 번 돈과 유대인 소유의 점포 및 은행계좌에서 징발한 돈을 합치면 거의 1,200억 라이히스마르크에 달했다. 당시 영국 파운드화로 환산하면 120억 파운드로, 이는 나치 전쟁 자금의 거의 3분의 1에 달하는 거금이었다.

나치는 유대인 바이올리니스트들의 악기와 일터를 빼앗았고 유대인 작곡가들이 쓴 바이올린 음악에 재갈을 물렸지만, 그럼에도 바이올린과 유대인의 인연은 끈질기게 이어졌다. 강제 수용소 내의 일상에서 바이올린이 빼놓을 수 없는 부분이 되었기 때문이다. 1939년부터 1943년 사이 이탈리아를 비롯한 점령 지역에 100곳이 넘는 집단 수용소가 건설되었다. 대부분은 전쟁 포로와 정적政敵을 가두기 위한 시설이었지만, 그 가운데는 유대인, 롬인, 동성애자 들을 알프스 이북의 사지로 보내기 전에 임시 수용하는 시설도 꽤 있었다.

음악은 종종 강제 수용소에 갇힌 이들의 생존을 도왔다고 회자되곤 하지만, 아우슈비츠 제2수용소 캠프 오케스트라의 지휘자로 활동한 유대계 폴란드 바이올리니스트 시몬 락스는 이른바 "피골이 상접한 피수용인이 음악 덕분에 기운을 내고 살아갈 힘을 얻었다"는 투의 낭만적 관념은 사실과 다르다고 주장했다.[5] 그의 말에 따르면 "음악 덕에 '기운'을 얻은 건 음악가들뿐이었다(아니, 기운을 얻었다기보다 기력을 아낄 수 있었다는 표현이 더 정확하겠다). 음악

덕분에 고된 중노동을 면했고 조금 더 나은 음식을 먹을 수 있었기 때문이다."[6] 락스는 자신이 살아남을 수 있었던 이유도 모두 음악과 관련된 몇 번의 기적 덕분이라고 했다. 우선 그가 캠프 오케스트라에 차출된 경위부터가 기적이었다. 유대인 작곡가의 음악이 금지되었다는 사실을 망각한 채 오디션에서 멘델스존의 바이올린 협주곡을 연주했는데도 무사히 넘어갔던 것이다. 입단 후에는 아우슈비츠 남성 수용소 오케스트라를 위해 악보를 베껴 쓰고 음악을 편곡하는 자리로 승진했다. 락스는 기억하고 있던 행진곡을 적당히 편곡하고 독일 사람들의 취향에 맞춰 새로운 행진곡을 지어냈다. 그는 자신이 어떤 악기를 연주했는지는 한 번도 언급하지 않았지만, 나치 친위대 장교들이 아우슈비츠 인근 지역을 돌아다니며 바이올린을 징발했다는 것은 잘 알려진 사실이다.[7]

락스는 가축용 열차를 타고 아우슈비츠 역에 도착한 "사람들이 바다를 이루었다"고 했다. 그들은 가지고 온 소지품 전부를 역 플랫폼에 두고 수용소로 향했다. "음식, 간식거리, 술, 보석, 돈, 금화, 온갖 종류의 귀중품으로 가득한 크고 작은 여행 가방, 손가방, 짐 꾸러미가 거대한 산을 이루었다. 주인들이 다시는 보지 못할 물건들이었다." 그중에는 당연히 바이올린도 섞여 있었을 것이다. 그리스 태생의 아마추어 바이올리니스트 자크 스트로움사는 1943년 삶의 현장에서 쫓겨나 아우슈비츠에 도착했다. 역에 내린 그의 한 손에는 임신한 아내의 손이, 다른 한 손에는 바이올린이 있었다. 그러나 곧 아내와 악기를 모두 놓아야만 했다.[8]

락스는 수용소 오케스트라 음악가들이 거주하는 막사 벽에 걸

린 금관악기와 목관악기—입수 경위는 어쨌건 간에—그리고 맞춤 제작된 선반 위에 쌓인 바이올린 케이스를 보고 어안이 벙벙해졌다. 아우슈비츠 수용소를 둘러싼 전기 철조망을 처음 봤을 때 느꼈던 자살 충동이 바이올린을 손에 잡자 모두 사라지는 기분이었다.

연주 실력이 뛰어난 아마추어 음악가들과 바깥세상의 군악대 및 오케스트라 소속으로 활동하던 전문 음악가들로 구성된 수용소 오케스트라는 강제 노동에 동원된 수용자들이 매일 아침저녁으로 수용소를 들고 나는 행렬 옆에 서서 연주를 담당했다. 일과를 마치고 돌아오는 수용자들은 때로 탈진, 기근, 질병 등으로 숨을 거둔 동료의 시체를 들거나 끌면서 힘겹게 걸음을 옮겼다. 수용소 규모가 커짐에 따라 오케스트라는 아침저녁으로 거의 두 시간씩 쉬지 않고 연주해야 했다. 이밖에도 오케스트라에는 매주 일요일 오후 야외 경음악 연주회 명령이 떨어졌고, 나치당의 지도급 인사들이나 국제적십자사가 수용소를 방문할 때마다 발랄한 겉모습을 연출하는 임무도 주어졌다.

헨리 마이어* 역시 아우슈비츠 수용소 오케스트라에 소속되어 바이올린을 잡았다. 친위대 장교들은 음악 신동이었던 마이어를 파티에 불러 연주를 시켰다. 마이어는 자신의 경험에 대해 이렇게 썼다. "우리가 그들을 위해서 연주한 음악은? 미국의 멜로디였다. 미

* 헨리 마이어의 가족은 강제 수용소에서 몰살당했다. 마이어 역시 가스실 처형 처분을 받았지만 그의 연주를 눈여겨본 나치 친위대 의무장교의 개입으로 목숨을 보존했다. 종전 후 1948년 미국으로 이주했고 줄리아드 음악학교에 장학생으로 입학했다. 유명한 라살 현악 사중주단의 창단 멤버였으며, 신시내티 대학교 교수로서 후학을 양성했다.

국은 그들의 가장 큰 적국이었음에도 말이다. 우리가 연주한 음악을 쓴 작곡가들은 누구였나? 거슈윈과 어빙 벌린이었다. 두 사람 모두 유대인이다. 연주는? 역시 유대인들이 했다. 이 감상적인 노래들을 들으며 따라 부르다가 끝내 눈물까지 보이는 이들은? 우리에게 고통을 주는 나치 친위대 장교들이었다. 대단히 부조리한 상황이었다."[9] 락스 역시 음악이 압제자들에게 미치는 놀라운 효과에 대해 언급했다. "음악을 들을 때 친위대 장교는 웬일인지 인간과 기묘하게 비슷한 존재가 되는 듯했다. 평소에는 거칠기 그지없는 목소리가 부드러워졌고 행동이 느긋해졌다. 그럴 때면 그와 동등한 존재처럼 대화를 나누는 일도 가능했다."[10]

유럽에서 이탈리아 바이올린을 적법하게 소유하는 체제는 이미 망가져 있었지만, 다시 한번 카드패가 크게 뒤섞이려 하고 있었다. 1941년 6월 독일이 러시아를 침공했기 때문이다. 나치 부대는 소련 영토를 잔인하게 유린했다. 궁전과 교회가 폐허로 바뀌었고, 수많은 마을이 아수라장이 되었고, 갤러리와 도서관이 발가벗겨졌다. 전세가 역전되면서 소비에트 정부는 독일에 당한 만큼 갚아줄 계획을 세우기 시작했다. 적군赤軍이 밀고 지나간 길을 예술 각 방면의 전문가 집단으로 구성된 전리품 노획 여단이 뒤따르게 했다. 이들의 임무는 조국이 겪었던 끔찍한 상실에 대한 복수였다. "인류 역사상 가장 엄청난 약탈 문화재 비밀 탈취 작전"이 시작된 것이다.[11]

모스크바 예술위원회는 미술사가, 감정가, 악기 전문가, 박물관 큐레이터, 회화 복원 전문가, 화가 등으로 전리품 노획 여단을 구성했다. 그들에게 내려온 명령은 "문화적 가치가 있는" 물건을 찾으라는

것이었고 그중에는 악기도 포함되어 있었다. 소비에트 정부는 이 비밀 작전을 다른 연합국들 몰래 은밀히 수행했고, 전리품 노획 여단의 구성원은 사실상 모두 민간인이었음에도 장교용 군복이 주어졌다.

여단은 적군이 진군한 경로를 따라 이동했다. 소비에트 군대는 길을 막는 모든 것을 죽이고 약탈하고 파괴했다. 어느 적군 군인이 고향에 보낸 편지글을 빌리자면, "우리는 우리가 당한 그대로 되갚아주고 있다. 우리의 복수는 정당하다. 불에는 불, 피에는 피, 죽음에는 죽음뿐이다." 졸병부터 장교까지 모두가 고삐 풀린 망아지처럼 사리사욕을 채우기 위한 약탈 행위에 뛰어들었다. 사령관들조차 "시계, 타자기, 자전거, 양탄자, 피아노 등등을 모으느라" 정신이 없었던 나머지 독일의 국유지, 극장, 박물관의 소유물을 보호하는 일에는 좀처럼 주의를 기울일 여력이 없었다. 모두가 저마다 좋아하는 물건을 찾아 나섰고, 가벼워서 휴대가 용이한 데다 무한한 가치가 숨겨진 바이올린은 모두가 탐하는 목표물이 되었다.

이탈리아 바이올린은 박물관 컬렉션에, 독일인 가정에, 나치가 프랑스와 벨기에와 네덜란드에 은닉해둔 물건 더미에, 강제 수용소로 향하는 유대인에게서 빼앗은 물건 더미에 끼어 있었다. 제1우크라이나 전선의 전리품 노획 여단은 슐레지엔 사령관 집무실에서 네 개의 낡은 바이올린 케이스를 발견하고는 노다지를 캤다고 여겼다. 바이올린은 피아노, 자전거, 재봉틀, 라디오와 함께 보관되어 있었다. 케이스를 열어보니 한 대는 1757년산 스트라디바리우스, 다른 한 대는 연도 미상의 아마티 제품 레이블이 붙어 있었다. 스트라디바리의 바이올린은 발견 즉시 안전한 장소로 보냈다고 하는데, 아마

도 부대원들은 이 레이블이 어딘가 이상하다는 점을 알아차리지 못한 것 같다. 1757년이라면 스트라디바리가 사망한 지 20년이나 지난 시점이기 때문이다. 여단 부대원들은 나중에 여러 대의 '스트라디바리우스'와 '아마티'를 발견하고서야 이 가운데 진품은 하나도 없다는 사실을 뒤늦게 깨달았다.

어떤 면에서 러시아로 또 독일로 이리저리 끌려다닌 바이올린은 제2차 세계대전 중 박물관이나 일반 가정에서 약탈당한 다른 물건들과 전혀 다르지 않았다. 유대인 가정에서 탈취한 가구, 이불, 손목시계, 피아노, 장난감, 혹은 강제 수용소에 살다 죽은 유대인들에게서 빼앗은 의수와 의족, 여인의 머리카락, 돈과 금니 따위와 마찬가지로 그저 물건일 뿐이었다. 그러나 동시에 바이올린은 단순한 물건의 의미를 뛰어넘는 그 무엇이었다. 바이올린 소리는 동유럽 지방의 슈테틀(유대인이 모여 사는 소규모 시골 마을)과 유럽 곳곳의 게토(도시 내 유대인 거주 지역)에 살던 유대인들이 서로 축하할 일이 있을 때마다 모인 자리의 소리이자 온 유럽을 누비던 떠돌이 유대인 음악가가 길거리에서 연주하던 음악의 소리였고, 유명한 유대인 작곡가들이 쓴 음악의 소리이자 이 음악들을 연주한 유명 유대인 음악가들의 소리였다. 바이올린을 훔침으로써 나치는 유대인 문화의 모든 흔적을 말살하겠다는 그들의 궁극적인 목적 달성에 한 걸음 더 다가섰다. 과연 레프의 바이올린도 이 추악한 소용돌이에 휘말렸을까? 진실은 영영 알 수 없을 테지만, 레프의 바이올린이 밟았을지도 모를 또 하나의 궤적을 추적함으로써 나는 그렇지 않았더라면 절대 몰랐을, 유럽의 전쟁이 남긴 상흔을 알게 되었다.

크레모나 국제 현악기 제작학교 견학기

크레모나산 바이올린들이 유럽 이곳저곳으로 강제 이주당하던 바로 그 시절, 악기의 고향에서는 뭔가 급진적인 사건이 벌어지고 있었다. 크레모나는 도시의 역사를 이야기할 때 절대 빼놓을 수 없는 바이올린이라는 악기를 적어도 지난 200년 가까운 시간 동안 잊고 지낸 듯 보였지만, 악기 제작 전통은 제2차 세계대전이 발발하기 직전 느릿한 부활의 기지개를 켰다. 악기 제작 역사에 대한 재조명에서 시작된 이 부활은 곧 악기 제작 자체의 부활로 이어졌다.

이 느린 혁명의 기폭제를 직접 보고 싶다면 마르코니 광장에 있는 바이올린 박물관으로 가야 한다. 그곳에는 근사한 악기들이 전시된 눈부신 갤러리가 있고, 야트막하고 널찍한 서랍장을 절반쯤 열어놓고 관람객을 기다리는 전시실도 있다. 서랍 위에 놓인 도구들은 언뜻 대수롭지 않아 보일지 모르지만, 작은 손가락 대패, 끌, 칼, 캘

리퍼스, 긁개 등이 다름 아닌 스트라디바리가 사용하던 물건이었다는 걸 알고 나면 보는 눈이 달라질 수밖에 없다. 나무 손잡이에는 스트라디바리가 남긴 손때가 여전하고, 깎고 갈기를 반복한 칼날은 가늘어져 있다. 흔히 볼 수 있는 실용적인 물건이자 낡고 닳은 이 물건들이 여기에 있다는 사실은 크레모나가 다시 세계 바이올린 제작의 핵심부로 껑충 올라설 수 있는 계기가 되었다.

코치오는 바이올린 그리고 바이올린과 관련된 모든 유물을 사고팔며 큰 성공을 거머쥔 인물이었다. 그랬던 그도 이 소중한 유물들을 외부에 판매할 수 있다는 생각은 한 번도 하지 않았던 모양이다. 스트라디바리가 쓰던 도구들은 코치오가 1840년 숨을 거두자 우선 그의 딸이, 그리고 나중에는 코치오의 종손이 물려받았다. 이 귀한 물건들이 일반에 공개된 것은 1920년 스트라디바디의 도구를 매물로 내놓은 종손의 아내 덕분이었다. 돈밖에 모르는 속물이었나 보다 생각할 수 있지만, 결과적으로는 그녀가 할 수 있는 선택들 중 가장 최선의 선택을 한 셈이 되었다.

마르케사 파올라 델라 발레는 시종조부로부터 물려받은 유산을 로마 주재 프랑스 대사에게 판매할 작정이었다. 바로 그때, 당시 유럽에서 제일가던 현악기 제작자 주세페 피오리니(Giuseppe Fiorini, 1861~1934)가 보낸 편지가 도착했다. 코치오가 그랬듯 피오리니 또한 어떤 물건에는 사람들의 인생행로를 바꿀 만한 영감을 주는 힘이 있다는 것을 인지하고 있었고, 옛 이탈리아의 현악기 제작 기법을 가르치는 전문학교 개교라는 본인의 염원을 실현하기 위해서는 스트라디바리의 유물이 필요하다고 판단했다. 그는 친구에게 이렇

게 설명했다. "길게 재고 따질 것 없이 곧바로 결정했지. 마르케사 파올라 델라 발레에게 편지를 쓰기로 했어. 대충 이렇게 썼던 것 같군. '나는 부자도 아니고 어떻게든 거래를 성사시켜 돈을 벌려는 목적을 가진 사람도 아닙니다. 나는 현악기 제작자이자 학자입니다. 스트라디바리의 유물을 구입해 연구함으로써 내가 가진 기법을 연마하는 일에 쓰려 합니다. 그리고 궁극적으로는 그 유물을 이탈리아 정부에 기부할 생각입니다. 정부가 현악기 제작 전문학교를 열어줄 뜻만 있다면 말이지요. 부인, 이 애국적인 목표를 달성할 수 있도록 제발 저를 도와주십시오.'" 부인의 뜻을 돌린 피오리니는 자신이 평생 모은 돈을 탈탈 털고 추가로 대출까지 받아 3만 7천 파운드라는 거금을 마련해 스트라디바리의 도구 일습을 확보했다.[12]

피오리니는 이어 이탈리아의 여러 도시에 제안서를 보냈다. 최고 수준의 바이올린 제작 기법을 교육하는 국제 현악기 제작 전문학교를 설립해 자신을 교장으로 임명하면 스트라디바리가 사용하던 도구 일체를 일반 전시용으로 제공하겠다는 내용이었다. 그의 제안을 제일 먼저 받아들인 도시가 바로 크레모나였다. 스트라디바리의 유물은 1924년 크레모나시 당국에 인도되었고, 이어 새로운 학교 부지를 물색하는 작업이 시작되었다.

스트라디바리 서거 200주기를 맞는 1937년까지 학교는 세워지지 못했다. 그럼에도 파시스트 당원이던 크레모나 시장 로베르토 파리나치는 이 기회를 어떻게든 활용하고 싶었다. 바이올린 제작의 황금기를 기념하는 행사가 이탈리아의 영광스런 과거를 선전하는 데 있어 특히 사람들의 이목을 끌 만한 요소가 될 수 있다고 여겼기

때문이다. 파리나치는 기념행사 계획을 들고 로마의 수뇌부를 찾아 갔고, 무솔리니—그 역시 바이올린을 켤 줄 알았다—로부터 직접 두 차례 전시회 개최 승인을 받아냈다. 하나는 크레모나산 올드 이탈리 안의 성대한 전시회 성격의 '크레모나 현악기 제작 공방 국제 박람 회', 다른 하나는 이탈리아 각지에서 현재 활동 중인 제작 공방의 솜 씨 경연장 성격의 '현대 현악기 제작 공방 국립 전시회'였다. 이탈리 아 정부는 현대 공방들이 출품한 악기들의 경연 상금으로 7만 리라 (약 2만 5천 파운드)를 후원했다.[13]

전시용 올드 이탈리안 악기를 수습해야 했던 박람회 조직위원 회는 당장 문제에 부닥쳤다. 18세기 말 타리시오에 의해 국제적으 로 거래되는 상품이 된 이후로 올드 이탈리안이 점점 더 이탈리아에 서 먼 지역으로 퍼져 나갔기 때문이다. 조직위원회는 전 세계에 호 소문을 보내 마침내 서른아홉 대의 바이올린, 비올라, 첼로, 그리고 하프 한 대를 확보했다. 이 악기들의 절반 이상이 미국에서 건너왔 다.[14]

파리나치—그는 곧 파시스트당의 2인자 자리인 당서기로 승진 하게 된다—는 국내외 손님들을 맞을 준비를 하기 위해 크레모나 도 심을 리모델링했다. 그러나 참으로 얄궂게도 리모델링 계획에는 산 도메니코 광장에 면한 건물들을 모두 철거하는 작업이 포함되어 있 었다. 다시 말해 스트라디바리와 과르네리가 거주하면서 작업실로 사용하며 명기들—박람회에 전시될 물건들—을 쏟아낸 건물들이 모 두 사라지고 만 것이다. 방문객들에게 파시스트 정부가 현대성을 중시한다는 인상을 심어주기 위해 거미줄처럼 복잡한 길거리 곳곳

에 공방이 있던 이솔라 지역 전체를 불도저로 밀어버린 뒤 그 자리에 바둑판식으로 길을 깔고 현대식 건물을 세웠다. 신축 건물 중에는 현재 바이올린 박물관으로 사용하고 있는 멋진 건축물인 '예술 궁전'이 포함되어 있었다. 바이올린 박물관에는 현악기 제작 전통에 관한 세상의 흥미를 다시 불러일으킴과 동시에 그로 인해 촉발된 기묘한 처사들의 촉매 역할을 한 유물들이 전시되어 있다. 200주기 기념행사는 대성공으로 막을 내렸다. 행사 기간은 고작 한 달에 불과했지만 전 세계에서 10만 명이 넘는 손님들이 몰려들어 전시회를 구경하고 그 기간 동안 열린 연주회를 관람했다.[15]

파리나치가 공연한 수고를 한 덕분으로 이솔라에는 볼 만한 게 하나도 남지 않았지만, 나는 마지막으로 크레모나를 방문한 길에 다시 자전거를 빌려 타고 무작정 그곳으로 향했다. 자전거를 정자亭子에 기대 세워놓고 구불구불한 길을 따라 홀린 듯 옛 산도메니코 성당 터에 조성된 공공 정원으로 발걸음을 옮겼다. 그리고 한때 이솔라 지구의 좁은 골목길에서 융성했던 기술의 흔적을 찾기 위해 주변을 죽 둘러보았다. 하지만 내가 그곳에서 확인한 기술의 흔적이라고는 정원이 내려다보이는 술집을 찾은 학생들이 나누는 와자한 대화의 연료가 되는 크래프트 맥주뿐이었다. 비둘기들이 테이블 아래 떨어진 바삭바삭한 주전부리와 포카치아 빵 조각을 식전주 삼아 즐기고 있었다.

한때 이솔라가 상징했던 것들이 모두 사라진 자리에는 1938년 개교한 국제 현악기 제작학교가 들어서 있다. 코치오 백작과 주세페 피오리니의 염원이 마침내 실현된 것이다. 그러나 1934년 숨을 거

둔 피오리니에게는 안타깝게도 때늦은 개교였다. 그럼에도 이 학교는 크레모나 역사의 새로운 챕터가 시작됨과 아울러 크레모나를 떠났던 바이올린이 다시 크레모나로 돌아왔음을 알린 상징과도 같은 곳이다. 또한 크레모나가 스트라디바리 생전만큼이나 지금도 바이올린 제작의 중심지로 기능하고 있음을 역설하는 곳이기도 하다. 이러한 변화가 가능했던 건 바로 스트라디바리가 사용하던 저 낡은 도구들이 내뿜는 조용한 힘이 있었기 때문이라고 해도 과언이 아니다. 스트라디바리의 도구들이 크레모나로 돌아옴으로써 도시가 자신의 역사에 다시 관심을 기울이는 거의 기적과도 같은 일이 일어났기 때문이다.

지인의 집에서 하룻밤 신세를 지고 다음 날 학교에 찾아가보기로 했다. 나는 아침 일찍 아파트를 몰래 빠져나와 자전거를 타고 자갈 포장된 도로를 따라 성 아우구스티노 광장 방향으로 향했다. 성당 건물 아래쪽에 자리한 야생 양귀비 홀씨가 흩뿌려진 눈부신 연못을 지나자 콜레타로가 나타났다. 거리는 이미 학생들로 가득했다. 상당수의 학생들이 악기 케이스를 배낭처럼 지고 다녔는데, 그 모습이 마치 사이즈가 맞지 않는 등껍데기를 짊어진 거대한 곤충을 연상시켰다. 거리의 학생들은 모두 라이몬디 궁으로 향하고 있었다. 라이몬디 궁에는 음악을 전공하는 학생들을 지도하는 고등학교이자 세계 유일의 국제 현악기 제작학교가 있다.

내가 라이몬디 궁에 도착했을 때는 막 1교시가 끝난 참이었다. 학생들이 궁전 건

크레모나에 있는 국제 현악기 제작학교의 모습.

물 중앙의 중정으로 쏟아져 나왔다. 그중에는 열네 살밖에 안 된 어린 학생들도 꽤 됐다. 현악기 제작학교는 고등학교를 겸하고 있어 중학교를 마치면 이곳에 입학하여 바이올린 제작 기술을 배울 수 있다. 이 학교는 5년제이다. 내가 만난 학생들은 2학년으로, 이미 첫 한 해 동안 제작 도구를 관리하고 안전하게 사용하는 법, 다양한 종류의 목재를 구별하는 법, 서로 다른 여건하에서 목재가 어떻게 반응하는지 등을 배운 뒤였다.

중정에는 사춘기 이탈리아 학생들 외에도 세계 각국에서 온 다양한 연령대의 학생들이 섞여 있었다. 유학생들 중에는 다른 학문을 배우거나 다양한 실전 경험을 쌓고 온 이들이 상당히 많았다. 전문 바이올린 연주자나 다른 악기 연주자도 있었지만, 목수로 일하다 온 친구들도 있었고 현악기 제작 공방에서 도제 노릇을 마치고 유학 온 학생들도 있었다. 이 학교는 현악기 제작 관련 경력을 학점으로 인정해주고 있어서, 성인이 되어 입학한 학생들의 경우 2학년이나 3학년 과정으로 편입하여 개인의 상황과 필요에 따라 특화된 커리큘럼을 따라가며 지식의 빈틈을 메우는 케이스도 드물지 않다.

나는 중정을 가로질러 바이올린 제작 실습실로 향했다. 그곳에는 4학년 학생들이 한창 실습 중이었다. 작열하는 태양빛을 가리기 위해 창문 블라인드는 내려와 있었고, 학생들은 램프 불빛이 만들어낸 빛 웅덩이 안에 모여 있었다. 램프가 비추는 작업대에는 몇 세대에 걸친 고된 작업 흔적이 고스란히 남아 있었다. 도서관처럼 적막한 분위기가 감도는 공간이었다. 그렇다고 해서 쥐 죽은 듯 고요했다는 뜻은 아니다. 아니, 전혀 그렇지 않았다. 나무를 긁고 자르고 구

멍을 내고 평평하게 하는 소리, 쉭쉭대는 사포질 소리, 도구를 날카롭게 가는 소리, 맹렬하게 회전하고 있는 숫돌에 칼날을 강하게 누르는 소리가 뒤섞인 공간이니 당연했다. 이 불협화음에 더해 건물 바깥 거리에서는 하수도관 위치를 변경하는 작업마저 진행 중이어서 다른 사람이 하는 말이 잘 들리지 않을 정도였다.

이탈리아 학생들은 수업료 전액이 무료이고, 유학생들도 매년 소액의 교육세만 납부하면 된다. 학생들은 제작, 바니싱, 복원 수업뿐만 아니라 물리학, 화학, 음향학, 현악기 제작 역사 등 다양한 수업을 듣는다. 나는 한 주 동안 머물며 학교의 마에스트리maestri, 즉 교수진을 한 명도 빠짐없이 만났다. 교수들은 전부 다 모교 출신이었고 크레모나 모처에서 각자 공방을 운영했다. 한마디로 악기 판매에 관해서도 악기 제작만큼이나 정통한 사람들이다.

내가 학교를 방문한 날 실습 수업의 담당 교수는 안젤로 스페르차가였다. 그는 짙은 파란색 스카프를 목에 두르고 하얀색 실험실 가운을 입은 말쑥한 차림이었고, 가슴팍에 달린 주머니에는 뾰족하게 깎은 연필이 한 움큼 들어 있었다. 주변을 돌아보니 이곳에서 4년을 보낸 학생들은 모두 저마다 집에서 입을 것만 같은 편안한 차림이었다. 남학생이나 여학생이나 매한가지였는데 머리가 긴 학생들은 하나같이 단정하게 틀어올린 헤어스타일을 하고 있었다. 일주일 동안 학교에 머무르며 나는 이탈리아 학생은 물론 한국, 일본, 캐나다, 아르헨티나, 스위스, 프랑스에서 온 유학생들을 만났다. 학교에서는 무조건 이탈리아어를 써야 하기 때문에 언어에 익숙지 않은 유학생들은 크레모나에서 보내는 첫 몇 달 동안 악기 제작과 관련된 수업

보다는 언어 수업에 더 전념할 수밖에 없다. 나이나 출신 지역과 무관하게 그들은 모두 450년 전 안드레아 아마티가 발명한 크레모나식 기법에 따라 악기를 제작했다. 그렇게 생각해보니 과연 이탈리아 바이올린이라는 말에 '이탈리아'라는 말을 구태여 붙일 필요가 있나 싶기도 했다.

몇 세기의 세월이 흐르는 동안 나라마다 조금씩 서로 다른 바이올린 제작 기법의 전통을 발전시켜왔다. 앞에서도 쓴 것처럼 프랑스 제작자들은 하나의 주형을 가지고 여러 악기의 앞판과 뒤판을 제작하기 때문에 악기별 차이가 사실상 거의 존재하지 않는다. 하지만 크레모나는 그렇지 않다. 이곳 제작자들은 여전히 아마티가 사용했던 방법을 그대로 좇아 악기마다 틀을 새로 만들어 몸통의 윤곽선을 잡는다. 그런 이유로 악기마다 형태가 미세하게나마 차이가 나게 된다. 프랑스 유학생 클레망틴은 이미 나무를 잘라 내부 주형의 모양을 만들었고, 이제 바이올린의 몸통 옆으로 두를, 단풍나무 목재로 만든 여섯 개의 얇은 띠—이를 '파셰fasce'라고 부른다—를 가지고 옆판의 모양을 잡는 중이다. 클레망틴은 파셰를 물에 적신 다음, 달구어진 금속 덩어리에 밀착시켜 모래시계처럼 생긴 악기의 내부 주형에 맞게 구부린다.

바이올린 제작 과정은 일견 요리와 닮은 면이 있다. 옆판을 비롯해 몸통의 모든 부품을 아교로 접착시키는데, 이때 아교의 점성이 이상적이 되는 온도에 도달할 때까지 서서히 가열해야 하기 때문이다. 아교를 가열하고 휘젓고 점성을 확인하는 섬세한 작업 도중에 함부로 말을 걸어선 안 된다는 것을 나는 금세 배웠다. 동물의 뼈와

가죽을 사용하여 만드는 아교의 고약한 '레시피'는 예나 지금이나 그대로다. 이렇게 전통적인 방식으로 끓인 아교는 요즘의 합성 아교만큼 접착력이 강하진 않지만 바로 그것이 강점이기도 하다. 바이올린 몸통은 연주 도중 조금씩 변형되기 마련인데, 변형의 정도가 과할 경우 접착력이 약해 접착부가 떨어지는 것이 차라리 낫다. 접착력이 너무 강한 풀을 쓰면 변형의 압력을 이기지 못하고 몸통이 통째로 파손될 수도 있기 때문이다. 수리를 위해 악기를 개복해야 할 경우도 마찬가지다. 자연 아교로 붙인 악기는 쪼개짐이나 그 밖의 다른 파손 없이 수월하게 열 수 있다. 클레망틴은 아교로 붙인 다음 모양이 흐트러지지 않도록 죔쇠로 조여놓은 옆판을 실온에 두고 말린다.

실습장 바닥의 테라코타 타일 위로 크레모나 바이올린의 주재료인 단풍나무, 가문비나무, 흑단 톱밥이 떨어져 쌓였다. 이 재료들에 아마티만의 제작 기법이 더해지면 그것이 곧 시대를 막론한 크레모나 악기의 본질이 된다. 16세기 중반 이후로 크레모나에서 제작된 바이올린이라면 반드시 가지고 있는 보편적 특징이다. 크레모나 국제 현악기 제작학교 학생들은 '마가치노magazzino', 즉 '창고'에 가면 필요한 모든 목재를 구할 수 있다. 마가치노는 가문비나무와 단풍나무를 쐐기꼴로 길쭉하게 자른 목재를 보관하는 장소로, 이곳에 보관된 목재는 도서관의 책처럼 저마다 식별표를 붙이고 있다.

목재 선택은 무척 신중해야 한다. 일단 목재를 선택해 제작에 들어가면 중간에 어지간한 결함이 발견되더라도 무를 수가 없다. 한 대의 악기를 완성할 때까지는 좋건 싫건 자신의 선택에 책임을 져야

하는 것이다. 20대 후반의 루마니아 유학생 펠릭스는 다음번 프로젝트를 위한 재료를 골라야 한다며 내게 목재가 보관된 지하 창고로 같이 가자고 권했다. 창고에 도착하자마자 펠릭스는 알프스에서 베어낸 가문비나무를 하나씩 꺼내 일일이 두드려보며 울림을 체크했다. 마가치노에 보관된 가문비나무 목재는 바이올린 앞판 길이에 맞게 쐐기꼴로 잘려 있어 대단히 키가 큰 케이크 조각을 눕혀놓은 것 같았다. 모든 목재는 바이올린 몸통 폭의 절반 너비다. 이렇게 손질된 가문비나무 목재를 사람들은 '4분의 1로 톱질quarter sawn'한 목재라고 불렀다. 펠릭스는 4분의 1짜리 쐐기를 고른 다음 마가치노에 있는 전기톱을 사용하여 세로로 반을 잘라 원래 두께의 절반인 두 개의 동일한 목재로 나누었다. 이렇게 반으로 나눈 목재의 단면을 서로 맞대 접착하면 마치 나비가 날개를 편 것처럼 바이올린 앞판이 된다.

이제 펠릭스는 바이올린의 뒤판 재료로 사용할 단풍나무 쪽으로 관심을 돌렸다. 바이올린 뒤판에 이상적인 나무는 개버즘단풍나무다. 아무리 얇게 깎아도 언제나 그 힘을 유지하기 때문이다. 크레모나의 제1세대 제작자들은 포강 연안에서 자라는 단풍나무를 사용했으나 곧 공급이 수요를 따라가지 못하는 지경이 되었다. 다행스럽게도 베네치아의 목재 시장에는 발칸 반도 산맥에서 난 단풍나무가 언제나 풍부한 편이었다. 곤돌라를 만드는 목수들이 노를 제작할 때 선호한 나무였기 때문이다. 단풍나무를 가로로 자르면 그 결의 아름다운 문양이 나타난다. 현악기 제작자들 사이에서 특히 인기가 높았던 건 플레임 단풍나무였다. 섬유질이 자라며 만든 물결 모양의 패

턴을 움직이는 불빛에 비추면 마치 불꽃이 일렁이는 것처럼 보인다고 해서 붙은 이름이다.

펠릭스는 가문비나무를 꼼꼼히 살핀 것처럼 단풍나무도 빈틈없이 살폈다. 특히 그가 주안점을 두고 본 지점은 쐐기가 둘로 갈라지는 부분이었다. 이곳의 절단면이 나뭇결을 똑바로 따르는지 아닌지를 본 것인데, 그의 설명에 따르면 절단면이 매끄럽지 않은 단풍나무 목재를 둘로 갈라 이어붙이면 빛의 반사 정도가 달라 바이올린 뒷면의 절반이 다른 쪽 절반보다 어두워 보이게 된다고 한다. 쐐기꼴 목재를 꺼내 순식간에 살펴보고 다시 선반에 꽂아 넣기를 반복하는 그의 모습에는 광기마저 엿보였다.

"왜 그래요, 펠릭스?"

"마가치노에서 시간을 너무 오래 끌면 저 사람들이 짜증을 내요."

'저 사람들'이란 이곳 지하 창고를 관리하는 직원들을 가리키는 말이었다. 이들은 자신의 관할하에 보관된 모든 목재를 손바닥 보듯 훤히 알고 있었다. 펠릭스는 단시간 내에 실크 줄무늬를 가진 단풍나무 쐐기를 고르고 난 뒤 곧 파셰로 쓸 단풍나무 조각으로 가득 찬 상자를 뒤지기 시작했다. 문제가 생긴 건 그때였다. 목재 창고를 지키는 저 높으신 분들이 펠릭스가 고른 조각을 가지고 나갈 수 없다고 어깃장을 놓은 것이다. 뒤판과 목, 스크롤 무늬가 서로 완벽하게 일치되도록 미리 골라놓은 네 개 한 벌짜리 '세트'를 구성하는 조각이라면서 말이다. 말은 그렇게 하는데 정작 그들의 기억은 어딘가 흐릿해 보였고 장부상 기록으로도 뒷받침되지 않는 주장이었다. 게다가 세트를 구성하는 다른 세 조각을 찾지 못하고 허둥댔다. 펠릭

스는 아무래도 자신이 고른 품질 좋은 목재를 주기가 아까워서 저러는 게 아닌가 의심하는 것 같았다. 그가 나만 들을 수 있게 소리를 낮춰 말했다.

"여기 직원들은 하급생들에게 모양 떨어지는 목재를 쓰도록 하는 일도 왕왕 있어요. 품질 좋은 목재를 제대로 다룰 만한 기술을 갖출 때까지 나무를 아끼는 거죠."

펠릭스는 체념한 듯 원래 골랐던 아름다운 단풍나무 조각을 포기하고 다른 물건을 찾아 들고 나왔다. 문 앞 책상에 앉은 직원은 펠릭스가 고른 나무를 확인한 뒤 장부에 기록했다. 그는 그간 창고에서 어리석은 일을 너무도 많이 봐왔다는 기색이 역력한 눈빛으로 학생들의 감정 따위는 알 바 아니라는 듯 무심하게 우리를 바라봤다.

실습 교실로 다시 돌아왔을 때 학생 하나가 바이올린 앞판의 불룩 솟은 모양을 내기 위해 끌로 나무를 깎고 있었고, 그 모습을 스페르차가 교수가 지켜보고 있었다. 큰끌을 가지고 나무와 씨름하는 모습이 퍽 고된 노동처럼 보였다. 그러나 스페르차가 교수는 "전혀 그렇지 않습니다"라고 말하며 학생의 팔 각도를 조정한 뒤 "이렇게만 하면 돼요" 하고 덧붙였다. "바이올린 앞판용으로 가문비나무 이외의 목재를 가지고 실험하는 사람들이 있는데 나로서는 이해가 가지 않는 노릇입니다. 다른 목재를 사용하면 어떻게 만지고 다듬어야 할지 알 수가 없잖아요. 너무 건조해서 돌처럼 딱딱해질 수도 있고 수액으로 가득 찬 나무일 수도 있으니까요." 스페르차가 교수의 설명을 듣고 있자니 문득 그와 그의 학생들은 모든 상황에 따른 나무의 행동 양식을 관찰하고 기록하는 일종의 정신분석가 같다는 생각이

들었다.

마침 때맞추어 클레망틴이 아직 태아 단계에 있는 바이올린의 옆판을 죄었던 죔쇠를 풀기 시작했다. 섬세한 단풍나무 조각 하나가 결을 따라 쪼개져 있었다. 이에 따른 후속 조치는 내게 바이올린 제작과 그 기술을 가르치는 이 학교에 대해 많은 것을 알려주었다. 클레망틴은 파손된 옆판이 붙은 틀을 그대로 들고 아르돌리 교수에게 가져갔다. 아르돌리 교수는 틀을 흘끗 보고는 눈물로 얼룩진 얼굴로 말없이 그의 옆에 선 클레망틴을 바라본 뒤 완벽하게 계산된 소리를 냈다. 웃음과 공감 사이 어디쯤에 위치한 그 소리는 외부인인 내가 듣기에도 이 정도의 차질은 바이올린 제작자에게는 작업 과정의 흔한 일부라는 말을 대신하는 듯 들렸다. 아무리 잘 아는 것 같아도 예상과 달리 움직이곤 하는 것이 나무 본연의 속성이라는 가르침이자, 실습 현장에 있는 모두가 자기 일처럼 팔을 걷어붙이고 도와줄 테니 곧 작업이 정상 궤도로 돌아올 수 있을 거라는 격려의 메시지였다. 그리고 실제로 모든 이들이 팔을 걷어붙이고 나섰다. 이솔라 지구에 있던 위대한 명장들의 공방은 늘 숙련된 조수들로 가득했는데, 그와 비슷한 광경이 학교에서도 되풀이되고 있었다. 학생들은 다른 학생들이 만드는 악기에 전문적인 관심을 보였고, 아교질이나 죔쇠로 조이는 작업을 비롯해 추가적인 일손이 필요할 때마다 먼저 도움의 손길을 내밀었다. 클레망틴 역시 동료들의 아낌없는 도움 덕분에 약간의 탈선을 딛고 본궤도로 복귀할 수 있었다.

실습 교실에 있는 미완성 악기들은 각각의 제작 공정 단계를 거치는 중이었고, 나는 작업대를 옮겨 다니면서 작업 중인 학생들과

국제 현악기 제작학교의
바이올린 제작 현장.

대화를 나누었다. 로마에서 왔다는 청년은 열네 살 때 중학교를 마치고 이곳에 입학했다고 말했다. 그는 제작 일이 그다지 어렵지는 않다고 했는데, 작업대 위에 누운 더블베이스 앞판─거대하고 창백한 고래 뼈 같았다─에 퍼플링을 새겨넣는 능수능란한 솜씨를 보니 과연 허언이 아닌 것 같았다. 아직 퍼플링이 새겨지지 않은 악기의 앞판은 아이라이너와 마스카라를 짙게 바르기 전의 맨얼굴 같았다. 메이크업을 하지 않은 악기의 얼굴에서는 어딘가 부드러운 동시에 정리가 되지 않은 인상이 느껴졌다. 레프의 바이올린 역시 그런 느낌이었다는 게 기억났다. 퍼플링이라고 해봤자 가장자리를 둘러 몇 밀리미터 폭으로 흔적만 남았을 뿐이고 그마저도 군데군데 이가 빠진 남루한 모습은 이 악기가 확실히 오랫동안 모진 세월을 겪었음을 반증하고 있었다. 남에게 보여주길 꺼리는 것만 같은 말없이 조용한 외모가, 이곳 실습 현장을 보고 나니 비로소 납득이 되었다.

바이올린 앞판은 에프홀과 함께 완성된다. 에프홀은 과시적인 장식처럼 보이지만 사실 결정적인 역할을 담당한다. 악기 몸통의 진동이 공기의 흐름이 되어 에프홀을 비집고 드나들면서 바이올린 소리에 영향을 미치기 때문이다. 에프홀을 모양대로 잘라내는 공정은 악기 제작 과정 전체를 통틀어 가장 까다로운 공정처럼 보였고, 작업을 막 시작한 학생을 곁에서 지켜보는 나까지 조마조마한 심정이 되었다. 앞판 위에는 이미 에프홀 모양이 그려져 있었고, 외과의사처럼 하얀 가운을 입은 네그로니 교수가 학생 곁에 서서 조직검사

를 하듯 앞판에 아주 작은 구멍 두 개를 내는 과정을 지켜보는 중이었다. 이어서 학생은 얇은 톱날을 구멍으로 밀어넣고 단숨에 곡선을 따라 힘을 주기 시작했다. 첫 번째 '에프'가 서서히 그러나 단호히 모습을 갖추어가는 동안 네그로니 교수는 학생에게서 시선을 떼지 않았다. 교수는 "살살piano, 살살" 하고 주의를 주면서도 한층 부드러운 말투로 "톱날은 또 있으니까 부러뜨릴 걱정은 하지 말고"라며 격려했다. 에프홀 두 개를 모두 잘라낸 학생은 칼로 모양을 다듬은 뒤 마지막으로 줄을 이용해 표면을 부드럽게 마감했다. 곧 칭찬이 이어졌다. "아주 잘했구나Che soddisfazione."

바이올린 제작 과정에는 수많은 측정 작업이 수반된다. 실습 수업에 참여한 학생들은 누구 할 것 없이 쇠자를 가지고 악기 몸통을 이리 재고 저리 재는 행위를 반복한다. 곁에서 보고 있자니 단체로 강박장애에 걸리기라도 한 것만 같았다. 18세기 제작자들은 이렇게까지 정확성에 목숨을 걸진 않았다. 스트라디바리우스나 과르네리만 봐도 양쪽 에프홀이 완벽하게 대칭을 이루지 않아도 제작자들은 크게 괘념치 않았음이 분명해진다. 그러나 오늘날은 모든 것이 다르다. 크레모나의 한 제작자는 내게 이렇게 말했다. "스트라디바리는 밀리미터 단위의 정밀성을 추구하지 않았어요. 하지만 우리는 그런 사치를 부릴 수 있는 형편이 아니에요. 일본 고객들은 당장 자부터 꺼내서 모든 치수가 정확하게 구현되었는지 따지거든요. 우리 공방에서 치수가 딱 떨어지는 물건을 찾지 못하면 크레모나에 있는 169개의 다른 공방에서 물건을 구입할 테니 신경을 쓰지 않을 수가 없지요."

한쪽에서는 다른 학생이 바이올린 목을 마무리 손질 중이었다. 자를 가까이에 놓고 수시로 재면서 끌로 긁어내고 사포로 문질러 부드럽게 하는 과정이 반복되었다. 다시 한번 자를 이용하여 이런저런 길이와 폭을 잰 뒤 밝은 조명 아래 목을 들어 보면서 영점 몇 밀리미터라도 깎아내야 할 곳이 남지는 않았나 유심히 살폈다. 목을 제자리에 놓고 만족스러운 듯 혀를 차는 소리를 내더니만 각도를 재차 면밀하게 살피고는 놓았던 목을 또다시 집어 들었다. 이처럼 특출한 정밀성을 요구하는 신비로운 작업을 할 재목으로 선발되어 여기 모인 학생들은 보통 사람들과는 달라도 한참 다른 사람들이었다.

실습 수업에 참가한 학생들 중 일부는 복원 수업도 들었다. 그들을 따라 도착한 위층의 복원 실습실은 제작 실습 현장과는 완전히 다른 분위기였다. 아래층 학생들은 무엇보다 완벽성에 초점을 맞추어 작업하고 있었던 데 반해, 알레산드로 볼티니 교수가 진행하는 복원 수업은 환자들이 그저 살아 있음을 다행으로 여기는 노인 병동 같은 느낌이었고, 수업 현장에는 타협의 정신과 유쾌한 투지 같은 게 느껴졌다. 볼티니 교수는 아예 작업대 하나를 차지하고 앉아 조명을 바짝 끌어당긴 채 자신이 직접 수리를 맡은 악기를 만지고 있었다. 방해를 무릅쓰고 그에게 수업 교보재가 부족해지는 상황은 없느냐고 물었다. 고개를 들어 잠깐 나를 쳐다본 그는 "전혀요. 아래층에서 복원해달라고 보내주는 악기도 많고요, 물량이 달리면 까짓거 바이올린 몇 개쯤 거꾸로 떨어뜨리면 학생들이 실습할 재료는 금방 마련되지요."

바이올린 수리 작업에 한창이던 한 학생에게 말을 붙여보았다.

그녀는 이 바이올린이 19세기 중반 독일에서 제작된 거라면서 어떤 여자분이 자신의 삼촌이 전쟁 도중 강제 수용소 오케스트라에서 사용한 악기였다며 수리를 맡겼다고 알려주었다. 악기의 얼굴에는 군데군데 심각한 상처가 나 있고, 바니시에는 세월의 때가 묻어 있었다. 그러나 이제 이 잔인한 상처를 치료하고 나면 19세기 중반 독일에서 처음 태어나던 그때와 마찬가지로 말끔한 모습을 되찾을 것이다. 바이올린의 몸에 새겨진 저 절망적인 이야기가 지워지고 나면 과연 그녀의 가족은 이 악기를 더 소중히 여기게 될까, 아니면 오히려 상처가 사라진 것을 아쉬워할까.

복원 실습 교실 한쪽 벽에는 굳게 닫힌 문이 있었다. 그 문 너머 먼지 한 점 날리지 않는 공간에는 아르돌리 교수가 또 다른 학생들을 감독 중이었다. 그곳의 공기는 송진 냄새로 가득했다. 반대편 벽에는 철장이 있었고 그 안에는 바니시를 입히는 중인 악기들이 스크롤을 위로 한 채 걸려 있었다. 어떤 악기들은 전혀 바니시를 입지 않은 창백한 모습이었고, 어떤 악기들은 황금빛 노란색부터 불그스름한 갈색까지 다양한 색채를 띠고 있었다. 찬장 안에는 바니시를 만드는 데 들어가는 낯선 기름, 수지樹脂, 색소 등이 있었다. 부석浮石, 래커, 갈철석, 석송자石松子, 몬태나 칸델리아, 브라질납야자 왁스 따위를 담은 병도 보였고, 호두나무, 코치닐, 백단향을 침전시킨 액체도 있었다. 대대급으로 도열한 병들의 첫째 줄만 해도 이 정도였다.

바니시는 보통 네 가지 성분을 섞어서 만든다. 하지만 아르돌리 교수는 제자들에게 성분과 함량을 나름대로 조절하는 실험을 통해 각자만의 레시피를 만들어보라고 권한다. 바니시 작업은 바이올린

제작의 최종 단계에 해당한다. 바니시 작업에만 보통 2주 정도가 걸린다. 바이올린에는 적어도 25회, 많게는 30회까지 바니시를 바르는 데다, 한 번 바른 바니시가 완전히 말라야만 그 위에 바니시를 다시 바를 수 있기 때문이다. 오일 바니시는 램프 아래에 놓고 말릴 수도 있지만, 스트라디바리는 산도메니코 광장이 내려다보이는 세카도우르 서까래에 못을 박아 바이올린을 걸어놓고 태양빛에 말리기를 고집했다.

바니시의 미스터리에 관해서는 온갖 다양한 설이 있다. 마치 스트라디바리의 레시피를 발견하면 단박에 제작 명인으로 뛰어오를 수 있을 거라는 듯이 말이다. 스트라디바리의 고손자가 가족 성경 표지 안쪽에 1704년에 기록된 오리지널 바니시 레시피가 적혀 있는 걸 발견하고는 안전한 다른 곳에 옮겨 적은 뒤 성경을 파기해 가족의 비법을 보호했다는 전설이 전해져오기도 한다. 하지만 마시모 아르돌리 교수는 비밀 레시피에 관한 설들이 영 마땅치 않다는 입장이다. 그는 오일 베이스 바니시건 알코올 베이스 바니시건 바이올린의 바니시 작업에 관해 궁금한 것이 있다면 모두 알려주겠다며 말을 이어갔다. "둘 다 효과는 같아요. 차이를 부르는 건 바니시를 바르는 방법이지요."

어떤 레시피를 사용하건 간에 바니시는 습기, 땀, 먼지로부터 나무를 보호하는 동일한 기능을 수행한다. 그러나 바니시가 바이올린이 공기 중의 습기에 반응하는 것을 완전히 차단하지는 못한다. 악기의 안쪽 면은 아무것도 바르지 않은 원목 그대로의 상태이기 때문이다. 바니시는 또한 나무의 진동 능력을 개선하는 효능도 있다. 그

렇기에 바니시의 품질과 바니시를 바르는 솜씨에 따라 악기의 품질이 좌우된다는 말도 과언은 아니다. 런던의 현악기 전문 감정가인 힐 형제는 최상급 목재로 솜씨 좋게 만든 바이올린이라도 바니시 작업이 형편없으면 "놀라우리만치 나쁜 소리를 낸다"고까지 했다. 아르돌리 교수는 훌륭한 바니시를 입은 바이올린은 몸에 편하게 맞는 옷을 입은 것과 같다고 비유했다.

학교를 취재하는 마지막 날, 나는 학생들과 함께 아르돌리 교수가 악기에 마지막 바니시를 바르는 작업을 참관했다. 그는 서두르는 법 없이 꼼꼼한 솜씨로 붓 끝만을 이용하여 왼쪽부터 오른쪽까지 바니시를 발라 어디 하나 흠잡을 데 없이 완벽한 마로니에 열매 빛깔의 광택을 창조해냈다. 학생들은 수십 년간 경험에 의해 체득된 기술을 빨아들이려는 듯 두 눈을 부릅뜨고 교수의 일거수일투족을 관찰했다. 옛 장인의 도제들 역시 스승의 작업을 지근거리에서 관찰함으로써 배움을 얻었으리라. 니콜로 아마티가 도제를 둔 17세기 이후로 크레모나에서는 스승의 악기를 그대로 모방하여 만드는 관행이 제작 훈련의 일부로 받아들여졌다.

아마티가 처음으로 받아들인 도제 중 한 명이었던 프란체스코 루지에리는 바로 이런 방식을 통해 다년간 기술을 연마했다. 그는 심지어 자신이 모방 제작한 악기에 스승의 서명을 붙이는 일도 서슴지 않았다. 이러한 관행은 시간이 지나면 문제를 일으키기 마련이다. 기록으로 남아 전하는 첫 번째 사건은 니콜로 아마티가 사망한 바로 다음 해에 일어났다. 만토바 궁정의 음악가 톰마소 비탈리가 다소 고가의 아마티 바이올린을 구입했는데, 만토바에 돌아와 자

세히 확인해보니 아마티의 레이블 아래에 프란체스코 루지에리가 서명한 레이블이 붙어 있는 걸 확인한 것이다. 지금이야 루지에리의 바이올린이 고가에 거래되고 있지만, 당시 비탈리의 입장에서는 터무니없이 큰돈을 들여 도제의 악기를 사온 셈이었다. 분노한 그는 자신의 고용주인 만토바 공작에게 편지를 써 환불받을 수 있도록 힘을 써달라고 했다. 그러나 과연 그가 환불을 받았는지 여부는 더 이상 역사에 기록되어 있지 않다.[16]

바이올린 학교의 학생들은 지금까지도 바이올린 박물관에 전시된 올드 이탈리안의 복제품을 제작하고 있다. 악기 사진 더미와 꼼꼼한 치수가 적힌 밑그림을 책상 위에 올려놓고 작업하는 어느 학생을 보고서, 나는 그가 복제품을 제작 중임을 단박에 알아보았다. 그가 선택한 악기는 16세기에 제작된 테너 비올라였다. 몸통 길이가 너무 길고 목은 너무 짧은 옛날 스타일 디자인이라 실제 연주가 불편할 것 같아 마음에 들지 않는다면서도 지판과 줄걸이틀에 새겨진 섬세한 상감 패턴을 재창조할 수 있는 기회가 너무도 소중해 외면하기 힘들었다고 했다. 이제 나는 이곳의 모든 학생들이 강박에 가까운 집념을 가지고 있음을 안다. 또한 그 강박이 바이올린 제작이라는 기묘한 세계에서 성공하기 위해 반드시 갖춰야 할 덕목이라는 것도.

명품 바이올린을 복제한 악기에 대하여

　지난 몇백 년 동안 올드 이탈리안을 모방하여 제작된 악기들은 모두 어떻게 되었을까? 지금 그것들은 어디에 있을까? 크레모나에서 집으로 돌아온 뒤에도 한참 동안 내 머릿속을 어른대던 이 궁금증을 끝내 참지 못하고 답을 찾아 나서기로 했다. 바이올린 세계의 사회적 계층에 대해서는 이미 알고 있었다. 플로리안 레온하르트의 런던 사무실에서 그 계층의 최상부 엘리트들을 소개받기도 했고 말이다. 하지만 올드 이탈리안에 관한 흥미롭고 새로운 관점을 더욱 깊이 파고들기 위해서는 공기도 희박한 저 높은 곳에서 삶을 영위하고 있는 응석받이들에게서 탈피하여 바이올린 사회의 넓은 단면을 살펴야 할 것 같았다.

　다양한 악기를 접하기에는 경매장이 좋을 것 같았지만, 진품 올드 이탈리안들이 거래되는 대도시 경매장은 바람직한 선택이 되지

못하리라는 것을 알고 있었다. 대신 영국 시골 깊숙한 곳에 위치한 한 경매장으로 향했다. 내가 지금껏 찾았던 런던 외곽의 여타 경매장과 마찬가지로 이곳 역시 가판대에서 판매하는 베이컨 샌드위치, 향이 진한 차, 초콜릿 바, 큼직하게 잘라놓은 프루트케이크 냄새가 진동했다. 경매장은 산업단지 부지 내 건물에 마련되어 있었다. 나는 철제 계단을 따라 악기가 전시된 2층으로 올라갔다. 잠재 고객들에게 소리를 뽐내는 악기들의 음향이 어지러이 뒤섞여 들려오리라 기대했는데, 정작 전시실에 올라가보니 모든 악기들이 입을 닫은 채 차분한 모습을 유지하고 있었다. 문가에서 걸음을 멈추고 실내의 고즈넉한 풍경을 즐기려던 찰나 젊은 중국 남성이 내 옆에 와서 섰다. 그는 악기들로 뒤덮인 길쭉한 테이블을 가리키며 "형편없는 물건들이에요"라고 잘라 말했다. 곧바로 선반 위에 가지런히 늘어서 있는 바이올린과 비올라를 가리키면서 "이쪽은 그나마 그 정도는 아니고요"라고 덧붙였다. 그런 다음 활 제작에 쓰이는 퍼남부코 목재와 활이 가득 쌓인 길쭉한 테이블 두 개를 가리킨 뒤 마지막으로 벽에 기대어 멋진 자태를 뽐내는 첼로들로 시선을 돌렸다. "그렇군요"라는 내 대꾸를 들은 그는 성큼성큼 자리를 떴다.

"형편없는" 더미에 쌓인 악기들 가운데는 줄감개, 턱받침, 줄걸이틀, 줄받침과 바이올린 제작에 필요한 도구들로 그득한 상자도 뒤섞여 있었다. 그뿐만 아니라 현악기 관련 참고 도서, 바이올린 케이스, 바이올린을 주제로 한 출처 불명의 그림들도 보였다. 악기들이 너무도 다양한 종류의 상처와 고통의 흔적을 자랑처럼 내보이고 있어서 『응급 구조사 핸드북*First Responders Handbook*』에 수록될 법한 사진

들이 떠오를 지경이었다. 앞판은 갈라지고 뒤판에는 구멍이 나 있었으며, 에프홀은 일그러지고 바니시는 갈라져 있었다. 심지어 옆판이 사라진 물건도 있었다. 일부는 고무줄로 간신히 형태를 유지하고 있었고, 줄이나 줄걸이틀, 줄감개가 사라진 물건도 부지기수였으며, 하물며 목이 날아간 악기도 있었다. 크레모나의 볼티니 교수 문하에서 악기 복원을 배우던 학생들이 견학차 오면 딱 좋을 것만 같은 곳에 어쩌다보니 내가 와 있었다.

　나는 조용히 테이블 주위를 맴돌고 있는 소규모의 잠재 고객들에 섞여들었다. 그곳은 굉장한 참사를 겪은 바이올린들만 모인 응급실 같았고, 고객들은 초진 간호사처럼 행동했다. 그들은 부상병 하나하나를 손에 들고 앞과 뒤를 꼼꼼히 살폈다. 악기를 천천히 부드럽게 돌리는데도 종종 제자리를 벗어난 버팀막대가 달그락거리는 소리가 났다. 어떤 악기는 공장에서 제작된 물건이었고, 아마추어가 고된 노력을 기울여 만든 물건도 있었다. 만든 솜씨는 훌륭해도 다시 되돌릴 수 없을 정도로 파손된 악기도 일부 있었다. 과르네리 모조품도 한 대 있었는데, 아주 옛날에 가짜 신분으로 누군가를 된통 속이기라도 했던 듯 '진품 감정서가 없으면 과르네리 델 제수로 인정할 수 없음'이라는 1978년 소더비 경매 관계자가 타이핑한 메모가 늘어진 현 아래에 끼어 있었다. 아마 악기의 주인으로서는 맥이 탁 풀리는 소리이지 않았을까. 그렇지 않았더라면 줄받침이 무너져 내리고 줄도 모두 끊어진 상태로 보호소에 버려진 길 잃은 개 꼴을 하고 있진 않았을 테니 말이다.

　이쯤 되면 바이올린으로서는 나락 중의 나락으로 떨어졌다고

생각할지도 모른다. 하지만 아직 내려갈 곳이 남았다. 테이블 아래 마분지 상자가 바로 그곳이었다. 상자에는 묶음별로 설명이 적혀 있었다. 바이올린 지옥의 최하층인 이곳에는 올드 이탈리안들의 이름이 즐비했다. '다양한 크기의 풀사이즈 골동품 스트라디바리우스 바이올린 여섯 대, 추정가 60~100파운드'라고 써 붙인 상자가 있는가 하면, '아마티 바이올린을 포함한 다양한 크기의 풀사이즈 바이올린 다섯 대, 추정가 100~150파운드'라고 쓴 것도 보였다. '스트라디바리우스, 독일, 1810년'이라고 써 붙인 상자도 있었다. 상자와 쇼핑백에서 꺼낸 모든 악기들은 스트라디바리가 사망하고 크레모나의 공방들이 버려진 채 침묵한 뒤에도 한참의 세월이 흐르고서야 제작된 것이 분명해 보였다. 이들과 진품 올드 이탈리안 사이의 거리는 '오렌지 맛 음료'와 오렌지를 직접 짜서 만든 주스 사이의 거리만큼이나 아득했다. 이 딱한 퇴물들은 노쇠한 당나귀와 다름없는 존재들이었다.

벽을 따라 붙은 널찍한 선반 위에는 나와 새로 면을 튼 중국 지인이 "형편없는 정도는 아니"라고 분류한 악기들이 모여 있었다. 그 앞에서 나는 외국인처럼 낯선 기분이 들었다. 모든 악기가 독일제, 오스트리아제, 영국제였고 이탈리아에서 제작된 악기는 단 한 대도 없었기 때문이다. 그때 누군가가 허름하지만 아름다운 바이올린을 집어 들고서 줄 위로 활을 그어 더듬더듬 한 악절을 연주했다. 나는 그에게 다가가 "아무도 소리에는 신경 쓰지 않는가 보죠?" 하고 물었다. 그러자 그는 내가 애당초 눈치 챘어야 할 사실을 지적했다— 여기 있는 바이올린은 대부분 줄이 늘어졌거나 버팀막대가 악기 안

에서 달그락거리는 등 연주가 불가능한 상태였다.

　"여기에서 소리에 관심을 두는 사람은 아무도 없어요. 모두들 딜러거나 복원 전문가지 음악가는 이곳에 얼씬도 안 하거든요."

　그가 말하는 잠깐 사이에 내 머릿속에는 벙어리 바이올린들이 수많은 딜러의 손을 거치며 팔려나가는 광경이 떠올랐다. 지금은 아무도 그 기술을 알지 못하는 신비롭고 불가사의한 직업에 사용되던 도구처럼 말이다. "나는 이놈으로 마음을 정했어요"라며 그가 집어 든 악기에는 '티롤산産, 18세기 초, 복원 작업 필요'라는 꼬리표가 붙어 있었다. 나는 그에게 "전문가에게 복원 작업을 맡길 생각이세요?" 하고 물었다. "아니요." 그의 대답을 듣고 나서야 악기의 앞판에 난 균열이 눈에 들어왔다. 앞판 꼭대기에서부터 바니시가 닳아 없어져 나무 표면이 그대로 드러난 부분도 보였다. 그러고 보니 남자가 입은 점퍼에는 군데군데 구멍이 나 있었고 머리도 한동안 감지 않은 듯했다. 주인과 꼭 닮은 바이올린 찾기 경연이 있다면 이 콤비가 단연코 1등을 차지할 게 분명해 보일 만큼 천생연분이었다.

　우리는 다른 사람들과 마찬가지로 조용조용 대화를 나누었다. 그런데 딱 한 명 예외가 있었다. 턱수염을 기르고 베레모를 쓴 거구의 사내였다. 그는 앞선 경매에 사용된 안락의자에 자리를 잡고 앉아 있었다. 그의 큼직한 손에 들린 머그잔에서 뜨거운 차의 김이 피어올랐다. 그는 "평원 지방에 기독교도로 다시 태어난 카우보이가 있었다오"라며 말문을 열었다. 그의 목소리에는 이미 웃음기가 가득했다. 다른 딜러 몇 명이 그의 옆을 둘러싸고 있었다. 나는 그가 시작한 농담의 하이라이트가 궁금했으나 아래층에서 경매 응찰이 시작

되려 하고 있어서 끝까지 자리를 지킬 수 없었다. 전시실에도 사람이 많진 않았지만 경매장에는 사람이 그보다도 더 없었다. 경매 진행자에게 물으니 온라인으로 경매에 참여한 사람이 600명이 넘는다는 답이 돌아왔다.

"온라인이라고요? 악기를 직접 만져보지도 않고 어떻게 응찰을 할 수 있지요?"

그는 내 질문이 퍽 순진하다고 여기는 것 같았다.

"사진으로 봐서 괜찮은 물건 같으면 소리도 괜찮을 거라고 판단들을 하는 거지요. 사진에 나타나지 않은 문제가 있는 악기를 떠안게 된다면 또 다른 경매에 올리면 그만이기도 하고요."

배선 문제를 숨긴 중고차 같은 악기들이 경매장 테이블 위에 올랐다. 그러고 보니 나 역시 그런 차를 몰았던 적이 있다. 교차로나 로터리에서 돌연 멈춰버려 아무리 용을 써도 시동을 다시 걸 수 없는 곤혹을 여러 차례 겪고 나서야 차를 경매장에 넘겼다. 그날 이후 지금까지 나는 이 일에 죄책감과 후련함이 뒤섞인 감정을 느끼고 있다.

우스꽝스러운 이름이 붙은 불구의 바이올린들이 첫 번째로 매대에 올랐다. 호가 과정은 충격 그 자체였다.

"20파운드 어디 없습니까? 없어요? 15파운드는요? 15파운드에서 시작해도 될까요?"

커다란 경매장에 있기 마련인 조마조마한 분위기는 조금도 관찰되지 않았다. 박수도 터져 나오지 않았고 씁쓸한 축하 인사도, 마음 내키지 않는 악수도 없었다. '스트라디바리우스' 바이올린 여섯 대가 담긴 상자는 100파운드에 낙찰되었다.

경매장에는 사람들이 거의 없었지만 전화 응찰자는 언제나 우리와 함께하고 있었다. 그들은 욕심 많은 유령처럼 모습을 나타내지 않은 채 치열하게 경합했고, 퍼남부코 목재가 매대에 오르자 호가를 올리며 열심히 따라붙었다. 열심히 일한 흔적이 분명한 짙은 갈색의 독일제 혹은 오스트리아제 바이올린들은 1만 파운드 이상의 가격에 팔려나가기도 했다. 경매장에 잠깐이나마 화려한 분위기가 도는 것 같았지만 그것도 잠시, 우리는 곧 현실로 돌아왔다. 나는 새로 인사한 내 친구와 함께 시골 버스 정류장까지 2킬로미터 가까이 되는 길을 터덜터덜 걸었다. 바퀴 자국이 팬 길 위로 작은 슈트케이스가 덜덜거리며 뒤를 따라왔다.

그렇지만 올드 이탈리안을 제대로 복제한 악기들은 어떤 길을 걸어갈까? 전 세계 제작자들이 무척 아름답고 탄탄하게 만들어내어 '올드'나 '이탈리안'이라는 꼬리표가 더는 의미 없을 정도로 완성도 높은 악기들 말이다. 이런 악기의 고객은 보통 은행이나 재단, 개인 투자자의 도움으로 올드 이탈리안을 대여 받아 사용하는 정상급 연주자인 경우가 많다. 정상급 연주자들의 주문에 의해 제작되는 복제품은 언제라도 올드 이탈리안의 대여 사용 권한을 잃을지 모른다는 아주 실재적인 불안에 대처하기 위해 연주자들이 고안해낸 실용적인 처방인 셈이다. 그런가 하면 어떤 연주자들은 해외 사용을 목적으로 복제품 제작을 주문하기도 한다. 골동 명품을 숙소에 남겨두기가 불안한 국가도 있기 때문이다. 마지막으로 일부 연주자들은 비상시를 위한 예비 악기로 복제품을 주문하기도 한다. 노동 강도가 심

한 올드 이탈리안들은 어쨌든 골동품이므로 이따금 정비와 수리를 맡겨야 하기 때문이다.

이 정도로 수준 높은 복제품을 만드는 제작자들은 진품 악기의 치수를 꼼꼼하게 측정한다. 모든 각도에서 카메라 렌즈를 들이대 악기 내외부의 사진을 촬영하고 레이저로 본을 떠 악기의 곡선 모양까지 정확하게 재현한다. 자외선 촬영을 통해 바니시 성분을 파악하고 심지어 악기 전체를 CT 스캔하는 수고조차 마다하지 않는 제작자도 있다. 누구를 속이려고 벌이는 일이 아니다. 그들은 그저 크레모나산 진품을 감당할 만큼 형편이 넉넉지 못한 연주자들을 위해 크레모나 바이올린이 가진 자질과 꼭 같은 자질을 되살리려 애쓴다.

이 제작자들은 악기의 음향을 좌우하는 공명 목재로 과르네리 델 제수나 스트라디바리에 쓰였던 고지대 삼림의 가문비나무를 선택한다. 공명 목재가 세월을 거치며 서서히 부식하는 과정에서 나무의 세포벽에 숨은 녹말 성분이 분해되는데, 이것이 올드 이탈리안의 음색을 설명할 수 있는 유일한 근거라고 보는 제작자도 있다. 그들은 이런 효과를 만들어내기 위해 수령樹齡이 높지 않은 가문비나무에 증기를 쐬거나 아예 나무를 끓이기도 한다. 어떤 제작자는 섬유소와 반半섬유소를 분해하는 효능이 있는 곰팡이를 나무에 배양함으로써 제대로 된 부식 과정을 촉발시키려는 수고마저 감당한다. 그런가 하면 또 다른 제작자는 과거에 목재가 알프스 산맥에서 베네치아까지 강물 위를 둥둥 떠내려왔던 것에 착안하여 그와 같은 조건을 모방하는 방식으로 공명 목재를 단련시키는 쪽을 택하기도 한다. 나무가 오랜 시간 수분을 빨아들이면 유연해질 뿐만 아니라 당분이

함유된 수액이 숙성되는 시간을 단축시키는 효과가 있기 때문이다. 그러나 아무리 각고의 노력을 들이고 신중하게 조정 과정을 거쳐도 '올드 이탈리안 사운드'를 그대로 되살릴 수 있다는 보장은 없다.

멜빈 골드스미스가 나무를 삶거나 부식시키는 등의 실험을 직접 해본 경험이 있는지는 모르겠지만, 그는 크레모나산 오리지널과 모양이 똑같은 것은 물론, 소리마저 흡사한 복제 악기를 생산하는 전 세계 극소수의 제작자 가운데 하나로 알려져 있다. 나는 에식스로 멜빈을 만나러 갔다. 그는 그가 자란 농장에서 멀지 않은, 지평선 어느 곳을 보아도 물빛이 반짝이는 곳에 거주 중이었다. 헛간 한 귀퉁이에 마련된 그의 공방은 어둡고 자그마하면서도 깔끔했다. 한쪽 벽에는 닳고 닳아 윤기가 반들대는 작업대가 놓여 있었고 그 위에는 작업 도구들이 가지런히 정돈되어 있었다. 그는 나를 보자마자 작업 도구들은 대부분 할아버지로부터 물려받은 것이라는 말부터 했다.

멜빈은 아마추어 바이올린 제작자였던 할아버지에게 열두 살 때 처음 악기 제작 방법을 배웠다고 한다. 그러나 가르침은 딱 한 번이 전부였고 멜빈은 그 이후로 독학의 길을 걸었다. 친구들이 바깥에서 공을 차고 놀 때 멜빈은 작업대에 붙어 앉아 바이올린을 만들거나 소더비에서 발간한 고악기 매물 카탈로그를 공부했다. 물론 실수가 없을 수 없었다. 그러나 실패작을 해치워버리는 간단한 방법이 있었다. 멜빈은 실패한 악기를 마당 빨랫줄에 건 뒤 공기총으로 쏴버렸다. 온전히 독학으로 자수성가한 타입임에도 불구하고 멜빈은 동시대 최고 수준의 제작자 중 한 명으로 거론된다. 그러나 그는 주변의 칭찬을 무척 경계하는 편이다. "제작을 업으로 하는 사람이 그

런 종류의 말들을 곧이곧대로 믿고 오만하게 굴다가는 제 발부리에 걸려 넘어지기 십상이지요."

　멜빈이 가장 자랑스럽게 내놓는 완성품 악기들은 300년이 넘은 공명 목재를 사용한 것들이다. 골동품 목재를 사용하기로 결정한 그는 요즘 모든 사람들이 흔히 하는 방식—온라인—으로 탐색을 시작했다. 금세 몇 점의 매물을 보유한 이탈리아의 바이올린 목재 딜러를 발견한 멜빈은 물건을 보지도 않고 매물 전체를 사들였다. 배송된 물건을 열어보니 목재 겉면이 야외에 보관된 것처럼 무척 지저분했다. 그러나 목재 내부는 매우 창백하고 깨끗해서 멜빈은 고작 50년 정도 된 나무가 아니겠나 짐작했다. 그럼에도 그는 목재 두 점을 골라 나이테 패턴을 촬영한 사진을 연륜연대학자 피터 래트클리프에게 보내 감정을 맡겼다. 검사 결과는 무척 놀라웠다. 피터는 일요일 오후임에도 아랑곳하지 않고 멜빈에게 전화를 걸었다. 두 점 중 한 점은 1708년, 다른 한 점은 1719년에 벤 나무라는 결과가 나왔던 것이다. 그게 다가 아니었다. 두 점의 나이테 패턴을 본인이 가지고 있는 데이터베이스와 비교해보니 스트라디바리가 제작한 바이올린과 일치했다. 이건 놀라운 소식이었다. 멜빈이 온라인에서 우연히 구한 나무가 스트라디바리가 악기 제작에 쓰던 것과 같은 나무라는 뜻이었으니까, 아니 최소한 스트라디바리가 쓰던 나무와 아주 가까운 곳에서 자란 나무라는 뜻이었으니까.

　스트라디바리가 쓰던 목재를 사용해 복제품을 제작한다니 그보다 더 좋은 일이 있을 수 있을까? 그런데 현대에 들어 정립된 이론은 너무 오래된 목재의 경우 밀도가 지나치게 높고 부서지기 쉬워서

공명 목재로 쓰기에는 문제가 있다고 본다. 다행히 멜빈은 유년 시절의 자유로운 영혼을 그대로 간직한 채 완전한 고립 속에서 일해온 외톨이 늑대였다. 그는 사용 불가라는 판정을 따라 목재를 포기하는 대신 이 자질이 오히려 나무의 반응력을 극대화할 수 있음을 발견했다. "현대 이론에 부합하지 않는 오래된 나무를 사용하면서부터 관례적인 법칙을 따라 제작했던 악기들보다 더 훌륭한 악기를 만들 수 있었어요." 아닌 게 아니라, 그가 사용한 목재 가운데 반응력이 가장 뛰어난 목재로 제작한 바이올린은 그가 지금껏 만든 바이올린 중에서 가장 훌륭한 음색을 가진 명기가 되었다. 위대한 바이올리니스트 프리츠 크라이슬러가 한때 소장했던 과르네리 델 제수를 그대로 모방해 만든 악기였다.

현재 진품 '크라이슬러'의 소유주는 덴마크 정부인데, 유명 바이올리니스트 겸 지휘자 니콜라이 즈나이더가 대여 받아 사용하고 있다. 크라이슬러와 멜빈의 복제품 사이에는 기묘한 곡절이 있었다. 원래 멜빈에게 크라이슬러의 복제를 주문한 이는 어느 정상급 오케스트라의 단원이었다. 그러나 진품을 대여 받아 사용하던 즈나이더가 워낙 바빴던 관계로 멜빈은 그를 만날 기회를 만들기가 쉽지 않았다. 악기의 치수를 재고 정수를 받아들이려면 악기와 함께하는 시간이 필요한 법인데, 도무지 그럴 틈이 주어지지 않은 것이다. 마침내 즈나이더가 멜빈을 스페인의 발렌시아로 초대했다. 자기가 오케스트라와 리허설하는 오전 시간 동안 크라이슬러와 시간을 보낼 수 있을 거라면서 말이다. 멜빈은 작업 도구를 챙겨 발렌시아로 향했다. "성지 순례를 떠나는 것처럼 느껴졌어요. 과르네리 델 제수, 크라

이슬러, 즈나이더를 한꺼번에 만나게 될 거라 생각하니 말이죠. 꽤 긴장했었어요."

크라이슬러는 매일 아침 네 시간 동안 검사대 위의 환자처럼 폴리스티렌 플랫폼 위에 누웠고, 멜빈은 자기磁氣 측정기를 이용하여 나무의 두께를 재고 그 밖의 모든 치수를 계측했으며 또한 카메라 셔터를 무수히 눌렀다. 현을 푸는 일은 허락되지 않아 일단 바이올린 몸통을 눈으로 어림해 종이 본을 뜬 뒤 본을 현 아래로 밀어넣어 윤곽선이 완벽하게 일치할 때까지 칼로 테두리를 잘라냈다.

멜빈은 닷새를 기다린 뒤에야 간신히 용기를 내 즈나이더에게 크라이슬러를 직접 연주해봐도 괜찮을지 물었다. 이때의 경험에 대한 멜빈의 설명은 올드 이탈리안이 특별한 이유가 무엇인지에 관한 나의 궁금증을 모두 해소해주었다. 크라이슬러를 손에 쥔 멜빈이 받은 첫인상은 '간절함'이었다. 활이 현에 닿기도 전에 소리를 낼 것만 같은 열의가 느껴졌다는 것이다. 연주를 시작하자 악기는 경주마처럼 강력하고 민감하게 반응했다. 그리고 그 소리가 무척 커서 마치 전자 악기처럼 들릴 정도였다고 한다. 복제품 제작에 필요한 치수 측정은 모두 끝난 상태였지만, 멜빈은 바로 그 순간 알 수 있었다. 크라이슬러에는 뭐라고 꼬집어 말할 수 없는, 아무리 노력해도 포착할 수 없을 것 같은 신령한 자질이 있었다. 몇 달 뒤 멜빈은 니콜라이 즈나이더에게 제작을 마친 복제 악기의 시연試演을 요청했다. 오리지널 크라이슬러를 오랫동안 연주해온 즈나이더는 시연을 마친 직후 멜빈에게 자신이 쓸 악기를 제작해달라고 주문했다.

대가족에는 수상쩍은 일가붙이가 몇은 있기 마련이다. 올드 이

탈리안 가문의 이름에 먹칠을 하는 건 주로 남을 속이기 위해 만들어진 모조품의 소행이다. 앞서 설명했듯 올드 이탈리안의 레이블을 조작하는 관행은 타리시오부터 시작되었다. 타리시오는 성에 안 차는 레이블을 좀더 그럴듯한 레이블로 바꾼다거나 기존 레이블에 찍힌 날짜를 바꾸는 등의 일을 아무런 거리낌 없이 자행했다. 플로리안 레온하르트에 따르면 가짜 레이블을 알아보는 건 무척 까다로운 일이라고 한다. 종이의 품질, 종이가 낡은 방식, 인쇄가 눌린 깊이, 인쇄 글자체가 사용된 시기, 악기에 레이블이 붙은 위치 등을 종합적으로 고려해야 한다는 것이다. 그가 감정해낸 가짜 레이블 가운데는 레이저 프린터로 제작한 것도 있고, 20세기 초반 스크린 인쇄술을 사용한 레이블도 있다. 악기가 제작되고 고작 50년 뒤에 만들어진 18세기의 복제 레이블도 잡아낸 적이 있다.[17]

레온하르트에 따르면 가장 잡아내기 까다로운 가품은 처음부터 옛 악기의 복제품으로 제작된 악기라고 한다. 100년 전에는 불순한 의도 없이 제작된 물건이었을지 모르지만, 시간이 흐름에 따라 딜러들의 손을 타고 보수 작업이나 심지어 바니시를 다시 바르는 등의 작업이 더해지면서 실제 나이보다 더 오래된 것처럼 보이기도 하기 때문이다. "위험한 모조품들이지요. 그런 것들을 잡아내려면 좀더 숙련된 기술이 필요합니다. 층층이 쌓인 속임수의 두께를 꿰뚫어보고 수리와 재작업의 차이를 구분할 줄 알아야 합니다."[18]

꿍꿍이를 가진 딜러들은 가품을 슬쩍 세상에 내놓으면서 학식과 거짓으로 점철된 근사한 이야기를 지어내 덧붙인다. 그러나 절대 만들어내거나 감출 수 없는 것도 있다. 연륜연대학은 악기의 나이를

속이는 딜러들의 거짓말을 어김없이 밝혀낸다. 이밖에도 바이올린은 몸속에 과거를 고스란히 간직하는 절묘한 방법을 갖고 있다. 플로리안 레온하르트는 일본의 와규 소고기 생산 과정이라는 뜻밖의 비유를 들어 이를 설명해주었다. "일본 사람들은 이 소들을 매일 마사지합니다. 그러면 고기가 믿을 수 없을 정도로 부드러워지지요." 그러고 보니 일본의 한 식당에서 테이블 위에 놓인 조그마한 화로 위의 끓는 기름에 소고기를 찍어 먹은 적이 있었다. 나는 고기를 그다지 좋아하는 편은 아니지만, 그래도 애지중지 키운 소에서 잘라낸 살점이 충격적일 정도로 부드러웠다는 것은 생생히 기억난다.

물론 요리와 식사는 레온하르트의 비유와는 관계가 없다. 그가 하고자 했던 말은 훌륭한 연주자가 켠 바이올린에는 와규 소가 받는 마사지와 비슷한 일이 일어난다는 뜻이었다. 몸통으로 전달된 현의 진동이 나무를 마사지하고 나무 속 세포에게 어떻게 움직이면 좋을지 반복해 가르친다는 것이다. 바이올린이 진동하는 방식은 바이올린 소리의 열쇠가 된다. 나무는 한 번 배운 것을 잊는 법이 없으므로 바이올린이 내는 소리에는 이전 연주자들이 남긴 자국이 각인되고 심지어 그들이 연주했던 음악을 기억할 수도 있다고 했다. 레온하르트는 자신이 취급하는 악기 중에는 비범한 음악가들이 남긴 유산이 깊이 새겨진 악기도 일부 있다고 말했다. 그런 악기들은 때로 새로운 주인을 만나도 마치 지난번 주인의 루틴과 관행으로 회귀하길 원하기라도 하는 듯 고집을 피운다는 것이다.

레프의 바이올린이 제작된 이래로 여러 음악가들이 이 악기를

소유해왔다. 그들은 이 악기에 영향력의 더께를 더하고, 어디에 거주할지 선택하고, 어떤 일을 맡길지 결정하고, 얼마나 자주 수리를 맡기고 얼마나 자주 여행을 다니며 언제 연주할지를 판단했다. 그들 가운데 내가 만날 수 있을 거라 기대해볼 만한 사람은 딱 둘뿐이었다. 그중 그레그와는 이미 여러 차례 만나서 이야기를 나누었으니 이제 러시아 음악가 레프에게 연락을 취해볼 차례였다. 그레그에게 이 바이올린을 판매한 당사자 말이다. 처음 연락은 전화 통화로 했다. 레프는 나더러 당장 글래스고로 와서 커피나 한 잔 하면서 이야기를 나누자고 했다. 내 집과 훨씬 더 가까운 런던에서 더 중요한 사람을 만날 약속도 여러 차례 사양한 나였지만, 그의 낡은 바이올린에 관한 이야기에 너무도 휘말려 든 나머지 500킬로미터 떨어진 곳으로 커피를 마시러 오라는 초대에 조금도 주저하지 않고 응하고 말았다. 약속 장소는 음악원 근처로 했다.

렌프루가街를 따라 내가 있는 곳을 향해 레프가 걸어왔다. 햇빛에 반짝이는 그의 머리칼을 보며 문득 우리 여자들도 레프처럼 멋진 은빛 화관을 쓰면 될 텐데 왜 그리도 머리칼을 염색하느라 애를 쓰는지 잠시 궁금해졌다. 그레그의 외모를 떠올리니 이 바이올린은 오로지 머리칼이 멋진 남자들만을 거쳐왔는지도 모르겠다는 시답잖은 생각이 들었다. 레프의 머리칼은 색깔 빼고는 어릴 때와 크게 달라지지 않은 것 같았다. 숱 많고 윤기 나는 머리는 단정히 빗질이 되어 있었고, 그 아래로는 놀랄 만큼 커다란 아몬드 빛깔의 눈동자 한 쌍이 나를 쳐다보고 있었다. 우리는 곧장 카페로 향했다. 자리에 앉자마자 레프는 의자를 바짝 당기더니 러시아 억양이 섞인 부드러운

말투로 이야기를 들려주기 시작했다. 누군가와 옛 친구에 관한 추억담을 나눌 기회를 오랫동안 기다린 사람처럼. "그런 바이올린은 딱 하나뿐이었어요. 작은 크기에도 불구하고 힘이 대단하죠. 음색도 놀라웠어요. 풍부한 저음은 세상 그 어디에도 비교할 수 없었어요." 레프의 바이올린이 가진 멋진 소리가 풀어내는 이야기를 좇느라 이 모든 시간을 바친 내 노고가 헛되지 않았다는 뜻인 것 같아 내게는 큰 힘이 되는 말이었다.

"크레모나에서 만든 악기니까 그 정도는 해야 하지 않겠어요?"

그러자 그가 놀란 듯 대답했다.

"크레모나라고요? 크레모나산이라고 생각해본 적은 한 번도 없는데요. 하지만 내가 그 바이올린을 어디서 발견했는지는 이야기해줄 수 있겠네요."

레프는 러시아를 떠나기 전, 러시아 남부의 도시 로스토프나도누의 시장통에서 만난 어느 늙은 집시 음악가로부터 이 바이올린을 구입했다고 했다. 그리고 로스토프나도누에서 10년가량 이 악기를 사용한 뒤 아내 율리아와 함께 러시아를 떠나 미국으로 이민했다가 마침내 스코틀랜드에 정착했다. 그 10년의 세월을 두 사람은 생생히 기억하고 있었다. 내가 레프의 바이올린이 걸어온 길을 추적하면서 만난 그 어떤 이야기보다 정확하고 꼼꼼하게 추적할 수 있는 세월이었다. 어느새 식사 때가 되었는지 우리 주변에 앉은 사람들이 샌드위치를 주문하기 시작했다. 레프는 즉석에서 나를 자기 집으로 초대했다. 지금 가면 율리아와 함께 늦은 점심이라도 먹을 수 있을 거라면서 말이다.

그다음 일어난 일은 쉽게 설명하기 힘들다. 율리아는 글래스고와 글래스고의 자매 도시 로스토프나도누 간의 온갖 문화 교류 프로그램을 위한 사절단처럼 행동했다. 그날까지 레프의 바이올린에 관해서 흉금을 털어놓을 수 있는 동지이자 벗은 그레그가 유일했지만, 그날 이후로 여기에 레프와 율리아가 더해졌다. 율리아는 밝은색 옷차림에 화려한 반지를 여러 개 끼고 있었고, 검은색 머리칼의 중간 부분은 그녀의 눈동자 색깔과 똑같은 코발트블루로 염색했다.

율리아는 내가 남편의 바이올린이 지냈던 장소, 연주했던 음악에 대해 더 알아보기 위해 당연히 러시아에 가고 싶어 한다는 듯이 말하고 행동했다. 채소를 손질하면서, 다듬은 채소를 뜨거운 냄비에 던져 넣으면서, 율리아는 여행 계획을 짜기 시작했다. 여행이 수프를 끓이는 것만큼이나 간단한 일이라는 듯이. 러시아에 혼자 가면 위험하기도 하거니와 소기의 성과를 거두기도 힘들 거라면서, 레프는 리허설과 교습 때문에 짬이 나지 않을 테니 자신이 직접 경호원 겸 해결사 겸 통역 노릇을 해주겠다고 선심을 썼다. 이 여행을 내가 이미 동의했다고 여긴 듯, 커피를 내리려고 자리에서 일어나면서 율리아는 비자와 항공편에 관해 이야기하기 시작했다. 로스토프나도누까지 가장 저렴하고 빠른 이동 수단을 알아보고 내 비자 문제를 처리하는 등의 단순하고 고된 일은 모두 자기가 하겠다며, 그러면 러시아 여행이 집에서 빈둥대는 것보다 더 쉬운 일일 거라고 했다.

이탈리아 바이올린의 이야기를—특히 레프 바이올린의 이야기를—따라가기 시작할 때만 해도, 그 이야기가 나를 이탈리아의 더 깊은 곳으로 데려갈 거라 생각했다. 한동안은 실제로 그랬다. 하지

만 언제부턴가 이탈리아 바이올린은 나를 18세기 프라하의 오페라 하우스, 19세기 파리의 바이올린 중개상 상점, 제2차 세계대전 중의 수용소처럼 뜻하지 않은 장소로 이끌기 시작했다. 이제는 아예 유럽 대륙을 떠나 러시아로 향하는 여정이 내 앞에 마련되어 있었다. 나는 주저했지만—당연하지 않은가—몇 년 전 여름밤 레프의 바이올린이 연주하던 클레즈머 음악을 단 한 번도 잊은 적이 없었다. 요즘이야 어디서나 들을 수 있는 공공 자산이나 다름없지만, 원래 클레즈머 음악은 이디시어를 사용하는 아슈케나지 유대인들의 잔치에서나 들을 수 있는 음악이었다.

그날 밤 나를 도취시켰던 음악의 저 깊은 곳 어딘가에는 이탈리아에서 시작된 이야기가 러시아의 레프 바이올린으로 이어지는 엄청난 거리를 관통한 선율이 있었다. 그렇게 말할 수 있는 이유가 무엇이냐고? 아슈케나지 유대인들이 처음 유럽에 정착한 게 바로 9세기 이탈리아 북부였기 때문이다. 그날 밤 나를 춤추게 했던 음악 속에는 몇 세기 전 아슈케나지 바이올린 연주자들이 이탈리아 궁정과 여관과 장터에서 연주했던, 그리고 그들이 러시아 제국을 향해 동쪽으로 유랑하며 가지고 갔던 선율의 기억을 간직하고 있다. 18세기 말부터 제1차 세계대전까지의 기간 동안 유대인들은 '체르타 오세들로스티'라 불리는 정착 구역 외에는 거주가 허락되지 않았고, 클레즈머는 이 연기 자욱하고 퀴퀴한 마을의 잔칫날을 상징하는 소리가 되었다. 바이올린이 없는 곳에는 노래가 없다. 레프의 바이올린이 러시아에 도착하게 된 경위를 설명하는 하나의 가설로서 어느 유대인 음악가가 이탈리아를 떠나 러시아로 흘러들었을 가능성을 떠

올려보았다.

바로 이런 이유로 나는 러시아로 향하는 비행기에 몸을 실었다.

소련에서 레프의 바이올린은 어떤 삶을 살았을까

러시아 국영 항공사 아에로플로트의 비행기를 타고 모스크바에 도착한 건 한밤중이었다. 로스토프나도누로 가는 연결편을 기다리는 동안 아무리 찾아도 따뜻한 커피 한 잔을 파는 곳이 없었다. 반면 러시아 전통 인형인 마트료시카는 마음만 먹으면 원 없이 구할 수 있었다. 마트료시카가 밤낮 없이 언제나 공급되어야 하는 절실한 필수품이라도 되는 것 같았다. 회색 플라스틱 의자에 앉아 졸음과 싸우며 벌벌 떨다보니 문득 이 아기자기한 러시아 전통 인형이 내가 곧 로스토프나도누에서 겪게 될 경험의 그럴듯한 비유가 될 수도 있겠다는 생각이 들었다.

나는 레프의 바이올린에 얽힌 이야기를 종이로 겹겹이 싸맨, 닳고 해진 커다란 소포 같다고 여겨왔다. 악기에 관해 새로운 사실을 알아가는 과정은 종이를 한 꺼풀씩 벗기는 과정과 닮아 있었다. 한

겹의 종이를 벗기면 그다음에는 이야기의 또 다른 챕터가 펼쳐졌다. 마치 아이들의 파티 게임인 소포 돌리기처럼 말이다. 로스토프나도누에서는 지금까지와는 무척 다른 양상의 일이 벌어질 거라 기대했다. 왜냐하면 이야기에 의존하는 대신 사람들과 직접 대화하고, 레프가 바이올린을 들고 갔던 장소를 방문하고, 어쩌면 그들이 함께 연주한 것과 같은 종류의 음악을 들을 수 있을 테니 말이다. 자다 깨다를 반복하는 동안 나는 러시아 인형 안쪽의 나무처럼 신선한 향기를 풍기는, 인형 겉면의 물감처럼 선명한, 그리고 위아래를 닫으면 양쪽이 깔끔하게 맞아떨어지는 이야기와 만나는 미래를 상상했다.

우리가 탄 비행기가 새벽녘 무렵 두꺼운 구름의 아래를 뚫고 로스토프나도누 상공에 모습을 드러냈다. 때는 벌써 11월 말이어서 눈 구경을 할 수도 있겠다고 내심 기대했는데, 눈앞에 펼쳐진 풍경은 모래 섞인 회색 하늘 아래 펼쳐진 기다란 띠 모양의 들판뿐이었다. 활주로에는 우리가 탄 비행기밖에 없었다. 비행기는 줄지어 서 있는 무인 조종기 옆을 지나갔다. 무인기 근처에는 털모자를 쓴 군인들이 삼삼오오 모여서 자동차 경매에 참여한 사내들처럼 수다를 떨고 있었다. 입국장에서 율리아를 찾는 일은 어렵지 않았다. 입국장에 마중 나온 사람이 율리아와 그녀의 오랜 친구 그레고르뿐이었기 때문이다.

그레고르—율리아는 그 이름 대신 '그리샤'로 부르라고 했다—는 자칭 운전사였다. 그때는 미처 몰랐지만, 나는 이후 그리샤가 모는 1970년대식 메르세데스의 깔끔한 뒷좌석을 내 집처럼 편안하게 느끼며 거기에서 무척 오랜 시간을 보내게 된다. 율리아는 나보다

며칠 앞서 도착해 있었다. 공항에서 도시를 향해 들어가던 길, 그녀의 전화기가 몇 번이나 울렸다. 통화를 끝낸 율리아는 내 쪽으로 몸을 돌려 이렇게 말했다. "레프의 바이올린에 대해 알고 싶어 하는 사람이 영국에서 온다는 이야기를 모두에게 했어요. 그랬더니 애거사 크리스티가 도착했냐고 이 난리들이네요."

율리아가 잡아준 호텔은 레프의 바이올린과 인연이 있는 곳이었다. 이곳 6층에 있는 클럽에서 레프가 연주한 적이 있기 때문이다. 매주 그는 수를 놓은 코사크 셔츠 자락을 바지춤에 넣고 바짓자락은 코사크 부츠 안으로 밀어넣은 차림으로 외국 관광객들을 상대로 한 버라이어티 쇼 무대에 올랐다. 주말에는 아르메니아 밴드와 함께 파티나 결혼식을 다니며 출장 연주를 해서 부수입을 올렸다. 레프의 본업—로스토프 현악 사중주단의 비올라 단원—과는 참으로 결이 다른 일들이었다.

학교와 음악원에서 음악을 배우는 동안 레프는 언제나 바이올리니스트였지만 로스토프 사중주단이 필요로 하는 건 비올라 주자였고, 그건 절대 놓칠 수 없는 기회였다. 서방 세계에서는 현악 사중주 단원 노릇만 해서는 생계유지가 어렵지만 소련은 달랐다. 레프와 그의 동료들은 매일 모여 음악을 낱낱이 분해해 정밀하게 연습한 다음 다시 조립해 완벽에 가깝게 정확히 연주하는 일만으로도 풀타임 급료를 받았다. 유리, 사샤, 레오니트, 레프는 젊고 야심만만했으며 근면한 데다 음악적 재능도 충분했다. 세계에서 가장 뛰어난 사중주 스승들 문하에서 배운 네 사람은 공장 구내식당에서 노동자들을 위해 공연하고 1983년 전소련 보로딘 콩쿠르에서 최우수상을 받으

며 아주 소비에트적인 커리어를 쌓아갔다.

우리가 호텔에 도착했을 때는 어느 거대한 선박 소속의 선원 전원이 체크아웃을 하고 있던 참이었다. 줄무늬 티셔츠, 두툼한 파카, 털모자 차림의 그들은 마치 해군 역사에 관한 영화에 출연하는 잘생긴 엑스트라처럼 보였다. 길게 늘어선 줄의 맨 뒤에 서서 한참을 기다린 끝에 마침내 우리 차례가 되었다. 나는 프런트에 도시 지도를 한 장 부탁했는데 웬걸, 호텔에는 지도가 구비되어 있지 않았다. 관광객 대신 선원들만 투숙시키는 호텔인가보다 생각했다. 선원들이라면 아마 지도 따위는 필요 없을 것이다. 처음 와보는 도시를 지도 없이 다니려면 무력감과 답답함을 느끼기 십상이지만 나는 크게 신경 쓰지 않았다. 레프의 바이올린이 살았던 궤적을 따라가면서 그 점들을 연결해보면 나만의 로스토프 지도가 생길 거라 믿기로 했다.

8층에 있는 내 방 창밖으로 작은 공원이 내려다보였다. 예년 같으면 공원을 찾는 발걸음이 전혀 없어야 할 계절이었음에도 올해는 날씨가 무척 푸근해 여전히 수많은 생명으로 넘쳐나고 있었다. 목줄을 매고 주인과 함께 걷는 솜씨가 나날이 나아지는 강아지 한 마리가 있었고, 매일 아침 떠돌이 고양이와 개, 까마귀와 어린 학생들이 옹기종기 모이는 걸 관찰했으며, 밤마다 같은 남자가 잠자리에 들기 전 쓰레기통을 뒤지는 모습을 보았다. 율리아와 나는 아래층 카페에서 만났다. 어디서 시작해야 할까? 글래스고에서 나와 처음 만난 레프는 로스토프나도누 장터의 어느 한적한 구석에서 만난 집시에게서 바이올린을 구입했다고 했었다. 그래서 거기서부터 출발하기로 했다.

그리샤는 낡고 멋진 메르세데스로 골목길을 쓸다시피 하더니 아무렇지도 않다는 듯 인도 옆에 삐딱하게 차를 세웠다. 우리는 성당 앞 광장을 걸어 통과하여 캔버스 천막 아래에 옹기종기 모인 가판대로 향했다. 날은 흐려도 따뜻했고, 장터는 온갖 생생한 색으로 가득했다. 가판대마다 사과, 토마토, 오이, 양파, 자두, 배가 지천이었고, 통째 절인 비트와 껍질만 절인 비트, 얇게 채 썬 양배추와 당근 더미 같은 것들이 그득했다. 어떤 이들은 집에서 만든 소스를 손 닿는 대로 온갖 병에 담아 팔고 있었다. 석류만 파는 상인도 있었다. 어떤 이들은 생계를 전적으로 크렌베리 판매에 의존하는 것 같았는데, 매대에는 50루블, 100루블, 200루블 따위의 가격표가 붙은 잼병과 새빨간 베리가 가득 쌓여 있었다. 인근 지역에서 재배된 해바라기씨로 내린 황갈색 금빛 기름을 보드카와 브랜디 병에 담아서 파는 상인도 있었다. 어디서 멈춰 서건 간에 상인들은 우리 손등에 맛보기 기름을 한 방울씩 떨어뜨려주었다. 견과류 맛이 풍성하여 예상외로 맛있는, 저마다 개성이 뚜렷한 기름이었다. 이밖에도 우리는 매대마다 들러 각자가 자랑하는 판매품을 조금씩 맛보았다. 네 번짼가 다섯 번째 양배추 절임을 맛볼 때쯤 그리샤가 참지 못하고 투덜댔다. "내 입에는 다 똑같구먼. 다른 건 가격뿐이지." 하지만 단단히 틀린 소리였다.

한때 분주한 항구 도시였던 로스토프나도누는 시베리아산 털, 아스트라한산 캐비어, 터키산 담배, 우랄 지방의 철로 만든 인두, 그밖에 각종 곡물과 훈제 생선 등을 팔러 온 상인들로 가득했고, 언제나 다양한 민족이 모이는 고장이기도 했다. 돈강은 서양과 동양의

경계선으로 통했다. 그러니까 돈강의 강둑에 선 나는 레프의 바이올린을 따라 유럽 대륙의 경계선까지 온 셈이었다. 이와 같은 민족적, 지리적 다양성을 생각하면 장터에서 파는 절임 채소가 신맛과 단맛이 조금씩 다르고 무른 정도가 미묘하게 차이나는 게 당연했다. 그리샤가 옆에 서서 기다리는 동안 우리는 반짝반짝 윤기 나는 붉은 피망 한 박스, 얇게 저민 가지에 호두를 갈아 만든 속을 채운 음식, 양배추 절임 요리를 구입했다. 우리가 볼일을 마치고 떠난 자리는 밝게 웃는 여인들의 차지였다. 그리샤 말로는 버섯 산지로 알려진 러시아 북부에서 온 여성들이라고 했다. 제법 따뜻한 날씨였음에도 목도리를 둘둘 두르고 두꺼운 외투로 몸을 감싼 차림이었다. 그들의 소맷단에는 말린 버섯을 매단 줄이 핀으로 고정되어 있었다. 일단 자리를 잡은 여인들이 팔을 뻗고 땅딸막한 크리스마스트리처럼 제자리에서 뱅글뱅글 돌기 시작했다. 버섯도 좀 살까 싶은 마음이 들었지만 율리아가 말렸다. 북부 지방에서 난 버섯은 이름도 요리법도 모른다면서 말이다.

우리는 계단을 올라 치즈 상인들이 모인 곳으로 향했다. 그곳은 모든 매대가 하얀색이었다. 사방이 사워크림, 조리된 요구르트, 케피르*로 넘쳐났고, 어떤 매대는 코티지치즈가 작은 언덕을 이루고 있었다. 시식의 기회가 무궁한 건 아래쪽 장터와 마찬가지였다. 다른 구석에서는 말린 살구와 사과, 반으로 쪼갠 배, 크랜베리, 바베리, 말린 파인애플과 자두, 무화과, 자루째로 파는 신선한 개암과 호두,

* 소젖이나 양젖 등을 발효시킨 음료.

들통에 담긴 건포도 따위를 팔고 있었다. 어느 우즈베키스탄 소년이 금색 건포도를 봉지에 담아서 건네며 이 정도면 800루블어치 정도는 되겠다고 말하더니 한 국자 더 떠서 봉지에 담고는 500루블만 내라고 했다. 나는 기회다 싶어 아예 소년의 매대에 있는 물건을 모두 조금씩 샀다. 그러나 숙소에 돌아와서 맛을 보니 하나같이 나무 땐 연기 맛밖에 나지 않았다.

서늘한 잿빛 대기는 무취에 가까웠지만, 어시장 구역에 들어오자 강한 냄새가 코를 찔렀다. 로스토프나도누가 러시아 남부에서 가장 큰 항구가 있는 도시이자 여러 갈래의 철길이 모이는 교통의 요지였던 19세기 후반, 캐비어와 지역 특산 생선은 이곳을 거쳐 북쪽에 있는 러시아 제국 내륙의 시장들에 공급되었다. 그때는 생선을 훈연하거나 얼음에 담아 보관했으니 이만큼 냄새가 심하지 않았을 것이다. 그러나 지금은 아직 숨이 붙은 강꼬치와 철갑상어, 메기 따위가 내 사방을 둘러싼 얕은 플라스틱 상자에 누워 퍼덕이고 있다. 어시장의 매대들은 백열전구 아래 금빛으로 빛나는 말린 생선과 훈연한 생선 더미로 장식되어 있었다. 생선 맛을 좀 볼 수 있겠느냐고 부탁하면 상인들은 어김없이 펜나이프의 날카로운 칼날로 지느러미 밑을 절개해서 살점을 도려내 손님에게 건넸다. 말린 생선 조각을 입에 넣는데 율리아가 말했다.

"혁명 전에는 돈강에 생선이 너무 많아서 사람들이 땔감 대신 말린 생선을 태울 정도였대요. 하지만 소련이 들어서면서 산업 쓰레기로 오염된 강은 아직도 예전의 깨끗함을 회복하지 못하고 있어요."

원뿔 모양으로 쌓아올린 말린 과일, 양말 가판대, 모자 가판대, 칼 가판대, 냄비 더미들로 가득한 장터의 주 공간에는 아무리 봐도 바이올린을 팔 만한 곳은 보이지 않았다. 장터를 벗어나 노선 전차 궤도 위에 차려진 벼룩시장 쪽으로 향했다. 금박을 두른 성당 돔이 태양빛에 반짝이는 그곳에는 신도들과 싼 물건을 사려는 사람들이 한데 뒤섞여 있었다. 궤도 전차에 치일 위험이라는 관점에서 보면 모두가 공평한 공간이었다. 어느 노파가 골판지 상자를 들고 궤도 위에 서 있었다. 상자 안에는 가정용 독극물이 튜브와 용기에 담겨 있었다. 이 노파가 파는 물건을 모조리 구입하면 평생토록 말벌과 바퀴벌레, 시궁쥐와 개미를 박멸할 수 있을 것 같았다—자칫하면 내 목숨도 박멸될지 모르겠고. 노파 맞은편의 또 다른 여성 앞에는 니트 모자를 뒤집어서 만든 둥지 안에 길고양이 새끼들이 가득했다. 새끼들은 먹지 못해 말랐고 얼굴도 꾀죄죄했지만, 여인은 어떻게든 귀여운 인상을 주고 싶었던지 고양이들을 이리 옮기고 저리 옮기고 있었다. 어떤 사람은 살이 오른 페키니즈 강아지를 가슴띠처럼 가슴 부근에 걸치고는 가격을 홍정했다.

아무도 원치 않는 반려동물, 신선한 허브와 무, 고장 난 라디오가 공존하는 이 경계 공간의 어딘가에서 레프는 쓸모없는 잡동사니를 팔고 있는 노인을 발견했을 것이다. 나 역시 전차 궤도 옆에 좌판을 깐 비슷한 사람을 봤다. 팔려고 내놓은 물건도 변변찮았다. 찌그러진 주전자, 컵 하나, 구멍이 숭숭 난 군화 한 켤레가 전부였다. 레프는 아마 바이올린이 필요하진 않았을 것이다. 하물며 그 바이올린이 줄마저 없는 지저분한 물건이었다면 더더욱 그랬을 것이다. 하지

만 개를 여러 마리 키워야 직성이 풀리는 사람처럼, 혹은 어차피 많이 낳은 아이, 하나 더 낳는다고 무슨 차이랴, 하는 심사로 레프는 거의 반사적으로 흥정을 시작했던 모양이다. 그는 먼저 주전자가 물이 새진 않는지부터 보고, 구멍 난 신발을 치수를 재듯 자기 발에 대보고, 이가 나간 컵에 딸린 컵받침은 없는지 따지면서 변죽을 울리다가 넌지시 바이올린 가격을 물었다. 주전자도 같은 값을 주고 샀을지도 모른다. 어쨌든 쓸모 여부가 가치의 유일한 척도인 매대였으니. 레프는 바이올린을 팔꿈치 아래 끼고 장터를 떠났다. 이 바이올린은 떠돌이 고양이가 뒷문을 통해 슬쩍 들어와 자리를 잡듯 그렇게 레프의 인생으로 들어왔다. 그러나 그는 이것이 보통 악기가 아님을 대번에 알아보았다.

레프는 아르메니아인들의 결혼식에서 이 바이올린을 가장 많이 사용했다고 했다. 아무리 러시아라 해도 겨울은 결혼식 시즌이 아닌지라 율리아는 아르메니아인의 디아스포라와 그들의 음악이 로스토프나도누에서 어떻게 연주되는지를 내게 소개하기 위해 다른 방법을 생각해내야만 했다. 그 첫 시작은 다소 뜻밖으로, 늦은 밤 교통체증을 뚫고 호텔로 돌아가는 길에서 시작되었다. 아니, 최소한 나는 그렇게 생각했다. 율리아의 또 다른 친절한 친구가 차를 몰고 나타나 우리를 태우고는 레프의 바이올린이 이끄는 곳으로 데려간 것이다. 그는 어깨너머로 나를 흘끗 보더니 큰 소리로 말했다. "아주 신나는 순간이겠어요, 헬레나 씨. 트랙터 모양으로 생긴 극장을 보러 가는 길이에요!" 그의 말대로 우리는 거대한 광장의 한가운데에 서서 극장을 바라봤다. 우리 주위로는 오가는 차량의 어지러운 헤드

라이트, 커피 파는 노점들, 소매치기 무리와 젊은이 무리가 여럿 있었다. 율리아의 친구는 그런 곳에 차를 두고 떠나자니 영 불안한 기색이 역력했다. 나는 트랙터 모양이라는 건물의 생김새가 얼른 눈에 들어오지 않아 그의 애를 태웠다. 극장 건물이 내가 본 그 어느 트랙터와도 닮지 않았기 때문에 어쩔 수 없었다. 율리아와 그녀의 친구는 내 표정만 살폈고 나는 뚫어져라 건물만 쳐다봤다. 그러는 동안에도 차들은 굉음을 내며 우리 주변을 지나치고 있었다.

"이제 좀 보이나요, 헬레나 씨?"

"아니요."

아무리 쳐다봐도 "아니요" 말고 다른 대답을 해줄 수 없을 것 같던 바로 그때, 문득 깨달음이 왔다. 이 건물은 소련에서 흔히 사용되는 모델인 무한궤도식 바퀴를 장착한 트랙터를 본뜬 건물이었다.

"이제 보여요!"

나의 외침과 함께 우리 일행은 곧장 차로 돌아가 그곳을 떠났다.

호텔로 돌아오는 길, 율리아는 극장 부지가 원래 드넓은 밀밭이었다면서 그때는 노르나히체반(아제르바이잔에 있는 나히체반이라는 지역과 구별하기 위해 '노르', 즉 '신新'이라는 접두사를 붙였다)이라 불리는 아르메니아인 거주 지역과 로스토프를 구별하는 경계선 노릇을 했다고 설명해주었다.

다음 날 우리는 트랙터처럼 생긴 극장 앞 광장을 건너 러시아-아르메니아 우호 기념 박물관을 찾아갔다. 노르나히체반은 근 100년 전인 1928년 로스토프의 일부로 흡수 편입되었다고 하는데, 그럼에도 나는 한때 아르메니아인들의 거주 지역이던 곳에 도착했음을 쉽

게 알아볼 수 있었다. 큰길과 광장 주변으로 인상적인 19세기 교회 건물, 주택, 극장, 학교 등이 늘어서 있었다. 포플러나무에서 떨어진 낙엽이 인도를 버터색으로 뒤덮고, 건물 창가와 현관에 놓인 제라늄 화분들은 창백한 빛깔의 겨울 공기에 화사한 색감을 빌려주는 중이었다. 매끈하게 생긴 박물관은 19세기 건물이었다. 박물관 안으로 들어가자 전담 큐레이터가 우리를 맞아주었다. 그녀는 영어를 할 줄은 알지만 러시아어를 쓰는 편이 훨씬 더 편하다고 했고, 가련한 율리아는 그녀의 선조들에 대한 설명을 한 마디도 빼놓지 않고 통역해 주었다.

큐레이터의 설명이 이어지는 동안 나는 주변을 둘러봤다. 노르나히체반에 거주한 유명한 작가, 정치인, 교사, 과학자의 초상화들이 걸려 있고, 유리 진열장 안에는 아르메니아 전통 도구와 부엌용품, 악기, 전통 의상, 물레, 도서 등이 전시되어 있었다. 박물관에 있는 모든 물건이 레프의 바이올린처럼 설득력 있고 들을 만한 가치가 있는 저마다의 매혹적인 사연을 가지고 있을 터였다. 예를 들면 '타르tār'가 그랬다. 타르는 현악기지만 그 날씬한 몸통과 길쭉하니 우아한 목은 차라리 왜가리를 연상시켰다. 만약 타르에게도 기회가 주어졌다면 바이올린과는 매우 다른 이야기를 들려줬을 것이다. 16세기부터 18세기까지 유럽 전역의 악기 제작자들이 바이올린의 디자인과 제작 과정을 다듬는 데 온 힘을 바치는 동안 타르는 숙성되지 않은 나무를 적당히 꿰맞추는 방식으로 만들어졌다. 바이올린이 궁정과 성당, 오페라 하우스에서 세련된 관객들의 마음을 홀리는 동안 아르메니아의 농부와 일꾼 들은 들판과 마을에서 남의 눈을 의식하

지 않고 타르로 그들만의 음악을 연주했다.

　로스토프의 모든 지역 공동체 중에서도 아르메니아인 공동체와 유대인 공동체 사이에는 특히 강한 유대감이 존재했다. 그들은 적어도 200년 동안 함께 살아왔고, 그랬던 만큼 유대인 음악가들과 아르메니아인 음악가들이 함께 모여 연주하면서 주고받은 선율을 각자의 레퍼토리에 흡수해간 것은 당연한 일이었다. 아르메니아 밴드가 유대인 결혼식—바이올린 소리가 포함되지 않은 잔치 음악에는 절대 만족하지 못할 하객들이 모인—에 초대받아 연주하는 것도 흔한 일이었다. 따라서 유대인 바이올리니스트—레프 같은—가 아르메니아 밴드의 필수불가결한 멤버가 되는 건 조금도 이상한 일이 아니었다. 아르메니아 음악의 공식 역사에는 이러한 지역적 특수성이 전혀 기록되어 있지 않다. 그러나 로스토프의 지역사회에서는 별도로 언급할 필요가 없을 정도로 흔히 일어나는 일이었다.

　레프가 활동했던 결혼식 밴드 멤버들은 모두 뿔뿔이 흩어진 지 오래지만, 율리아는 1981년 무렵 그들이 연주한 결혼식의 아르메니아 부부와 연락이 닿을 것 같다고 했다. 신랑이 그간의 세월을 참 잘 썼던 모양이다. "그 남자, 지금은 올리가르히*가 되었거든요. 그러니까 직접 만나는 건 아예 단념해야 할 거예요." 그러나 수평적 사고에 관해서는 남을 가르쳐도 될 정도로 도가 텄던 율리아는 결혼식 날 찍은 비디오테이프가 있는지 물어보았다. 운이 좋으면 영상 속에서 레프의 바이올린을 볼 수도 있을 터였다. 알아봐달라는 부탁을 하고

*　소련 붕괴 이후 러시아의 경제를 장악한 특권 계층. 주로 거대 재벌을 가리킨다.

일주일이 흘렀다. 생면부지의 사람이 바라기에는 매우 큰 호의였고, 이 올리가르히는 메시지에 일일이 대답을 하는 사람이 아니었던지라 우리가 할 수 있는 일이라고는 무작정 기다리는 것뿐이었다. 그러던 어느 날, 호텔에 돌아온 우리에게 프런트 직원이 율리아의 이름이 적힌 봉투 하나를 건넸다. 그 안에는 DVD 두 장이 들어 있었다. 결혼식 비디오테이프의 복사본이었다. 율리아가 말했다. "당신이 가져온 위스키 중에 한 병을 감사 인사로 보내야겠어요." 썩 훌륭한 싱글 몰트 위스키였지만 올리가르히가 늘 마시는 수준에는 한참 모자란 물건일 게 분명했지만, 그럼에도 우리는 택시 편으로 감사 선물을 보냈다.

아르메니아인들의 청혼, 약혼식, 결혼식은 때로는 며칠 동안 이어지기도 하는 기나긴 행사이며, 그 과정의 모든 단계와 모든 순간에 음악과 춤이 곁들여진다. 그러니 아르메니아 밴드로부터 합류 제의를 받은 레프가 당장 스태미나 걱정부터 했던 것도 충분히 이해가 간다. 카메라맨의 녹화는 아침부터 시작되었다. 신랑과 신랑 가족의 여성들 몇 명이 노르나히체반의 화창한 거리를 따라 춤을 추며 신부의 집으로 향하는 동안 밴드는 계속 이들을 따르며 음악을 연주했다. 밴드 뒤편에서 일행을 성큼성큼 쫓아가는 레프의 모습도 보였다. 말할 것도 없이 지금보다 젊은 모습이다. 그런데 묘하게도, 가을 햇살을 받아 빛나고 있는 바이올린 역시 더 젊어 보였다. 신부의 가족들이 대문 밖으로 쏟아지듯 나와 신랑을 환영했다. 텔레비전 화면을 보는 우리는 초대받지 않은 손님처럼 음악가들 뒤를 따라 집 안으로 들어갔고, 신랑의 형님이 신부 측 가족 중 한 여성에게 춤을 청

하는 모습을 구경했다. 꼼꼼하게 계획된 안무와도 같은 하루가 지나는 동안 우리는 언제나 적시적소의 시간과 현장을 엿볼 수 있었다. 침실 문가에 선 다른 여성들과 함께 화려한 주름 장식 치마를 입은 신부를 구경했고, 경적을 울리며 천천히 그러나 절대 멈추는 법 없이 노르나히체반의 좁은 골목을 이동하던 차량 행렬의 뒤를 따랐다. 결혼식은 길었지만 우리는 신랑 신부에게 새로운 가정의 통치자임을 상징하는 왕관을 씌워주는 장면도 봤고, 두 사람이 성당에서 의기양양하게 돌아오는 모습도 끝까지 지켜봤다. 포도와 석류 같은 음식으로 넘쳐나는 테이블을 보았고, 피곤한 아이들, 눈물을 보이는 삼촌, 잔뜩 신이 난 숙모들, 앞치마를 두른 요리사, 테이블 사이의 좁은 공간에서 춤을 추는 신랑 신부를 보았다. 두 사람은 양손을 치켜들고 연신 손목을 돌리며 하객들이 손가락 사이에 끼워주는 지폐 뭉치를 붙들었다.

　길었던 하루가 저물고 마침내 어둠이 내리자 신랑은 담배에 불을 붙였고 카메라는 갑자기 레프의 바이올린에 초점을 맞추었다. 결혼식과 피로연의 매 식순마다 바닷가에 파도가 치듯 음악은 언제나 거기 있는 든든한 존재였으니 한 번쯤 스포트라이트를 받아도 좋겠다 싶었다. 아르메니아 뮤지션들이 순수주의자가 아님은 영상 처음부터 뚜렷이 드러났다. 노르나히체반의 박물관에 전시된 것과 같은 악기들을 연주하는 이들이 하나도 없었기 때문이다. 그들은 전통 악기인 두둑이나 주르나 대신 클라리넷을 사용했고, 드럼 역시 돌이 아니었다.* 아코디언을 맡은 단원이 둘 있었고, 마지막으로 바이올린을 든 레프가 있었다. 밴드가 선택한 레퍼토리 역시 순수주의 노

선과는 거리가 한참 멀었다. 레프의 연주는 아르메니아 선율로 시작되었지만, 머지않아 클레즈머 음악으로 변신했다가 조지아의 노래, 집시 리듬, 몰다비아의 음악이 되었다가 마침내 아르메니아로 돌아왔다. 레프의 바이올린과 다른 악기들은 카프카스 지역의 모든 음악을 섞어 만든 매혹적인 댄스 음악을 쉬지 않고 연주했다. 주말 내내 끝나지 않던 저 길고 긴 결혼식이 레프의 바이올린에 어떤 흔적을 남겨놓았다면, 그건 파티광의 외침이자 인터내셔널 주크박스의 아우성일 것이며, 사람들의 지갑을 여는 댄스 머신의 함성인 동시에 최대 출력으로 가동되는 축제 발전기의 굉음일 것이다.

레프는 이미 오래전에 밴드의 아르메니아 뮤지션들과 연락이 끊겼지만, 율리아는 쉽게 포기하지 않았다. 그 주가 다 가기 전에 율리아는 밴드에서 클라리넷을 불었던 연주자와 연락하여 자리를 마련했다. 우리는 로스토프 외곽의 아르메니아인 마을 가장자리에 있는 어느 호텔의 널찍한 레스토랑에서 만났다. 연회를 위해 마련된 공간을 차지한 사람은 고작 다섯 명뿐이었다. 나와 율리아, 웨이터, 율리아의 학창 시절 친구인 아르메니아인 옐레나, 그리고 금색 앞니에 피곤한 눈을 한, 옐레나의 말수 없는 친구가 전부였다. 곧 우리 테이블에 과즙이 살짝 나올 정도만 으깬 신선한 크랜베리 한 주전자와 보드카 한 병이 차려졌다. 옐레나가 우정에 바치는 건배사로 분위기

* 두둑(duduk)은 아르메니아의 전통 목관악기로 구슬픈 음색이 특징이다. 아르메니아를 상징하는 악기이기도 하다. 주르나(zurna)는 서아시아와 중앙아시아, 남동유럽, 북아프리카 등에서 사용되는 민속 관악기다. 겹리드 악기로 나무로 제작한다. 돌(dhol)은 인도, 파키스탄, 방글라데시 지역에서 주로 사용되는 북 형태의 리듬 악기로, 우리나라의 장구처럼 때리는 부분이 소리통 좌우에 붙은 형태다.

를 띄웠다.

"친구 때문에 인생 망치기는 쉽다. 그러나 자신의 인생을 포기할 만한 친구를 만나는 건 어려운 일이다. 건배!"

나도 덩달아 한마디 덧붙였다.

"새로운 친구들을 위하여!"

율리아의 시선이 내게 꽂히는 게 느껴졌다. 보드카 잔을 비우기 전에 반드시 숨을 내쉬고 잔을 비운 다음에도 다시 숨을 내쉬라고 가르쳐주었던 요령을 내가 잘 지키는지 확인하는 눈길이었다. 율리아와 옐레나는 담배를 피우기 위해 바깥으로 나갔고, 담배를 다 피우고 돌아온 옐레나는 다시 건배하자고 했다.

"친구는 바닷가의 조약돌과 같은 것. 어떤 것들은 손가락 사이로 빠지지만 너무 커서 빠지지 않는 조약돌은 평생 간직해야 하는 법. 건배!"

바로 그때 클라리넷 연주자 미샤가 식당에 도착했다. 미샤는 율리아를 만나서 무척이나 반가운 듯했다. 그는 지갑에서 명함을 한 장 꺼내 건네며 다시는 연락이 끊기는 일이 없도록 하자고 당부했다. 지갑은 여러 개의 고무줄로 단단히 고정되어 있었는데, 명함을 꺼내는 그의 손놀림이 무척 민첩하여 고무줄은 아무런 방해가 되지 않는 것처럼 보였다. 그런데 옐레나가 자기에게도 명함을 달라고 하자 이번에는 고무줄을 푸는 미샤의 동작이 왠지 훨씬 힘겨워 보였다. 옐레나와 율리아는 어린 시절부터 늘상 남자를 두고 경쟁하는 사이였을지도 모르겠다는 생각이 들었다. 오랜 친구들 사이에는 결코 바뀌지 않는 무엇인가가 있는 법이고, 그날 저녁은 율리아의 완

승이었다. 미샤는 레프를 생생하게 기억하고 있었다.

"그가 있어서 큰 힘이 되었죠. 레프는 까막눈이 아니었거든. 우리 중에 음악 교육을 받은 사람은 레프뿐이었어요."

미샤는 식당 위쪽 발코니로 올라가 반주 테이프와 드럼에 맞춰 우리만을 위한 클라리넷 연주를 시작했다. 엘레나와 율리아는 자리에서 일어나 함께 춤을 추며 커다란 공간을 누볐다. 미샤의 클라리넷은 '다리-다리-담, 다리-다리-담' 하는 달콤한 소리를 냈고, 엘레나는 마치 10대 소녀 시절로 돌아간 듯 손가락으로 머리칼을 쓸어 넘기고 엉덩이에 손을 올리며 춤을 췄다. 나는 엘레나의 과묵한 친구 옆에 조용히 앉아 푸딩만큼 걸쭉한 크랜베리 주스를 씹어 삼켰다.

레프가 율리아와 함께 보스턴으로 이주하기로 결심한 건 그의 수중에 바이올린이 들어오고 10년 뒤인 1990년의 일이었다. 미하일 고르바초프의 개혁정책 시행 이후로 서방 이주가 조금은 쉬워졌다고 해도 낡은 바이올린이 소련 땅을 떠나는 건 여전히 어려운 일이었다. 소련 정부는 1870년 이전에 제작된 바이올린은 무조건 골동품으로 분류했고, 이민 가족은 골동품을 소련 땅 바깥으로 들고 나갈 수 없었다. 언뜻 보면 러시아의 국가적 유산을 보호하려는 합당한 조치처럼 여겨지지만 실상은 전혀 그렇지 않았다. 당국의 반출 금지 조치는 허울일 뿐 실제 목적은 다른 곳에 있었다. 나치가 제2차 세계대전 동안 유대인 음악가로부터 바이올린을 징발하고 압수한 것과 같은 이치였다고 할 수 있다. 소련의 진짜 목적은 악기 보존이 아니라 연주자의 망명을 막는 데 있었기 때문이다. 악기가 없으면 망명을 하더라도 일자리를 찾기 힘들 테니 말이다. 레프는 소

련 정부가 이런 식으로 음악가들의 목줄을 쥐고 있었다고 했다. 글래스고에서 나와 만났을 때도 레프는 그때 느꼈던 울분과 화가 여전한 것 같았다. "사중주단 단원으로 활동하는 데 필요한 비올라를 장만하기 위해 자그마치 7년 치 연봉에 달하는 돈을 냈어요. 그러니까 그 악기가 내게 어떤 의미인지 상상이 가시지요? 물론 그만한 목돈을 한 번에 낼 수 있을 턱이 없으니 꾸준히 열심히 일해서 3~4년 정도에 나누어 갚았어요. 그런데 그렇게 마련한 악기가 국가의 소유라니요, 그게 말이나 됩니까?" 사정이 이러하니 소비에트 음악가들은 그들이 사용하던 악기를 국외로 밀반출하는 다양한 방법을 짜내야 했다.

로스토프나도누의 이주 희망자들은 해외로 반출 가능한 살림살이를 나무 상자 안에 담았다. 상자가 크면 클수록 운송 비용은 많이 들지만 원하는 물품을—골동품은 제외하고—더 많이 집어넣을 수 있었다. 이민 서류를 작성해야 할 때가 되자 레프와 율리아는 레프 소유의 악기들을 국외로 내보낼 방법을 찾아야만 했다. 그러나 그보다 더 시급한 일이 있었다. 운송용 상자를 만들기 위한 널빤지부터 구해야 했던 것이다. "숲이 이렇게 많은 나라에 목재가 부족하다니 참 알 수 없는 일이지요." 어쨌거나 소련은 그런 나라였고, 결국 그는 공동묘지까지 가서 관으로 쓸 나무판자를 구걸해야 했다. 공동묘지를 관리하는 공무원이 물었다. "대체 어디다 쓰려는 거요? 누가 죽기라도 했소?" 레프는 운송용 나무 상자를 만들려고 한다고 솔직하게 대답했지만, 막상 그렇게 서류에 써넣으려니 공무원 처지에서는 좀 애매한 모양이었다. 대신 그는 서류의 '용처' 항목에 '의례 목

적'이라고 기재했다. 레프는 어리둥절해졌다.

"무슨 의례를 말하는 겁니까?"

"누가 알겠소. 하지만 당신네 유대인들은 언제나 이상한 짓거리들을 하고 아무도 당신들 수작을 알아먹지 못하니, 그러니까 '의례 목적'이라고 쓰면 딱 알맞을 것 같은데."

그렇다는데 뭐 어쩌겠는가.

상자 안에는 어떤 물건들을 넣어야 할까? 레프와 율리아는 이 질문을 두고 몇 주간 골머리를 싸맸다. 그 마음이 어떨지 쉽게 짐작이 간다. 바닷물이 들이치고 빠져나가며 바닷가에 조금씩 찌꺼기를 남기듯 우리 집에 쌓인 물건들을 둘러본다. 나 역시 인생의 새로운 출발점 앞에 서 있다면 그중 무엇을 선택하고 무엇을 버려야 할지 막막하기만 할 것 같다. 내가 함께 지니고 있는 물건의 일부는 내 것이 아니라 내 부모, 내 시부모의 것이다. 침실과 다락에는 우리 아이들이 버려두고 간 물건들이 있다. 이사 중인 친척을 위해 대신 맡아주고 있는, 그런데 영영 맡겨둘 셈인지 도무지 찾아갈 생각을 않는 물품들도 있다. 그리고 우리 물건들, 내 물건들이 있다. 그 가치를 평가할 필요도 없고, 나로서는 없이 지낼 수 없는 물건들이다. 갖고 있으면 마음이 편해지는 물건들이다. 어린 시절에 간직하던 물건들에는 언젠간 감정적 애착이 붙지만, 이 물건들에는 그런 애착도 전혀 없어 가뿐하다. 그렇지만 이러한 물건들에도 감정적 애착이 덕지덕지 붙는 때가 올 것이다. 다음 세대의 감정에 이미 발톱을 꾹 눌러 박아넣고 있을 테니까. 어머니의 집을 정리하며 깨달았듯, 내가 가장 좋아하는 물건들—세월의 손때가 묻은 것이어서—도 다음 세대에게

는 구질구질해 보이기만 할 가능성이 크다. 이렇게 많은 후보 중에서 내 정체성과 이력을 확실히 알려줄 만한 물건을 어떻게 추릴 수 있을지 나는 아득하기만 했다. 새로운 삶으로 가져갈 저 작은 나무 상자를 어떤 물건들로 채워야 할까? 단 한 번도 내게 가장 중요한 게 무엇인지 자문할 필요 없이 오랜 세월 잡동사니 속에서 살아온 나로서는 도저히 답할 수 없는 문제였다.

무엇을 담고 무엇을 버릴지 율리아와 함께 내린 결정을 돌아보며 레프는 이렇게 말했다. "우린 마치 세상에 방금 태어난 신생아 같았어요. 더 큰 세상에 대해 아는 게 전혀 없었고, 그 세상 속에서 생존하기 위해서 필요한 게 무엇인지는 더더욱 몰랐으니까. 심지어 은행계좌조차 없었어요." 미국에 가면 반드시 필요한 물건이 무엇인지에 관한 풍문은 넘쳐났다. 레프와 율리아는 사람들이 하는 소리를 전부 다 귀담아들었다. 이부자리를 가져가는 게 요긴하다는 이야기가 많아서 두 사람은 나무 상자의 빈 공간을 담요로 채웠다고 한다.

이민자들은 세관 공무원들이 보는 앞에서 상자를 채워넣어야 했다. 율리아는 그날이 무척 스산했다고 기억했다. "수용소 기차역처럼 추웠어요. 유일한 차이라면 담장 너머에 시베리아가 아닌 로스토프가 있었다는 것뿐이죠." 세관 공무원은 상자에 넣는 물품을 일일이 확인했다. 그러나 가끔씩 호출을 받고 자리를 비우는 경우가 있었는데 그때가 물건을 몰래 상자 안에 넣을 수 있는 절호의 기회였다. 이민자들은 서로 필요한 물건을 대신 밀반출해주기도 했다. 이를테면 악기 같은 긴요한 물건, 유대인 집안 대대로 전해져 내려오는 아기용 은수저, 돈은 얼마 나가지 않을지 몰라도 누군가에게는

의미가 깊은 보석류 같은 것들이었다.

바이올린을 나라 바깥으로 몰래 빼내기 위해 레프가 할 수 있는 일이라곤 악기에 감긴 줄을 풀고 몸통에 입을 맞춘 뒤 옷가지와 이불, 책 따위를 담은 짐에 몰래 숨겨놓고 끝까지 희망을 잃지 않는 것뿐이었다. 레프의 바이올린은 그렇게 로스토프나도누를 떠났다. 이스라엘로 짐을 보내는 어느 고마운 이민 가족의 개인 물품 속에 섞여서 은밀히 소련 국경을 넘었다.

나로 말할 것 같으면, 어느 날 새벽 동이 트기 전에 로스토프를 떠났다. 율리아는 아직 잠에서 깨기 전이었고, 1층에는 율리아가 전날 밤에 미리 호출해둔 택시가 대기하고 있었다. 호출 받은 기사는 반드시 엄수해야 할 지시 사항을 잔뜩 받았던 게 분명했다. 내게는 새벽이 그에게는 저녁인지 그는 자꾸 말을 붙였다. 텅 빈 길을 따라 공항으로 가면서 그는 한시도 말을 쉬지 않았고, 우리는 아주 가끔 서로의 말을 이해했다. 공항에 도착하자 그는 차에서 뛰어내려 요금을 받았고, 이후 내 짐을 건네주는 대신 공항 청사 내부로 나를 안내하고는 내가 수속을 마칠 때까지 세심한 배려를 담은 표정을 유지한 채 옆에서 기다려주었다. 체크인을 마치고 이제는 떠나려나 싶었는데, 웬걸, 그는 출국 게이트 앞까지 나와 동행하더니 떠나는 내 양손을 꼭 잡고 세차게 흔들었다. 게이트를 지나며 뒤를 돌아보았더니 심지어 그때까지 떠나지 않고 열렬히 손을 흔들며 나를 환송했다. 나는 아직도 율리아가 대체 무슨 부탁을 했기에 그렇게까지 했을까 하는 의문이 들곤 한다. 아마 "안전하게 떠나는지 반드시 확인하세요" 정도였을까? 어쨌거나 그는 제대로 일하는 법을 아는 남자였다.

로스토프 현악 사중주단의 다른 단원들도 레프가 소련을 떠난 그 무렵에 조국을 떠났다. 그들은 이후로도 종종 함께 모여 연주회를 열곤 했다. 1991년에는 글래스고로부터 초대장을 받아 소련 작곡가 세르게이 프로코피예프의 탄생 100주년을 기념하는 음악 축제에 참가했다. 레프는 사중주단에서 비올라 담당이었기에 바이올린은 보스턴에 남겨둔 채로 길을 나섰다. 그런데 이날 있었던 사건이 계기가 되어 결국 그는 바이올린을 글래스고에 가져오게 되고, 그로써 레프의 바이올린이라는 악기 인생의 새로운 장이 열리게 된다.

사건은 어느 음악가의 자택에서 열린 음악제 뒤풀이 파티에서 시작되었다. 파티 현장은 손님들로 북적였고, 여기저기서 환호성이 들려왔다. 손님들의 다리 사이를 쏜살같이 질주하는 작은 개 한 마리도 있었다. 과흥분 상태로 피곤했는지 아니면 아직 강아지여서 그랬는지는 몰라도 녀석이 바닥에 떨어진 신문을 물어뜯기 시작했다. 찢어진 신문을 주워든 누군가의 눈에 스코틀랜드 오페라가 제1비올라 주자를 구한다는 구인 광고가 들어왔다. 그의 스코틀랜드 친구들은 "지원해보면 어떻겠나, 레프?" 하고 입을 모았다. 곧 누군가가 총대를 메고 나서 수화기를 집어 들어 오디션 약속을 잡았고, 레프는 다음 날 오디션을 마치고 보스턴행 비행기에 올랐다. 당시 오디션의 심사위원 중 한 명이 바로 스코틀랜드 오페라 오케스트라의 단원이던 그레그였다. 레프가 오디션에 합격하면서 레프의 바이올린 역시 보스턴에서 글래스고로 다시 한번 거처를 옮겼고 레프와 그레그는 친구가 되었다. 레프의 바이올린이 그레그의 소유가 된 것도 그래서였다. 내가 이 악기의 음악을 듣고 나의 4년 삶을 차지할 여정을 떠

나게 된 것도 이렇게 맺어진 인연 덕분이었다.

영국으로 돌아온 나는 그레그 쪽의 이야기를 마저 채워넣기 시작했다. 그가 레프의 바이올린을 입수하게 된 경위와 이후 어떻게 함께 지내왔는지에 관한 이야기다. 그레그의 이야기는 본인이 겪은 비참한 인생 국면에 대한 내용으로 이어졌다. 나라면 말을 꺼내기조차 힘들었을 그런 이야기였다. 그러나 그레그는 심각한 우울증이 그의 삶에서 일상적인 부분을 차지하곤 했다는 사실을 거리낌 없이 고백했다. 레프의 바이올린과 처음 만나기 직전, 몹시 심각해진 우울증이 그를 두 번의 자살 시도로 몰아갔다. "두 번 모두 영웅적인 실패였죠"라며 그는 이제는 지난 추억인 양 웃어넘겼다. 당시 그레그는 스코틀랜드 체임버 오케스트라의 단원으로 활동하며 또 다른 이탈리아산 바이올린을 사용 중이었다. 하지만 미래에는 바이올린이 필요 없어질 거라는 생각에 그는 자신의 악기를 맨체스터의 딜러에게 매물로 내놓았다. 그레그는 쏟아지는 비를 뚫고 남쪽으로 차를 몰았다. 차 뒷자리에는 바이올린이 놓여 있었다. 그가 맨체스터에 도착한 것은 자정을 넘긴 시각이었다. 그는 문 앞에 서서 주저했다. 그러나 결국 아기를 입양 보내는 부모처럼 바이올린을 건네고 곧장 차를 타고 집으로 돌아오는 쪽을 택했다.

다음 날 아침 그레그는 늦잠을 자고 말았다. 눈을 떴을 때는 이미 아무리 서둘러도 리허설에는 늦을 수밖에 없는 시각이었다. 게다가 바이올린도 없었다. 앞으로 여섯 달 동안 매일 맞닥뜨려야 할 문제였다. 친구와 동료에게 여벌의 악기를 사용하게 해달라고 아쉬운 소리를 해야 하고, 그들이 빌려주는 악기를 군소리 없이 받아들여야

했다. 상태가 썩 괜찮은 바이올린도 있었지만 상대적으로 조잡한 바이올린도 없지 않았다. 곧 사람들이 물어보기 시작했다. "그레그, 스코틀랜드 체임버 오케스트라 단원이 그렇게 터무니없는 바이올린을 사용해서 어쩌자는 말인가?" "그레그, 장난감 바이올린으로 멘델스존 교향곡을 녹음한다니, 자네 제정신인가?" 대답은 갈수록 궁해졌다. 바이올린을 새로 구입해야 했지만 전에 쓰던 바이올린을 너무 헐값에 넘겨버려 비슷한 수준의 악기를 구하는 건 언감생심이었다.

바이올리니스트는 악기를 구입하기 전에 시험 사용 기간을 가지며 악기와 궁합이 맞는지 확인하는 과정을 거치는 게 보통이다. 그레그는 어쩔 수 없이 현대에 제작된 악기를 시험 사용해보기 시작했다. 동시에 세 대의 바이올린을 시험했지만 그중 어떤 악기도 공감할 수 있는 소리를 내주지 못했다. 그레그는 옛 친구 레프에게 전화를 걸어 셋 중 어느 바이올린을 선택하면 좋을지 조언을 구했다. 그레그의 집을 찾아 세 대의 바이올린 소리를 모두 들은 레프는 조언 대신 이렇게 제안했다고 한다. "굳이 수고를 들여 바이올린을 살 필요 있겠나, 그레그? 우리 집에 아름다운 바이올린이 한 대 있는데 자네에게 빌려주지."

그레그가 레프의 바이올린과 처음 만난 건 이처럼 불운과 우연과 불상사로 점철된 혼란스러운 역정을 통해서였다. 레프를 차에 태우고 그의 아파트로 가서 계단을 올라 벽장 안에 있던 바이올린 케이스를 꺼내던 순간에 대해 설명하는 그레그의 목소리에는 복받친 듯한 떨림이 느껴졌다. 현에 대고 활을 긋는 순간, 그레그는 자기 자신의 목소리를 듣고 있다는 실감을 느꼈다. "악기 소리와 완전히 연

결되어 있다고 느꼈어요. 다른 그 어떤 바이올린에서도 찾을 수 없었던 저음역의 어두운 음색이 내게 말을 거는 듯했습니다. 그 구슬픈 소리에 나는 사로잡혀버렸어요. 그 슬픔을 내 안에서도 느낄 수 있었고, 이 바이올린을 통해 그 슬픔을 완벽하게 표현할 수 있었어요. 나는 언제나 나를 일부로 포함한 소리를 내고 싶은 욕망이 있었는데, 이 바이올린은 바로 그걸 가능하게 해줬습니다." 그리고 바로 그 순간, 우울증과 수준 미달의 연주로 어둡고 황폐하기만 했던 몇 달의 시간을 마무리하고, 그레그는 비로소 자신이 구원받았음을 확신했다. "내가 만들고 싶었던 소리를 내주는 악기, 내가 하고 싶은 모든 말을 소리로 표현할 수 있는 악기를 만났으니까요."

그 이야기를 처음 들었던 날 밤 이후로 나는 레프의 바이올린에 얽힌 이야기가 이끄는 곳이라면 어디든 갔다. 기차와 비행기를 탔고, 산을 올랐으며, 도서관과 목공장에서 며칠을 보냈고, 바이올린 제작학교를 참관했으며, 심지어 러시아까지 다녀왔다. 그간의 과정을 돌아보니, 싸구려 바이올린 소리에 홀려 그토록 헌신했다는 게 참 신통하다. 아울러 우리의 기묘한 관계를 끝내야 할 시점이 가까워졌다는 생각도 문득문득 들기 시작했다. 하지만 몇 달 전 플로리안 레온하르트가 내게 귀띔한 게 있었다. 레프 바이올린의 이야기를 확실히 마무리 지으려면 외면할 수 없는 내용이었다.

레온하르트는 연륜연대학 보고서가 악기의 기원과 유래에 관해 내린 결론을 뒷받침하는 과학적 증거라고 했다. 레프의 바이올린을 연륜연대학으로 감정한 보고서가 내가 그토록 오랫동안 꿰맞추어오던 이야기 퍼즐의 빈 공간을 채울 수 있을지 궁금했다. 테스트

결과는 이 악기가 크레모나산이라는 점을 밝힐 수 있을까? 그리고 내가 지금껏 해온 이야기의 타당성을 확인해줄 수 있을까? 아니면 레프의 바이올린이 내 인생에—그리고 그레그의 인생에—불쑥 끼어든 사기꾼임이 탄로 나게 될까? 나는 미지의 테스트 결과라는 변수에 끌림과 거부감을 동시에 느꼈다. 연륜연대학은 레프의 바이올린에 얽힌 이야기와 관련해 내가 사랑한 모든 것의 대척점에 있는 분야처럼 느껴졌다. 또한 모든 걸 꼼꼼히 확인해야 직성이 풀리고 불확실성을 견디지 못하는 21세기식 풍조의 완벽한 표현인 것만 같았다. 반면 레프의 바이올린에 얽힌 이야기는 수수께끼로 가득한, 아무리 노력해도 근사치의 진실밖에 손에 넣지 못하던, 촛불 조명 아래 윤곽선마저 흐릿한 저 옛날 어느 날부터 시작된 것 아니던가. 어떻게 해야 할까?

　어느 쪽으로도 결정을 내리지 못하고 있던 나는 파도바에서 성안토니우스의 혓바닥에 입을 맞추기 위해 길게 줄을 서 있던 관광객들과 생각보다 비슷한 구석이 있었다. 레프 바이올린의 나이와 기원에 관한 절대적 진실을 발견하고자 한다면 해야 할 일은 간단했다. 그레그에게 바이올린 앞판 사진을 받아 연륜연대학자에게 보내면 그만이었다. 그러나 파도바의 순례객들처럼 나는 내가 절실히 믿고 싶어 하는 물건에 관한 이야기에 매달리고 있었다. 우리의 이야기를 입증할 수도 반증할 수도 있는 과학적 검사가 있음에도 불구하고 나도 그레그도 선뜻 그 방법을 사용하고 싶진 않았다. 하지만 그것과는 별도로 연륜연대학은 내 호기심을 자극하는 주제였다. 과거에는 올드 이탈리안의 출처에 관해서라면 딜러들과 감정가들의 본능과

의견에 의존하는 수밖에 없었지만, 지금의 우리는 몇 세기에 걸쳐 통용된 전문가의 견해를 뒤흔들고 절대적 진실을 드러낼 수 있는 과학적 방법을 손에 쥐고 있다. 이러한 호기심을 안고 나는 연륜연대 학자와 미팅을 잡았다.

연륜연대학 테스트와 그 결과

피터 래트클리프는 원래 바이올린 제작과 복원 기술을 배운 사람이다. 이스트서식스주 호브의 좁은 골목길에 위치한 래트클리프의 공방 벽면은 그의 관심을 기다리는 악기들로 채워져 있었다. 하지만 기다리거라, 바이올린들아. 피터는 훨씬 극적인 직업에 투신한지라 더 이상 너희들을 돌봐줄 수 없단다. 때로는 그가 진행한 검사 결과 때문에 바이올린 경매가 갑자기 중단된 적도 있고, 때로는 악기의 가치가 수천 파운드, 혹은 수십만 파운드까지 오락가락하기도 한다.

피터의 일은 결국 나이테로 귀결된다. 우리 모두 어린 시절에 배웠다. 나무는 1년에 하나씩 나이테를 더해가며 커간다고. 그래서 나무가 쓰러졌을 때 그 둥치에 나타난 동심원 숫자를 헤아리면 수령을 알 수 있다고. 어린 시절 나는 나무가 안쓰러웠다. 죽은 다음에야

나이를 알고 축하해줄 수 있는 신세이니 말이다. 해발고도가 낮은 지방에서 자라는 나무의 나이테는 수령 외에도 나무가 살았던 삶에 대해 훨씬 많은 것을 알려주기도 한다. 나이테는 나무라는 존재의 최고점과 최저점을 새긴 기록이자, 뜨거운 여름과 혹독한 겨울, 가뭄과 홍수의 기억이고, 바로 옆에 있던 나무가 쓰러지거나 베어지면서 변화한 일조량의 기록이다. 저고도 지방에서 생장한 나무는 미묘하게 바뀌는 환경에 민감하게 반응하기 때문에 가까운 곳에서 자라는 가문비나무들이 서로 무척 다른 나이테 패턴을 보이는 경우가 많다. 그러나 바이올린 앞판 제작에 사용되는 공명 목재는 열이면 열 파네베조 같은 고지대 삼림에서 벤 나무에서 얻는다. 어디나 척박한 토질과 혹독한 겨울 기후라는 공통 조건이 지배적인 영향을 미치기 때문에 같은 지역에서 자란 나무들이 서로 유사한 나이테 패턴을 가지는 경향이 짙기 때문이다.

피터의 업무는 바로 이 유사성이 있기에 가능해진다. 그는 그 과정을 이렇게 설명했다. 내가 레프의 바이올린을 테스트하기로 결심했다고 치자. 그러면 피터는 레프 바이올린의 앞판에 나타난 나이테 패턴을 데이터베이스의 나이테 패턴 전체와 일일이 비교한다. 피터의 데이터베이스에는 그가 지금까지 직접 테스트한 악기 약 5천 대—그중 150대는 크레모나의 스트라디바리 공방에서 제작된 악기였다—의 자료가 보관되어 있다. 그가 집적한 데이터베이스는 전 세계의 다른 연륜연대학자들과 공유되며, 국제 나이테 데이터 뱅크는 이 자료들을 지역별 및 연대별로 정리해서 출판한다. 레프 바이올린의 앞판 나이테를 촬영한 사진과 이 광활한 데이터베이스 사이의 일

대일 비교 작업은 우크라이나 출신의 엔지니어가 피터를 위해 개발한 컴퓨터 소프트웨어가 담당한다. "인터넷에서 찾은 사람이었어요. 나이테 패턴을 상호 비교하는 통계 알고리즘을 그에게 보내면서 일이 시작되었죠. 그렇게 거의 3년 정도 소프트웨어 개발에 매달렸어요. 그런 이후에야 그를 실제로 만났는데 생각보다 너무 어리더군요. 함께 일을 시작했을 때 나이가 열세 살밖에 안 됐으니까." 어쩌면 피터의 소프트웨어는 우크라이나 소재 어느 학교의 컴퓨터과학 프로젝트에서부터 비롯되었는지도 모르지만, 현재 이 소프트웨어는 대단히 성공적인 사업의 기초로 너끈히 기능하고 있다. 그리고 훌륭한 소프트웨어 덕분에 피터는 이 분야에 투신한 지 10년 만에 세계 최고 수준의 연륜연대학자로 통하고 있다.

컴퓨터 소프트웨어로 돌린 결과 테스트 샘플의 패턴과 데이터베이스의 나이테 패턴 사이에 매우 강한 상관관계가 드러나면 피터는 두 패턴을 그래프로 그려 꼼꼼히 비교한다. 그래프가 매우 유사하게 그려지면 두 나무가 강한 연관성을 가지고 성장했다는 뜻이 되지만, 그럼에도 피터는 결코 서둘러 결론을 내리는 법이 없다. "지금까지 알려지지 않은 어느 악기가 스트라디바리우스 바이올린과 같은 나무에서 난 목재를 가지고 제작한 악기라는 결과가 나올 수도 있어요. 하지만 상식을 갖고 판단해야 합니다. 아무리 사용한 나무가 같다고 해도 스트라드처럼 보이지 않으면 스트라드라고 할 수 없으니까요." 바로 그것이 연륜연대학의 핵심이다. 자연과학과 상식의 조합이자, 악기의 연한과 출처에 관한 추정치 때문에 악기의 가치가 오르락내리락하는 바이올린 거래라는 불확실한 세계의 몇 안 되는

고정점인 것이다.

그나저나 나는 레프의 바이올린을 피터에게 맡기자니 여전히 찜찜한 기분이었다. 그래도 시간이 지남에 따라 레프 바이올린의 크레모나 출생설을 과학적으로 입증하고 싶은 유혹이 커졌다. 피터의 보고서가 지금까지 믿어온 바와 전혀 다른 역사를 드러내면 과연 그레그는 어떻게 반응할까? 그레그와 레프 바이올린은 무대 위에서 근사한 팀을 이루었다. 이 악기는 이미 어른 등에 업힌 아이처럼 태평한 자세로 그레그의 어깨에 자리를 잡은 뒤였다. 레프의 바이올린은 그레그에게 하고 싶은 말을 모두 표현할 수 있는 목소리를 주었다. 물론 그레그가 레프의 바이올린을 높이 평가하는 이유는 바로 그런 점 때문이지만, 나는 그가 크레모나의 모 귀족 가문으로부터 인정받지 못한 사생아를 보는 듯한 시선으로 이 악기를 그윽히 바라본다는 점도 알고 있었다. 그의 마음에 새겨진 이러한 이미지가 피터의 보고서에 의해 설 자리를 잃게 된다면 과연 어떤 혼란스러운 감정에 빠지게 될지 나는 가늠조차 할 수 없었다.

그리고 나는 또 어쩌란 말인가? 레프의 바이올린이 크레모나산이 아닌 것으로 판명 난다면 나는 과연 어떤 감정을 느끼게 될까? 어머니가 돌아가시고 물려받은 유품을 처분하면서 느낀 바지만, 나의 삶을 채웠던 물건에서 내가 가장 소중히 간직하는 면은 그것의 유래에 관한 사연이다. 물건에 대한 애정은 내 눈을 뜨게 해주었다. 매일 아침 나는 풀이 길게 자란 잔디밭을 걷는데, 구름이 낀 날은 별달리 특별한 게 눈에 띄지 않지만 맑은 여름 아침에는 반짝반짝 빛나는 거미줄, 소리쟁이풀, 엉겅퀴 더미의 줄기 가닥 하나하나가 모두

눈에 들어온다. 들판 곳곳에 매달려 있는 거미줄은 우리를 둘러싼 물건들에 들러붙은 사연을 떠오르게 한다. 이러한 사연들은 거미줄과 마찬가지로 빛을 비추지 않으면 드러나지 않는다. 설령 빛을 받아 드러난 사연도 우리는 짐짓 외면하곤 한다. 내가 어머니의 유품에 그리했듯이 말이다. 어머니의 죽음과 함께 무척 많은 무형 자산을 잃었기에 레프 바이올린에 얽힌 이야기의 소중함이 내게는 더더욱 크게 다가왔다. 그런데 만약 그 모든 이야기가 진실이 아닌 것으로 밝혀지면 대체 나는 어떤 감정에 빠지게 될지 막막하기만 했다. 그레그와 나, 둘 중에 누굴 더 걱정해야 할지 알 수 없었다.

그렇게 걱정만 하며 몇 주를 보내다가 그레그를 만나 이야기해 보기로 마음먹었다. 나는 글래스고에 있는 그의 집을 찾아갔다. 그레그는 나를 부엌으로 안내한 뒤 머그잔에 차를 담아 왔다. 그는 우리가 마지막으로 만난 뒤로 본인이나 바이올린이나 운수가 참 사나웠다는 말부터 꺼냈다. 그도 레프의 바이올린도 심각한 부상을 겪었던 것이다. 그레그가 다친 부위는 손가락이었다. 녹음 스튜디오의 시원찮은 문에 손가락이 끼이는 사고가 있었다고 했다. 덕분에 두 달 동안 바이올린은 손에 쥐지도 못했다. 부상에서 회복되어 바이올린 케이스를 열었더니 또 다른 참사가 그를 기다리고 있었다. 관리에 좀 소홀했다 싶긴 했어도 보통은 연결부가 떨어지는 정도로 끝날 일인데, 평소보다 넉넉하게 주어진 자유 시간 동안 주인과 공감통共感痛이라도 느낀 건지 목이 몸통에서 분리되었던 것이다. 목이 떨어진 채로 케이스 안에 누운 바이올린은 속수무책으로 줄이 끊어진 꼭두각시처럼 보였다. 그레그는 바이올린을 에든버러에 있는 유명 제

작자에게 가져가 수리를 맡겼다. 전에도 그의 바이올린을 수리해준 적 있는 옛 친구였다. 그러나 수리가 끝났다는 말을 듣고 악기를 받으러 간 그레그에게 친구는 엄중하게 경고했다. "목은 일주일도 못 버틸지 몰라. 6주를 견딜지 6개월을 견딜지 솔직히 나도 모르겠어. 어찌 되건 간에 나는 이제 이 바이올린은 수리하지 못하겠네. 그러니까 슬슬 교체할 악기를 알아보는 게 좋을 거야."

교체라고? 이게 대체 무슨 소리지?

그 제작자는 자신이 직접 그레그의 새 악기를 만들어주고 싶은 마음이 컸지만, 그래도 적임자로 멜빈 골드스미스를 추천했다. 겸손한 그가 멜빈을 추천한 이유는 간단했다. "그가 나보다 나으니까."

그레그와 바이올린은 일선에 복귀했다. 언제 부러질지 몰라 노심초사했던 목은 그럭저럭 버텨주다가 어느 날 아무런 전조도 없이 다시 뚝 부러져버렸다. 그레그는 끔찍하게 부서진 물건을 다시 친구에게 가져갔다. 다시는 고쳐 쓸 생각을 하지 말라고 엄중히 경고했던 친구도 그때의 모진 조언이 미안했던지 다음 주까지 수리해주겠다고 약속했다. 그러나 약속 하루 전날 그레그의 친구는 쉰의 나이로 돌연사하고 말았다. 레프의 바이올린을 다시는 수리하지 않겠다고 했고, 수리할 수도 없다고 했던 그가 이제는 가고 없다.

그레그는 다른 제작자들을 만나보기 시작했다. 레프 바이올린의 상태는 전보다 훨씬 심각했고, 만나는 이들마다 수리비 조로 천문학적인 금액을 요구하는 바람에 그레그는 레프의 바이올린을 고쳐 쓴다는 생각을 점차 포기했다. 뾰족한 수를 찾지 못해 풀이 죽은 그는 별 기대 없이 친구 마틴 스완을 찾아갔다. 한때 유명 작곡가였

지만 현재는 바이올린 딜러로 변신해 새로운 삶을 살고 있는 마틴은 다른 업자들이 제시한 것보다 훨씬 낮은 가격에 수리할 수 있다면서 그레그가 맞닥뜨린 암울한 전망에 한 줄기 빛을 던졌다. 레프의 바이올린이 겪고 있던 슬픈 질곡의 이야기에서 하나의 전환점이 되어야 마땅한 순간이었다. 그런데 목이 부러질 때 다른 무언가도 쪼개진 모양이었다. 그레그는 마틴의 제안을 당장 받아들이지 않고 대신 바이올린을 일단 그에게 맡겨두고 좀더 고민한 다음 결정해서 알려주겠다고 했다. 레프의 바이올린을 되살리기 위해 수천 파운드를 지출해야 할 것인가, 아니면 멜빈에게 주문을 넣고 새로운 악기와 새 출발을 하는 게 좋을 것인가? 지난 세월 동안 레프의 바이올린은 수리를 받고 돌아올 때마다 안도의 한숨과 함께 다시 노랫소리를 들려주었지만, 그렇다 해도 그럴 때마다 소리가 미묘하게나마 바뀐 걸 숨기진 못했다. 만약 이번 수리 이후의 소리를 더 이상 좋아할 수 없게 되면 어떡하지?

그레그의 머릿속이 이런 생각들로 복잡하던 무렵, 나는 그에게 레프의 바이올린 사진을 연륜연대학 테스트용으로 보내도 괜찮을지 물었다. "괜찮지 않을 이유가 뭐겠어요?" 이렇게 간단할 일을.

내가 좇고 있던 이야기는 여러 겹의 종이로 싸인 소포 같았다. 그리고 레프의 바이올린이 들려주는 음악이 끊이지 않았기 때문에 이야기 또한 이리저리로 이동했다. 끊임없이 이어지는 소포 돌리기 게임처럼. 그런데 두 가지 일이 거의 동시에 발생하면서 음악이 멈추어버렸다.

먼저 피터가 보낸 감정서가 도착했다. 연륜연대학은 바이올린

의 정확한 출처를 밝히진 못하지만 바이올린 소유주가 주장하는 출처를 반박할 순 있다. 피터의 감정서가 한 일이 바로 그것이었다. 앞판에 쓰인 목재의 출처가 19세기 중반에 벌목된 두 종류의 나무인데 레프의 바이올린이 어찌 18세기 초 크레모나에서 제작되었다고 할 수 있겠는가? 이탈리아 제작자들이 때로 독일산 목재를 사용하기도 했다지만, 이 두 나무는 독일과 보헤미아(현재의 체코 공화국)의 국경지대인 작센 지방의 포크트란트크라이스에서 자랐다는 게 이상하지 않은가? 자신이 가진 데이터베이스에 있는 독일산 악기들의 나이테 패턴과 대조한 결과 다수의 상관관계가 관찰된 것 역시 무시할 수 없는 결과가 아닌가? 이렇게 많은 증거가 있으니, 그 어떤 연륜연대학자라도 피터가 했던 것과 똑같은 말을 했을 것이다. 레프의 바이올린은 18세기 초 이탈리아산 악기이기보다 19세기 중반 독일산 악기일 확률이 현저히 높다.

내가 하고 싶었던 건 레프의 바이올린이 들려주는 이야기를 파헤치는 것뿐이었다. 그리고 운이 따라준다면 그것이 크레모나산임을 밝힘으로써 이 악기를 무가치하다고 평가했던 딜러에게 통쾌하게 한 방 먹이는 것 정도였다. 하지만 연륜연대학 테스트라는 과정을 끌어들임으로써 나는 오랜 세월 이 악기를 따라다녔던 아름다운 신화를 파괴하고 말았고, 그 고약한 딜러가 내렸던 평가가 틀리지 않았음을 오히려 입증해주는 꼴이 되었다. 감정서를 읽고 나자 당장 그레그가 걱정되었다. 하지만 나의 걱정이 무색하게 그는 레프의 바이올린에게 주어진 새로운 정체성을 퍽 순순히 받아들이는 듯 보였다. "우리는 우리가 믿고자 하는 신화를 믿었던 거죠. 그리고 나는 신

화를 좋아해요. 없는 걸 만드는 일은 음악가의 일상이기도 하고요. 진짜는 어디에도 없어요. 모두 은유일 뿐이고 암시일 뿐이며 무상할 따름이지요. 끝내는 그 순간 사라지고, 다시 만들려면 처음부터 새로 시작해야 하는 일이에요."

곧 나는 레프 바이올린에 얽힌 이야기의 진실 여부에 우리가 그토록 매달린 이유가 무엇인지 궁금해졌다. 그레그가 믿는 이야기를 주변의 모든 이들도 그대로 받아들였다. 그레그는 레프의 바이올린을 스트라디바리우스와 맞상대시켰고 전혀 꿀리지 않았다. 모두가 선망하는 일자리를 따내기 위한 오디션도 그레그는 언제나 레프의 바이올린과 함께했고 항상 기대한 성과를 거두었다. 이렇게 성공적인 팀을 이룬 콤비에게 진실이 무슨 상관일까? 게다가 그레그는 자신이 소중히 여기던 바이올린의 일대기와 자신의 인생 역정 사이에 가슴 따뜻해지는 공통점이 있음을 발견했다. 그는 자신이 클래식 음악가들의 세계에 낀 아웃사이더 같다는 느낌을 한 번도 떨치지 못했다고 말했다. 그레그는 그래도 자신이 그들과 어울릴 수 있었던 데에는 레프의 바이올린을 올드 이탈리안으로 착각한 것도 한몫했을 거라고 했다. 그런데 "이제 나는 약간 사기꾼 같은 바이올린을 연주하는 아웃사이더가 된 셈이지요." 그렇게 말하는 그의 목소리에 어딘가 흡족한 마음이 묻어났다.

나 또한 초반의 충격을 극복한 다음에는 이러나저러나 상관없지 않나 하는 입장이 되었다. 레프의 바이올린이라는 이야기는 나를 몇 년간 붙들고 놓아주지 않았다. 어떨 때는 종신형을 사는 기분이었고 어떨 때는 기나긴 여행을 떠나는 기분이 들기도 했다. 결국

그 경험은 내가 사는 방식을 미묘하게 변화시킨 하나의 정신적 습관으로 자리 잡았다. 그레그의 연주를 처음 들었던 당시의 나는 바이올린이나 바이올린 음악에 관해 일자무식이나 다름없는 사람이었다. 그런데 레프의 바이올린이 들려주는 이야기와 동고동락한 세월은 그런 나를 완전히 탈바꿈시켰다. 레프의 바이올린이 교회 바이올린이었다고 믿었던 시기에는 틈만 나면 우리 집을 환희의 종교음악으로 가득 채웠다. 시간이 지남에 따라 내 두뇌 어딘가에 새로운 시냅스가 형성되는 것만 같았고, 나는 그때껏 경험하지 못한 방식으로 음악을 듣기 시작했다. 누구나 음악 클럽에 가입할 수 있음을 깨닫게 된 것도 레프의 바이올린 덕분이며, 이제 나는 더 이상 입장을 거절당한 천덕꾸러기 느낌을 받지 않는다. 바뀐 것은 또 있다. 내 곁에서 각자의 삶을 사는 물건들을 볼 때 나는 이제 그것들이 실제 어떤 물건들인지보다 내가 그 물건들을 어떤 의미로 받아들이는지가 더 중요하다는 점을 안다. 그뿐만 아니라 레프의 바이올린은 나에게 바이올린 모양의 이탈리아 역사에 눈을 뜨게 해주었다.

나는 마음 한구석에 레프의 바이올린이 늘 영원할 거라고 믿어왔지만, 그레그는 최근 들어 이 악기가 나이든 티를 내는 적이 잦았다고 설명했다. 눅눅한 바닷바람과 에어컨 바람에 민감하게 반응하는 정도가 심해졌고, 아무런 이유 없이 접합부가 분리되기 시작했다. 고장이나 이상이 발생하는 시점도 절묘해서 중요한 연주회 직전이나 심지어는 한창 공연 중에 불상사가 발생한 적도 있었다. 그레그는 레프의 바이올린과 함께 사는 것이 마치 자주 편찮고 시종일관 투덜대는 연로한 이모님을 모시고 사는 것과 비슷하다고 했다. 설상

가상으로, 그레그를 가장 사랑하는 사람들이 아주 조심스럽고 부드러운 말투로 진실을 말해주기 시작했다. 여전히 둘도 없이 독특한 사운드이긴 하지만 사실 꾸준한 하락세가 느껴지고 있었다고. 그러니까 다시 말해 레프의 바이올린이 그레그의 발목을 잡는 것은 아닌가 하는 의심을 거둘 수 없었다고. 다들 이런 이야기를 왜 지금 와서야 했던 걸까? 아마 아무도 용기를 낼 수 없었을 것이다. 모두들 그레그가 레프의 바이올린과 사랑에 빠진 것을 알고 있었기 때문에.

친구였던 바이올린 제작자의 장례식에서 음악을 연주하고 멜빈을 처음으로 만난 그때, 그레그의 머릿속은 이런 생각들로 가득했다. 마틴 스완이 중간 다리 노릇을 해준 덕분으로 두 사람의 마음속에는 생각의 씨앗이 뿌려졌고, 멜빈은 그레그가 부탁하기도 전에 새로운 바이올린을 만들어주고 싶다고 먼저 손을 내밀었다.

마침내 레프 바이올린의 음악이 멈추었다. 그리고 오랜 시간 내 앞에 펼쳐졌던 이야기 또한 끝났다. 레프의 바이올린이 케이스에 조용히 누운 채로 내 사무실에 진열되어 있다고 말한다면, 그래서 책상에 앉아 고개만 들면 언제든 바라볼 수 있다고 말한다면, 독자들은 이 이야기가 그렇게 시시하게 끝나는구나, 하고 생각할지도 모르겠다. 하지만 그렇지 않다. 왜냐하면 레프 바이올린의 음악이 멈추고 이야기 주머니의 마지막 포장지를 찢어버리고 난 다음에야 드러난 깜짝 선물이 있었기 때문이다. 그걸 발견한 사람은 그레그가 공방에 두고 간 바이올린을 마지막으로 떠안은 마틴이었다. 그는 레프의 바이올린이 크레모나산이라는 그레그의 이야기를 전혀 믿지 못하던 차였는데, 직접 살펴보니 대번 어디 물건인지 알아보겠더라는

것이다. 앞판의 가문비나무가 자란 곳과 아주 가까운 독일의 작은 마을 마르크노이에키르헨에서 제작한 악기와 매우 흡사했던 것이다.

자칭 '독일의 크레모나'라 불리는 마르크노이에키르헨은 바이올린 제작을 거의 산업적 차원에서 장려한 선구적 도시였고, 그 시도가 성공하여 독일에서 가장 부유한 소촌小村 중 하나가 된 자수성가형 마을이었다. 마르크노이에키르헨산 바이올린은 전 세계로 수출되었으며, 미국과의 교역량 또한 엄청난 수준이어서 19세기 말 무렵에는 아예 마을 내에 미국 영사관이 세워지기까지 했다. 혁명 전 러시아로 수출된 물량도 대단했다는데, 그렇다면 레프의 바이올린이 로스토프나도누에 흘러든 경로도 내가 상상했던 것보다 훨씬 깔끔하게 설명이 된다. 피터의 감정서는 바이올린의 원산지에 관한 한 가지 가능성을 제안했고, 이제 빈의 전문가가 정확한 명칭으로 그 가능성을 사실로 재확인했다. 마틴 스완은 레프의 바이올린을 처음 봤을 때부터 흑-백-흑-백-흑으로 된 다섯 겹의 퍼플링을 알아봤다. 다섯 겹 퍼플링은 마르크노이에키르헨의 악기 제작 명가 자이델 가문의 트레이드마크였다. 빈의 전문가는 레프의 바이올린이 19세기 중반에 활동한 크리스티안 빌헬름 자이델(Christian Wilhelm Seidel, 1815~1898?)의 솜씨라고 못을 박았다.

빈의 전문가의 감정 결과를 사실로 받아들이자면 한 가지 풀리지 않는 수수께끼가 남는다. 마틴 스완은 크리스티안 빌헬름이 직접 제작한 악기에 '자이델' 서명을 새긴 것을 알고 있었다. 그런데 적외선을 동원해 악기 내부까지 샅샅이 훑었지만 자이델이라는 이름은 그 어디에도 흔적조차 보이지 않았다. 그는 호기심을 해결하기 위해

악기 뒤판의 곡률을 측정했는데, 그 과정에서 뒤판의 두께가 원래 상태보다 조금 얇아져 있음을 발견했다. 다시 말해, 레프의 바이올린은 완성된 이후 어떤 시점에 악기 뒤판을 다시 한번 깎는 과정을 겪었다는 뜻이었다. 그 과정에서 원래 두께에서 몇 밀리미터 정도를 잃어버리게 되었고 그와 함께 자이델의 이름 또한 지워졌을 거라는 추론이 가능했다. 어쩌면 이러한 수정 작업 때문에 내가 레프의 바이올린 소리에 끌렸던 것인지도 모른다. 신비스러운 익명성에 휩싸인 강력하고 개성 뚜렷한 목소리가 나를 당겼던 것일 테고, 악기의 출처와 관련한 믿기 힘든 이야기를 사람들로 하여금 믿게 했던 것이리라.

새처럼 가벼워진 대신 이제는 퍽 외로워진 레프의 바이올린은 요즘 내 사무실 한구석에서 새로운 이야기가 시작되길 기다리고 있다. 일단 수리가 되고 나면 자유의 날개를 달고 세상으로 날아갈 수 있을 테지만, 수리 비용을 부담할 사람이 나타날 때까지는 아마 아무런 일도 일어나지 않을 것이다. 비록 앞으로는 부서지기 쉬운 낡은 악기 신세를 면하진 못하겠지만 그래도 어엿한 이름과 확실한 출신 성분을 가지고 혹여 가치를 평가받을 기회가 있으면 지금까지와는 전혀 다른 위치를 점하게 될 게 분명하다. 그때가 언제일지는 모르겠지만 어쨌든 그날이 올 때까지는 내가 잘 간수하고 있는 수밖에 없다.

사랑하는 물건을 평생 간직하고 사는 사람이 많다. 이 쓸쓸한 물건의 보관자가 된 나는 가끔 물건도 사람을 사랑하는지 궁금해졌다. 레프의 바이올린은 그레그와 함께 바삐 보냈던 시절을 그리워하

기라도 하듯 상실감에 빠진 것처럼 보인다. 가끔 나는 레프 바이올린의 몸에 새겨진 흉터 자국을 꼼꼼히 들여다보곤 한다. 하나하나가 이 악기의 과거에 관한 모진 진실을 알려주는 또렷한 흔적이다. 바이올린은 언제나처럼 겸손한 자태로 조용히 누워 있다. 악기의 모퉁이들을 조심스레 쓰다듬어본다. 너무도 부드러워 바람과 물에 마모된 것만 같다. 내 손가락이 느끼는 건 나무가 아니라 나무가 사라진 공백이다.

코다

기묘한 여행을 끝내며

아직 명쾌하게 풀지 못한 궁금증이 하나 남아 있다. 레프의 바이올린 소리에 빠지게 된 그날, 내게 마법을 부린 것이 바이올린 소리 그 자체가 아니라 그것이 연주하던 클레즈머 선율은 아니었을까? 불면의 밤을 보낸 다음 날 쉬지 않고 떨리는 눈꺼풀처럼 성가신 이 궁금증이 너무도 오랫동안 내 뇌리를 떠나지 않아 결국 나는 소매를 걷어붙이고 그 답을 구해보기로 했다.

요즘은 사시사철 이탈리아 곳곳에서 클레즈머 밴드의 음악을 들을 수 있다. 주말에 날을 잡아 클레즈머 페스티벌을 찾았다. 바이올린은 그야말로 어디에나 있었다. 아코디언, 드럼, 트럼펫, 숟가락, 빨래판, 첼로, 더블베이스, 클라리넷, 플루트, 기타와 합을 맞추면서 말이다. 나는 홀 벽을 따라 마련된 의자에 앉았다. 그러나 클레즈머는 얌전 빼는 관객을 용인하는 음악이 아니라는 걸 깜빡했다. 음악

은 시작하자마자 홱 잡아채듯 내 다리를 움직였고, 댄서들의 물결치는 원형 대오는 거대한 아메바처럼 커지며 급기야 나를 집어삼켰다. 우리가 춤을 췄던 음악은 인간 존재의 가장 중요한 모든 주제를 아우르는 친숙한 대화의 길을 따라가고, 또 따라가는 듯했다. 음악은 사람으로 사는 것이 무엇인지에 관해 가장 중요한 것들을 모두 감싸 안았다. 우리는 고대의 역사와 현대인의 삶, 행복과 고통, 자존심과 수치를 나란히 생각하며 발로 음악의 리듬을 굴렀고 때로는 손뼉으로 추임새를 넣었다.

그래서 다시 나의 질문으로 돌아간다. 나는 레프의 바이올린 소리를 처음으로 듣고 그저 클레즈머 음악에 매혹된 것뿐이었을까, 아니면 레프의 바이올린 소리에 정녕 뭔가 특별한 것이 있었던 걸까? 사람들은 언제나 레프의 바이올린 소리에 대해 이런저런 말을 해왔다. 레프 본인은 이런 바이올린이 처음이자 마지막이라고 했고, 그레그는 여전히 이 악기를 평생의 사랑으로 여기고 있으며, 내게는 지금까지 경험하지 못한 방식으로 음악에 귀를 열게 한 힘을 가진 악기로 각인되어 있다. 한편 클레즈머 음악은 나의 배움 짧은 귀에 레프의 바이올린 소리를 갖다 꽂기에는 최고의 수단이 아니었나 싶다. 클레즈머 음악은 아무런 준비나 교육 과정이 없어도 들으면 곧장 가슴이 반응하는 음악이기 때문이다.

그래서 내게 낡디낡은 바이올린과 거기 얽힌 사연을 찾아 기묘한 여행을 떠나라고 촉구한 것은 무엇이었을까? 클레즈머 음악이었을까, 아니면 클레즈머 음악을 연주한 악기였을까? 음악은 계속되고 있었고, 나는 아무리 해도 그 답을 모를 것만 같았다.

감사의 말

그레그 로슨과 레프 아틀라스에게 무엇보다 큰 신세를 졌다. 두 사람은 내게 아낌없이 지식과 시간을 나누어주었다. 러시아를 방문한 나를 위해 다정한 수고를 아끼지 않은 율리아 아틀라스에게도 진심으로 감사 인사를 보낸다.

자료 조사 과정에서 만난 현악기 제작자들 가운데는 특히 멜빈 골드스미스와 안드레아 오르토나, 플로리안 레온하르트, 피터 래트클리프, 스테파노 코니아, 존 랭스태프에게 신세를 졌다.

내게 흔쾌히 문을 열어준 크레모나의 국제 현악기 제작학교에게도 감사의 인사를 드린다. 특히 안젤로 스페르차가 교수는 내 방문이 성사되도록 애를 써주었고, 마시모 아르돌리 교수와 알레산드로 볼티니 교수는 내가 수업을 참관할 수 있도록 배려해주었다. 나의 첫 크레모나 방문을 도와준 현악기 제작 컨소시엄Consorzio Liutai, 그

리고 파네베조 숲으로 나를 인도해준 안드레아 펠리체티에게도 감사의 인사를 보낸다.

작가 재단 보조금 지원을 통해 집필 과정에 필수적인 여행을 가능케 해준 작가협회에도 감사의 인사를 드린다. 런던 도서관은 칼라일 멤버십 제도를 통해 값진 도움을 주었다.

많은 학자들과 박물관 큐레이터들도 자신들이 아는 바를 아낌없이 내게 나누어주었다. 특히 스티븐 월시 교수, 스탠퍼드 대학의 엘러너 셀프리지-필드 교수, 피렌체 연구 대학의 피에트로 피우시 교수, 그리고 옥스퍼드 애슈몰린 박물관의 유럽 예술 선임 큐레이터 콜린 해리슨 씨에게 감사드린다.

그린 앤드 히튼에서 나를 담당하고 있는 에이전트 앤터니 토핑의 헌신적인 지원과 한결같은 쾌활함에 언제나처럼 감사하는 마음이며, 펭귄 출판사 식구들, 특히 내 편집자인 클로이 커런스에게 감사 인사를 전한다.

이탈리아에 있는 많은 친구들에게 도움과 조언을 받았다. 그중 특히 발레리아 그릴리, 제니 콘디, 마리아델레 콘티, 로셀라 펠레리노, 그리고 줄리아 볼턴 홀로웨이 수녀님께 신세를 많이 졌다. 따뜻한 열의로 나를 응원해준 스티븐 휴 존스 교수, 그리고 마리나 벤저민, 데버러 모개치, 캐서린 잰슨, 엠마 베니언, 윌 벌로우에게도 고마움을 표현하고 싶다.

마지막으로 언제나처럼 알렉스 램지에게, 그리고 세상 어디에 있건 항상 귀를 기울여준 코니 램지에게 사랑과 감사를 보낸다.

주

제1악장

1 David Gilmour, *The Pursuit of Italy: A History of a Land, Its Regions and Their Peoples*, Allen Lane 2011, p. 397.

2 Stendhal, *The Charterhouse of Parma*, trans. C. K. Moncrieff, Everyman's Library 1992, p. 4.

3 William Henry Hill, Arthur F. Hill and Alfred E. Hill, *The Violin-Makers of the Guarneri Family(1626-1762)*, Dover Publications 2016, p. 6.

4 같은 책, p. xxviii.

5 Patricia Fortini Brown, *Private Lives in Renaissance Venice*, Yale University Press 2004, p. 123.

6 Elizabeth M. Poore, 'Ruling the Market: How Venice Dominated the Early Printing World', *Musical Offerings*, vol. 6, no. 1, Article 3, 2015, pp. 49~60. https://bit.ly/kpKmCk

7 같은 글.

8 David Schoenbaum, *The Violin: A Social History of the World's Most Versatile Instrument*, Norton 2013, p. 26.

9 같은 책, p. 7.

10 Roger Hargrave, 'The Cremonese Key to Expertise'. https://bit.ly/30SZvf1

11 Toby Faber, *Stradivarius: Five Violins, One Cello and a Genius*, Macmillan 2004, p. 119.

12 William Henry Hill, Arthur F. Hill and Alfred E. Hill, *Antonio Stradivari, His Life and Work(1644-1737)*, Dover Publications 1963, p. 13.

13 Amelia Edwards, *Untrodden Peaks and Unfrequented Valleys: A Midsummer*

Ramble in the Dolomites, Virago 1986, pp. 169~71.

14 www.italy-tours-in-nature.com/vanoi.html

15 Edwards, 앞의 책, pp. 226~27.

16 따로 출처를 밝히지 않는 한, 알프스 지방과 베네치아 간의 목재 거래와 관련해 지금부터 기술할 내용은 다음 책을 참고했다. Gianfranco Bettega and Ugo Pistoia, *Un Fiume di legno, fluitazione del legname dal Trentino a Venezia*, with maps and illustrations by Roswitha Asche, Quaderni di cultura alpina / Priuli & Verlucca editori 2010.

17 Karl Appuhn, *A Forest On the Sea: Environmental Expertise in Renaissance Venice*, Johns Hopkins University Press 2009, p. 164.

제2악장

1 Eleanor Selfridge Field, 'Venice in an Era of Political Decline', in G. J. Buelow (ed.), *The Late Baroque Era, Man & Music*, Palgrave Macmillan 1993, p. 74.

2 David D. Boyden, *The History of Violin Playing from Its Origins to 1761*, Clarendon Press 1965, p. 243.

3 John Spitzer and Neal Zaslaw, *The Birth of the Orchestra: History of an Institution, 1650–1815*, Oxford University Press 2005, p. 117.

4 같은 책, p. 122.

5 Denis Arnold, 'Orphans and Ladies', *Proceedings of the Royal Musical Association*, 89th Sess. (1962-63), pp. 31~47, 35.

6 Jean-Jacques Rousseau, *Confessions*, https://bit.ly/2KZgoiy

7 Giuliano Procacci, *The History of the Italian People*, Penguin 1978, p. 248.

8 Charles Dickens, *Pictures from Italy*, Bradbury and Evans 1846, p. 112.

9 Cissie Fairchilds, 'Marketing the Counter Reformation', in *Visions and Revisions of Eighteenth-Century France*, ed. C. Adams et al., Penn State Press 2005.

10 Peter Spuord, *Power and Prot: The Merchant in Medieval Europe*, Thames & Hudson 2005.

11 Rachel King, 'The Beads with which we Pray are Made of It', in Wietse de

Boer and Christine Göttler, *Religion and the Senses in Early Modern Europe*, Brill 2013, p. 165.

12 Rachel King, 'Whose Amber? Changing Notions of Amber's Geographical Origin', National Museums Scotland, Ostblick, no. 2, 2014, vol. v, 1618-1801.

13 Rachel King, 'Finding the Divine Falernian', *V&A Online Journal*, Issue no. 5, Autumn 2013, ISSN 2043-667X. https://bit.ly/2BTeo8P

14 K. G. Fellerer and Moses Hadas, 'Church Music and the Council of Trent', *The Musical Quarterly*, vol. 39, no. 4 (October 1953), pp. 576~77.

15 Spitzer and Zaslaw, 앞의 책, p. 118.

16 같은 책, p. 160.

17 Michael Talbot, *The Sacred Vocal Music of Antonio Vivaldi*, L. S. Olschki 1995, p. 61.

18 Paul Henry Lang, 'Tales of a Travelling Musical Historian', *The Journal of Musicology*, vol. 2, no. 2 (Spring 1983), pp. 196~205.

19 Charles Burney, *The Present State of Music in France and Italy*, Elibron Classics 2005, p. 184.

20 David Schoenbaum, *The Violin: A Social History of the World's Most Versatile Instrument*, Norton 2013, p. 289.

21 Burney, 앞의 책, p. 326.

22 같은 책, pp. 325~26.

23 같은 책, p. 327.

24 Toby Faber, *Stradivarius: Five Violins, One Cello and a Genius*, Macmillan 2004, p. 72.

25 Burney, 앞의 책, pp. 273, 303.

26 같은 책, p. 72.

27 같은 책, pp. 129~30.

28 타리시오의 코치오 아카이브에 알레산드라 바라바스키가 기고한 글에 인용된 편지 중에서(https://bit.ly/HUzC). 스트라디바리는 후일 두 대의 악기를 추가로 완성하여 건넸고 그로써 오중주 앙상블이 완성되었다.

29 Gabriele Rossi Rognone (ed.), *Strumenti musicali, guida alle collezione medicee e*

lorenesi, Galleria dell'Academia, Giunti 2018, p. 327.

30 *Bishop Burnet's Travels through France, Italy, Germany and Switzerland*, 1750.

31 Harold Acton, *The Last Medici*, Cardinal 1988, pp. 151~52.

32 Suzanne G. Cusick, *Francesca Caccini at the Medici Court: Music and the Circulation of Power*, University of Chicago Press 2009, p. 61.

33 같은 책, p. 63.

34 Burney, 앞의 책, p. 303.

35 Faber, 앞의 책, pp. 155~56.

36 John Dilworth and Carlo Chiesa, 'Luigi Tarisio, part I', Cozio Archive, 22 November 2017.

37 Schoenbaum, 앞의 책, p. 150.

38 Faber, 앞의 책, p. 79.

39 Schoenbaum, 앞의 책, p. 42.

40 Faber, 앞의 책, p. 112.

41 같은 책, p. 143.

42 Dilworth and Chiesa, 'Luigi Tarisio, part 2', Cozio Archive, 22 November 2017.

43 Faber, 앞의 책, pp. 143~45.

44 Jon Whiteley, *Stringed Instruments*, Ashmolean Museum, Oxford University Press 2008, p. 56.

45 같은 책, p. 147.

46 Faber, 앞의 책, pp. 170.

47 Charles Beare, 'The Life of a Masterpiece', in *The Absolute Stradivari: The 'Messie' Violin 1716/2016*, Catalogue for 'Lo Stradivari Messia torna a Cremona' Exhibition, 2016, pp. 26~27.

48 H. R. Haweis, *My Musical Life*, Longmans 1886, p. 317.

제3악장

1 oneredpaperclip.blogspot.com

2 Elisabeth Braw, 'Stradivariuses, the Latest Financial Fiddle: Investors are

Using Stradivariuses as a Hedge Fund', in *Newsweek*, 22 May 2014. https://bit.ly/2kxFzPt

3 Fred R. Myers (ed.), *The Empire of Things: Regimes of Value and Material Culture*, School of American Research Press 2001, p. 12.

4 Charles Burney, *The Present State of Music in France and Italy*, Elibron Classics 2005, p. 124.

5 Reinhard Strohm (ed.), *The Eighteenth-Century Diaspora of Music and Musicians*, Brepols 2001.

6 Gesa Zur Nieden, in *Musicians' Mobilities and Music Migrations, Biographical Patterns and Cultural Exchanges* by Gesa Zur Nieden and Berthold Over (eds.), Transcript verlag 2016, p. 9.

7 John Rosselli, *Music and Musicians in Nineteenth-Century Italy*, Batsford 1991, p. 17.

8 같은 책.

9 Marina Ritzarev, *Eighteenth-Century Russian Music*, Ashgate 2006, pp. 39~41.

10 페루치와 그의 극단에 관한 내용은 다음의 논문에서 가져왔다. Daniel E. Freeman, 'The Opera Theater of Count Franz Anton von Sporck in Prague', in *Janacek and Czech Music: Studies in Czech Music*, Volume 1, M. Beckerman and G. Bauer (eds.), Pendragon Press 1995.

11 Stendhal, *The Charterhouse of Parma*, trans. C. K. Moncrieff, Everyman's Library 1992, pp. 104~5.

12 *Il Teatro nelle Marche, architettura, scenograa, spettacolo*, ed. Fabio Mariano, Nardini 1997, p. 80.

13 같은 책, p. 24.

14 Marco Salvarini, *Il Teatro La Fenice di Ancona, Cenni storici e cronologia dei drammi in musica e balli*, Fratelli Palombi Editori 2001, p. 56.

15 Gabriele Moroni, *Teatro in musica a Senigallia*, Fratelli Palombi Editori 2011, p. 18.

16 Stendhal, *Life of Rossini*, John Calder 1956, p. 399.

17 같은 책, p. 48.

18 Quoted by David Gilmour in *The Last Leopard*, Quartet 1988, pp. 102~3.

19 David Gilmour, *The Pursuit of Italy: A History of a Land, Its Regions and Their Peoples*, Allen Lane 2011, p. 166.

20 John Rosselli, *The Opera Industry in Italy from Cimarosa to Verdi*, Cambridge University Press 1984, p. 39.

21 Santino Spinelli, *Rom, Genti Libere, storia, arte e cultura di un popolo misconosciuto*, Dalai editore 2012, p. 76.

22 같은 책, p. 82.

23 같은 책.

24 같은 책, p. 268.

25 같은 책, pp. 259~60.

제4악장

1 Erik Levi, 'The Aryanization of Music in Nazi Germany', *The Musical Times*, vol. 131, no. 1763 (January 1990), pp. 19~23.

2 Robert K. Wittman and David Kinney, *The Devil's Diary: Alfred Rosenberg and the Stolen Secrets of the Third Reich*, William Collins 2006, p. 362.

3 Erik Levi, *Music in the Third Reich*, Macmillan 1994, pp. 212~13.

4 Howard Reich and William Gaines, 'How Nazis Targeted the World's Finest Violins', in *Chicago Tribune*, 19 August 2001.

5 Szymon Laks, *Music of Another World*, Northwestern University Press 1989, p. 5.

6 같은 책, p. 117.

7 James A. Grymes, *Violins of Hope*, Harper Perennial 2014, p. 116.

8 같은 책, pp. 111~12.

9 같은 책, p. 134, quoting Henry Meyer.

10 같은 책, p. 134.

11 Konstantin Akinsha and Grigory Kozlov, *Stolen Treasure*, Weidenfeld 1995, p. xvi.

12 Toby Faber, *Stradivarius: Five Violins, One Cello and a Genius*, Macmillan 2004,

p. 200.

13 같은 책, p. 201.

14 같은 책.

15 같은 책.

16 William Henry Hill, Arthur F. Hill and Alfred E. Hill, *Antonio Stradivari: His Life and Work(1644–1737)*, Dover Publications 1963, p. 211.

17 Florian Leonhard, 'Florian Leonhard on a Mysterious Violin and the Process of Authentication', *Strings magazine*, 7 December 2016. https://bit.ly/2NoDf9d

18 Femke Colborne, 'Can you Tell a Fake Instrument from the Genuine Article?', *The Strad*, 6 August 2019. https://bit.ly/2QhU6tA

바이올린 구조도

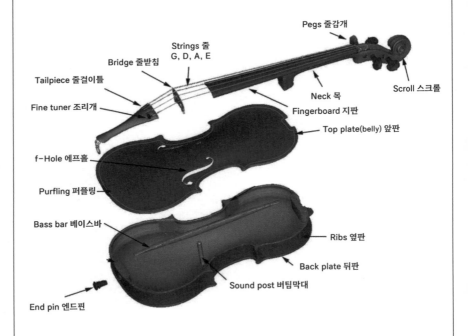

Pegs 줄감개

Strings 줄
G, D, A, E

Bridge 줄받침

Tailpiece 줄걸이틀

Fine tuner 조리개

Scroll 스크롤

Neck 목

Fingerboard 지판

Top plate(belly) 앞판

f-Hole 에프홀

Purfling 퍼플링

Bass bar 베이스바

Ribs 옆판

Back plate 뒤판

Sound post 버팀막대

End pin 엔드핀

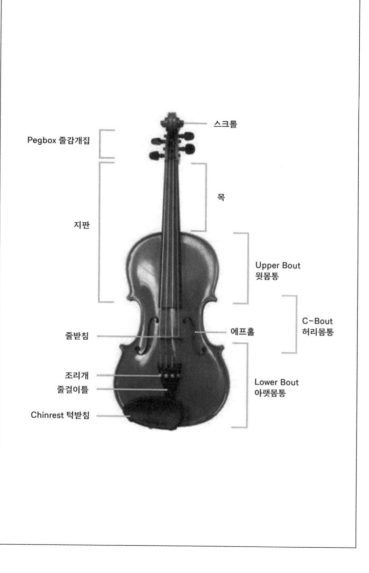

Pegbox 줄감개집

스크롤

목

지판

Upper Bout
윗몸통

줄받침

에프홀

C-Bout
허리몸통

조리개
줄걸이틀

Lower Bout
아랫몸통

Chinrest 턱받침

크레모나 바이올린 기행

초판 1쇄 발행 2023년 1월 19일
초판 2쇄 발행 2023년 12월 13일

지은이 헬레나 애틀리
옮긴이 이석호

펴낸이 서지원
책임편집 홍지연
디자인 형태와내용사이

펴낸곳 에포크
출판등록 2019년 1월 24일 제2019-000008호
주소 서울시 서대문구 신촌로 63, 1515호
전화 070-8870-6907
팩스 02-6280-5776
이메일 info@epoch-books.com

ISBN 979-11-981231-0-7(03600)
한국어판 ⓒ 에포크, 2023